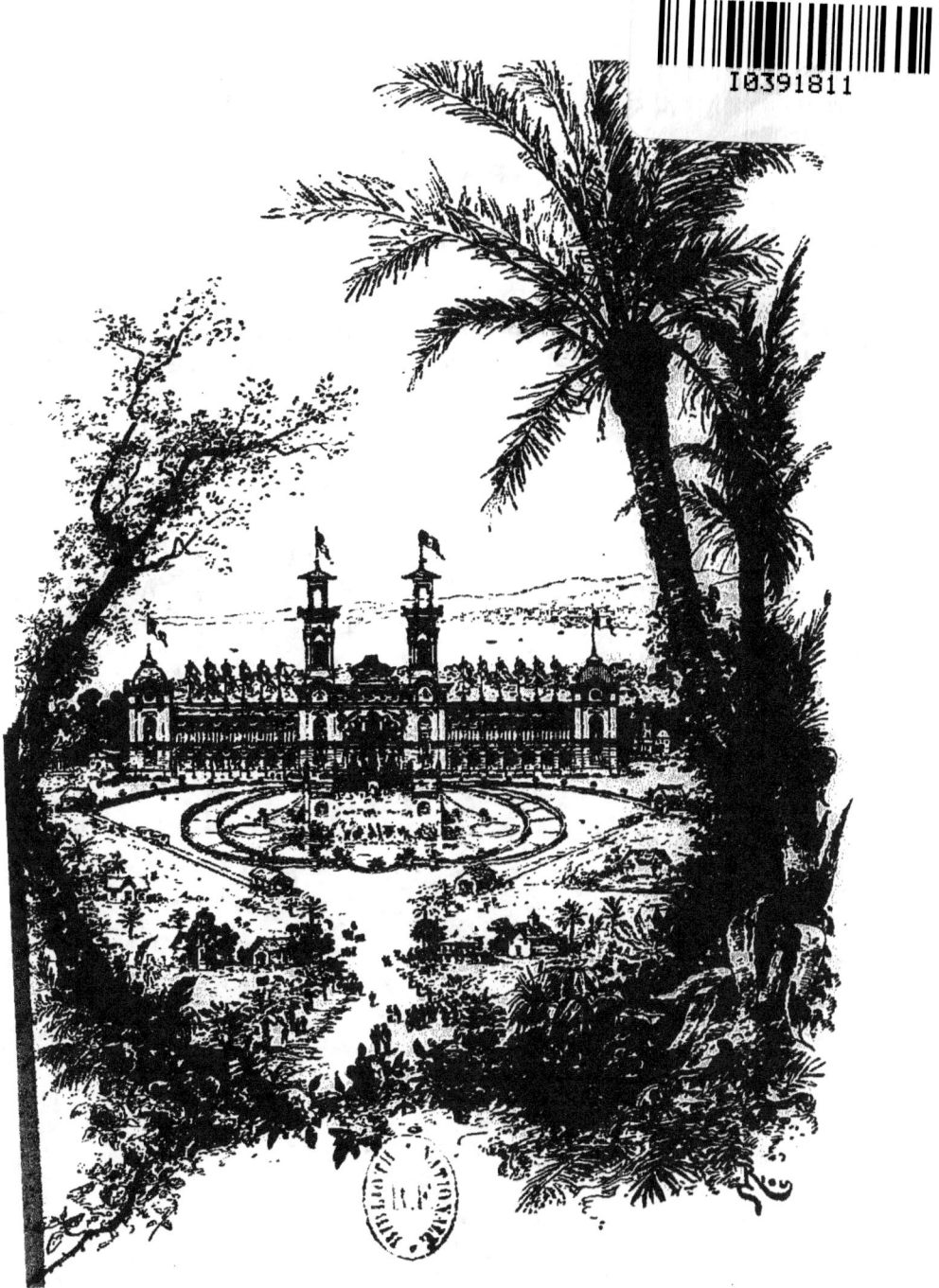

Vue de la façade de l'Exposition.

UN AUTOGRAPHE
DE VICTORIEN SARDOU

La lettre suivante a été adressée à l'auteur par Victorien Sardou, l'éminent dramaturge, avec l'intéressant article qu'on lira plus loin, sur Nice en 1840. Ce livre ne pouvait être placé sous de meilleurs auspices.

[Lettre autographe manuscrite de Victorien Sardou, signée, datée du 8 décembre 1889.]

NICE — EXPOSITION

ILLUSTRATIONS DE RIOU

TEXTE PAR
F. D'USTRAC

la gracieuse collaboration
de
ALPHONSE KARN, VICOMTESSE SARDOU,
PAUL ARÈNE, L. ROYER, FRÉJUS, STOU,
E. GUILMARD, etc.

PARIS
A. LAHURE, IMPRIMEUR-ÉDITEUR
DÉPÔT A NICE
CHEZ
VISCONTI, LIBRAIRE-ÉDITEUR

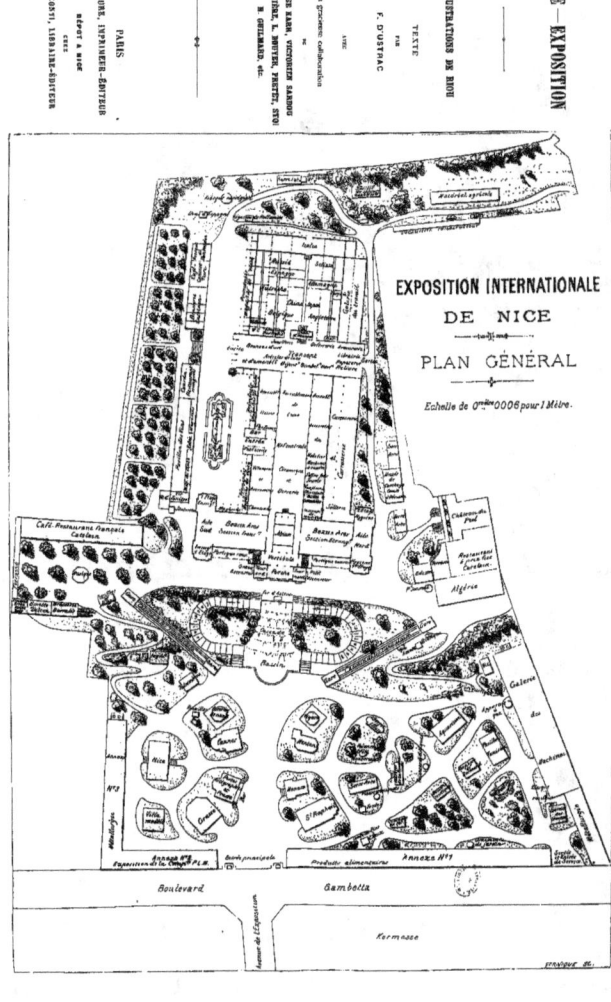

EXPOSITION INTERNATIONALE
DE NICE
PLAN GÉNÉRAL
Echelle de 0,0006 pour 1 Mètre.

Nice-Exposition

Illustrations de RIOU

Texte
PAR F. D'USTRAC

avec

la gracieuse collaboration
de

ALPHONSE KARR, VICTORIEN SARDOU
PAUL SAUNIÈRE
A. ORTOLAN, L. BOUYER, PRETET.
STOP, H. GUILMARD, ETC.

PARIS
IMPRIMERIE A. LAHURE
9, rue de Fleurus, 9

1884

Nice-Exposition

Illustrations de RIOU

Texte

Par F. d'Ustrac

avec

la gracieuse collaboration

de

ALPHONSE KARR, VICTORIEN SARDOU

PAUL SAUNIÈRE

A. ORTOLAN, L. BOUYER, PRETET.

STOP, H. GUILMARD, ETC.

PARIS

IMPRIMERIE A. LAHURE

9, rue de Fleurus, 9

1884

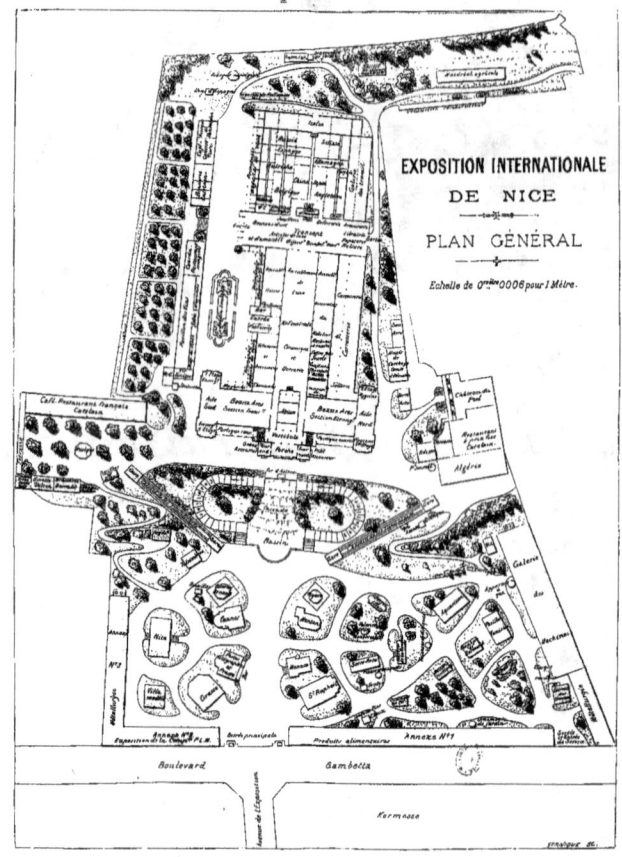

EXPOSITION INTERNATIONALE
DE NICE

PLAN GÉNÉRAL

AU LECTEUR

La meilleure préface, a dit un auteur célèbre, c'est de n'en pas avoir.

Partageant absolument cette manière de penser, je ne vous ennuierai pas, Monsieur ou Madame, par un long préambule, savamment distillé.

Cependant, je crois indispensable de vous faire connaître comment ce volume, qui ne devait être à l'origine qu'un simple guide de l'Exposition, a pris, peu à peu, un caractère littéraire tout particulier, par suite de la collaboration gracieuse des illustres maîtres qui ont bien voulu m'accorder le secours de leur talent et l'appui de leur nom.

Ayant conçu le projet du guide en question, je m'attachai à trouver le moyen de le faire sortir de la banalité ordinaire de ces sortes de publications, et je demandai conseil, à ce sujet, à plusieurs maîtres de la littérature contemporaine qui se fixent, habi-

tuellement, à Nice, pendant l'hiver. De là à leur demander leur concours, il n'y avait qu'un pas; je l'ai franchi sans hésiter. Je me hâte de dire que l'accueil le plus sympathique a été fait à ma requête, et c'est pourquoi *Nice-Exposition* a changé de caractère et est devenu un véritable livre que les lecteurs voudront conserver, à cause des articles signés par ses bienveillants parrains.

S'il a quelque succès, c'est certainement à eux que je le devrai. Il est donc bien juste que je saisisse l'occasion, qui m'est offerte ici, de leur exprimer toute ma reconnaissance et de les faire connaître au lecteur.

C'est d'abord *Alphonse Karr*, à qui nous devons l'article sur Saint-Raphaël, plus jeune et plus spirituel que jamais dans sa *Maison close*.... seulement pour les gêneurs et toujours ouverte pour les gens d'esprit et les amis.

Puis *Victorien Sardou*, l'auteur de tant de chefs-d'œuvre applaudis, un vrai Niçois de Paris et un Parisien de Nice, qui, dans un délicieux chapitre inédit, que nous recommandons aux délicats, raconte, avec son charme et son esprit habituels, ses souvenirs d'enfance sur le *Vieux Nice*. Le voyage de

noces de son grand-père, de Nice à Marseille, à cheval et portant sa femme en croupe, est un épisode exquis, et de plus c'est arrivé ! L'autographe qui se trouve au commencement de ce volume, et qui lui sert d'introduction, prouve combien Sardou aime le littoral méditerranéen et est heureux de saisir toutes les occasions d'en parler.

Ensuite *Paul Saunière*, le romancier de talent, dont les feuilletons se disputent la collaboration et qui a fait pour vous, lecteur, un tableau amusant de *Nice pittoresque.*

En même temps, un personnage officiel bien connu à Nice et dont les amis reconnaîtront vite le style, s'est délassé de la politique en décrivant *la Vie à Nice*, ses plaisirs et ses attractions.

Je ne dois pas oublier M. *Prétet*, le plus aimable de tous les commissaires des Beaux-Arts, et l'un des principaux organisateurs de la merveilleuse exposition de tableaux que vous admirerez dans la section des Beaux-Arts. C'est lui qui, dans un intéressant *préambule*, expose comment ces brillants résultats ont été obtenus.

Après, M. *Roger Desvarennes* signale au visiteur les œuvres les plus saillantes devant

lesquelles il doit s'arrêter. Il l'a fait avec une plume — j'allais dire un pinceau — de véritable artiste et de critique érudit.

M. *Ortolan*, ancien ingénieur distingué de la marine, nous initie, avec autant d'art que de clarté, aux progrès réalisés dans la mécanique et dont on peut examiner les applications dans la galerie des machines.

Enfin M. *Léon Bouyer*, gendre d'Alphonse Karr, à qui le maître a communiqué son talent et sous la direction de qui a été dessiné et exécuté tout le parc, montre, dans un chapitre sur cette partie intéressante de l'Exposition, qu'il est aussi bon écrivain qu'habile jardinier.

Vous voyez, cher lecteur, que vous trouverez dans ce volume de quoi charmer vos loisirs et que vous n'aurez que l'embarras du choix, mais j'espère bien que vous ne ferez pas de choix et que vous lirez, sans en passer un mot, dans les intervalles de vos visites à l'Exposition, tous les intéressants articles que je viens d'énumérer et que j'ai eu la bonne fortune d'obtenir pour vous.

Nice, le 1er janvier 1884.

F. D'USTRAC.

NOS DESSINS

ET NOS EMPRUNTS

La plupart des dessins de ce volume sont dus au crayon de *Riou*, le dessinateur habituel des grands éditeurs de Paris, dont tout le monde aime et apprécie le talent.

Il a réussi, en quelques pages comme il sait les faire, à donner une idée de l'ensemble de l'Exposition et de ses parties les plus intéressantes.

Plusieurs de ces dessins ont paru, en même temps, dans *Paris Illustré* dont le dernier numéro, consacré à l'Exposition, est tout entier de cet artiste d'élite. Riou d'ailleurs n'est pas que dessinateur, et il manie le pinceau tout aussi victorieusement que le crayon. On peut en juger en visitant les galeries des Beaux-Arts où il expose un tableau remarquable dont nous reparlerons.

Nous sommes heureux, aussi, d'avoir ob-

tenu le concours de Stop, le spirituel caricaturiste du *Journal Amusant*.

Enfin M. *Guilmard*, un peintre d'avenir, nous a, également, apporté son contingent, composé de dessins très réussis.

Mais ce n'est pas tout, et nous réservions encore à nos lecteurs une dernière surprise. Dans la section des Beaux-Arts nous avons donné la reproduction d'un grand nombre de tableaux, choisis parmi ceux qui sont le plus remarquables, afin d'inspirer le désir d'aller les admirer sur place. Or, ces reproductions ont été exécutées sur les dessins et les croquis que les artistes eux-mêmes ont bien voulu faire pour *Nice-Exposition*.

C'est là un attrait exceptionnel pour notre volume, un avantage qu'aucun ouvrage de ce genre ne pourra offrir et dont nous sommes très reconnaissants aux maîtres qui nous ont donné cette preuve d'intérêt et de sympathie.

Nous devons, aussi, citer et remercier ceux de nos confrères qui nous ont gracieusement autorisés à leur faire des emprunts, permission dont nous avons largement usé, comme on le verra.

Ainsi, dans le splendide volume d'*Henry de Montant : Voyage au pays enchanté*, nous

avons pris les articles sur le carnaval et sur les régates, et, dans le *Journal Amusant*, plusieurs dessins très réussis de *Stop*, sur Nice et l'Exposition.

Le charmant *Album-Guide du littoral* nous a donné quantité de renseignements sur Nice et les excursions à faire dans les environs.

Le *Littoral illustré*, revue nouvelle publiée à Nice et appelée à un grand succès, les *Guides Joanne*, la *Vie moderne* enfin l'intéressant volume du Dr René Serrand : *Du climat de Saint-Raphaël, Boulouris et Valescure* sont les autres publications auxquelles nous sommes redevables de dessins et de renseignements divers.

AVIS IMPORTANT

Sans être un *Guide*, dans le sens banal du mot, cet ouvrage donne pourtant tous les renseignements nécessaires pour visiter, *pratiquement* et facilement, non seulement l'Exposition, mais encore Nice et ses environs.

Il est donc indispensable que le lecteur connaisse les divisions que nous avons adoptées. Les voici :

CHAPITRE PRÉLIMINAIRE

Renseignements généraux.

 Chemins de fer.
 Voitures.
 Hôtels et restaurants.
 Heures d'ouverture de l'Exposition.
 Cartes d'abonnement.
 Billets d'entrée.
 Moyens de transport.
 Interprètes.
 Fauteuils roulants.
 Bureaux de l'Exposition.
 Postes et télégraphes.

Tabacs.
Catalogue.
Presse.

PREMIÈRE PARTIE

I. — *Nice et Cannes en 1840*, par Victorien Sardou.

II. — *Nice pittoresque*, par Paul Saunière.

III. — Histoire de l'Exposition.

 1. Les promoteurs de l'Exposition.
 2. L'administration et les jurys.
 3. Les coulisses d'une Exposition.
 4. La fête d'inauguration.
 5. Les fêtes pendant l'Exposition.

DEUXIÈME PARTIE

Promenades dans l'Exposition

LE PARC

I. *Les jardins de l'Exposition*, par M. L. Bouyer.

II. Visite aux pavillons des villes du littoral.

III. Visite aux pavillons et kiosques particuliers.

IV. La cascade et les statues.
 V. Chemins de fer funiculaires.
 VI. Les restaurants et cafés de l'Exposition.

LE PALAIS

 I. La façade. Les tours. Lesascenseurs.
 II. Le vestibule et l'atrium. Le livre d'or.
 III. Les Beaux-Arts :

Section Française

 1º *Préambule,* par M. Prétet, commissaire des Beaux-Arts.
 2º *Coups d'œil rapides,* par Roger Desvarennes.

Section Étrangère

 L'Italie. La Belgique. Autres nations.
 IV. L'Art rétrospectif.
 V. Les Sections industrielles françaises.
 VI. Le Salon d'honneur.
 VII. Les Sections industrielles étrangères.
 VIII. Les salles du premier étage.
 IX. Les promenoirs extérieurs et les magasins de vente.
 X. *Les générateurs de vapeur et les pulsomètres,* par M. Ortolan.
 XI. Les galeries des machines et les annexes.

TROISIÈME PARTIE

Nice et ses Environs

I. Renseignements complémentaires.
II. *La vie à Nice*, par un Monsieur de la promenade des Anglais.
III. Les attractions de Nice pendant l'Exposition.
 L'escadre de la Méditerranée. Le casino municipal. Les régates. Le carnaval.
IV. Les environs de Nice :
 Saint-Raphaël, par Alphonse Karr.
 Monaco et Monte-Carlo.
 Table alphabétique.

Dans les pochettes de la couverture le lecteur trouvera deux plans. Le premier, que nous recommandons spécialement, représente l'ensemble de toute l'Exposition. Il donne, pour le Palais, le classement complet, par nature d'objets exposés et par nation; pour le Parc, la situation de tous les pavillons et kiosques qui s'y trouvent.

Le second est un nouveau plan de la ville de Nice.

— Oui, mon cher, je suis venu à Nice pour l'Exposition.
— Et vous vous exposez ?
— Oui, au soleil.

CHAPITRE PRÉLIMINAIRE

RENSEIGNEMENTS GÉNÉRAUX

Chemins de fer

En partant de Paris, gare de Lyon, les trains les plus commodes, pour venir à Nice, sont ceux de 7 heures et 7 heures 15 du soir, dits *rapides*. On arrive le lendemain, dans l'après-midi, à 3 heures ou 4 heures et demie. Nous recommandons aussi l'express nouvellement créé, de Londres à Rome, et qui ne met que 18 heures pour faire le trajet de Paris à Nice. Ce train, *qui a lieu seulement le samedi*, est composé exclusivement de wagons-lits; en outre, il comporte un wagon-

restaurant, un wagon-salon, enfin toutes les commodités possibles.

On voyage ainsi sans aucune fatigue et

En route pour Nice.
Le train des amours !

comme si l'on ne bougeait pas de chez soi. Il n'en coûte, pour jouir de tout ce confort, que 70 francs de plus, pour tout le parcours. Nous en avons profité nous-même et nous avouons qu'il est impossible de voyager

dans de meilleures conditions. Tous nos compliments aux directeurs de la Compagie P.-L.-M. pour cette intelligente amélioration. La Compagnie, du reste, est exposante, et nous aurons occasion d'en reparler, en visitant son intéressante et très importante exposition.

Pour les gens économes, il y a un train express, avec des deuxièmes classes, à 9 h. 35 du soir, et, enfin, quantité de trains de plaisir permettant de faire le voyage, aller et retour, pour 80 francs en deuxième classe, et de passer 6 jours à Nice.

En outre, pour 170 francs, en première classe, on peut obtenir un billet permettant de séjourner 20 jours à Nice et même de s'arrêter aux principales villes du trajet.

En arrivant à la gare de Nice, ne restez pas pour vos bagages. C'est toujours une attente longue et ennuyeuse, surtout en temps d'exposition. Bornez-vous à remettre votre bulletin au garçon de l'hôtel où vous voulez descendre : il se chargera de les retirer et vous pourrez vous rendre tranquillement à votre hôtel, soit à pied, soit en voiture. Si vous ne savez à quel hôtel aller, vous n'avez qu'à sortir de la gare et vous serez assailli

par près de cent garçons qui se disputeront vos bagages et votre personne.

N'ayez pas peur de les bousculer, ils y sont habitués, et donnez votre confiance et votre bulletin au premier qui aura su vous plaire : si vous êtes mal, vous pourrez changer. Du reste, vous trouverez dans ce guide, au chapitre des hôtels et restaurants recommandés (quatrième partie), tous les renseignements nécessaires pour faire votre choix en connaissance de cause et selon votre bourse.

Voitures

Nice est la ville où le service des voitures est le mieux fait. Les prix sont un peu élevés, nous le reconnaissons, mais les voitures sont si gracieuses, si commodes, si fraîches, que l'on paye volontiers quelques sous de plus.

En été, surtout, c'est une chose ravissante que de voir courir ces coquettes victorias, rapidement emportées par ces excellents et infatigables petits chevaux du pays. Un large parasol blanc, doublé de vert ou de bleu, couvre toute la voiture de son ombre, et

les chevaux, eux-mêmes, sont garantis du soleil par un chapeau de paille artistement posé sur leur tête.

En hiver, la toilette change et le chapeau est remplacé par un véritable paletot de laine.

Pour la rapidité, les voitures de Nice ne sont égalées nulle part. Les cochers sont polis, bons garçons, et ne réclament pas de pourboires. Ils font, en deux heures, le trajet qu'on ne pourrait faire en trois ou quatre à Paris, de sorte qu'il y a encore économie.

Les landaus à deux chevaux sont aussi très commodes : on les emploie beaucoup pour aller à Monte-Carlo et l'on paye généralement 25 francs pour cette excursion, aller et retour. Les charmes de la promenade valent bien plus que cette somme, mais les voyageurs prudents feront bien de payer leur cocher d'avance, de peur que leur poche ne soit vide au retour.

TARIF

DES

VOITURES DE PLACE

DE LA VILLE DE NICE

(OFFICIEL)

A LA COURSE (A)

DANS L'INTÉRIEUR DE LA VILLE

	JOUR	NUIT (B)
Voitures à 2 chevaux, 4 places.	1 50	2 »
Id. 1 cheval, 4 places.	1 »	1 50
Id. 1 cheval, 2 places.	» 75	1 25

(A) La course comprend l'aller et non le retour. Elle n'est applicable que sur les routes et aux maisons riveraines.

(B) Le service de nuit commence à 7 heures du soir du 15 octobre au 15 avril, à 10 heures du soir du 15 avril au 15 octobre, et finit à 6 heures du matin en toutes saisons.

Sont considérées comme courses dans l'intérieur de la ville, celles qui ne dépasseront pas les limites ci-après :

Rue de France au pont Magnan. — Chemin de Magnan, au pont du chemin de fer. — Chemin de Saint-Etienne, aux villas Ber-

mond et Peillon. — Hameau de Saint-Etienne, à l'église. — Chemin de Saint-Philippe, au bureau de l'octroi. — Avenue de la Gare, au rond-point. — Chemin de Saint-Barthélemy, à la villa Rastoin. — Chemin de Cimiez, aux escaliers de la villa Francinelli. — Route de Saint-Pons, à l'Asile des Vieillards. — Route de Turin, au pont du chemin de fer. — Route de Gênes, au pont du chemin de fer. — Ancienne route de Villefranche au pied de la montée. — Nouvelle route de Villefranche, aux escaliers de la villa Korsakoff. — Boulevard de l'Impératrice de Russie, a la propriété Lefèvre.

Les courses aux points ci-après indiqués donneront lieu à un supplément de prix de 50 cent pour les voitures à 2 places et de 75 centimes pour celles à 4 places à un ou deux chevaux :

Château Saint-Laurent. — Villa Giaume. — Villa de Coppet. — Villa Séguin. — Ancienne tour Audiffret. — Villa Bardin. — Villa Monticello. — Pension Carlin. — Villa Lubonis. — Villa Marie-Louise à l'Hermitage. — Villa Olivetto. — Villa du Cèdre. — Villa Castelli. — Villa Patoska. — Villa Ferret. — Les villas situées sur les embranchements de l'avenue Lympia.

A la route Forestière de Montboron, à Villefranche, à la Trinité-Victor, à la Grotte Saint-André	Aller et retour avec demi-heure de séjour		ALLER SEUL	Voitures revenant à vide de ces points de destination	
	JOUR	NUIT		JOUR	NUIT
Voitures 2 chev., 4 places	9 »	10 »	7 »	4 50	5 »
Id. 1 chev., 4 places	7 »	8 »	6 »	3 50	4 »
Id. 1 chev., 2 places	6 »	7 »	5 »	3 »	3 50

Les courses à la promenade du Château sont tarifées à l'heure.

Les cochers transporteront, sans augmentation de prix, les menus bagages des voyageurs, tels que valise, porte-manteau, étui de chapeau, parapluie, sac de nuit, paquets, et autres objets peu volumineux. Les autres bagages sont transportés aux prix de 25 centimes par colis, tout autant que la dimension et la nature de ces colis permettent de les placer dans l'intérieur ou sur le siège des voitures.

Un supplément de 25 centimes sera payé au cocher appelé à

domicile pour une course. S'il attend plus d'un quart d'heure, il sera censé avoir été pris à l'heure et l'on devra dès lors lui payer le prix de l'heure. S'il n'est pas employé, il lui sera payé le prix d'une course à titre d'indemnité.

A L'HEURE (A)

DANS L'INTÉRIEUR DE LA VILLE

	JOUR	NUIT (B)
Voitures à 2 chevaux, 4 places.	3 50	4 »
Id. 1 cheval, 4 places.	3 »	3 50
Id. 1 cheval, 2 places.	2 50	3 »

(A) La première heure est due intégralement, lors même qu'elle ne serait pas entièrement écoulée. Le temps excédant la première heure est payé par demi-heure sur la base du tarif à l'heure.

(B) Le service de nuit commence à 7 heures du soir du 15 octobre au 15 avril, à 10 heures du soir du 15 avril au 15 octobre et finit à 6 heures du matin en toute saison.

Les courses à l'heure sont comprises dans les limites des nouveaux bureaux de l'octroi de la ville de Nice. Les voitures devront parcourir au minimum dix kilomètres à l'heure dans la plaine et cinq à la montée.

Il sera payé un supplément de 1 franc par heure, à partir du moment où la voiture sera prise, quand les voyageurs voudront dépasser ces limites.

Le tarif du coupé sera assimilé à celui de la voiture à 4 places et à 1 cheval.

Art. 44. — Si le cocher pris à l'heure est renvoyé à vide d'un point de la ville, il lui sera payé le temps nécessaire pour se rendre à la première station.

TARIF SPÉCIAL

DE LA GARE A LA VILLE

LA COURSE

		JOUR	NUIT
Voiture 2 places 1 cheval	Deux voyageurs sans bagages.	1 »	1 50
	Chaque voyageur en plus.	» 25	» 25
Voiture 4 places 1 cheval	Deux voyageurs sans bagages.	1 50	2 »
	Chaque voyageur en plus.	» 25	» 25
Voiture 4 places 2 chev.	Quatre voyageurs sans bagages.	1 75	2 25
	Chaque voyageur en plus.	25	» 25

Il sera payé en plus 0,25 cent. pour chaque colis enregistré par le chemin de fer et 0,25 cent. par chaque changement d'hôtel, quand les voyageurs ne trouvent pas de place à l'hôtel où ils se font conduire ; il sera facultatif aux voyageurs de prendre à la gare les voitures à l'heure aux conditions du tarif ordinaire.

Nota. — Le cocher sera tenu de recevoir dans sa voiture et de conduire jusqu'au domicile indiqué la personne qui sera venue le chercher sur la station ou sur un autre point.

RÉSUMÉ DU TARIF

Voitures à 2 places............			Course...	0 75
			Heure...	2 50
Voitures à 4 places....	1 cheval....		Course...	1 »
			Heure...	3 »
	2 chevaux...		Course...	1 50
			Heure...	3 50

Ces prix sont pour le jour, c'est-à-dire jusqu'à 7 heures du soir. La nuit, ils sont augmentés de 50 centimes. Le service de nuit commence à 7 heures du soir et à 10 heures à dater du 15 avril jusqu'au 15 octobre.

Pour les excursions, le mieux est de faire son prix d'avance, à forfait.

Hôtels et Restaurants

Nous donnons à la troisième partie de ce volume la liste des hôtels et restaurants de Nice. Cette liste indique non seulement les maisons de premier ordre pour les grandes bourses, mais encore celles de deuxième ordre pour les bourses moyennes et même les petites bourses. Nous engageons nos lecteurs à consulter cette liste avec soin, avant de se décider. — Du choix d'un hôtel dépend souvent le plaisir ou les ennuis d'un voyage.

Heures d'ouverture de l'Exposition

Les guichets de l'Exposition ouvrent à 10 heures du matin. Prix d'entrée : 1 fr. — On peut entrer à 9 heures en payant 2 fr., soit deux tickets. — Les portes ferment à 6 heures du soir.

En outre, deux fois par semaine, l'Exposition est ouverte le soir, de 6 heures à 10 heures et demie.

Les jardins et la façade du palais, ces soirs-là, sont éclairés à la lumière électrique, ainsi que les salles des beaux-arts, les restaurants, cafés, brasseries, etc. — et enfin les promenoirs extérieurs où se trouvent tous les magasins de vente.

Nous parlerons, plus loin, des différents systèmes d'électricité qui fonctionnent à l'Exposition. Disons seulement ici que le parc est éclairé par le système Jablockhoff, les salles des Beaux-arts par les lampes-soleil et tout le reste par les lampes Edison, système auquel nous accordons de beaucoup la préférence, à cause de son éclat, de sa fixité, de sa couleur agréable et des

avantages qu'il offre, sur tous les autres, au point de vue de la sécurité.

Entrée de l'Exposition

On entre à l'exposition, soit en donnant un ticket aux tourniquets de la grande porte, soit avec une carte d'abonnement.

Tickets

Ces tickets sont délivrés aux guichets établis de chaque côté de la porte, aux bureaux de vente, 64, avenue de la Gare, ou encore aux principaux bureaux de tabac de la ville.

Cartes d'Abonnement

Les cartes d'abonnement permettent d'entrer, pendant toute la durée de l'Exposition, matin et soir. Elles donnent droit également à toutes les cérémonies et fêtes officielles. Elles

coûtent seulement 25 fr. et peuvent être obtenues aux guichets d'entrée, au bureau de l'avenue de la Gare, n° 64, à l'administration de l'Exposition, Villa Piccus à Saint-Étienne, ou enfin dans les principales maisons de banque de Nice, de Cannes et de Monaco. On en trouve aussi à Paris, à la salle des dépêches du *Figaro*. — Ces cartes sont rigoureusement personnelles et sont impitoyablement retirées si elles ont été prêtées, pour quelque motif que ce soit.

Exposants et Représentants

Les exposants et leurs représentants peuvent entrer par la grande porte : en outre, ils ont le droit de passer par l'entrée de service établie un peu plus loin, en suivant le boulevard Gambetta. C'est par cette dernière porte seulement que peuvent passer les fournisseurs, employés, ouvriers, etc., munis de cartes de service.

Les cartes d'exposants ou de représentants sont collées sur la photographie des ayants droit. On les délivre au bureau de l'adminis-

tration, Villa Piccus, de 8 heures à 11 heures et de 3 heures à 6 heures. Elles sont rigoureusement personnelles, et toute carte prêtée est immédiatement retirée. Les cartes perdues ne sont pas remplacées.

Moyens de Transport

L'Exposition est située au quartier Saint-Étienne. On s'y rend par la promenade des Anglais et le magnifique boulevard Gambetta qui passe sous le chemin de fer et longe toute l'Exposition. On y arrive encore par l'avenue de la Gare, qu'on remonte jusqu'à la nouvelle avenue de l'Exposition, ou enfin par le boulevard Joseph Garnier, à l'extrémité de l'avenue de la Gare. Les tramways passent devant l'avenue de l'Exposition et iront bientôt jusqu'à ses portes. En outre, toutes les voitures y conduisent en quelques minutes.

Pour revenir, on trouve une station de voitures à la sortie de l'Exposition.

Interprètes

Les visiteurs étrangers trouveront, à l'entrée de l'Exposition, des interprètes parlant chacun au moins quatre langues. Ces interprètes se mettront à leur disposition, sur leur demande, pour les accompagner dans toute l'Exposition. Ils portent une tunique noire avec boutons d'or et une casquette sur laquelle le mot *interprète* est inscrit en lettres d'or. La rétribution est traitée de gré à gré. On peut calculer sur 2 fr. l'heure, en moyenne.

Fauteuils roulants

Ces fauteuils, qui se trouvent également à l'entrée de l'Exposition, sont les mêmes que ceux qui ont servi à l'Exposition universelle de Paris, en 1878.

Prix de location :

Pour monter au palais, 1 franc ;
Pour descendre, 50 centimes ;
A l'heure, 2 francs 50.

Bureaux de l'Exposition

Les bureaux de l'Exposition sont situés au quartier de Saint-Étienne, Villa Piccus.

Nous donnons plus loin, au chapitre III, pour les exposants et ceux de nos lecteurs qui auraient affaire aux bureaux, la liste des chefs de service de l'Exposition, avec l'indication de leurs attributions, de façon à ce qu'on puisse savoir à qui s'adresser, sans aucune perte de temps.

Postes et Télégraphes

Les postes et télégraphes devaient être installés, d'une façon très complète, à l'Exposition internationale de Nice. Un emplacement très vaste et très bien situé avait été désigné pour ces importants services. On aurait ménagé un vaste *hall* avec tables pour le public, et les guichets des employés eussent été placés de chaque côté de cette salle. En outre, on voulait réserver plusieurs salles spéciales pour les journalistes, qui auraient pu, sans dé-

rangement aucun, rédiger et faire partir leurs lettres et dépêches. Tout cela était parfaitement compris, très pratique, facile à exécuter, et il ne manquait rien, rien qu'une petite chose qui a tout fait manquer : la bonne volonté de l'administration des postes.

Nous ne voulons pas faire retomber la responsabilité de cette faute regrettable sur la direction de Nice, qui a fait, nous le savons, tout ce qui dépendait d'elle pour que les propositions de l'Exposition fussent accueillies. Encore moins voudrions-nous dire, ou même croire, que les difficultés que nous signalons sont venues d'un ministre qu'on représente comme le partisan et le promoteur de toutes les innovations et les améliorations possibles.

Mais nous savons qu'à côté des ministres, il y a les bureaux, ces fameux bureaux, routiniers par nature et ennemis de tout progrès par état ; ce sont eux qui, par leurs mesquines tracasseries, par leurs exigences impossibles, ont obligé l'Exposition à renoncer à son projet. Mais ce n'est pas tout : l'administration de l'Exposition avait l'intention d'établir des auditions téléphoniques qui auraient permis d'entendre, dans l'Exposition, les re-

présentations exceptionnelles du théâtre de Monte-Carlo et vous devez vous imaginer le succès que cela aurait eu. Bien entendu, l'Exposition aurait payé tous les frais de cette installation et vous vous figurez, sans doute, qu'il ne pouvait alors y avoir aucun obstacle. Détrompez-vous. — Là encore, les hommes à ronds de cuirs, les bureaux enfin, sont intervenus et ont empêché le ministre d'accorder l'autorisation, sous je ne sais quel ridicule prétexte. — Quelle belle chose que cette administration que l'Europe nous envie !

Tabacs

Ici encore l'Exposition a rencontré les mêmes difficultés, la même opposition puérile et mesquine. A l'heure où nous écrivons on nous dit qu'il y aura, *peut-être*, un ou deux kiosques dans l'Exposition, pour la vente des cigares et des tabacs, mais la question n'est pas encore décidée, *adhuc sub judice lis est*. On ira peut-être jusqu'à la soumettre au Conseil des ministres et le

lecteur jugera, par ses yeux, si c'est l'Exposition où la *gent bureaucratique* qui a eu le dessus. — L'Exposition étant assez loin de la ville, il paraît pourtant bien utile et bien naturel qu'on autorise — puisqu'une autorisation est nécessaire — l'établissement d'un bureau de tabac à l'Exposition, afin que les promeneurs et les fumeurs, après un bon repas aux restaurants de l'Exposition chez le fameux Catelain, puissent acheter les cigares et tabacs de leur choix, sans être dans l'obligation de se les procurer d'avance. — C'est utile et naturel, et c'est justement pour cela qu'à l'heure où ce volume paraîtra, l'autorisation en question n'aura pas encore été obtenue. Et après cela faites donc des révolutions et vantez-vous de vos libertés, si chèrement conquises!

Catalogue

Le *Catalogue officiel* des exposants a été établi par la maison Lahure, de Paris, pour le compte de l'*Agence générale française*, qui en a été déclarée concessionnaire par adjudi-

cation, en même temps que de toute la publicité sur les murs et dans l'intérieur de l'Exposition. On peut se procurer le Catalogne au siège de l'agence, à Nice, et, dans l'Exposition, aux tables qu'elle a fait installer à cet effet et où l'on trouve également différentes publications parmi lesquelles nous recommandons *tout spécialement (cela se comprend)* notre petit volume : *Nice-Exposition*.

Presse

Le service de la presse, comme nous l'avons dit plus haut, devait être installé dans le même local que celui des postes et télégraphes. Cette combinaison n'ayant pu aboutir par suite des difficultés que nous avons révélées, la presse n'en souffrira pas et, au moment où nous écrivons, on termine une vaste salle pour elle. Cette salle est construite dans une grande serre fournie par un exposant et l'on fera tout le possible pour que MM. les représentants des journaux étrangers et français, qui ne manqueront pas de se trouver toujours en grand

nombre à l'Exposition, soient convenablement traités. Ils seront là, littéralement, en serre chaude et nous serions bien surpris si leur cerveau, merveilleusement inspiré par les merveilles qui les entoureront, ne se laissait pas aller à écrire des pages dithyrambiques, en l'honneur de l'Exposition Internationale de Nice.

Nota. — Voir à la 3e Partie, I, des renseignements complémentaires sur la ville de Nice, les établissements publics, les musées, hôtels, etc., etc.

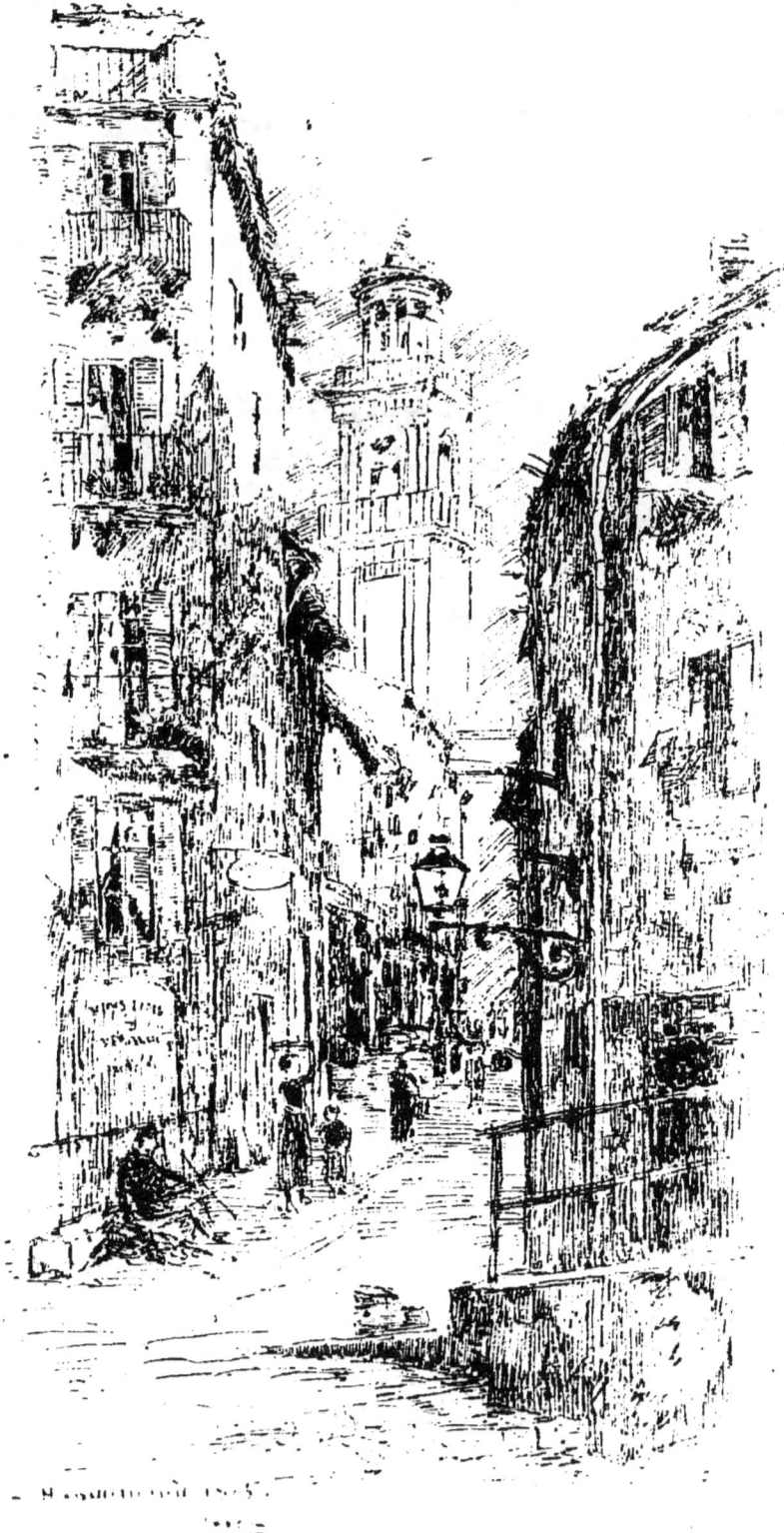

Un coin du Vieux Nice.
« Des clochers qui, au débouché d'une ruelle montueuse et sombre se détachent sur le bleu cru du ciel avec des blancheurs de minarets. » V. p. 48.

Première Partie

I
NICE ET CANNES
en 1840

On se plaît aux souvenirs d'enfance ; c'est peut-être la seule raison du présent bavardage et sa seule excuse.

C'est en 1839 que je suis venu pour la première fois dans ce pays ; ma famille paternelle habitait le Cannet. En ce temps-là, il n'y avait pas moins de sept longs jours de route de Paris à Cannes. — Diligence jusqu'à Chalon, où l'on prenait le bateau de la Saône, pour le quitter à Lyon ; puis bateau sur le Rhône jusqu'à Avignon ; puis diligence par Aix, Brignolles, le Luc, etc. ; puis traversée de l'Esterel, qu'on franchissait la nuit,

non sans appréhension d'y être attaqué.
Enfin au petit jour, la mer bleue apparaissait
entre deux rochers et tout l'ennui du voyage
était oublié.

Notez qu'il passait alors pour rapide. —
Mon père, en 1819, avait mis vingt-cinq
jours, pour aller de Cannes à Paris, par la
maringote des frères Bertrand, charrette à
capote de cuir qui cheminait à petits pas,
accompagnée de quatre chariots de marchan-
dises, — une caravane. Quant à mon grand-
père, il avait fait son voyage de noces, à
Marseille, par l'Esterel, à cheval, ma grand'-
mère en croupe.

Pour gagner Nice, on remontait en voi-
ture, et quelle poussière ! Le Var était franchi
à Saint-Laurent, sur un pont de bois, em-
porté de temps à autre ; depuis vingt ans, il
n'existe plus que sur les cartes de l'État-Major
qui n'admet pas sa destruction. Après avoir
traversé le bois du Var, la route gagnait
le littoral par les Grenouillères, dépassait
Sainte-Hélène, qu'une vingtaine de bicoques
reliaient au Magnan et suivait le tracé qui
depuis est devenu la rue de France. A
gauche, on ne voyait que des cultures. A
droite, et surtout aux abords de la Croix de

marbre, la colonie étrangère avait élu domicile depuis le dernier siècle. — « Ce faubourg, dit Beaumont en 1787, est nouveau ; les Anglais s'y logent ordinairement, étant à portée de la ville. Les maisons y sont neuves et commodes, ayant vue d'un côté sur la grande route qui conduit en France, de l'autre, sur un beau jardin et sur la mer. Ce faubourg se nomme présentement *Newborough*. » — La colonie anglaise avait, à ses frais, établi sur le galet, entre le jardin et la mer, un sentier battu qui ne ressemblait guère à la Promenade actuelle des Anglais, mais qui lui a transmis son nom.

Par la rue Masséna, qui n'était alors bâtie que sur la droite, on gagnait la place, dont un seul côté à l'Ouest était construit. Celui qui lui fait face était inachevé. Au Nord, rien de plus qu'un mauvais chemin, qui allait rejoindre le vallon Saint-Michel; un de ces ruisseaux qui ont été pendant longtemps, qui sont encore, sur certains points, les seules voies de communication du pays; tour à tour sentiers à mulets par les temps secs, et torrents par les temps de pluie, et, sous les deux espèces, toujours puants et

encombrés d'immondices. — Telle était l'avenue de la Gare en ce temps-là.

Il va sans dire qu'il n'était pas question du Jardin public, ni des squares des Phocéens et Masséna, ni même des quais. Le Paillon s'étalait largement à son embouchure, divisé en une foule de petits courants que les Anglais, avant l'établissement du pont Neuf, franchissaient sur des planches, pour éviter le détour par le pont Vieux. Les voitures mêmes y passaient à gué au dernier siècle ; mais depuis la construction du pont Neuf en 1825, ces procédés sauvages étaient abandonnés. A la place des quais Masséna et Saint-Jean-Baptiste, quelques maisonnettes étalaient leurs jardinets sur la berge ; entre autres, celle où était né Masséna : et tout cela, jardins, route et maisons, n'était pas à l'abri des incursions du Paillon. Un mauvais mur écroulé, qui longeait la rive, attestait, avec la louable préoccupation de résister aux grandes crues, la parfaite insuffisance des moyens employés. Au delà du pont Vieux, il n'y avait plus d'autre communication entre les deux rives, qu'une mince passerelle de bois, toute branlante, à la place où est aujourd'hui le pont Garibaldi.

Bref, de la Nice actuelle, de la vraie, de celle qui se développe entre le Magnan, Cimiès, le Paillon et Saint-Barthélemy, aucune trace. Tout ce qui est à gauche des rues de France, Masséna et Gioffredo n'était que prairies, petits cours d'eau, roseaux, habitations rustiques, jardins plantés d'orangers et clos de ces détestables murs dont le Niçois n'est pas avare. Pour se promener de ce côté il fallait aller chercher la campagne à un quart de lieue, dans le lit d'un torrent à moitié sec, ou par des ruelles étroites, bordées de murs sans fin, interceptant partout le soleil et la vue. — Saint-Roch en est encore là. — Trois de ces ruelles aboutissaient au quai Saint-Jean-Baptiste, et seules, le mettaient en communication avec Cimiès et Carabacel. C'était à renoncer à toute promenade. On ne saurait croire le tort fait à Nice par ces absurdes couloirs et à quel point ils ont contrarié son développement. Tous les voyageurs les ont maudits. Le Niçois a tenu bon. Aujourd'hui encore, il n'a rien de plus pressé que d'enfermer, entre quatre murailles, le terrain qu'il veut vendre, et dont il dérobe la vue au passant. Et n'espérez pas lui faire comprendre que c'est absurde. Nice s'est faite

malgré lui : il en gémit. — Il s'y trouve mieux, cela le fâche. — On l'enrichit... il s'en désole.

Ainsi donc, au temps dont je parle, et les choses n'ont guère varié jusqu'à l'annexion, Nice n'était encore que la vieille ville, celle des ducs de Savoie, comprise entre le Paillon, le vieux château et la mer. Mais déjà cette ville même avait subi une première transformation. Primitivement, elle s'arrêtait vers l'Ouest à la place Saint-Dominique, où passait le rempart, et tout l'espace compris entre ce rempart et l'embouchure du Paillon, n'était qu'une sorte de terrain vague appelé *le Pré aux oies*. Sur *le Pré aux oies* et sur des jardins de couvent, les rois de Sardaigne avaient édifié une ville nouvelle : la rue Saint-François de Paule, le Cours, le Théâtre, le Palais du gouvernement, le quai du Midi, etc. Cette Nice toute neuve était pour les *saisonniers* de mon enfance ce qu'est aujourd'hui pour nous celle de la rive droite. C'était là que se concentrait toute la vie de la colonie étrangère ; et, chose curieuse, le point le plus fréquenté alors est précisément celui qui l'est le moins aujourd'hui. Je parle de ces fameuses terrasses des Ponchettes qu'il était question de démolir.

Croirait-on qu'elles aient été si longtemps la promenade mondaine par excellence, le lieu consacré, où l'on prenait le chaud, le matin ; le frais, le soir ; où l'on contemplait la Baie des Anges au soleil couchant et au clair de lune ? — Qui songerait aujourd'hui à flâner sur ces affreuses terrasses bordées de cheminées, qui marient trop souvent les parfums de la cuisine à l'ail aux émanations que la brise de mer emprunte à la Poissonnerie voisine ?

Quant à la vieille ville proprement dite, elle était, à peu de chose près, ce qu'on la voit aujourd'hui. Pourtant on l'a pavée, et c'est heureux. On vient aussi d'y démolir la porte Saint-Antoine qui faisait face au Vieux-Pont. C'était, avec un dernier fragment du rempart, rue des Ponchettes, tout ce qui survivait de l'enceinte primitive ; de celle qui avait subi l'assaut des Français et des Turcs associés par la fantaisie de François Ier, et si mal résisté aux corsaires de Barberousse. De cette bonne vieille porte, coupée dans sa plus grande hauteur par l'exhaussement du quai, il n'y avait plus d'apparent que le sommet de l'ogive, d'où l'on descendait à la rue, par un escalier assez élevé. Comme

pittoresque, et vu du bas, c'était charmant. L'arcade s'ouvrait sur le ciel, où les allants et venants découpaient leurs silhouettes entre deux rangs de fruits et de légumes. — Une jolie aquarelle ! — Aquarelle à part, on a bien fait de la supprimer. J'adore le pittoresque ; mais il a ses limites. La vieille ville, malgré sa forte odeur de fromage et de merluche, m'amuse infiniment. Je m'y promène volontiers. Je n'aimerais pas à l'habiter. Certes il y a là des coins charmants, de brusques passages de l'ombre à la clarté vive, de vieux pans de murs d'une coloration délicieuse ; des clochers, ces clochers aimables de la Rivière de Gênes, qui, au débouché d'une ruelle montueuse et sombre, se détachent sur le bleu cru du ciel avec des blancheurs de minarets ; — des petits marchés en plein soleil, où, les choux frisés, les oranges et les tomates se livrent à une débauche de couleurs qui provoquent l'appétit et la gaieté. — Il y a une église, Sainte-Réparate, bien Italienne, trop peut-être ; un vieil hôtel, celui des Lascaris, dont la façade est décorée, sculptée pour qu'on l'admire, et qui, dans l'étroitesse de la rue, n'a jamais été vue par personne. — Un logis des Ducs de Savoie avec salon,

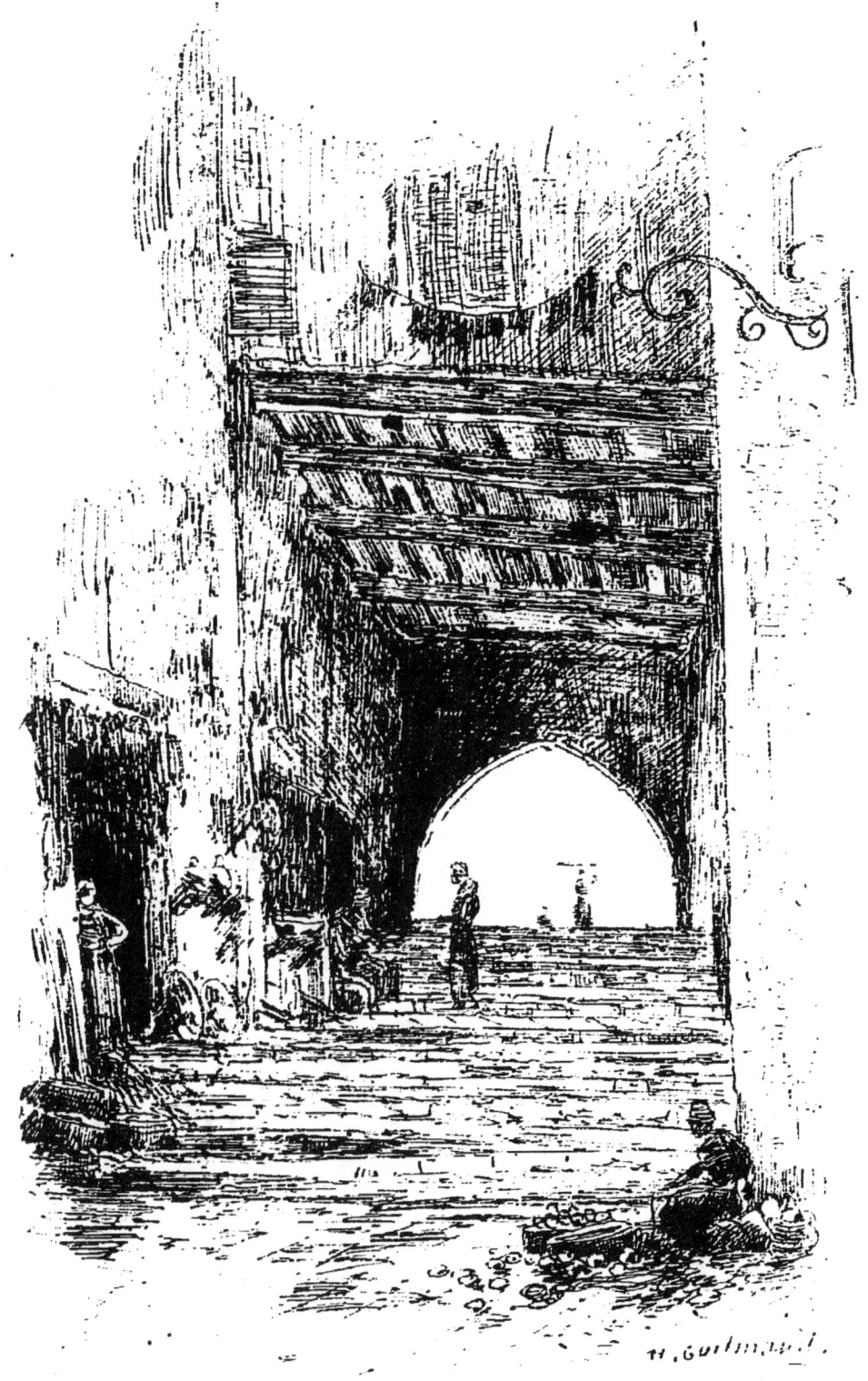

La porte Saint-Antoine.
« L'arcade s'ouvrait sur le ciel où les allants et les venants découpaient leurs silhouettes ». Voir page 48.

chambre, alcôve, dorés à outrance et occupés par un savetier. — Il y a des madones peintes, des murs d'anciens couvents à grilles ventrues, couronnés de cyprès séculaires ; des montées rapides et des *costarelles*, où, à de jolies treilles, pendent de vilains haillons ; où, sur les marches de briques, les mères accroupies se livrent à des épluchages de marmailles qui font penser à Naples. Il y a enfin cent et cent autres détails curieux, que le passé excuse, que l'imagination déguise, que le soleil colore et fait accepter !... — Mais il y a aussi des ruelles infectes, où l'on ne peut pas lire en plein midi, — le pari a été tenu et gagné ; — où les rats jouent à cache-cache sous le nez des passants ; d'où s'exhalent des puanteurs horribles ; où l'on ne comprend pas que des mortels puissent vivre ;.... et si, respectant ce qui est à respecter, la municipalité coupe tout cela en quatre, par une belle rue reliant la Préfecture à la place Garibaldi, et par une autre, qui du square Masséna monte au vieux château, je regretterai peut-être le pittoresque, mais je ne pleurerai pas l'immondice et l'insalubrité.

Le vieux château, c'est une autre affaire. Il n'attend que la rampe projetée aux Pon-

chettes pour être fréquenté et apprécié autant qu'il le mérite. Mais au temps dont je parle, ce n'était qu'un amas de pierres écroulées.

En creusant, au delà de ce château, le port de Lympia qui remplaçait celui des Ponchettes, les rois de Sardaigne projetaient une ville nouvelle entre Saint-Roch et ce nouveau port et on les eût bien surpris en leur prédisant le développement de Nice, sur la rive droite du Paillon. Mais ce projet leur était plus facile à concevoir qu'à réaliser. Il y eut commencement d'exécution. La place Victor, aujourd'hui Garibaldi, la rue Cassini, la route de Turin, avec sa porte triomphale, que depuis il a fallu démolir, comme barrant le passage, ce qui est le propre de tous les arcs de triomphe;... puis tout est resté là. Une façade, et rien derrière. Un demi-siècle après, en 1794, quand on arrêta Bonaparte, il demeurait chez le comte Laurenti, au n° 1 de la route de Villefranche, c'est-à-dire au débouché même de la place Victor, et ce n° 1 était déjà dans la campagne. En 1840, c'était toujours la campagne; c'est-à-dire qu'après un peu moins de cent ans, la nouvelle ville des rois de Sardaigne en était toujours au même point.

La transformation de la plaine de Ricquier, le prolongement du boulevard de l'Impératrice, les boulevards de Saint-Roch et de Sainte-Agathe ; etc., sont la reprise et l'extension du projet italien, avec des ressources et des causes de prospérité bien différentes. Deux surtout : l'agrandissement du port, et la nouvelle gare de Ricquier. Et trois, avec le chemin de fer de Nice à Coni, si le gouvernement français daigne comprendre qu'il ne faut pas laisser à l'Italie tout le profit du Saint-Gothard.

Puisque j'ai parlé de Bonaparte, rappelons que c'est sur la place Victor, le 29 mars 1796, qu'il passa en revue, pour la première fois, les troupes indisciplinées qui allaient être la glorieuse armée d'Italie. Mon grand-père était là, ainsi qu'au siège de Toulon, comme officier de santé. Il fallait l'entendre parler de ces soldats en guenilles et de l'accueil fait au : « *gringalet* de général que le Directoire avait *le toupet* de leur envoyer. » Quand le *Gringalet* les mit en marche sur la route de Gênes, il fit tout défiler sous ses yeux et partit le dernier, persuadé que s'il passait devant, au premier détour du chemin il n'aurait plus personne derrière lui.

Cette route de Gênes qui a vu tant de fois passer les soldats de Bonaparte et de Masséna, après ceux de Catinat et de Berwick, n'était autre que la vieille route de Villefranche jusqu'au col, et, au delà du col, le chemin actuellement impraticable qui rampe aux flancs du Vinaigrier, jusqu'aux Quatre Chemins, pour aller plus loin se confondre avec la nouvelle Corniche. Mme de Genlis en parle avec effroi. D'ailleurs il n'était guère fréquenté, les voyageurs préférant de beaucoup la voie de mer, au risque d'y être enlevés par les corsaires barbaresques, comme le fut Regnard, en vue même de Nice. Et le fait n'est pas surprenant, puisqu'en 1822, ils débarquaient encore à Sainte-Hélène, ravageant la campagne et enlevant les habitants. Il a fallu l'annexion pour créer la route neuve qui contourne le Montboron et dessert Villefranche, Beaulieu, Eza et Monaco. En 1840, on n'allait à Beaulieu qu'en bateau ; on n'allait jamais à Eza ; Monaco n'était qu'un rocher désert. Le Montboron sec et pelé n'avait pas un arbre. Parti du Lazaret, un sentier abrupt desservait les batteries des Sabatiers et des Sans-culottes, établies par Bonaparte, et les lézards seuls cuisaient au soleil, là où l'on a

fait depuis la belle route forestière. Enfin, Nice, qui possède aujourd'hui les plus belles promenades du littoral, en était à peu près dépourvue. Hors la Corniche, rien n'était praticable aux voitures, ni le tour de Saint-Antoine, ni celui de Falicon par Saint-André; Cimiès même n'était desservi que par un chemin trop étroit. — On ne lui fera plus le même reproche ! En moins de vingt ans tout s'est transformé, ville, faubourgs, environs ; et ce petit croquis du passé n'a pour but que de mesurer le chemin parcouru, en comparant la Nice de 1840 à celle de 1883; celle de l'Italie à celle de la France.

II

En ce temps-là, je n'habitais pas Nice, mais Cannes, où j'étais à l'école chez un de mes oncles. Son habitation, enclavée aujourd'hui dans les constructions voisines de la Gare, était alors la dernière du pays sur la route d'Antibes. Au delà, ce n'était plus que dunes de sable et bouquets de pins, dont je vois quelques rares survivants dans les jardins qui bordent la route. En fait de maisons vraiment dignes de ce nom, il n'y avait que

celle de lord Brougham, récemment construite et qui passait pour la huitième merveille du monde. Sir Woolfield bâtissait la sienne. M. Tripet, n'avait pas encore planté son minaret. Tout bien compté, Cannes possédait *un* château et *une* villa. — Le château Brougham, et la villa Gioan, petite habitation proprette, à volets verts, sur le chemin du Cannet, la seule de tout le pays. — Pas un hôtel, pas même une auberge habitable. Du reste, le passage des voyageurs n'était pas fréquent. L'arrivée d'une chaise de poste était un événement pour nous autres gamins, et nous courions derrière elle, sur la route d'Antibes, en poussant de beaux cris. On ne s'arrêtait à Cannes que pour relayer. Lisez les voyageurs du dernier siècle; ils parlent bien de l'Esterel, à cause des difficultés et des dangers de la route; ils parlent bien d'Antibes, place forte et ville frontière; mais de Cannes..., pas un mot. Et pour le très creux, très superficiel et très surfait président de Brosses, par exemple, il est clair que la pauvre petite ville de Cannes ne méritait pas l'aumône d'un coup d'œil au passage. Comment l'aurait-il vue, lui qui a traversé toute l'Italie, sans la voir?

Et pourtant quelle merveille alors que la courbe qui se déploie de la pointe de la Croisette au Suquet! — Quelle vue que ce Suquet lui-même, avec ses deux vieilles tours dont l'une se passerait bien d'un cadran si énorme, dont l'autre démantelée appartient à mon ami Hibert, qui m'a formellement promis de la rétablir dans son premier état! Et derrière le Suquet, cette admirable croupe de l'Esterel, qui prend de si beaux tons violets et roux au soleil couchant! Et quelle plage! — Du port à l'extrême pointe de la Croisette, ce n'était qu'une nappe d'un sable fin, semé de mica et tout bordé de pins, d'arbousiers, de lentisques, toujours verts!

La vue y est encore. — La plage n'y est plus. Elle a fait place à une fausse promenade des Anglais qui n'est pas justifiée, comme à Nice, par la présence du galet, et dont le moindre tort est d'être trop étroite. Quand il était si facile de tout concilier, et d'avoir tout largement, la chaussée et la plage!

Autre faute : ce chemin de fer si rapproché du littoral, au lieu d'être reporté plus haut vers le Cannet! C'était bien le projet de la Compagnie : les commerçants de Cannes

s'y sont opposés. — Résultat : une ville étranglée entre le chemin de fer et la mer; une voie ferrée vous barrant partout le passage, vous forçant partout au détour, et occupant laidement la place d'un boulevard que l'insuffisance de la rue d'Antibes rend chaque jour plus indispensable. — Dans la plaine de la Bocca, même faute : le chemin de fer sur le rivage, dont il interdit la jouissance au promeneur, en rendant désormais impossible la route délicieuse qui, côtoyant toujours la mer, eût relié Cannes à la Napoule. — Conclusion : Une ville qui, possédant deux plages incomparables, a eu l'esprit de les supprimer l'une et l'autre !

C'est sur la plus belle des deux, à mi-chemin entre la Croisette et Cannes, non loin d'une vieille chapelle ruinée, autour de laquelle j'ai beaucoup gaminé, que Napoléon bivouaqua au débarquement de l'île d'Elbe.

Mon père est le témoin survivant du fait. On me permettra de fixer ici ses souvenirs sur la plus grande page de l'histoire de Cannes.

Donc mon père était à l'école sur le Cours, à côté de l'ancienne mairie. Il était quatre heures. La classe tirait à sa fin, le maître au

tableau expliquait la division et les écoliers bâillaient. — Tout à coup, regardant du côté de la fenêtre et de la sortie... mon père voit dans la rue des bonnets à poil... Spectacle inconnu!... — Il pousse du coude un camarade, lui montre ces objets surprenants, gagne la porte, et dégringole l'escalier, suivi de toute la classe, et du maître lui-même, sa craie à la main. — Les bonnets à poil étaient trente grenadiers, commandés par Cambronne, et que Napoléon détachait en avant-garde. Ils attendaient le général entré à la mairie. — Cambronne sorti, la petite troupe se mit en marche vers l'auberge qui était à l'entrée du pays, sur la route de Fréjus. — Les gamins suivaient, les curieux aussi ; parmi eux, un petit vieillard, ancien garde-marine, et royaliste enragé, qui, poudré, orné d'un gilet blanc, semé de fleurs de lis, et la badine à la main, menaçait les grenadiers et les traitait de : « brigands! » Cet épisode paraissait amuser beaucoup les soldats. — A l'auberge, nouvelle halte; une berline de voyage était arrêtée devant la porte, celle du prince de Monaco, qui rentrait chez lui et faisait relayer. Cambronne l'invita à ne pas pousser plus loin, ayant ordre de barrer le passage. —

Peu après, comme il faisait déjà nuit, Napoléon arriva par la route d'Antibes, avec sa petite armée, qui n'entra pas dans Cannes, mais campa sur la plage, où elle alluma les feux et fit la soupe. Napoléon assis sur une chaise se chauffait les pieds à un feu de pommes de pin. C'est là qu'on lui amena le prince de Monaco, avec qui il s'entretint assez longtemps à l'écart. Ce qu'ils se disaient, personne n'en entendait un traître mot, et tout ce qu'on a rapporté à ce propos est de fabrique. — Au matin, plus rien; tout avait disparu. Napoléon avait levé le camp dans la nuit et pris la route de Grasse, avec quatre petites pièces de campagne, et deux obusiers qui rentrèrent à Cannes le surlendemain.

Cet événement eut du moins pour Cannes un résultat assez heureux. Il fit prononcer son nom, inconnu jusque-là.

En dehors de cette délicieuse Croisette, les promenades étaient assez rares et difficiles. Il n'y avait guère que celle de Saint-Cassien, qui est un beau décor d'opéra, d'une vraie couleur italienne; la route de Grasse, et celle d'Antibes, très poussiéreuses, l'une et l'autre. — Le reste n'était possible qu'à cheval ou à pied. — Il fallait une certaine vail-

lance pour gravir le Pézou, d'où la vue est si belle. Et l'on n'avait pas encore ébauché le chemin qui, sous le nom fastueux de Californie, n'est qu'un vrai casse-cou. Mais on avait la promenade aux îles. On n'y allait pas, comme à présent, en bateau à vapeur, mais en barque, pêchant en route la bouillabaisse, qu'on faisait cuire sous les grands arbres de Saint-Honorat.

La vieille île sainte des moines de Lérins, avec sa ceinture de grands pins, devenus trop rares, avec son vieux portail d'église et ses avancées de la Tour, si maladroitement démolies, son cloître du massacre, curieusement conservé ; mais qui alors, désert et sinistre, suait le sang, et puait le Sarrazin, et qui a trop l'air aujourd'hui d'un joli petit jardin de curé, — la vieille île de Saint-Honorat, dis-je, autrement belle alors qu'aujourd'hui, appartenait à M. Sicard, lequel y avait succédé aux demoiselles Sainval de la Comédie-Française. — Les Sainval, de leur vrai nom Alziary de Roquefort, natives de Saint-Paul de Vence, avaient acheté l'île à vil prix, comme bien national, en 94, et s'y étaient installées, en compagnie d'une femme de chambre et d'un jardinier, qui allait à Cannes,

aux provisions, deux fois par semaine. — Le séjour devait être charmant, en ce temps-là, où l'île, n'étant pas encore bouleversée, fournissait à presque tous les besoins de la vie. On a peine, toutefois, à se figurer les deux Sainval dans ce Robinson. Elles s'étaient établies près de la Tour, dans une des chambres voisines du réfectoire, et je ne vois jamais ce réfectoire écroulé, et les colonnes romaines de l'atrium voisin, sans penser que leurs cornets à poudre et leur boîte à mouches devaient se trouver là un peu bien dépaysés. — Se figure-t-on dans ces longues nuits d'hiver, où le vent du large bat furieusement la Tour, où la mer s'enrage à mordre les rochers des moines, ces deux vieilles filles réfugiées dans l'embrasure de fenêtre qu'elles avaient transformée en boudoir, et là, revivant leur passé, ruminant les tendresses d'autrefois, évoquant le souvenir des soirées éblouissantes de Versailles, de Fontainebleau, de Paris, qui avait failli s'ameuter pour elles ? Les voit-on, à la lueur de leur pauvre petite lampe, déplier leurs dentelles jaunies, frotter leurs vieux bijoux, relire leurs billets galants, et n'y trouver pour signatures que les noms de gens envoyés depuis à la guillotine ? —

Et tandis qu'elles causent tristement de tout ce qui était si charmant et qui n'est plus, le vent gémit dans les grands corridors déserts, pleure autour d'elles, et ne leur parle que vieillesse, pénitence et mort.

Outre ces îles, il y avait le Cannet, dont les moines de Lérins estimaient l'air si salubre qu'ils y installaient leurs vieillards et leurs malades; ce délicieux Cannet, si bien abrité, si tiède, et qui, enfoui dans son nid de citronniers et d'orangers, avec ses maisons en terrasses, ses ruelles tortues et son air dépeuplé, avait tout l'aspect d'un village sarde ou corse.

Il n'était abordable dans mon enfance que par l'ancienne route, depuis bien oubliée. Elle longeait un vallon qui existe encore, jusqu'à Sainte-Catherine, laissant à droite, d'abord la vieille chapelle ruinée que j'ai toujours connue telle, avec son grand figuier desséché que j'ai connu verdoyant; puis les aqueducs de l'oncle Jean, que j'estimais dignes des Romains. A l'église, la route changeait de nom pour devenir la *Calade*, rue étroite, grande artère du pays, où une charrette ne s'engageait pas sans imprudence. La maison de mon grand-père était et est encore

à la Calade ; c'est là que je venais coucher, le samedi soir, pour passer mon dimanche au Cannet.

Tout récemment encore et jusqu'au jour où la Foncière lyonnaise y a mis la pioche, le Cannet était resté tel que je l'avais vu il y a quarante ans. De nouvelles routes l'avaient rendu plus abordable ; mais l'intérieur du pays n'était pas changé. Avec quel plaisir j'y retrouvais, comme si je les avais quittés la veille, les vieux oliviers auxquels j'avais grimpé, les murs écroulés que j'avais un peu démolis, et jusqu'au barrage que j'avais établi dans un ruisseau, pour mon petit moulin ! — Mais si les objets étaient les mêmes, les mœurs étaient bien transformées déjà par le voisinage de Cannes. Je n'y rencontrais plus dans les rues, ni cette capeline, qui seyait tant aux femmes, ni ces habits de gros drap couleur d'amadou que tous les hommes portaient jadis, riches ou pauvres ; et le temps n'était déjà plus, où Offenbach, avisant une douzaine de bons Cannetans sur la place, vêtus de ce veston roux, et coiffés du feutre gris, leur jetait noblement vingt sous, et prenait pour des mendiants tous les notables de l'endroit ! — Sur cette même place, autour

du gros orme qui l'abrite, on ne dansait plus le *Brandi long* à la Saint-Didier ; ce *Brandi* où mon cousin Calvy était si beau à voir, l'épée à la main, flanqué du tambourinaire, menant la danse ; ni la farandole qui courait follement le pays, envahissant les maisons, dévallant les rues, escaladant les terrasses, s'égayant de tous les accidents de la route, et de tous les amoureux laissés en chemin. Le Cannet avait déjà un orphéon. Il doit avoir une fanfare. On n'y danse plus, on n'y chante plus, on n'y musique plus qu'à l'instar de Paris. Contredanses de bal public et chansons de café-concert; tout ce qui, pour bien des gens, constitue la civilisation.

Le Cannet n'avait pas que ses orangers, si maltraités par le dernier hiver, et la *Cassie*, qui ne fleurissait que là. Il avait ses monuments. Il les a encore. Deux tours : La tour des Danis, « *du Brigand* » dit Mérimée, et Viollet-le-Duc après lui; appellation que mon père a prouvée ridicule : et la tour de la Placette, que je ne verrais pas tomber sans déplaisir, car c'est là qu'en 1706, mon arrière-grand-oncle, le vicaire Ardisson, s'est prouvé bon patriote.

Les Impériaux battaient en retraite sur le

Var. De Cannes où ils étaient campés, leurs cavaliers allaient rançonner, piller, brûler tout aux alentours. Ardisson sonne le tocsin, arme ses paroissiens et défend le village. Il est blessé; les Cannetans se réfugient dans la tour et donnent aux secours le temps d'arriver. De Visé et le *Mercure* ont conté le fait; mais, d'après eux, le brave vicaire aurait été tué; en quoi ils se trompent.

J'ai dit deux monuments; il y en a un troisième. Comment pourrais-je oublier la maison de mon cousin Jean-Jacques, où demeurait, après lui, ce bon, cet excellent Cavasse, l'ami de ma jeunesse; où est morte Rachel? — Cette villa Sardou était perdue jadis dans les orangers, d'un accès difficile, bordée d'un cours d'eau dont le voisinage n'était pas toujours agréable. Pour ma part, je ne voyais pas sans inquiétude cette tour, ce pont volant, ce ruisseau que mon imagination d'enfant, toute pleine d'Ivanhoé, découvert parmi les livres de mon grand-père, transformait en château de Reginald Front de Bœuf, avec fossés, tour du Nord, pont-levis et barbacane!... — Dégagée de tous côtés, délivrée de son affreux cours d'eau, l'habitation a meilleure grâce et, de toutes

celles du Cannet, il n'en est pas qui ait plus à se féliciter des travaux de la Lyonnaise.

Travaux surprenants, qui déroulent des kilomètres de boulevards, là où ne serpentaient que des sentiers à mulets. Travaux gigantesques, qui ont modernisé à ce point le village de mon enfance, que mes souvenirs semblent déjà d'un autre siècle ! — Je m'arrête,... à chaque phrase que j'écris, je me sens vieillir et il me pousse des cheveux blancs.

<div style="text-align:right">Victorien SARDOU.</div>

Nice, Décembre 1883.

II

NICE PITTORESQUE

Nous sommes en plein mois de décembre.

De tous les points extrêmes du nord de l'Europe les journaux nous apportent des bulletins météorologiques qu'il est impossible de lire sans frissonner, même au coin du feu. Partout il pleut, il vente, il neige, il gèle.

A Paris, qui est la zone moyenne, on ne peut pas mettre un pied dehors. Le macadam est un lac de boue, la pluie tombe à torrents, le parapluie du passant vous infiltre dans le cou ses gouttières ruisselantes; vous vous réfugiez partout où vous pouvez trouver un abri : dans les cercles, dans les cafés, dans les passages, sous les arcades du Palais-Royal ou de la rue de Rivoli. Enfin quand vous êtes fatigué de ce déluge incessant, quand, après avoir boutonné vainement redingote sur gilet et pardessus sur

redingote, vous êtes saturé de l'humidité pénétrante qui vous envahit, à laquelle nulle précaution ne peut résister, vous vous décidez à rentrer chez vous.

Il n'est que trois heures. C'est incroyable, il fait déjà nuit !

Eh oui ! il fait nuit. Un brouillard épais couvre les rues de son lugubre linceul ; au dehors les magasins sont allumés ; un manteau glacial tombe sur vos épaules jusque dans l'appartement douillet au fond duquel vous avez cherché asile.

Le domestique vous apporte la lampe, vous ouvrez un livre, vous voulez lire... vous grelottez. C'est à n'y rien comprendre. Il y a pourtant un bon feu dans la cheminée... Brrr... Chien de temps ! maudit brouillard ! Pas moyen de se réchauffer !

Voilà, six jours sur sept, ce que c'est que l'hiver à Paris, considéré comme zone tempérée. Jugez alors de ce qu'il doit être à Saint-Pétersbourg, à Berlin, à Varsovie, à Amsterdam, à Bruxelles, à Copenhague, à Stockolm et à Londres !

Et remarquez que cet hiver, dont je vous adoucis encore les rigueurs, est celui des heureux de la terre, qui ont des appartements

capitonnés, des domestiques, des provisions de vin et de bois dans leurs caves, du pain sur la planche et du foin dans leurs bottes.

Les malheureux, je n'en parle pas. Ce n'est pas à eux que s'adresse cette chronique. Plaignons-les, secourons-les, nous ne pouvons pas faire mieux aujourd'hui.

Donc, voilà notre privilégié, duc ou duchesse, lord ou lady, prince en off ou princesse en ka — voire tout simplement financier en *eim* ou archimillionnaire, qui se morfond au coin du feu, sous l'abat-jour de sa lampe, à trois heures de l'après-midi, et qui envoie son livre à tous les diables pour approcher de la flamme ses mains transies.

Tout à coup la porte s'ouvre. Entre quelqu'un, moi si vous voulez, non moins maussade et non moins gelé, bien entendu, et, comme le renard de la fable, je tiens à peu près ce langage au morfondu qui m'écoute :

— Il faut vraiment que vous soyez bête à couper au couteau pour rester dans ce pays de glace, de brouillard et d'humidité, quand vous pouvez faire autrement. »

Stupéfaction bien naturelle du morfondu !!!

Et je continue :

— Voyons, lorsque vous vous aventurez

à mettre le pied dehors, c'est-à-dire une fois par semaine environ, et lorsque dans votre voiture bien suspendue, vous vous dirigez vers *le Bois* sous les moelleuses et chaudes couvertures qui vous enveloppent, quel paysage s'offre à vos yeux que fait pleurer la bise ? Des arbres sans feuilles, avec leurs grandes diablesses de branches biscornues et dépouillées, des massifs qui ne sont plus que des fagots, des taillis qui ressemblent à des balais de bouleaux, une herbe chétive et jaunâtre que recouvre la neige ou que l'hiver a oublié d'assassiner. Et puis ?

Et puis, plus rien que le landau de Mme X, que l'attelage de M. Z, que le coupé de la petite C, ou la victoria de l'impure E. Vous avez vu tout cela ! Vraiment ? On vous a vu aussi, me direz-vous ; mais est-il possible que ce soit pour le plaisir de figurer dans un défilé si panaché de grandesses et de tendresses que vous pataugiez dans cette boue, que vous vous imprégniez de ce brouillard, que vous franchissiez ces tas de neige amoncelée ?

Eh bien ! que répondriez-vous si je vous disais : Levez-vous, faites vos malles, prenez avec moi l'express du P.-L.-M. de sept heures du soir, montez en sleeping-car ou en wa-

gon-salon et demain, à trois heures et demie, vous arriverez dans un pays enchanté.... »

Nouvelle stupéfaction non moins naturelle de mon morfondu !!!

— Dans ce pays vous ne trouverez pas un arbre qui ne soit vert et couvert de feuillage

— Qu'est-ce qu'on peut faire de toutes ces fleurs d'oranger ?
— Madame, on les envoie à Nanterre.

comme au printemps. Les haies de rosiers, d'héliotropes et de géraniums vous salueront au passage ; les orangers, les oliviers, les eucalyptus, les caroubiers, les chênes verts, les lauriers-roses, les fusains, les caoutchoucs, vous poursuivront de leur ombre tutélaire ; les aloès, les figuiers de Barba-

rie, les agaves, que vous avez tant de peine à conserver dans vos serres, surgiront à chaque pas devant vous comme le chiendent ; les palmiers, les yuccas, les bananiers, les cocotiers, se balanceront sous

— Ce beau climat me rajeunit ! Il me semble que j'ai 20 ans !
— Ah ! mon ami, si vous n'en aviez seulement que cinquante, cela serait déjà bien joli.

vos yeux par-dessus les terrasses des souriantes villas ; dans les jardins vous trouverez un gazon toujours vert, des corbeilles toujours fleuries ; dans les potagers, vous apercevrez les petits pois en fleurs, la quarantaine, tous les légumes verts dont votre

gourmandise est obligée de se passer ou qu'il vous faut acheter à prix d'or.

Au lieu de ce brouillard glacial qui déchire votre poitrine délicate, vous respirerez un air pur et léger, qui vous dilatera les poumons ; au lieu de ce feu mesquin qui ne vous réchauffe pas et de cette lampe qui ne vous éclaire que de sa lueur incertaine, vous vous promènerez au grand soleil, à travers une clarté ruisselante ; au lieu de votre petit lac *du Bois*, que vous délaissez même aujourd'hui pour l'insipide *allée des Acacias*, vous aurez à vos pieds la mer — une mer de diamants et de saphirs, réflétant l'azur d'un ciel immaculé, dont les flots paresseux viendront expirer à vos pieds, comme pour vous donner un avant-goût des tièdes mollesses de l'Orient.

Et si vous tenez absolument à rencontrer de beau monde, à vous faire voir, je jure de vous montrer en une heure plus de têtes couronnées, de princes, de ducs, de marquis, de généraux, d'amiraux, de peintres, de sculpteurs, d'auteurs, de compositeurs, d'hommes de lettres, de millionnaires et de paisibles rentiers, que vous n'en avez vu pendant toute votre vie.

Il est très probable que mon morfondu, à

bout de stupéfactions, finirait par me rire au nez, par me traiter de fou, de gâteux, ou tout au moins de visionnaire, et pourtant tous ceux qui ont visité déjà ce pays enchanté ont deviné que c'est de Nice que je veux parler.

Nice, disons-le bien vite, est une ville qui n'est pas faite pour le passant.

— Notre plage, Monsieur, est le rendez-vous des têtes couronnées.
— Ah! vous avez ici beaucoup de gens mariés?

Certains touristes ont une manière de voyager qui leur est particulière. Comme l'Anglais de la tradition qui, apercevant une femme rousse, écrivait sur son calepin : « Dans ce pays-ci toutes les femmes sont rousses, » le passant qui arrive à Nice un jour de pluie et à qui l'on a tant promis de soleil, part vingt-quatre heures après, de mauvaise humeur, et répète à qui veut l'en-

tendre : — Nice est une ville maussade et surfaite, il y pleut toujours.

Il a un peu raison le pauvre touriste, dont le temps est compté et que ses affaires rappellent au plus vite. On lui a tant rabâché « Nice est un paradis terrestre, un printemps perpétuel » que, les jours de pluie, il ne prend pas la peine d'examiner le paysage qui l'entoure ; il ne voit que la pluie insipide à laquelle il s'attendait si peu. Pour lui, Nice sans soleil, c'est le banquier qui ne fait pas honneur à ses engagements, c'est la faillite, c'est la banqueroute !

Quant à ceux qui ont le loisir de se laisser vivre, c'est autre chose. Ceux-là ne sont pas contents non plus quand il pleut, car ce n'est pas là ce qu'ils sont venus chercher, mais ils ne boudent pas pour cela la ville généreuse. Ils savent bien que le mauvais temps n'y est jamais de longue durée et que le soleil radieux aura promptement raison des nuages qui obscurcissent sur la droite les hauteurs de l'Estérel et la pointe d'Antibes. Et ceux-là vous diront combien ce charmant pays vous tient quand il vous a pris !

Chaque jour, dans les innombrables promenades dont la ville est entourée, on dé-

couvre des horizons nouveaux, des surprises inattendues, des plantes inconnues. On s'ha-

— C'est fort élégant les palmiers, mais cela ne donne pas beaucoup d'ombre.
— Mais, Monsieur, puisqu'on vient ici pour le soleil, nous serions obligés de les ôter s'ils donnaient de l'ombre.

bitue à ce chaud soleil qui vous pénètre de ses rayons bienfaisants ; une douce somnolence s'empare de vous, le *farniente* vous apparaît sous un charme plus séduisant que jamais, les yeux se ferment a moitié, laissant

« une douce somnolence s'empare de vous »

à l'imagination le soin de compléter le tableau des splendeurs qui vous environnent et qui, de tous côtés, sollicitent votre curiosité.

De toutes ces promenades, la plus curieuse, la plus étonnante par ses magnificences, est certainement l'ancienne route, dite de la Corniche, qui conduisait autrefois de Nice à Gênes et que l'on se contente au-

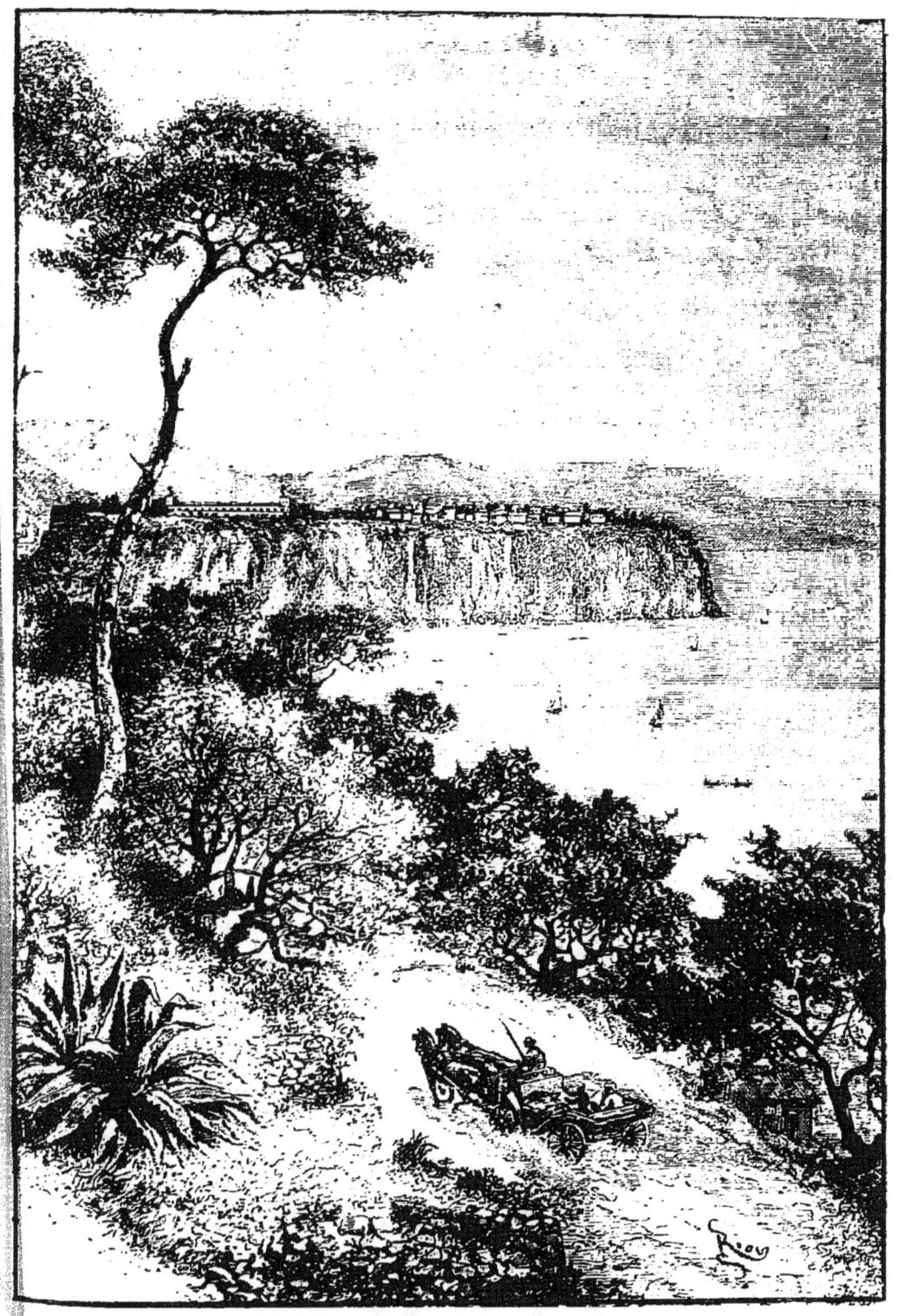

La route de Monaco.

jourd'hui de suivre de Nice à Menton ou à Monte-Carlo.

Taillée dans le flanc de la montagne, à une hauteur telle que, par les temps légèrement brumeux, elle se perd dans les nuages, elle domine non seulement la mer, mais encore tous les bourgs, stations ou villas dont la côte est émaillée. De cette élévation, les plus grandes et les plus magnifiques choses prennent des proportions microscopiques. Les navires sont gros comme des mouches ; la rade de Villefranche, le cap Férat, la ville de Monaco, les jardins et le casino de Monte-Carlo, son magnifique théâtre même, ne sont plus que des joujoux imperceptibles, semblables à ces petites maisons de bois peint et à ces arbres de copeaux, si bien frisés, qui ont fait les délices de notre enfance.

A la stupeur véritable que produit ce spectacle grandiose, se joint le sentiment du danger que vous ferait courir la maladresse du postillon ou l'impatience des chevaux, car il est impossible de mesurer sans terreur l'abîme au fond duquel on serait précipité...

Aussi pas un de ceux qui ont accompli ce trajet fantastique n'a oublié l'impression que ce voyage lui a laissée.

Que dire des excursions au Mont-Chauve, à la Route Forestière, à la Grotte de Saint-André, au Val-Obscur, à Saint-Jean, à Beaulieu, à Eze, etc. Est-il rien de plus charmant et de plus pittoresque que ce petit chemin de piéton, qui va de la station de Beaulieu à la mer, à travers l'ombre des oliviers, et qui, suivant ensuite les moindres méandres de la baie, vous conduit au petit port de Saint-Jean? Est-ce que jamais poète a rien rêvé de plus idéalement beau? Est-ce que jamais fée a produit du bout de sa baguette de semblables enchantements?

Et si les excursions abondent autour de Nice, la ville elle-même n'a-t-elle pas sa délicieuse *promenade des Anglais?* Près de quatre kilomètres au bord de la mer! Ce n'est donc rien? C'est là que le matin, de onze heures à midi, vous apercevrez *à pied* princesses, ladies, misses, belles petites, que vous y rencontrerez trois heures plus tard dans leur voiture. A Nice, la promenade à pied du matin est le comble du *v'lan,* du *pschutt* et du *boudinage!*

Défiez-vous, par exemple, de ce beau soleil qui vous attire, vous tous qui venus ici, ainsi que des écoliers en escapade, pour y passer

dix ou douze jours, courez vous tourner et vous retourner au soleil, comme des harengs sur le gril. Vous attraperez un bon gros rhume et vous vous demanderez pourquoi? C'est que les *rhumes de soleil* et les congestions s'y gagnent aussi facilement que les rhumes de froid. Adressez-vous aux vieux

habitués, ils vous diront que, comme les Andalouses jouent de l'éventail, il faut savoir jouer à Nice de l'ombrelle et du pardessus et, quand vous fermez l'une, endosser l'autre.

Rien n'y est plus brusque en effet — et dans tous les pays entourés de montagnes élevées le même phénomène se produit — que la transition du soleil à l'ombre. C'est facile à comprendre. A l'ombre, le thermomètre ne

marque pas plus de 12 degrés en moyenne; au soleil, il s'élève souvent de 30 à 40. Donc, au moment où le soleil disparaît à l'horizon, il se fait dans l'atmosphère un refroidissement subit, qui ne manque pas de vous surprendre si vous n'avez pas eu la précaution d'emporter un pardessus. Ce refroidissement n'est d'ailleurs que passager. Peu à peu, la terre développe une partie du calorique qu'elle a absorbé dans la journée, la température normale se rétablit, de sorte qu'il fait ordinairement moins froid à huit heures du soir qu'à cinq heures de l'après-midi.

Tout le monde alors peut sortir sans crainte, soit pour aller aux Italiens, soit pour entendre au Théâtre-Français l'opérette en vogue, soit pour danser au bal, soit pour se réunir dans une des cent maisons hospitalières qui ouvrent si largement leurs portes à la colonie cosmopolite. Le soir on n'a pas à redouter à Nice les formidables saisissements de température que l'on subit en pareille occasion dans le nord de l'Europe. Là, vous quittez une salle de théâtre ou un salon avec 25 ou 30 degrés de chaleur, pour retomber dans la rue à 10 degrés de froid! Ici je vous défie de ressentir jamais ce mortel écart de

40 degrés d'une minute à l'autre. En moyenne, cette transition n'est guère que de douze à quinze degrés *maximum*. Elle n'est donc pas dangereuse et il est facile de s'en garantir.

En avant donc! car ce ne sont pas les distractions qui manquent à Nice pour les hirondelles qui viennent fidèlement chaque hiver y retrouver leur ancien nid. Le cercle de la Méditerranée et le cercle Masséna y donnent au moins deux bals par saison, sans parler des matinées du mercredi et du samedi; le cercle de l'Athénée offre à ses invités des soirées musicales et dramatiques, suivies de petites sauteries intimes. La Préfecture réunit dans ses salons, en toilette de bal ou sous les costumes les plus divers, tous les étrangers de distinction. Suivant ce branle-bas général, trois ou quatre noms aristocratiques de la colonie étrangère vous convient à des bals masqués, dans lesquels le bon goût ne le cède qu'à la richesse ou à la variété des travestissements. Et partout, jusque dans les hôtels dont les habitants se cotisent entre eux, ces fêtes éternelles se succèdent sans relâche durant tout l'hiver.

Quant aux bals masqués proprement dits — ceux dans lesquels chacun a le droit d'entrer

en payant — il n'y en a pas, ou plutôt il n'y en a qu'un dans lequel on puisse se risquer décemment : c'est le *veglione* du Samedi gras, lequel est patronné par le Comité du carnaval. Ce jour-là, les loges du rez-de-chaussée et du premier rang sont occupées par la *gentry* de tous les pays. On y lunche, on y soupe, on y festine ; l'orchestre y est accompagné par le bruit des bouchons de champagne, qui viennent retomber inoffensifs sur la tête des danseurs. Les dominos élégants circulent, tremblants, à travers les groupes, au bras du cavalier préféré ; l'intrigue et le flirtage sont à l'ordre du jour ; puis à deux heures, brusquement, les loges se vident... c'est fini ! mais que de douces paroles échangées, que d'amoureuses promesses, que de rendez-vous mystérieux en seront le résultat !

Mais, objectera le lecteur, tous ces plaisirs que vous énumérez, qui nous font venir l'eau à la bouche et qui sont réservés, vous en convenez vous-même, aux hivernants habituels, où les trouverons-nous, modestes voyageurs, qui descendons à l'hôtel et qui ne pouvons passer ici qu'un, deux, trois mois ? C'est le supplice de Tantale que vous nous infligez là !

A ceux-là qui ont des relations mondaines, je répondrai que par ces relations toutes les portes leur seront ouvertes. Aux autres, c'est-à-dire à ceux qui n'en ont pas, je ferai observer qu'à la fin de l'hiver, ou au commencement de l'autre au plus tard, Nice, qui veut tout prévoir, inaugurera un des plus magnifiques Casinos qui se soient jamais vus. Cercles, salles de lecture, de conversation, d'écarté, jardin d'hiver, salles de concert et de spectacle dans lesquelles défileront les artistes les plus célèbres, toutes les jouissances de la vie en un mot leur sont réservées, au centre de la ville même, à deux pas de chez eux.

Quant aux autres théâtres, dans lesquels ils ont toujours accès, le théâtre italien et le théâtre français, il faut bien convenir qu'ils ne justifient pas toujours ce qu'on serait en droit d'attendre d'une ville dans laquelle se réunit tous les ans l'élite de la société européenne — classe gâtée par excellence, habituée aux *étoiles* et disposée par conséquent à faire la grimace, quand elle se trouve en présence de *doublures* trop souvent insuffisantes.

Il y aurait matière à un long article, si l'on voulait chercher la solution de ce problème. Ce n'est pas ici le lieu d'étudier les causes de

cette décadence, dont les directeurs de théâtre et la municipalité auraient chacun à supporter la responsabilité. Ces théâtres pourtant ne laissent jamais passer une *étoile* sans essayer de la fixer, ne fût-ce qu'une soirée — car c'est précisément là dessus qu'ils comptent pour réaliser d'assez jolis bénéfices. Ces jours-là, c'est donc fête pour tout le monde, pour les spectateurs et pour les caissiers.

Le cirque Allegria prend sa large part de ces longues soirées d'hiver. Il est très suivi. Non pas que le spectacle y soit beaucoup plus varié que dans les autres cirques, mais il présente lui aussi des *étoiles*, des clowns désopilants, des sujets originaux, des exercices attrayants, et j'ai été tout étonné cet été de retrouver à Paris, au cirque des Champs-Élysées, à l'Hippodrome et jusqu'aux Folies-Bergères, des clowns, des trapézistes et les deux voltigeuses aériennes que j'avais vus l'hiver dernier au cirque Allegria !

Vous parlerai-je maintenant des courses, du carnaval et des batailles de fleurs ? Ces fêtes hippiques, comiques ou printanières, ont été tant de fois décrites que je ne vous fatiguerai pas des mêmes détails que vous avez lus cent fois ou dont vous avez été témoin. Elles se

donnent d'ailleurs en pleine *season*, c'est-à-dire au moment où le courant vous entraîne et où il est difficile de ne pas le suivre. Quant aux régates, qui ont lieu du 20 au 25 mars, je vous en toucherai quelques mots.

De tous les pays de l'Europe, de l'Amérique même, les yachts les plus renommés viennent se disputer les 70 000 francs de prix que la ville consacre chaque année à cette très intéressante branche du sport. Jamais aucune autre ville n'a fait de si héroïques sacrifices pour encourager la navigation de plaisance ; mais, faut-il ajouter, jamais aucune autre ville n'en a été mieux récompensée. En effet, tous les pays sont représentés aux régates de Nice par leurs meilleurs *racers*. La vapeur, la voile, l'aviron, fournissent tour à tour les types les plus perfectionnés et sont montés par des équipages de premier choix.

Tout le monde n'est malheureusement pas amateur de *yachting*. Aussi est-il excessivement regrettable que la profondeur des eaux ne permette pas de mouiller des bouées, sur lesquelles s'amarreraient les bateaux avant le signal du départ. Le public profane jouirait au moins du spectacle charmant de l'appareillage ; il aurait le temps de lire le numéro

de chacun des bateaux et pourrait prendre à la course un intérêt beaucoup plus vif.

Au lieu de ce système, adopté au Havre, à Dieppe, et sur presque toute la côte normande, Nice en est réduite à ne faire que des départs volants, au coup de canon. Bien plus, comme les différentes séries courent à la fois, il en résulte pour le spectateur inexpérimenté une confusion que les explications les plus détaillées ne détruisent pas toujours. Pour lui, ce qui a réellement le plus d'attrait, parcequ'il ne le perd pas des yeux un seul instant, c'est la course à l'aviron.

Ces courses, auxquelles prennent part tous les canots et baleinières de l'escadre, sont véritablement très belles et fort émouvantes. Quant à celles réservées aux amateurs, elles sont encore plus intéressantes. Depuis qu'elles sont fondées, ce sont toujours les équipes parisiennes, dont fait partie M. Lein, le *champion de France*, qui ont obtenu les premiers prix.

Quand vient le soir, tous ces bateaux, joints à ceux du port de Nice, se couvrent de lanternes de couleurs. Les chaloupes à vapeur de l'escadre, éclairées à la lumiére électrique, sillonnent avec eux, en tous sens,

la *baie des Anges*. Jamais aucune fête vénitienne, jamais aucune féerie n'ont réalisé rien de semblable ! Au coup d'œil merveilleux que présente ce spectacle sans égal, la foule crie, trépigne, applaudit à outrance, jusqu'au moment où le feu d'artifice, qui clôt cette fête incomparable, fait pâlir toutes ces lumières devant l'intensité de ses éblouissements.

C'est précisément à cause de toutes ces splendeurs que Nice est la ville jalousée par excellence de toutes les autres stations du littoral. A cette jalousie, bien naturelle, viennent se joindre, malheureusement, les tristes rancunes de la spéculation. C'est ainsi que tel journal étranger, que je ne veux pas nommer, a entrepris contre Nice une campagne furibonde et déloyale — uniquement peut-être parce qu'il n'y possède pas de terrains, tandis qu'il en voudrait écouler ailleurs un stock assez considérable. En dépréciant Nice, il s'imagine faire valoir sa marchandise, et les moutons de Panurge ne lui donnent que trop raison ! C'est par ce procédé inqualifiable que depuis deux ans, au commencement de la saison, ce journal fait courir sur Nice des bruits absurdes d'épi-

démie, qui ne sont que d'odieuses calomnies — les bulletins de mortalité sont là pour en témoigner. La spéculation est donc de l'école de Basile. Seulement elle a modifié la formule et dit : « Calomnions, calomnions, il nous en reviendra peut-être quelque chose. »

Bah! tous ces « serpents à tête folle » auront beau faire, ils n'empêcheront pas que Nice, avec son soleil ruisselant, sa mer diamantée, son ciel bleu, sa flore opulente, ne soit la reine de la Méditerranée. Tout s'épanouit en effet à vue d'œil sous ce soleil bienfaisant — les boutonnières surtout! Jamais en aucun pays vous ne verrez sur la redingote boutonnée des hommes s'étaler plus de rosettes multicolores. Tout le monde ici est officier de quelque chose. Quant aux misérables chevaliers de la Légion d'honneur, je n'en parle pas; leur pauvre petit ruban rouge se confond avec tant d'autres rubans et rosettes rouges de contrebande, qu'ils passent inaperçus dans la foule bigarrée.

Quelques « empêcheurs de danser en rond » reprochent à Nice d'être envahie par les cocottes en renom, au point qu'il est impossible d'aller nulle part sans les rencontrer à

chaque pas. Le reproche ne date pas d'hier. Rome et Athènes ont aussi fulminé jadis contre les Laïs, les Phryné et les Métella. Qu'ont produit ces vaines déclamations? A-t-on supprimé les courtisanes antiques? Espère-t-on rayer de la liste des vivants les « belles petites et les tendresses modernes? » Évidemment non. De tout temps la société a eu ses parasites et elle continuera de les avoir tant que le monde sera monde. Le mal est sans remède, il faut savoir le subir. Tant pis pour les imbéciles ou les vaniteux qui grossissent le nombre des adorateurs du Veau d'Or. Nous avons assez d'autres spectacles consolants sous les yeux pour ne pas nous effaroucher et pousser des cris de paon, quand nous croisons dans la rue l'équipage d'une cocotte. Où donc cela n'arrive-t-il pas ?

Ce n'est d'ailleurs pas à Nice, mais à Monte-Carlo que foisonne principalement ce gibier étrange, qui a « le lapin » en une sainte horreur. Là, vous le trouvez partout : autour des tables de jeu, dans l'atrium, au restaurant de Paris, au concert, au spectacle ; là il vous fascine du feu de ses diamants, du frou-frou de ses toilettes tapageuses ; là il

vous poursuit de ses œillades assassines — si vous êtes heureux au jeu principalement. Mais là aussi, « l'horizontale » a des phases diverses et ondoyantes. Celle qui vous a jeté la veille un regard de mépris si vous n'êtes pas un boudiné pur, deviendra le lendemain douce et souple comme un gant, au point d'essayer de vous carotter un dîner, si le trente et quarante, la roulette ou la clientèle ordinaire sont restés sourds à ses provocantes agaceries.

Monte-Carlo peut passer en effet pour une des distractions de Nice. En trois quarts d'heure le chemin de fer y conduit et les trains sont assez nombreux pour qu'il ne vous reste que l'embarras du choix. Au plus fort de la saison même, trois trains supplémentaires, à l'aller et au retour, y sont organisés pour faciliter aux joueurs et aux curieux l'accès de ses riches salons, de ses jardins sans pareils et de la magnifique salle de concerts que Garnier y a construite. Ce sont autant de merveilles et il est impossible de passer quelque temps à Nice sans aller les admirer. Nous n'avons pas besoin d'insister à cet égard. Les joueurs n'en connaissent que trop le chemin et, quant aux touristes, ils en ont trop entendu

parler pour négliger cette étape! Heureux s'ils ne s'y arrêtent pas trop longtemps et s'ils n'y laissent pas l'argent du voyage qu'ils ont entrepris, car la maison n'est pas au coin du quai...! Plus heureux encore si, sages et prudents après en avoir tiré pied ou aile,

M. Bidard ; retour de Monte-Carlo.

ils se contentent d'un modeste bénéfice, qui augmentera d'autant le nombre et la richesse des souvenirs qu'ils ont promis de rapporter!

Et maintenant : Nice! Nice! Le train va partir! Messieurs les morfondus en voiture! Le soleil et l'Exposition vous attendent.

PAUL SAUNIÈRE.

III

HISTOIRE
DE L'EXPOSITION DE NICE

Il ne manque pas de gens pour contester l'utilité des expositions et surtout pour en critiquer la fréquence. En cette matière, comme en tout, il y a des raisons qui militent en faveur d'une institution si profondément entrée dans nos mœurs, et d'autres raisons qui tendraient à en proscrire la vulgarisation ; sur ce sujet on pourra verser longtemps des flots d'encre sans arriver à convaincre les détracteurs ni les partisans passionnés des expositions.

Pour nous, qui sommes encore un peu *oppostunistes*, un seul argument suffit à démontrer que les expositions, qu'elles soient nationales, particulières ou universelles, ont aujour-

Vue du Palais à vol d'oiseau.

d'hui leur raison d'être : c'est le succès qu'elles ont eu dans ces dernières années. La petite Exposition de Bordeaux, l'Exposition nationale de Zurich, les Expositions d'électricité de Paris et de Vienne, l'Exposition internationale d'Amsterdam, toutes sans exception, ont donné des résultats dépassant les prévisions. Nous ne parlerons pas de l'Exposition triennale des Beaux-Arts dont la non-réussite s'explique par des raisons tout à fait spéciales, que chacun connaît, et ne peut en rien infirmer ce résultat bien acquis.

Et il nous semble que cette faveur dont les Expositions jouissent, auprès du public aussi bien que des industriels et des commerçants qui en sont les coopérateurs, est la chose du monde la plus naturelle.

Pour le public, elles sont un prétexte à locomotion et à déplacement, et par le temps qui court, favoriser ce goût, c'est acquérir une chance de succès auprès des hommes comme auprès des femmes — des femmes surtout. Pour les exposants, elles offrent le moyen d'accroître leur notoriété, d'augmenter leur chiffre d'affaires, résultat fort intéressant en ce moment de crise commerciale,

hélas trop prolongée. Je citerai à ce propos un fait bien caractéristique :

Les carrossiers français ont pris une participation très importante à Amsterdam. On nous a assuré que toutes les voitures exposées dans la section française, sans exception, ont été achetées par les Hollandais et que nombre de commandes ont, en outre, été recueillies.

L'idée d'ouvrir cet hiver à Nice une Exposition internationale est une idée très heureuse, parce que Nice, qui est devenue une véritable capitale — la capitale du littoral méditerranéen, — réunit pendant la saison hivernale les personnages les plus considérables, les plus riches de l'Europe et du monde entier. Il ne peut qu'être profitable aux grands industriels de tous les pays de présenter leurs produits devant des appréciateurs aussi compétents que toutes ces sommités, capables, non seulement de les apprécier, mais aussi de les acheter et d'en répandre le goût dans leur pays. Aussi n'avons-nous pas été surpris de voir que les plus grandes maisons, en matières de modes, d'orfèvrerie, de tentures, de céramique, d'ameublement, etc., etc., ont tenu à occuper à Nice une place importante.

Elles peuvent être assurées qu'un succès

analogue à celui que nous signalions pour la carrosserie parisienne à Amsterdam, couronnera leurs efforts.

Mais, pour qu'une exposition réussisse, il ne suffit plus aujourd'hui de faire *grand* ni de faire *beau;* cela, en somme, n'est qu'une question d'argent. Ce qui est indispensable, c'est de faire *nouveau*. Là est le véritable secret du succès et aussi la grande difficulté. C'est ce qu'ont parfaitement compris les organisateurs de l'Exposition internationale de Nice. Ils se sont, en effet, attachés, avant tout, à écarter de leur œuvre le côté vulgaire et banal de la plupart des Expositions et à donner, au contraire, à celle-ci un cachet de distinction et d'originalité inconnu jusqu'ici.

L'époque même où cette Exposition a été ouverte est déjà une exception; il n'était permis qu'à une ville comme Nice, où les roses et les violettes fleurissent au mois de janvier, de risquer une pareille tentative — et c'est justement cette audace qui en assurera, croyons-nous, le grand succès.

En plein hiver, en effet, aucune concurrence n'est à craindre, aucune autre Exposition ne peut attirer ou détourner les visiteurs, et la réunion de grands personnages et de riches

touristes dont nous parlions tout à l'heure, s'accroîtra encore de toute la population nomade qui se porte partout où la conduit un événemeut intéressant ou un spectacle nouveau.

Née de l'initiative purement locale, l'Exposition de Nice a rencontré dès ses débuts de telles sympathies et a pris un tel développement, par suite des nombreuses adhésions qui lui sont arrivées de tous les pays, qu'il a fallu en modifier immédiatement les projets et en augmenter considérablement les dimensions.

L'emplacement choisi, qui a fait l'objet de tant de critiques irréfléchies, était le seul, à Nice ou dans ses environs, présentant un espace libre de 35 000 mètres carrés.

On a très heureusement tiré parti de l'énorme différence de niveau, entre les deux plans composant cet emplacement, par la construction d'une cascade monumentale qui est l'une des grandes attractions de l'Exposition et que nous décrirons en détail en visitant le Parc.

Non seulement le site adopté pour l'Exposition était le seul possible, mais encore c'était le seul présentant toutes les conditions nécessaires pour une entreprise de cette importance, le seul suffisamment rapproché du centre de

la ville et du chemin de fer. Les critiques faites à ce sujet sont donc sans aucun fondement ; et, d'ailleurs, ces critiques ont été purement locales et n'ont pas été prises au sérieux au dehors.

Nous devons dire, cependant, que nous avons constaté avec regret et avec peine que, la seule opposition faite au comité d'initiative de l'Exposition, dans l'exécution de son projet, s'est manifestée uniquement à Nice. Le proverbe : « Nul n'est prophète en son pays », a reçu ici une application bien frappante.

Tout ce que l'esprit de parti le plus acharné et la passion politique la plus ardente ont pu imaginer a été mis en œuvre pour entraver le succès de cette patriotique entreprise.

On a commencé par en nier la possibilité et, lorsqu'elle est entrée dans la période d'exécution, on a tout fait pour en entraver la marche. Critiques malveillantes, informations erronées, attaques sans fondement, calomnies odieuses, injures grossières, tout a été employé pour faire avorter, dès l'origine, un projet qui n'aurait dû rencontrer, dans le pays où il était conçu, que des partisans et des défenseurs. Le vrai Niçois, du reste, le vieux Niçois, à part d'honorables exceptions, est

l'ennemi né de tout progrès, et si Nice s'est agrandie, c'est malgré lui ; même lorsqu'il profite des améliorations et qu'elles l'enrichissent, il y est opposé, sans motif, par étroitesse d'esprit, par système. Un écrivain bien connu nous racontait dernièrement que lui et plusieurs de ses amis, possesseurs de terrains auxquels le percement d'une route devait donner une grande valeur, avaient obtenu de la ville la promesse d'effectuer l'opération, à condition que tous les propriétaires riverains céderaient gratuitement l'espace nécessaire. Tous y avaient consenti avec empressement, mais l'affaire a échoué par suite de l'obstination d'un seul qui n'a jamais voulu céder gratuitement son terrain — il a été impossible de lui faire comprendre que s'il abandonnait quelques mètres, ce qui lui restait acquerrait cinq ou six fois plus de valeur. Il va sans dire que ce personnage obtus était un Niçois. — « Ah ! me disait mon spirituel interlocuteur, en guise de conclusion, que Nice serait agréable s'il n'y avait pas de Niçois ! »

Inutile d'ajouter que ces critiques, qu'on trouvera peut-être un peu vives, mais qui sont l'expression d'une opinion personnelle, n'atteignent pas tous les habitants de Nice,

parmi lesquels se trouvent des gens très éclairés qui sont les premiers à souffrir de l'état de choses que nous signalons, mais seulement ceux — heureusement tous les jours plus rares — qui forment ce qu'on appelle le vieux Nice et qui prétendent n'être ni Français, ni Italiens, mais seulement Niçois !

Une partie de la presse locale surtout s'est laissé aller par esprit de parti, à attaquer sans mesure, et d'une façon trop grossière pour être efficace, une œuvre dont elle ne voulait, à aucun prix, laisser l'honneur à ses adversaires.

Lorsque le succès s'est affirmé de telle façon qu'il eût été ridicule de le nier plus longtemps, au lieu d'accepter les faits accomplis et de se ranger, quoique tardivement, du côté des vainqueurs, on s'est rabattu sur des critiques de détail dont on a, à dessein, exagéré l'importance ; on a fait des crimes, aux promoteurs de l'Exposition, de quelques défauts d'exécution facilement remédiables. Bien plus on a été jusqu'à se servir d'armes plus perfides et à contribuer à répandre des bruits alarmants et faux sur l'état sanitaire du pays. Triste politique que celle qui pousse à employer de tels moyens !

Mais n'insistons pas. Aussi bien tout cela

est-il passé comme un mauvais rêve et les promoteurs de l'Exposition internationale de Nice peuvent-ils être fiers de leur œuvre. Ils

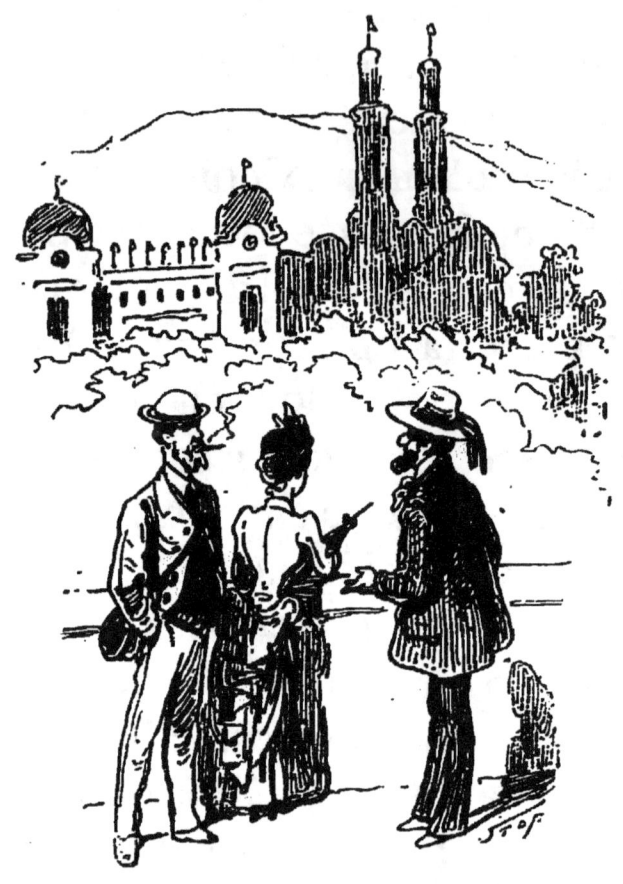

— Ah ça, mais c'est superbe votre Exposition ; on se croirait à Paris, au Trocadéro.
— Seulement notre palais est un peu mieux doré que le vôtre.
— Comment ça ?
— Dame, oui, par le soleil !

ont eu, il est vrai, à déployer beaucoup de persistance et d'énergie pour triompher d'injustes préventions ou même d'une indifférence presque coupable, mais aujourd'hui leur satisfac-

tion doit être sans mélange, car il était impossible d'espérer un succès aussi éclatant que celui qui leur est actuellement assuré.

Aussi nous paraît-il juste et intéressant. avant d'entreprendre l'examen détaillé de l'Exposition, d'en présenter et faire connaître les organisateurs. C'est ce que nous avons essayé dans la courte notice qui suit.

LES PROMOTEURS
de l'Exposition

C'est M. Borriglione, député et maire de Nice, qui, le premier, a eu l'idée de l'Exposition Internationale de Nice et cette idée, inspirée par son ardent amour pour sa ville natale, lui fait le plus grand honneur.

Notre cadre ne comporte pas d'assez longs développements pour expliquer devant quelles résistances il s'est heurté, ni quels obstacles il a dû surmonter dès le début. Tout ce que nous pouvons affirmer c'est que c'est seulement à force d'énergie et de volonté qu'il a réussi à faire adopter un projet dont l'exécution fait aujourd'hui l'admiration de tout le monde.

Il faut s'empresser, d'ailleurs, d'ajouter que cette opposition, si vive qu'elle se soit montrée, a été uniquement inspirée par l'esprit de parti et qu'elle n'a eu aucun écho auprès

des gens impartiaux et dévoués à leur pays.

Ainsi le Conseil municipal de Nice, le Conseil général des Alpes-Maritimes, les sénateurs et les Députés du département ont immédiatement témoigné leur sympathie en faveur de cette œuvre patriotique, par le vote de subventions importantes permettant d'en assurer la réalisation.

Le maire de Nice peut donc contempler avec fierté cette magnifique Exposition dont le souvenir restera attaché à son nom comme un titre de gloire.

Il est un autre nom qui pourrait être inscrit, au même titre, sur le frontispice de l'Exposition, c'est celui de M. Félix Martin, commissaire général.

C'est à lui, en effet, qu'a incombé tout le fardeau de l'exécution de ce vaste projet et c'est à lui aussi, en grande partie, que doit en revenir l'honneur.

Ingénieur en chef des ponts et chaussées, et, par conséquent, très compétent au point de vue de l'art, M. Félix Martin joint à une connaissance approfondie des affaires et des hommes, une urbanité et une courtoisie qui ne sont jamais en défaut. Pour arriver à être prêt à l'époque indiquée, il a fallu des mi-

racles d'activité, de travail et de dévouement, et c'est parce qu'on a rencontré tout cela en lui, que l'Exposition a pu être exécutée dans un aussi court espace de temps. Deux années sont nécessaires, en général, pour organiser une bonne Exposition, et celle-ci l'a été en moins d'une année !

Il faut dire, pour être juste, que la tâche du Commissaire général a été singulièrement facilitée par le zèle et les efforts de ses principaux collaborateurs : MM. Aublé, ingénieur en chef, Sallé architecte, Ortolan, Chacot, Palmary et Bouyer ingénieurs. Un mot sur chacun d'eux.

Travailleur infatigable, ingénieur d'une capacité remarquable, M. Aublé a été chargé de la direction supérieure des travaux et la responsabilité qui lui incombait, dans les derniers temps surtout, était effrayante. Les résultats sont là pour prouver comment il s'est acquitté de sa tâche et l'on peut dire qu'une bonne part dans la réussite de l'Exposition lui est légitimement due.

La cascade, plus spécialement, est son œuvre et nous ne pouvons laisser passer cette occasion de nous faire ici l'interprète des sentiments d'admiration que nous avons

entendu exprimer, de tous côtés, pour ce beau travail exécuté si rapidement. Nous en parlerons, du reste, plus longuement, dans la deuxième partie de ce volume.

M. Chacot est le coadjuteur de M. Aublé, son premier ministre pour ainsi dire. C'est lui qui organisait et dirigeait les chantiers des travailleurs dont le nombre atteignait, certains jours, jusqu'à 2500.

M. Chacot est le père des ouvriers; il les mène rudement, mais il les connaît mieux que personne et défend leurs droits envers et contre tous. Ne vous avisez pas de dire du mal d'eux, en sa présence, ni même d'en penser; vous verriez aussitôt ses yeux lancer des éclairs et les apostrophes se succéder avec rapidité, brèves, nettes et sonores, comme un feu de peloton. En résumé, excellent homme, laborieux, dévoué et sûr.

M. Sallé, l'architecte du palais, a déjà à son avoir la dernière Exposition de Bordeaux où il a construit un splendide pavillon des vins; en 1878, il avait pris une part importante aux travaux de l'Exposition Universelle de Paris.

M. Sallé a une nature toute exceptionnelle pour un architecte. Il est avant tout homme

d'imagination et d'impressions, artiste en un mot; il ne trace pas ses plans, il les dessine : volontiers il prendrait un pinceau et les brosserait à grands traits.

Le palais de l'Exposition, d'aspect si harmonieux, si poétique, est bien la caractéristique de son talent et rehaussera encore sa réputation d'architecte.

M. Ortolan, ancien mécanicien en chef de la marine, a rendu, comme ingénieur-conseil, les plus grands services à l'administration de l'Exposition, par ses connaissances techniques et son expérience consommée.

M. Palmary, ingénieur, est chargé plus spécialement des machines. C'est lui qui a monté et fait fonctionner les chemins de fer funiculaires, ainsi que toutes les machines à vapeur. Nous ne sommes pas assez compétents pour apprécier la valeur de ces travaux, mais nous avons constaté que toutes ces machines fonctionnent parfaitement, et il me semble que c'est le plus bel éloge que l'on puisse faire de celui qui les a installés.

M. Bouyer, gendre d'Alphonse Karr, a bien voulu se charger de dessiner et de planter les jardins. A la tête d'une véritable armée de jardiniers il a retourné ce vaste terrain en tous

sens et a fait naître un parc d'une originalité extrême, sur un emplacement qui était couvert uniquement de ronces et de quelques mauvais arbustes. Nous parlerons longuement de son œuvre dans nos promenades dans l'Exposition.

A côté de ces individualités, nous ne devons pas oublier de citer, parmi les promoteurs de l'Exposition, les membres du Comité d'initiative qui ont fait preuve de tant de confiance, de dévouement et de générosité patriotique. Ils ont grandement contribué au succès de l'Exposition et il est juste de les en féliciter. Le lecteur trouvera la liste de ce comité au chapitre suivant.

ADMINISTRATION

L'Exposition internationale de Nice est placée sous le haut patronage de *M. Jules Grévy, Président de la République* — président d'honneur — de MM. les Ministres du Commerce et des Travaux publics et des sénateurs et députés du département des Alpes-Maritimes.

Comité d'Initiative

Un comité d'initiative et d'organisation est chargé de la direction générale et de l'exploitation de l'entreprise.

Il se compose de :

MM. Borriglione (Alfred), député, maire de la ville de Nice, président ;

MM. Abbo (Eugène), président de la chambre de commerce des Alpes-Maritimes, vice-président;

Blanc (Edmond), propriétaire, vice-président;

Félix Martin, ingénieur en chef des ponts et chaussées, *commissaire général;*

Poulan (André), adjoint au maire;

Bermond (Célestin), —

Faraut (Henri), —

Vigan, ingénieur en chef du département des Alpes-Maritimes;

Sicard, directeur de la Caisse de Crédit;

Roissard de Bellet (Charles), banquier, vice-consul du Brésil;

Chiris (Edmond), conseiller général du département des Alpes-Maritimes;

Saetone Andriot, inspecteur des enfants assistés (secrétaire);

De Cessole (comte), propriétaire, (secrétaire);

De Béthune (comte), propriétaire;

Chauvain (Pierre), président du tribunal de commerce;

Dalmas, commissaire de marine en retraite;

MM. Gonnet, directeur du crédit Lyonnais;
Schropp (baron), propriétaire;
Usquin, directeur des postes et télégraphes.

Personnel

Le personnel de l'Administration de l'Exposition, placé sous les ordres du Commissaire général, est organisé conformément au tableau ci-après :

M. Aublé, Ingénieur en chef.
Direction générale de tous les Services techniques et administratifs.

SERVICES TECHNIQUES.

M. Sallé Architecte du Palais	Direction du service d'architecture. — Établissement des plans d'ensemble et de détail. — Direction des travaux du Palais au point de vue de l'art.
M. Chacot Ingénieur des travaux.	Direction des travaux sous les ordres de l'Ingénieur en chef. — Ordres de service aux entrepreneurs. — Surveillance de l'Exposition au point de vue de la sécurité et de l'exécution des règlements. Propositions pour la nomination et la révocation des agents des travaux, des gardiens et des pompiers.
M. Halphen Ingénieur Directeur des installations du Palais.	Classification des produits dans le Palais. — Installation des exposants. — Correspondance et rapports avec les Chefs de groupe et les exposants relativement aux installations.

M. Palmary
Ingénieur du service des machines.
> Service des machines, contrats relatifs aux machines. — Installation et fonctionnement.

M. Ortolan
> Ingénieur conseil.

M. Bouyer
> Directeur des jardins et des plantations.

SERVICES ADMINISTRATIFS.

M. Turcas
Secrétaire général des services intérieurs.
> Personnel de l'administration centrale, des gardiens et des pompiers. — Propositions de nominations et de révocations. — Etats d'appointements et gratifications — Surveillance générale au point de vue de l'exécution des règlements. — Ordres de service. — Concessions. — Publicité. — Contentieux.

M. Frantz Caze
Secrétaire général des services extérieurs.
> Classement des demandes d'admission. — Etablissement du Catalogue et des certificats d'admission. — Constitution. — Opérations des Jurys. — Direction de la manutention et de l'agence en douane. — Service et comptabilité des exposants.

M. de Fonscolombe
Chef du Secrétariat particulier.
> Ouverture du courrier et répartition dans les différents services. — Délivrance des cartes d'entrée de service et autres. — Affaires personnelles de M. le Commissaire général.

M. de Maupoint
Directeur de la Trésorerie.
> Recettes et dépenses de l'Exposition. — Tenue des livres et comptabilité générale. — Assurances,

M. Chapeau
Chef du service de la Presse.
> Correspondance et rapports avec la presse de Paris, de la province et de l'étranger,

M. Williams
Chef du Secrétariat des Sections étrangères.
> Correspondance et affaires relatives aux Sections Etrangères.

A Paris les premières opérations ont été dirigées par un comité qui comprenait les sommités de l'industrie et du commerce parisien :

MM. Boucheron, Barluet, Bourdier, Braquenié, Biais aîné, Lemoine, Sandoz, Huret-Belvalette, Wickham, Gastine Renette, Chapu, Paulin Vessière, Fontenay, Bord, Pelpel, Gros, Christophe, etc., etc.

Pour l'Etranger un commissaire général a été officiellement nommé par les principales nations ; par exemple : M. le comte Mourawieff, premier secrétaire d'ambassade, pour la Russie ; Harris, consul, pour l'Angleterre, Borromeo, questeur de la chambre italienne, pour l'Ialie ; Curowski de Wesel, pour l'Autriche-Hongrie ; Serrano de Casanova, pour l'Espagne ; Forçoul, échevin de Louvain, pour la Belgique etc., etc.

Jurys des Récompenses

A l'heure où nous écrivons les différents jurys des récompenses ne sont pas encore nommés ; nous regrettons donc de ne pouvoir en donner les listes. Nous les insérerons dans notre seconde édition qui paraîtra très peu de temps après celle-ci.

LES COULISSES
D'UNE EXPOSISITION

Les Courtiers en Exposition. — Les Exposants : *L'Aimable*. — *Le Grincheux*. — *Le Rageur*. — Les petits Marchands. — Les Inventeurs. — Les Artistes. — Les Agents de publicité. — Les Solliciteurs. — Les Barmaids.

Celui qui est au théâtre, bien tranquillement assis dans un fauteuil, pour assister à une féerie ou à tout autre pièce à grand spectacle, ne se rend presque jamais compte des efforts qu'il a fallu faire pour monter cette pièce, des peines et des démarches qu'elle a coûtées, enfin de tout le mouvement et le travail qu'elle a occasionnés. Il en est de même en ce qui concerne une Exposition :

le public n'en voit que les résultats et ne s'occupe pas des détails d'exécution.

Si la pièce est bonne, c'est-à-dire si l'Exposition est réussie, il ne s'inquiétera pas de savoir à quel prix ce succès a été obtenu.

Nous comprenons et nous nous expliquons qu'il en soit ainsi, mais, cependant, nous croyons que, pour l'observateur, il n'est pas sans intérêt de voir comment se constitue une Exposition, d'en suivre la période de gestation et d'assister pour ainsi dire à son enfantement

C'est ce que nous nous proposons de montrer à nos lecteurs, dans ce chapitre, en faisant passer sous ses yeux les différents types qui se succèdent dans les bureaux de toute Exposition.

Les Courtiers en Exposition

Ce sont d'abord les courtiers, sortes de commis-voyageurs en expositions, qui se chargent de fournir des exposants de tous prix et de toutes qualités, comme d'autres

offrent des articles de Paris ou toute autre marchandise.

Ils savent prendre les commerçants, flatter leur amour-propre et décider à exposer ceux qui n'y songeaient pas le moins du monde. Une fois qu'un exposant leur a donné son adhésion il devient leur chose, une source de profits et de revenus, enfin, qu'on me passe l'expression, leur vache à lait.

Hâtons-nous de dire, cependant, que parmi ces représentants, il se rencontre des hommes sérieux et consciencieux; il y en a qui remplissent leur devoir honnêtement et sérieusement et tous ceux qui les approchent n'ont qu'à se louer d'eux. Malheureusement, à côté de ceux-là, il y a les fantaisistes, ceux, par exemple, pour qui l'Exposition de Nice a été une occasion de passer une bonne saison dans cette ville, sans bourse délier. Nous en avons connu un qui, associé d'une maison de commerce assez importante, a trouvé le moyen de faire, aux frais de l'Exposition, sous prétexte de recueillir des adhésions, une tournée générale pour son commerce. Comme le commis-voyageur, le représentant ou courtier d'exposition est essentiellement blagueur. « Nommez-

moi votre agent, écrivait l'un d'eux, et je suis tout à vous; j'ai plus de 600 des premières maisons de Paris à ma disposition, je vous les apporte en bloc. » Renseignements pris ce n'était qu'un pauvre diable qui disposait uniquement de l'almanach Botin !

Le titre d'agent, ou délégué officiel, donne lieu à une véritable course au clocher. Être *officiel* voilà la suprême ambition, et si une agence sérieuse, offrant toute garantie d'honorabilité et de solvabilité, obtient ce caractère, c'est un concert de récriminations, de réclamations, de menaces même. On cherche alors à suppléer à ce titre qu'on n'a pu obtenir. L'un s'intitule représentant direct de l'Exposition, l'autre délégué général ou spécial des exposants. Un troisième invente autre chose pour attirer le client, c'est-à-dire l'exposant qui, d'un côté comme de l'autre, d'ailleurs, laissera toujours quelques plumes.

Il est bien naturel, du reste, que les représentants soient rémunérés de leurs soins et si les exposants ont recours à eux, ils ne doivent pas trouver mauvais, puisqu'ils peuvent s'en passer, d'avoir à rétribuer les

services qu'on leur rend. C'est affaire à eux de défendre leurs droits et leur bourse.

Les Exposants

Les exposants, eux-mêmes, méritent d'être étudiés de près. Il y en a de plusieurs catégories et d'espèces différentes.

Au point de vue du caractère, il y a l'*exposant aimable*, l'*exposant grincheux* et l'*exposant rageur.*

Le premier est celui qui trouve, toujours, que tout va bien, qui sourit à tout le monde, donne des gratifications aux gardiens et ne se plaint jamais. Celui-là, il faut bien le dire, c'est le plus rare — *rara avis.* — L'autre, l'exposant grincheux, qui se rencontre plus souvent, n'est jamais satisfait et se plaint toujours et de tout : il est mal placé, le jour est mauvais, les passages ne sont pas assez larges autour de lui, ses voisins ne lui plaisent pas, il n'est pas suffisamment en vue. Bref, rien n'est à sa convenance. Il ne quitte pas les bureaux où il confie ses doléances à tout le monde, aux chefs, aux employés et jusqu'aux garçons de bureau.

Chacun le fuit, mais on ne peut l'éviter. Il vous attend dans les escaliers, à la porte, dans la rue, et ne vous lâche pas qu'il ne vous ait obligé d'écouter la longue série de ses doléances.

Enfin, l'exposant rageur, considère l'Expo-

« Il entre aussitôt en furie. »

sition comme lui appartenant et ne souffre pas qu'on fasse quelque chose qui ne lui plaise pas ; sinon, il entre aussitôt en furie et menace tout le monde, crie contre l'administration et l'organisation des services, ameute le public, fait du scandale et finit par se faire mettre à la porte.

Au point de vue du but qu'ils se proposent,

les exposants peuvent être classés comme il suit :

Première catégorie. — Les grands industriels ou commerçants qui, ayant obtenu toutes les récompenses possibles, exposent uniquement par amour de l'art, pour maintenir leur supériorité et justifier leur réputation.

2e *Catégorie.* Ceux qui cherchent à obtenir une récompense et pour lesquels une exposition n'est qu'un moyen d'arriver aux médailles et au ruban. Le plus difficile est d'obtenir la première médaille, c'est-à-dire celle de bronze, dite de chocolat; après, cela va tout seul : médaille d'argent, médaille d'or, diplôme d'honneur, enfin décoration. « C'est, nous disait l'un d'eux, notre chemin de la croix; heureux ceux qui arrivent au calvaire, car, ajoutait-il, on ne nous met pas sur la croix, mais on met la croix sur nous, ce qui est plus agréable ».

Enfin, 3e *catégorie.* Les exposants que les honneurs ou les décorations touchent peu, mais qui se proposent, avant tout, de faire des affaires et de gagner de l'argent. On ne saurait croire les ruses qu'ils inventent pour éluder le règlement qui défend

de vendre, dans l'Exposition, ou du moins d'enlever les objets vendus avant la clôture.

Les petits Marchands

Il y a, d'ailleurs, toute une catégorie de petits industriels qui sont autorisés à vendre autour du palais. Ce sont presque toujours les mêmes, car ils suivent les expositions, comme certaines bandes de brocanteurs suivent les armées en campagne.

Ils font assaut de démarches afin d'obtenir de bonnes places pour y débiter leur *camelotte* et leurs articles d'Orient fabriqués rue du Temple. Le public d'ailleurs s'y laisse continuellement prendre et la recette est toujours bonne, ce qui explique le nombre, sans cesse croissant, de ces sortes de marchands ambulants[1].

[1]. A Nice, cependant, ce côté de l'Exposition a un caractère très pittoresque et les magasins de vente des promenoirs extérieurs attirent les visiteurs par leur aspect coquet, original et frais. On peut y trouver les plus charmants objets à emporter comme souvenir ou à offrir comme cadeaux. Nous recommandons surtout à nos lecteurs et lectrices une visite au magasin qui se trouve à droite du Jardin Louis XIV et qui porte comme enseigne les mots : *Souvenirs de l'Exposition*.

L'Inventeur

Je ne dois pas oublier une autre espèce d'exposants, c'est l'inventeur.

Certes l'inventeur est un homme qui mérite d'être protégé, respecté et encouragé, mais à côté de l'inventeur sérieux, travailleur, qui passe des années à rechercher un objet ou une idée, il y a l'inventeur pour rire, celui qui prétend avoir trouvé la huitième merveille du monde et qui a simplement copié ou bien modifié une invention déjà existante. Il y a aussi celui dont les inventions sont puériles et qui, cependant, y attache la plus grande importance et vous poursuit partout pour vous les expliquer. Ainsi, on nous a offert sérieusement un porte cigarette-revolver qui, suivant le ressort qu'on presse, présente une cigarette ou lance une balle. C'est fort commode à condition de ne pas se tromper de ressort. Voyez-vous la surprise du monsieur à qui on veut faire la gracieuseté d'une cigarette et auquel on envoie une balle dans la tête!

Il y a aussi les bretelles atmosphériques, le moule à guillemets, le clyso à vapeur ou à musique et autres inventions, plus ou moins

ingénieuses, qu'il serait superflu d'énumérer et qui sont trop souvent aussi fantaisistes que ridicules.

Les Artistes

Parlons maintenant des artistes. Dans toute les expositions on réserve la place d'honneur aux beaux-arts afin que l'œil, fatigué d'avoir contemplé les objets utiles, puisse se reposer sur ceux qui ne sont qu'agréables.

Nous avouons, bien franchement, que c'est la partie qui nous intéresse le plus dans toute exposition. Mais là, aussi, apparaissent des types bons à saisir. Il y a d'abord l'artiste qui veut que son tableau soit placé bien en évidence. — Cela est assez naturel. Mais comme, presque toujours, les salles sont trop petites et qu'on ne peut donner la *cimaise*, cette fameuse *cimaise*, à tous les tableaux — il faut bien les placer les uns au-dessus des autres; — de là, des froissements, des mécontentements et une foule de petits substantifs en *ments*, qui attirent beaucoup de désagréments. Demandez à notre excellent ami M. Prétet, commissaire des beaux-arts, toutes les

difficultés d'un bon classement et vous en serez effrayé. Heureusement, vous dira-t-il, les artistes sont bons enfants et pourvu qu'ils soient persuadés qu'on a fait tout le possible pour leur être agréable, ils sont contents — c'est là le grand secret et c'est à cela qu'il excelle. — Nous nous rappelons un peintre dont le tableau, représentant un gros chat noir, avait été placé plus haut que de raison, et comme il réclamait très vivement il fut désarmé par cette répartie : « C'est un chat, nous avons cru bien faire en le plaçant près des toits ! »

On l'a placé sur les toits !...

A côté des vrais artistes il y a ceux qui en prennent le nom, mais n'en ont aucune qualité, c'est-à-dire : les fabricants de plats d'épinards à tant le mètre, en guise de

paysages, les peinturleurs d'images d'Épinal qui se croient de grands maîtres, les débutants qui exposent leur premier tableau, les élèves qui veulent faire une surprise à leur professeur, etc., etc., tous ayant des prétentions exagérées, s'étonnant qu'on ne les reçoive pas avec enthousiame et em-

Le fabricant de plats d'épinards.

ployant mille stratagèmes pour se faire admettre quand même. J'en ai vu déployer plus de diplomatie, pour arriver à exposer une horrible croûte, qu'il n'en a fallu au marquis de Tseng pour essayer de nous faire prendre des vessies pour des lanternes et les soldats chinois pour des Pavillons noirs.

Les membres du jury d'admission sont assaillis de recommandations de toute espèce, en faveur de tableaux dépourvus de

tout talent, et nous avons vu le Président du jury trouver, un jour, dans la poche de son pardessus, un petit tableau qu'on y avait glissé et qu'on lui avait ainsi fait recevoir sans qu'il s'en aperçût !

A côté des artistes, il y a encore les propriétaires de tableaux qui font des dé-

Pour les portraits surtout, la mission est délicate.

marches pour que *leur peintre* soit bien placé. Pour les portraits surtout, la mission du classement est des plus délicates; on ne peut mettre Mme A. à côté de Mlle X., ni une jeune jolie femme à côté d'un laideron. Nous avons vu une dame qui a eu la patience de venir tous les jours, avant la mise en place des tableaux, pour être sûre que son portrait serait bien en vue. Toutes les toiles étant à ce moment tournées contre le mur et placées les unes contre les autres, on fut

obligé, pour la satisfaire, de les retourner une par une, et un de nos amis, qui assistait aux recherches, ne manquait pas, chaque fois qu'on voyait apparaître une chaste Suzanne, dans un appareil rien moins que chaste, ou une nymphe, plus ou moins émue, n'ayant que sa beauté pour tout vêtement, de se retourner vers elle et de lui demander malicieusement : « Est-ce là votre portrait, chère madame? »

L'Agent de Publicité

Un type encore bien curieux, c'est l'agent de publicité. Rien ne le rebute; sa patience est à l'épreuve de tout et, pourvu qu'il arrive à vous faire prendre son ours, il est satisfait. On ne saurait croire ce qu'il s'abat, sur une exposition, de représentants d'annuaires et de guides de chemins de fer, de journaux annuels, mensuels, hebdomadaires et quotidiens, de tout format, de toute opinion et de tout prix. Nous ne parlons pas, bien entendu, des journaux connus et classés; avec ceux-là il est naturel qu'on s'entende, puisqu'ils peuvent rendre de réels services et qu'ils disposent d'une véritable publicité; mais nous faisons

allusion à ceux qui, n'ayant à peu près ni abonnés, ni lecteurs, vivent au jour le jour des annonces qu'ils peuvent raccrocher d'un côté ou d'autre et dont les prétentions sont d'autant plus exagérées qu'ils sont moins lus.

Le représentant de l'un d'eux, le *Fleuve*, la *Rivière* ou le *Ruisseau*, je ne sais plus au juste, nous dit très sérieusement, un jour, que son journal était le seul reçu au salon de lecture d'une grande ville d'eaux; et, comme nous nous permîmes de lui faire observer qu'il dépassait les limites de la vraisemblance, il se fâcha tout rouge et il s'en fallut de peu que nous n'eussions une affaire très grave sur les bras.

Ce pseudo-journaliste s'est, paraît-il, vengé de notre incrédulité en lâchant sur nous quelques gouttes de son encre de la toute petite vertu qu'il essaie vainement de changer en venin.

Il y en a qui se contentent de solliciter des annonces; mais d'autres sont moins délicats; ils vous mettent ouvertement leur prose sur la gorge en disant, sans fausse honte : « Donnez-moi tant ou je vous éreinte. » Et si on les renvoie honteusement à leurs feuilles de choux, ils ne reculent devant aucune calomnie pour vous nuire. Heureusement les attaques

de ces gens-là ne touchent pas et ceux qu'ils frappent ne s'en portent pas plus mal.

Ainsi, en ce qui concerne l'Exposition de Nice, il ne faut pas chercher ailleurs la source des attaques de certains journaux. Il y a, par exemple, une feuille qui se publie à Paris en anglais et dont le titre est quelque chose comme les *Nouvelles du soir* ou *du matin*. Ce journal, après avoir, à deux reprises, fait des ouvertures pour obtenir une subvention quelconque, s'est lancé, lorsqu'il a vu qu'il ne pouvait l'obtenir, dans une série d'attaques aussi violentes que sans fondement. Un autre, n'ayant pas reçu le billet de 500 fr. qu'il avait exigé, s'est vengé par de fausses nouvelles et des calomnies envoyées à des journaux étrangers et reproduites de bonne foi par ceux-ci.

Le Solliciteur

Voici maintenant le postulant à un emploi ou à une faveur quelconque. Il est timide, obséquieux, doucereux, désolé de vous déranger, dit qu'il ne fait qu'entrer et sortir et vous raconte, pendant deux heures, sa vie et celle de toute sa famille. Quelque-

fois il a plus confiance dans les talents de persuasion de sa femme, surtout si elle est jeune et jolie, que dans son éloquence personnelle et il la charge de solliciter pour lui. Il faut être bien Joseph, alors, pour ne pas se laisser attendrir et pour ne pas accorder tout ce qui était demandé... et même davantage.

Les Barmaids

N'oublions pas de parler des petites femmes des bars qui sont inséparables de toute exposition. C'est devenu une habitude, une profession et ce sont les mêmes, semble-t-il, qui passent d'une exposition à l'autre. Bar américain, bar anglais, comptoir suisse, buffet allemand, buvette autrichienne, bodéga espagnol, tout cela est servi par un personnel féminin dont il serait peut-être difficile de bien préciser la nationalité. On nous affirme qu'elles viennent toutes des Batignolles et nous ne serions pas éloigné de partager cette croyance.

Ce qu'il y a de sûr, c'est qu'elles rapportent beaucoup aux établissements qui les

emploient. L'une d'elles nous expliquait, récemment, le secret de ce succès, par une phrase qui nous servira de mot de la fin...

« Nous attirons beaucoup de monde, nous dit-elle, parce que nous promettons tout et que nous n'accordons rien ! » Vivent donc les petites femmes des bars et honni soit qui mal y pense !

LA FÊTE
D'INAUGURATION

L'Exposition internationale de Nice a ouvert ses portes au public le 24 septembre 1883, date fixée, mais l'inauguration officielle n'a eu lieu que le 6 janvier 1884.

— Eh bien, ils ne sont pas venus, les ministres ?
— Non, ils ont *canné*.
— Ils nous ont joué une vilaine *nice* !

Cette importante cérémonie devait d'abord être présidée par M. Jules Ferry, premier ministre, puis par M. Hérisson, ministre

du commerce, mais tous deux se sont excusés et ont trompé l'attente de Nice et des nombreux étrangers accourus de toutes parts.

La population niçoise a été très mortifiée de cette abstention qu'elle a considérée presque comme une offense, surtout après les promesses qui avaient été faites.

Quant à nous, nous regrettons qu'on n'ait pas eu l'idée de faire de cette grande fête du travail et de l'industrie une cérémonie purement internationale.

L'Exposition de Nice étant une entreprise due à l'initiative privée, il eût été plus intéressant, croyons-nous, de faire appel, pour la présider, à une haute personnalité étrangère, dont la présence en aurait rehaussé l'éclat et assuré le succès, dans des conditions inespérées.

Quoi qu'il en soit, l'inauguration officielle n'en a pas moins été très brillante et très réussie.

Une tribune, toute tendue de velours rouge et or, avait été dressée dans le parc à l'entrée de l'Exposition. Les assistants, au nombre de plus de 10 000, s'échelonnaient en amphithéâtre, de chaque côté de cette tribune, et les personnages officiels, qui s'y trouvaient,

avaient devant eux un spectacle unique et véritablement digne de ce pays enchanteur.

A deux heures, les autorités, ayant à leur tête M. Borriglione, maire et député de Nice, et M. Lagrange de Langre, préfet du département, ont pris place sur la tribune d'honneur, en même temps que les consuls étrangers présents à Nice. Les discours suivants ont été prononcés.

M. Borriglione, d'abord, s'est exprimé en ces termes :

Mesdames, Messieurs,

La ville de Nice, résidence hivernale, point principal de ralliement d'une brillante colonie cosmopolite, s'est résolue aux plus grands sacrifices afin d'assurer au pays un renom toujours plus large d'hospitalité, de centre d'activité et d'intelligence.

De ce désir patriotique est née la pensée d'ouvrir, chez nous, une Exposition industrielle, agricole et artistique, à laquelle ont été libéralement conviés les producteurs, les inventeurs, les travailleurs de toutes les contrées.

Au moment d'inaugurer officiellement cette exhibition, dont l'initiative hardie a pu sem-

bler téméraire et devant les difficultés de laquelle eussent hésité peut-être des cités plus autorisées que la nôtre à y prétendre, j'aurais été très heureux, comme représentant de la municipalité et comme président de l'Exposition, de pouvoir exprimer notre profonde reconnaissance à l'éminent ministre des affaires étrangères, sur la présence duquel nous comptions pour rehausser l'éclat de cette fête du travail et de la concorde.

Il a certainement fallu des circonstances bien impérieuses pour qu'il n'en soit pas ainsi, pour que malgré son intention formelle, contrairement à notre légitime attente, M. Jules Ferry, dont le nom excite tant de respect et tant de sympathie, dont les services sont si nombreux et si grands, ait dû, au dernier moment, ajourner sa visite.

Mais si nous nous inclinons devant les exigences qui le retiennent à son poste vigilant, c'est en songeant que son absence regrettable lui est imposée par de hautes préoccupations dans lesquelles l'honneur de la France, les intérêts de la patrie occupent le premier rang.

S'il nous fallait cependant une compensation à cette absence, nous l'aurions dans ce

brillant cortège, formé par la grâce et la beauté ; dans la présence, au milieu de nous, des représentants délégués par les gouvernements étrangers, de tous ces membres de notre Parlement venus tout exprès pour assister à cette solennité, de ces anciens ministres, de ces hauts fonctionnaires qui ont répondu à notre invitation avec autant d'empressement que de sollicitude et auxquels je rends, avec effusion, un juste tribut d'hommage.

Un autre de mes devoirs est de souhaiter une cordiale bienvenue aux personnages distingués des diverses nations étrangères qui ont bien voulu nous apporter des preuves certaines de leur précieuse sympathie.

Heureux de leur dire tout le prix que nous attachons à leurs témoignages de haut intérêt, je me fais, avec bonheur, auprès d'eux, l'interprète des sentiments de gratitude de la population niçoise.

Messieurs, il n'y a pas plus d'un an que le projet a été conçu de faire à Nice une Exposition internationale. Il y a moins de dix mois qu'on préludait, ici même, aux travaux de sa mise en exécution. Cette œuvre grandiose, que je puis qualifier de colossale pour

une ville comme la nôtre, a été en quelque sorte improvisée ; j'ajoute que la célérité prodigieuse avec laquelle elle a été conduite est et restera comme la note la plus caractéristique de cet heureux événement.

Ceux qui ont connu, avant sa transformation si complète, la colline et les abords du Piol, peuvent seuls se rendre compte de l'immensité de la tâche accomplie en si peu de temps.

Le vaste espace que nous voyons occupé par le Palais et ses dépendances était un mamelon abrupte, d'un accès difficile, presque inabordable. Aujourd'hui, comme s'il s'agissait d'un de ces contes de fées qui étonnent autant qu'ils charment l'imagination, ce même espace est devenu un lieu de plaisance d'où émergent, au milieu des fleurs et de la verdure, les lacs et des cascades, ces constructions gaies, élégantes, originales, qui font flotter à leur sommet les pavillons de tous les peuples de l'univers.

Pour atteindre ce résultat, peut-être sans exemple dans les annales de l'activité humaine, il a fallu l'entente parfaite, l'union constante, l'émulation mutuelle, l'énergie obstinée qui n'ont pas cessé un instant de pré-

sider aux efforts qui y ont si harmonieusement concouru.

Dès les premiers jours, notre vaillant comité directeur a rencontré, aussi bien à Nice qu'ailleurs, des concours efficaces, des coopérateurs désintéressés qui, facilitant sa tâche, ont largement contribué au succès.

Le Conseil général des Alpes-Maritimes, notre Chambre de commerce ont tout d'abord accordé leur patronage à l'Exposition. Nous avons ensuite trouvé, auprès du Gouvernement, de notre digne préfet, toujours si vigilant et si dévoué, une sollicitude toute particulière, les conseils les plus éclairés et, de la part de nos honorables sénateurs et députés, un accueil des plus bienveillants, ce qui nous a permis d'obtenir du Parlement le vote d'un subside, qui fut un puissant encouragement et la meilleure consécration de l'utilité de notre entreprise.

Nous avons aussi généralement trouvé dans la presse un excellent appui. Grâce à sa voix si autorisée, lorsqu'elle se dégage de tout esprit de parti, de toute animosité systématique, nous avons pu faire pénétrer la nouvelle de notre Exposition dans les pays les plus éloignés et lui concilier l'approbation

de ceux qui savent les avantages que l'on peut attendre du rapprochement, de la comparaison, de l'étude des productions des différents peuples.

Pendant que la propagande s'exerçait activement au dehors, que des comités d'initiative s'organisaient dans les centres influents, les villes de saison, parsemées sur nos plages méditerranéennes et qui ont avec Nice des intérêts connexes, des aspirations communes, tenaient à honneur de s'associer, d'une manière effective, à la manifestation que nous préparions pour la plus grande prospérité de ces pays aimés du soleil, heureuses de nous prouver, elles aussi, que depuis longtemps déjà il n'existait plus de barrières entre la France et l'ancien Comté de Nice.

Inspirées par ce sentiment de solidarité, nos sœurs voisines, Grasse, Cannes, Menton, Saint-Raphaël, Monaco, eurent bientôt décidé d'élever dans le parc les coquets établissements que nous y voyons et qui, pour chacunes d'elles, forment autant d'exhibitions spéciales où figurent des objets pleins de surprise pour les visiteurs.

Au cours des travaux, et pendant que notre entreprise suivait sa marche ascen-

dante, les adhésions affluaient tellement que, pour satisfaire aux nombreuses demandes des exposants, il fallut presque doubler la nef centrale du Palais et créer de nouvelles annexes.

Le temps marcha avec rapidité. Aux demandes succédèrent bientôt les envois d'objets industriels, de machines, d'œuvres d'art, de produits agricoles, de richesses naturelles ou fabriquées de toute provenance, que l'on peut admirer dans les galeries qui leur sont destinées.

Le Palais fut aménagé sans retard. Tout y fut classé méthodiquement, avec goût, avec intelligence.

Quelque surprenant qu'ait pu paraître ce résultat, nous étions sûrs qu'il serait atteint, connaissant l'infatigable activité, l'esprit organisateur, l'expérience consommée de M. Félix Martin, l'habile ingénieur, l'homme aimable qui, ayant accepté les lourdes et délicates fonctions de commissaire général, et admirablement secondé par des ingénieurs et des architectes dignes de lui, par un personnel des plus compétents, avait pris l'engagement moral d'être prêt au moment assigné pour l'ouverture.

Aussi, tous ces collaborateurs méritants peuvent-ils se rendre, comme nous leur rendons nous-mêmes, cette justice d'avoir parfaitement rempli leur devoir et jouir de cette satisfaction intime qui est la première des récompenses.

Dans l'énumération, assurément incomplète, des services rendus, je ne saurais omettre les intelligents entrepreneurs, les ouvriers laborieux, dignes, eux aussi, de nos félicitations; puis les exposants, qui ont tenu à venir nous montrer ce que peut le génie humain, secondé par la volonté de réussir, et dont les plus méritants recevront, dans quelques mois, la juste récompense due à leurs aptitudes dans toutes les branches de la production.

Oui, il m'est doux de proclamer tous les dévouements, tous les efforts, tous les sacrifices que notre idée a réunis en faisceau; il m'est doux de remercier, à la fois, les souscripteurs qui ont offert une grande portion du capital nécessaire à la réalisation de notre projet, MM. les membres des comités et des commissions qui lui ont voué leur temps et leurs soins; les compagnies de chemins de fer qui, réduisant les frais de trans-

port en faveur de notre Exposition, ont ainsi facilité les exposants; tous ceux enfin qui ont contribué à la réussite de cette œuvre de véritable progrès.

Une Exposition comme celle-ci ne peut pas être un fait transitoire, condamné à disparaître sans laisser aucune trace bienfaisante. Non, elle doit avoir, elle aura pour nous les meilleures conséquences et son côté utilitaire.

Cette Exposition, tout d'abord, rendra plus étroits, plus intimes, les liens internationaux qui, de nos jours, avec la facilité croissante des moyens de transport, le rapprochement des marchés, le développement des débouchés, constituent un besoin, une loi économique à laquelle aucune nation ne saurait se soustraire, sans rencontrer l'isolement, avant-coureur de la décadence et du dépérissement.

Notre Exposition sera aussi un acte patriotique, puisqu'affrontant le problème de la concurrence, elle met en relief le travail national, en face de celui des producteurs étrangers, et l'incite, par une noble émulation, vers le perfectionnement et la supériorité.

Ce sont ces luttes pacifiques, qui n'exigent

ni perte de sang, ni abandon de territoire, ni dépenses stériles, qui font les nations florissantes, car à notre époque de lumière, de mœurs douces et policées, c'est surtout par le commerce, par l'industrie, par la science économique, par la civilisation en un mot, qu'il faut pénétrer chez les peuples.

Outre les avantages généraux, que j'ai à peine indiqués, notre Exposition, je l'espère, sera salutaire pour l'avenir de notre ville, à l'extension de laquelle elle a contribué dans une large mesure ; elle fournira enfin un nouvel élément à la renommée de nos riantes contrées. C'est ainsi que seront fructueusement utilisés le temps, les moyens, les dévouements, les fatigues, les sacrifices qu'elle a exigés.

Messieurs, je termine en envoyant un salut fraternel aux pays qui prennent part à ce grand Concours international, en acclamant la France et la République dont la prospérité est le premier, le plus cher de nos vœux.

C'est désormais au public qu'il appartient de couronner l'œuvre que nous inaugurons. Que l'affluence des visiteurs soit la récompense des efforts des organisateurs, de l'em-

pressement des exposants, de la bonne volonté de chacun, et Nice sera fière d'ajouter un titre de plus à tous ceux qui ont droit à la reconnaissance générale.

Après ce discours M. Lagrange de Langre, préfet des Alpes-Maritimes, s'est exprimé ainsi :

Mesdames et Messieurs,

J'espérais qu'une voix plus autorisée que la mienne aurait pu se charger de répondre au discours très remarquable qui vient d'être prononcé par M. le maire de Nice. Malheureusement, M. le président du conseil, retenu par les affaires commises à ses soins, n'a pu, malgré son désir et ses promesses, venir rehausser par sa présence l'éclat de cette solennité.

Nul plus que moi ne regrette une absence qui me vaut le périlleux honneur de remercier au nom du gouvernement de la République tous ceux qui ont coopéré à l'œuvre grandiose que nous inaugurons aujourd'hui.

En effet, c'est au nom du pays qu'il convient de remercier :

La municipalité de Nice, qui a conçu l'idée et fait adopter le projet de l'*Exposition internationale;* le Parlement français, le Conseil général des Alpes-Maritimes et le Conseil municipal de Nice qui l'ont patronnée et subventionnée ;

Tous ceux qui ont eu confiance en l'initiative individuelle, et sont venus mettre la force du capital au service de l'idée conçue.

Enfin M. le commissaire général de l'Exposition, MM. les ingénieurs, architectes, entrepreneurs, artistes de tous genres qui ont rivalisé de génie, de talent, d'activité, de ressources pour mener à bien, en si peu de temps, une œuvre aussi colossale.

Il convient de remercier au nom de la France tous ceux qui, à des titres divers, sont venus prendre part à cette manifestation du travail, à cette lutte pacifique, généreuse et féconde. Lutte pacifique, Messieurs, dans laquelle il y a des émules, mais pas d'ennemis. Lutte généreuse dans laquelle il y a des vainqueurs, mais pas de vaincus. Lutte féconde, enfin, qui ne sème derrière elle que le progrès et la prospérité.

Ah ! bénies soient-elles les luttes du travail ; qui rapprochent au lieu de diviser ; qui déve-

loppent la communauté des intérêts internationaux ; qui mettent en contact des hommes d'origines diverses, et leur fournissent ainsi l'occasion de se connaître, de s'apprécier, de s'estimer !

Bénies soient-elles ces luttes pacifiques et fécondes qui, en se multipliant, rendent de plus en plus rares, de plus en plus difficiles les luttes fratricides qui ne sèment derrière elles que la ruine, le désespoir et la haine !

Voilà pourquoi, Messieurs, nous pouvons et nous devons tous nous réjouir de voir chaque année ramener une nouvelle Exposition internationale en Europe, en Amérique et même en Australie ; à Londres, à Vienne, à Paris, au Mans, à Bordeaux, à Zurich, à Amsterdam, aujourd'hui à Nice et demain à Turin.

Salut donc à toutes ces manifestations du travail et de l'industrie ; salut à toutes ces manifestations du progrès et salut à tous ceux qui ont répondu à l'appel de la ville de Nice !

Il est vrai qu'entraînée par l'infatigable activité de son maire, l'honorable M. Borriglione, soutenue par le dévouement de son Conseil municipal, Nice ne se contente plus

de ses beautés naturelles ; chaque jour elle se pare et s'agrandit davantage, afin d'accueillir plus dignement et de conserver plus longuement les hôtes de plus en plus nombreux qui lui viennent de toutes les parties du monde, et qui, une fois venus, se laissent volontiers retenir par les charmes d'un climat privilégié et aussi par les charmes d'une société sans rivale qui réunit et condense en elle-même toutes les séductions propres à chaque race, à chaque nationalité.

Messieurs les consuls,

Messieurs les commissaires étrangers,

Vous qui représentez ici des nations amies, et qui venez vous réjouir avec nous des succès qui couronneront certainement les efforts de vos nationaux, je suis heureux de pouvoir vous remercier au nom du gouvernement de la République, du bienveillant concours que vous avez prêté à la réussite de l'œuvre commune.

A vous, Messieurs,

A vous artistes, ingénieurs, architectes, publicistes, qui nous avez prêté l'appui de vos talents ;

A vous aussi, industriels et commerçants ;

A vous tous, soldats du travail et de la pensée, qui êtes venus prendre part à ce tournoi moderne ;

A vous, salut et bienvenue !

A vous, Mesdames !

A vous qui, par votre présence, venez donner, à cette cérémonie, la grâce et le charme qui vous accompagnent partout,

A vous, Mesdames, merci.

A vous tous enfin,

Au nom de la République,

Au nom de la France pacifique et laborieuse, à vous tous, Mesdames et Messieurs, Salut et merci.

Des applaudissements répétés ont fréquemment interrompu les deux orateurs et les marques d'approbation les plus vives leur ont été données par tous les assistants.

Les personnages officiels ont ensuite descendu le perron de l'estrade d'honneur et ont commencé la visite de l'Exposition. A plusieurs reprises ils ont exprimé leur satisfaction à la vue des merveilles répandues à profusion dans les diverses parties du Palais.

Il serait trop long de suivre pas à pas, dans notre compte rendu, les représentants des autorités dans cette visite à l'Exposition des beaux-arts, aux sections des diverses puissances, enfin à toutes les divisions de cette grande entreprise; disons seulement que l'on a beaucoup remarqué la musique des Tziganes, laquelle, à l'arrivée du cortège officiel, a joué la *Marseillaise*, puis l'hymne national autrichien. De vifs applaudissements ont été prodigués aux excellents musiciens hongrois. M. Borriglione, président, et M. Félix Martin, commissaire général de l'Exposition, après avoir fait au directeur de cet orchestre des éloges mérités, lui ont demandé son concours pour le banquet du soir, concours qui a été accordé avec beaucoup de bonne grâce.

En plus de la troupe des Tziganes, d'autres musiques étaient échelonnées dans le parc de l'Exposition : la musique municipale, celle du 3ᵉ de ligne, l'orchestre du Théâtre-Italien, la musique du Conservatoire, et ont exécuté, pendant la durée de la fête, les meilleurs morceaux de leur répertoire.

Durant toute la journée, une affluence considérable de visiteurs a rempli le vaste em-

placement de l'Exposition, louant partout l'intelligence et le goût avec lesquels les dispositions avaient été prises.

Le soir un banquet de près de trois cents couverts, admirablement servi par Catelain, le célèbre restaurateur de l'Exposition, a réuni les représentants des puissances étrangères, les principaux exposants, les journalistes français et étrangers, le monde officiel et les sénateurs et députés venus pour l'inauguration.

A la table d'honneur, présidée par le maire, ayant M. le préfet à sa droite et M. Bessat, procureur général à sa gauche, avaient pris place les anciens ministres, sénateurs, députés, consuls et représentants des puissances étrangères.

La musique des Tziganes a joué les plus brillants morceaux de son répertoire pendant la première partie du dîner.

Au champagne, le préfet a pris le premier la parole et, dans un discours fort imagé, il a célébré les merveilleuses découvertes de la science; il a terminé en portant la santé du président de la République française, M. Grévy.

Le maire, dans une brillante improvisation,

a remercié les représentants des gouvernements étrangers de leur précieux concours, les membres de la presse pour leur dévouement à la grande œuvre de l'Exposition internationale de Nice et il a bu en terminant aux puissances étrangères.

M. le comte Carlo Borroméo, commissaire délégué du gouvernement italien, a répondu à la santé qui venait d'être portée aux puissances amies, au nom de son gouvernement. M. Harris, consul d'Angleterre, a pris ensuite la parole, en buvant au succès de l'Exposition ; puis M. le chevalier de Barontcévitch, délégué des exposants russes, s'est exprimé en ces termes :

Messieurs,

Délégué des exposants russes, je vous remercie sincèrement pour votre sympathie et votre hospitalité.

Soyez persuadés, messieurs, qu'elles seront appréciées dans la Russie entière, où on rend double ce qu'on a reçu comme gage d'amitié.

Soyez sûrs que vous serez, chez nous, les hôtes les plus chers, quand vous vous trou-

verez dans notre pays qui se flatte d'avoir les Français parmi ses meilleurs amis. Je bois à la grandeur, à la prospérité de la France.

Ce toast a soulevé des applaudissements répétés et beaucoup sont venus serrer la main de l'orateur.

M. de Marcère, ancien ministre de l'intérieur, a parlé au nom des membres du Parlement présents à Nice.

Au nom de la Chambre de commerce, dont il est le président, M. Abbo a remercié tous les hôtes de la ville de Nice.

Après ce toast qui a clôturé la soirée, chacun s'est séparé en se félicitant de cette excellente journée qui marquera comme l'une des plus glorieuses dans l'histoire de la ville de Nice.

LES FÊTES

PENDANT L'EXPOSITION

Prévenons tout d'abord nos lecteurs que cette partie de notre livre sera forcément incomplète, surtout pour la première édition. Au moment où nous écrivons, en effet, le programme des fêtes qui auront lieu, pendant l'Exposition, n'est pas encore définitivement arrêté.

Il est même probable qu'il ne sera pas arrêté du tout et que l'administration de l'Exposition s'inspirera des circonstances pour multiplier ces fêtes, autant que possible, et profiter des occasions qui s'offriront à elle.

Parlons d'abord de la musique : le kiosque des concerts est situé au sud du Palais, sur

une terrasse plantée de très vieux et très beaux oliviers. Tout autour sont les cafés et restaurants. En face, une terrasse d'où l'on aperçoit la mer. Deux fois par jour, le matin, de 10 à 11 heures et demie, et l'après-midi, de 2 à 4 heures, on peut entendre à l'Exposition, alternativement, l'excellente musique municipale conduite par son habile chef M. Sohier et l'orchestre du Théâtre-Italien composé d'artistes de premier ordre. Il est question, en outre, d'ajouter une troisième musique qui se ferait entendre de 11 heures et demie à 2 heures, pendant le moment des repas.

Des concerts auront lieu dans le parc, lorsqu'il sera ouvert au public le soir.

Ces jours-là, toute la façade et les jardins seront éclairés à la lumière électrique, par les appareils Edison, et les salles des beaux-arts par les nouvelles lampes soleil. Ce sera absolument féerique et rien que ce spectacle vaudra la peine de passer une soirée à l'Exposition. Mais il y aura d'autres attractions : d'abord les cafés, les restaurants et les bars qui resteront ouverts, ainsi que tous les magasins de vente de l'aile sud du Palais, le tout éclairé à la lumière électrique.

De plus, des concerts et des représentations théâtrales auront lieu, soit dans les salles des beaux-arts, soit dans les vastes salons du grand restaurant Catelain. On y donnera même des matinées, des soirées amusantes, et, nous assure-t-on, plusieurs bals costumés, au moment du carnaval. En somme rien ne sera épargné pour rendre l'Exposition aussi attrayante au public profane qu'elle est intéressante et utile pour les commerçants et les industriels.

Parmi les nombreux projets dont nous avons entendu parler, l'un des plus intéressants est certainement le grand concours de pigeons voyageurs qui sera organisé au mois de mai, dans les jardins de l'Exposition.

On propose aussi — mais nous vous révélons ceci, Mesdames, tout à fait confidentiellement — on propose, dis-je, une grande fête internationale de charité qui serait donnée à l'Exposition, à la fin du mois de février. Un comité, composé de journalistes français et étrangers, sera constitué à Nice et un autre à Paris; le concours des artistes les plus célèbres sera sollicité et obtenu, nous n'en doutons pas, et contribuera à faire de cette

fête un événement extraordinaire qui aura un retentissement exceptionnel et attirera à Nice un nombre de visiteurs plus considérable que jamais.

LA
LOTERIE DE L'EXPOSITION

Cette Loterie a été autorisée, par arrêté du ministre de l'Intérieur en date du 13 février 1884, sur la demande des sénateurs et députés du département des Alpes-Maritimes et des départements limitrophes, et à la suite d'une démarche faite auprès du Président de la République par les chefs de groupe des 2,700 exposants parisiens, pour obtenir que le capital de la loterie fût porté de 3 à 4 millions, en vue de permettre l'acquisition d'un plus grand nombre de lots.

Le Conseil des ministres a délibéré sur cette question et a décidé, *à l'unanimité*, qu'il y avait lieu d'accorder l'autorisation en question.

Le capital de la Loterie est donc de 4 millions de francs et, sur cette somme, **1,200,000 francs**, c'est-à-dire *près du tiers* du total, sera donné en lots, savoir : **400,000 fr.** en argent et **800,000 fr.** en objets exposés, achetés par une Commission nommée spécialement à cet effet.

Le montant des lots est dès à présent garanti et sera déposé à la Banque.

Cette loterie est la première qui donne en lots une proportion aussi élevée de son capital, ce qui naturellement augmente d'autant les chances des acquéreurs de billets.

Nul doute, par conséquent, que la Loterie de l'Exposition ne soit un grand succès.

Les billets sont en vente dans tous les débits de tabac.

Deuxième Partie

Promenades dans l'Exposition

L'Exposition se divise en deux parties bien distinctes : 1º le Parc et les annexes ; 2º le Palais.

Pour nos promenades dans le parc, aussi bien que dans le palais, nous ne nous sommes pas occupé du temps nécessaire pour voir telle ou telle partie, telle ou telle section ; nous nous sommes arrêté partout où il nous a semblé que c'était utile ou intéressant et nous avons cité tout ce que nous avons jugé digne d'attention, sans autre préoccupation que celle de remplir, de notre mieux, notre métier de cicerone.

Cependant, comme beaucoup de visiteurs n'ont que quelques jours à consacrer à leur visite à l'Exposition et que plusieurs même n'y viennent qu'un jour ou deux, nous avons cru leur être agréable en indiquant, aux uns et

aux autres, les moyens de tout voir méthodiquement et rapidement.

1º *Visite de l'Exposition en cinq jours.*

A notre avis, il faut au moins cinq jours pleins pour bien voir l'Exposition et voici, pour ceux qui peuvent y consacrer ce temps, comment nous leur conseillons de régler leurs visites.

1re *journée*. Voir les pavillons des villes du littoral et les kiosques particuliers qui sont dans le parc, en bas.

Une journée est à peine suffisante pour voir tous ces pavillons et kiosques qui contiennent chacun des choses intéressantes. Il faut visiter d'abord les pavillons des villes du littoral : Nice, Grasse, Cannes, Menton, Saint-Raphaël et Monaco. Monter ensuite par le chemin de fer funiculaire, côté gauche de la cascade, au restaurant Catelain, pour y déjeuner et, après, redescendre pour voir tous les kiosques et les pavillons particuliers.

2e *journée*. Beaux-Arts. Commencer par les sections étrangères; ensuite, aller déjeuner au restaurant à prix fixe. Après déjeuner, passer aux tableaux de la section française.

3e *journée*. Visiter les sections industrielles françaises et le salon d'honneur.

4ᵉ *journée*. Voir les sections étrangères et la galerie du travail ; couper la visite par un lunch au bar anglais, dans la section anglaise, au restaurant hongrois ou à la brasserie francfortoise, en face le transept.

5ᵉ *journée*. Visiter le pavillon des vins, les magasins de vente sous les promenoirs extérieurs et les autres pavillons situés en face, déjeuner à la carte au restaurant Catelain, prendre le café au café Turc, voir ensuite toutes les autres annexes, en commençant par celles qui sont dans le petit bois, derrière le palais, et finir par l'Algérie et les autres annexes du parc, c'est-à-dire celles des machines, de la métallurgie, des produits alimentaires et de la Compagnie P.-L.-M.

2º *Visite de l'Exposition en trois jours.*

En trois jours il faut, naturellement, se hâter un peu plus.

1ʳᵉ *journée*. Tous les pavillons et kiosques du parc.

2ᵉ *journée*. Tous les beaux-arts, français et étrangers, et toute la section industrielle française.

3ᵉ *journée*. Toute la section industrielle étrangère et les annexes.

3º *Visite de l'Exposition en deux jours.*

1ʳᵉ *journée.* Commencer à neuf heures du matin (2 francs d'entrée avant dix heures). Voir tout ce qui est dans le parc en bas : pavillons, kiosques et annexes.

2ᵉ *journée.* Commencer à la même heure ; visiter, avant déjeuner, tous les beaux-arts ; après, les sections industrielles et tout ce qui est autour du palais.

4º *Visite de l'Exposition en un seul jour :*
Commencer très exactement à neuf heures du matin.

De neuf heures à midi, visiter tout le parc, les pavillons et kiosques, ainsi que les annexes du bas.

De midi à une heure, déjeuner chez Catelain.

De une heure à cinq heures, visiter tout le palais et les annexes qui sont autour.

Évidemment, on n'aura pas tout vu, en aussi peu de temps, mais on aura tout parcouru et l'on aura une idée générale de l'ensemble de l'Exposition.

Quelques conseils importants : 1º Couper toujours la visite de chaque jour, par un repas à l'un des restaurants de l'Exposition ; c'est le meilleur moyen de s'obliger soi-même à un

repos bien gagné et l'on n'en est que plus dispos ensuite pour continuer.

2° Se rappeler qu'il est défendu d'acheter dans le Palais et que tous les articles vendus ne peuvent être livrés qu'à la fin de l'Exposition. Si vous désirez emporter un souvenir de l'Exposition, rappelez-vous qu'il y en a de charmants, à des prix modérés, aux magasins de vente installés sous les promenoirs de l'aile sud du Palais; votre guide vous recommande spécialement celui qui porte pour enseigne les mots : *Souvenirs de l'Exposition.*

3° Dans vos visites ayez toujours en mains le plan de l'Exposition, que vous trouverez dans une des pochettes de la couverture; vous serez sûr, par ce moyen, de pouvoir vous orienter et savoir toujours où vous êtes.

Les water-closets sont indiqués sur ce plan par les lettres : *W. C.*

LE PARC

I

LES JARDINS DE L'EXPOSITION

Notes d'un Jardinier.

En général un parc d'Exposition ressemble à un square correctement tenu, avec les plantes en moins. — Les avenues sont bien sablées, les bordures de trottoirs en imitation de pierres de taille sont irréprochables, les plates-bandes sont parfaitement ratissées, mais le gazon n'a pas eu le temps de pousser, et les massifs d'arbres de reprendre vie, de sorte que les bocages sont sans mystère et que les conifères éplorés tendent leurs bras vers la patrie absente.

Et tout cela parce qu'on fait bien pousser, en quelques mois, un monument sur un terrain

nu, mais qu'on n'y peut, en aussi peu de temps, construire même un à peu près de forêt vierge.

L'Exposition de Nice a un aspect tout différent. — Le lieu où elle s'élève est un des plus abrités et des plus fertiles de cette admirable campagne de Nice. C'était un véritable bois d'orangers et d'oliviers.

On a eu le bon esprit de ne déboiser que la place strictement nécessaire, de sorte que ce parc, improvisé en quelques mois, se trouve couvert d'un vieux jardin.

.·.

Je ne sais quel philosophe de l'antiquité — c'est peut-être moi — a dit que les vieux arbres et les jeunes femmes sont deux grands attraits dans la vie.

Ces deux attraits — avec beaucoup d'autres — sont réunis à l'Exposition.

.·.

Le Palais sort imposant et clair des touffes sombres d'oliviers gigantesques; les orangers, les néfliers du Japon, les violettes de Parme épanchent leurs doux parfums dans l'air tiède des hivers de Nice, et, sur les gazons

d'un vert joyeux, le soleil projette l'ombre du tronc des vieux arbres, en silhouettes bizarres.

*
. .

Presque partout l'art du jardinier a dû se borner à... ne pas faire. Ici on a détourné une avenue pour ne pas abattre une charmille, là on a laissé un oranger au milieu d'une allée. — Hélas, il a bien fallu sacrifier quelque bosquet plein de bourdonnements d'abeilles, pour élever à la place un pavillon en fer ouvragé ou en briques insolubles, mais que voulez-vous, Madame, une exposition n'est point une retraite de poète, et si l'on y voit quelquefois Roméo admirant sa Juliette en extase devant un précieux bibelot, le rossignol nécessaire ne s'y trouverait guère que bien et dûment empaillé, dans la section d'ornithologie.

*
. .

Par un hasard extraordinaire à Nice, il ne se trouvait point de palmiers dans ces fertiles terrains du Piol. — On s'est hâté d'y en apporter quelques-uns, arrachés dans le voisinage, afin qu'à son retour le notable commerçant venu à Nice pour admirer les merveilles du luxe et de l'industrie, puisse com-

mencer le bésigue accoutumé par ces mots fatidiques : « Lors de mon voyage au pays des Palmiers..... »

...

Plusieurs serres — et des plus coquettes — sont exposées dans le parc.

« Pourquoi des serres dans un pays où il ne fait jamais froid, dit un visiteur ? » — « Pourquoi ? répond un Niçois — un Niçois de Nice, *Tè*! c'est pour garantir ces pauvres plantes du soleil, pardi! »

...

Sur la terrasse sud du palais est le jardin français. — Pur style Louis XIV. — Pauvre grand roi! comme il serait ahuri — malgré l'étiquette — s'il se trouvait tout d'un coup réveillé au milieu de l'Exposition de Nice, devant toutes ces merveilles de l'électricité, de la confiserie et de l'article de Paris. Il est vrai que ce qui l'étonnerait le plus ce serait de s'y voir.

Pour dessiner les lignes géométriques du vieux jardin français il était impossible de se servir du buis nain si lent à pousser ; on s'en est tiré en adoptant les *pièces* de *gazon* et les

broderies de l'époque. Les gazons sont faits en touffes de violettes de Parme et les broderies avec des primevères de Chine de toutes couleurs et des échevéria. Au milieu, un grand bassin de forme archaïque.

La cascade est réellement d'un effet superbe. — L'eau se précipite en bouillonnant sur des gradins de blocs éboulés et vient s'étaler paisible, après une dernière chute de 10 mètres, dans un immense bassin bordé de balustres.

Tout le long des accotements, de chaque côté des rampes monumentales qui conduisent du parc inférieur au plateau du Palais, les agaves, les opuntia, les yuccas se mêlent en fouillis étrange et, sur les pelouses qui couvrent les pentes, des phœnix Vigieri, des lataniers aux feuilles en éventail, des corypha d'espèces rares, sont disposés en groupes pittoresques.

Cet ensemble d'un grand aspect — qui est pour ainsi dire le piédestal du Palais, — est terminé par des statues colossales d'un sculpteur de très grand talent, M. Zacharie Astruc.

Partout dans le parc, le long de la grande avenue bordée des pavillons élégants des villes du littoral, devant les annexes, à côté des kiosques, chalets, villas, portiques, pyra-

— Ça, ce sont des cocotiers.
— Ah! je ne m'étonne plus qu'on voie tant de cocottes!

mides élevées par la fantaisie des exposants, de grandes touffes de bambous Mazeli lancent dans le ciel bleu leurs scions élégants; les larges feuilles des chamærops frémissent sous la brise, les collections de fleurs précieuses étalent leurs éclatantes couleurs.

La section d'horticulture est très visitée. Les expositions de MM. Linden, comte d'Espreménil, Mazel, Brunel, de la Société florale de Nice, etc., etc., sont assiégées de jolies visiteuses qui savent bien que les fleurs sont faites pour elles, et de vieux messieurs, à tournures

— Vous le voyez, nous avons une végétale tropicale.
— Vous pourriez dire : trop piquante.

de savants, qui discutent longuement sur les *Areca*, les *Brahæa Roesli*, les *Cycas*, les *Cocos*, les *Pandanus* et autres plantes merveilleuses, importées récemment de pays inconnus.

*
* *

Puis la nuit vient. — Tout s'illumine. — Un murmure joyeux sort des grands restaurants;

la cascade jaillit avec des scintillements de pierres précieuses ; les groupes circulent plus rapides dans l'air vif ; l'orchestre jette au vent du soir ses mélodies entraînantes ; les machines bruissent ; les conversations se mêlent en un vague murmure ; et la lumière électrique entoure les groupes qui gravissent le grand escalier d'une lueur d'apothéose.

<div align="center">Léon BOUYER.</div>

II

VISITE AUX PAVILLONS

des Villes du littoral

Pour visiter ces pavillons, le mieux est de suivre un ordre méthodique; par exemple, de commencer par Saint-Raphaël, sur la droite en entrant, et de faire le tour pour revenir au point de départ, ou bien de voir d'abord Grasse, du côté opposé, et de terminer par Saint-Raphaël.

Pavillon de Grasse

Le pavillon de la ville de Grasse est situé à gauche de l'entrée principale. Il se compose d'une vaste salle octogonale dont les murs extérieurs sont couverts de carreaux de faïence artistique. Une grande marquise ou vérandah

règne tout autour et les piliers qui la soutiennent sont reliés l'un à l'autre par des guirlandes de feuillage et de fleurs. Le perron donnant accès à ce pavillon est très gracieux, et de chaque côté se trouvent des massifs de fleurs et de feuillage. Dans le pavillon figurent les échantillons des produits du pays : savonnerie, confiserie et surtout parfumerie.

Le seul exposant dont la vitrine soit prête au moment où nous écrivons, est *M. Ed. Chiris*, frère du sénateur des Alpes-Maritimes, et qui vient d'être décoré par le gouvernement français, à l'occasion de sa belle exposition à Amsterdam. Sa fabrique de parfums est l'une des plus importantes et des plus connues, nous assure-t-on, de tout le département.

Pavillon de Nice

Derrière le pavillon de Grasse est la *Villa modèle*, et à côté de cette dernière, le pavillon de la ville de Nice. Nous devons à l'obligeance de *M. Brun*, architecte, membre de la commission du pavillon de Nice, des rensei-

gnements très complets sur ce pavillon et tout ce qu'il contient.

Le style de cette construction est parfaitement en rapport avec son objet ; c'est bien un pavillon d'exposition. La décoration en est très sobre et nous félicitons sincèrement

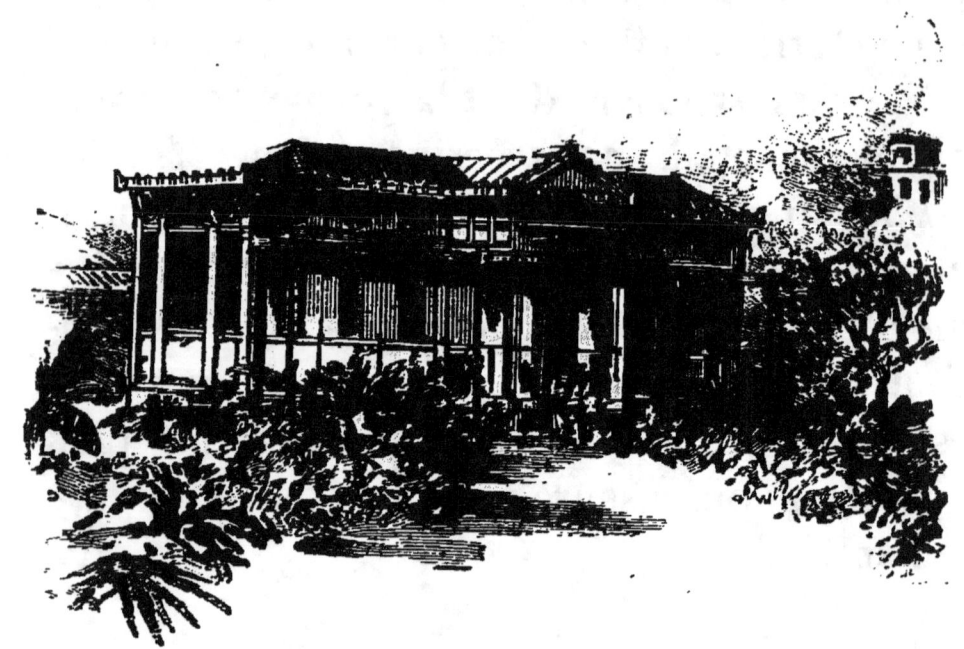

Pavillon de la Ville de Nice.

M. Aune, architecte de la ville, du cachet caractéristique qu'il a su donner à son projet.

A l'entrée, sous la galerie en forme de chalet, on remarque, près de l'entrée, la borne milliaire n° 610 de la voie Julia-Augusta, à laquelle fait face une inscription

latine intéressante, où il est fait mention de la corporation des *Dendrophores*.

Deux mesures de capacité en bronze, datant du dix-septième siècle, se trouvent aussi sous la galerie, ainsi qu'une collection d'échantillons de bois provenant des forêts voisines.

En entrant dans le pavillon de Nice, on remarque les bustes de Masséna, de Garibaldi et de M. Vesani, fondateur du Musée d'histoire naturelle. Le buste de Garibaldi est fort beau, c'est l'œuvre de *M. Bonnaudel*, artiste niçois.

Nous avons encore remarqué parmi les sculptures provenant des collections municipales, l'*Esclave*, bronze de Lanzirotti, et le *Faune aux coqs*, de Ch. Lenoir.

M. Liénard, géographe, a exécuté, pour le pavillon de Nice, deux remarquables plans en relief : Nice en 1610, et Nice actuelle.

En face de l'entrée se trouve exposé un très beau coffre de mariage du quinzième siècle. Ce meuble précieux, d'origine italienne, appartient au musée de Nice. Il en est de même de la collection de vases grecs et étrusques et de celle des bronzes exposés dans les vitrines. On remarque aussi, parmi

les objets précieux, l'ancienne masse du sénat de Nice.

La bibliothèque municipale a exposé nombre de beaux ouvrages : incunables, manuscrits, parchemins, reliures de luxe, entre autres un volume de la bibliothèque du célèbre surintendant Grolier.

L'administration a fait placer, dans la salle d'exposition, le plan du nouveau théâtre en construction et le projet de la nouvelle promenade du Château ; elle a également exposé quelques tableaux du Musée municipal, notamment : deux Jean Vanloo, un panneau décoratif de Biscara, Nice préhistorique, par A. Carlone, une toile de Fricero, œuvres dues à des artistes niçois. Nous avons également remarqué un portrait attribué au Bronzino, une Vierge de Navoire (1740), un paysage de Buttura, un Courdouan, un d'Alheim et une grande et belle toile de Luminais.

La grande toile de Carle Vanloo, qui est à la Bibliothèque municipale, n'a pu être exposée à cause de ses dimensions.

Le Musée d'histoire naturelle de Nice a garni toute la partie droite de la salle de précieux spécimens de la faune locale. En outre,

M. Barla, directeur du Musée, a exposé une partie de sa collection, unique au monde, des champignons comestibles et des champignons vénéneux.

Dans l'angle sud-est, sont exposés quelques échantillons des collections de la Société des lettres, sciences et arts des Alpes-Maritimes, fondée il y a vingt-trois ans et reconnue d'utilité publique. Cette Société a remporté, en 1880, le grand prix d'archéologie au concours de la Sorbonne; elle a été, en outre, honorée d'autres distinctions par l'Institut des provinces de France et par le Congrès des langues romanes qui l'a couronnée deux fois.

Les collections de la Société des lettres, sciences et arts, comprennent : de nombreux objets de l'époque préhistorique et, en particulier, une belle collection de l'époque néolithique, recueillie par M. Brun dans le département. Parmi les objets de cet âge, se trouvent deux vases en terre décorés avec un certain art et trouvés par M. C. Bottin dans une sépulture des environs de Saint-Vallier. On remarque encore dans cette collection des objets de l'âge du bronze, du premier âge du fer, de l'époque romaine, etc. Trois

inscriptions intéressantes, dont une chrétienne, à date certaine, l'une des plus anciennes des Gaules, sont également exposées dans les vitrines de la Société, ainsi que des exemplaires de ses principales publications.

M. A. Péragallo, membre de la Société, a exposé ses albums et ses collections d'insectes, nuisibles et utiles. Les travaux de M. Péragallo lui ont déjà valu les plus honorables distinctions.

M. J. Bruyat, membre de la Société d'agriculture du département des Alpes-Maritimes, a exposé sa collection de reptiles; un tableau de l'éducation des vers-à-soie et du mûrier, depuis l'œuf jusqu'à la mort du papillon; un autre tableau relatif aux quatre nouveaux vers-à-soie introduits en France. (Éducation faite à Nice par M. Bruyat.)

La Société d'agriculture a exposé, en outre, deux belles collections de bois et de minéraux de la contrée.

Nous avons encore remarqué dans le pavillon de Nice quelques objets exposés par des particuliers : l'orgue, orchestrino Guidi, instrument fort curieux et très agréable de son; des fleurs en cire exécutées par M. Au-

relly ; un magnifique paravent exécuté par les frères Vaillant et décoré par Mme Hegg.

En somme, exposition curieuse, intéressante et digne des efforts réalisés par la Commission chargée de l'installer.

Pavillon de Cannes

Le pavillon de Cannes, architecte M. Letorey, est le dernier, à gauche, en regardant la cascade. Il se distingue par sa façade monumentale. A l'intérieur d'assez beaux vitraux et probablement les produits des exposants particuliers de la ville. Au fond, un intéressant panorama de Cannes, vue prise de l'île Ste-Marguerite, par M. Robichon de Paris, sur les plans de M. Guilmard.

Nous sommes obligés de remettre à notre prochaine édition de plus amples détails sur ce pavillon, attendu qu'il est loin d'être terminé, à l'heure où nous écrivons.

Pavillon de Menton

Traversons la grande allée centrale et, de l'autre côté de la cascade, en face de celui de

Cannes, nous trouvons le pavillon de Menton par *M. Chaland*, architecte. Ce pavillon n'a aucun style particulier, mais il est gracieux au possible, d'un blanc mat avec ornements bleus et des carreaux de céramique en relief. Tout autour on peut admirer des plantes exotiques d'une grande beauté ; il y a surtout, à droite, un aloès monstre qui attire tous les regards. Au-dessus de la porte d'entrée se trouve un petit campanile, supporté par des colonnes, qui forme une ravissante terrasse italienne ; des tentures mobiles permettent de se garantir à volonté du soleil ou du vent. Confortablement étendu sur un fauteuil à bascule, on peut jouir du coup d'œil de l'allée et venue des visiteurs, en se laissant mollement bercer au son des échos de la musique qui arrivent jusque-là, amorti par le bruissement des eaux de la cascade. C'est un délicieux endroit pour se reposer et causer à l'écart, en voyant tout sans être vu. Nous signalons ce petit coin aux amoureux.

Mais passons à l'intérieur du pavillon où sont exposés les principaux produits de Menton et de ses environs. Il y a des articles de toute espèce, des collections de plantes grasses et jusqu'à des vins ; ce qui domine

c'est la poterie d'art et la céramique. A voir tout particulièrement l'Exposition très intéressante de *M. Magnat :* il nous a montré une grosse cloche, toute recouverte de plantes et de fleurs en relief, qui est faite avec une nouvelle composition de son invention ; cette cloche résonne comme du cristal et peut supporter les coups répétés du battant sans se briser. M. Magnat fait fabriquer, en ce moment, quantité de petites cloches que les visiteurs pourront emporter comme spécimens. Contre les murs on remarque plusieurs tableaux qui ne seraient pas déplacés dans les admirables salles des beaux-arts du Palais. Ces tableaux sont tous d'artistes mentonnais : *MM. Bouché, Gioan, Florence, Bonfils*, etc. En somme pavillon et exposition très réussis.

Pavillon de Monaco

C'est un petit pavillon coquet et mignon, comme la principauté qu'il représente. Ses formes harmonieuses, le ton agréable de sa décoration, les plantes merveilleuses qui l'entourent, tout cela fait de ce pavillon une des plus jolies annexes de l'Exposition.

L'intérieur répond bien à l'idée qu'on s'en fait avant d'entrer. Tout y est net, poétique et artistique. Un artiste, du reste, se tient là en permanence et veille à ce que rien ne soit troublé dans l'installation de son exposition.

Il la regarde d'un œil de père et semble toujours redouter qu'on veuille lui enlever ses

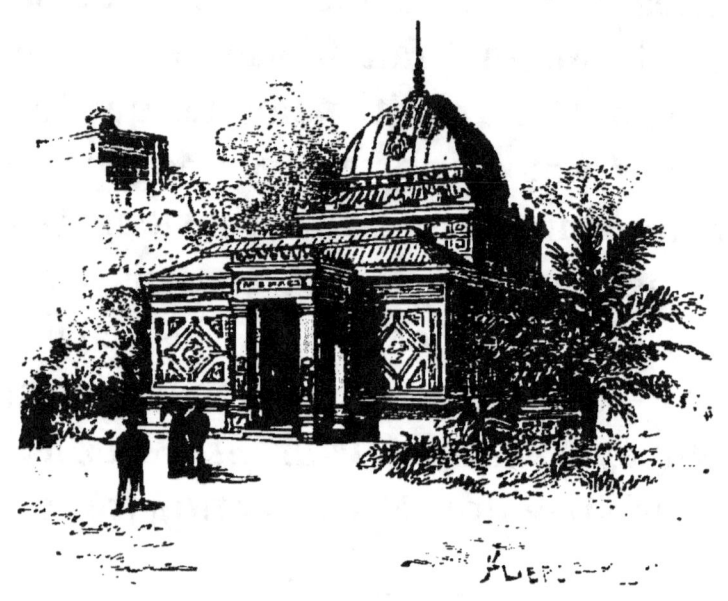

Pavillon de la principauté de Monaco.

chers trésors ; on peut être sûr qu'il est désolé lorsqu'on vient lui acheter quelques-unes des merveilles exposées dans son pavillon.

En réalité, c'est Monte-Carlo qui expose et non Monaco. — Monte-Carlo, donc, nous montre les uniques produits de son territoire,

c'est-à-dire : les parfums, les plantes et les céramiques ; hâtons-nous de dire que cela suffit pour constituer une exposition très réussie.

C'est merveilleux de voir tout ce que la petite salle qui se trouve à l'entrée renferme de vases et d'objets remarquables de toutes sortes. Il y a, spécialement, à droite en entrant, une grande glace avec cadre en céramique qui est un véritable chef-d'œuvre. Au-dessous deux vases gris, forme ancienne, avec figures blanches et or en relief. A signaler encore, de chaque côté de la porte d'entrée, deux autres vases avec citrons et oranges. Mais il est inutile de citer ; tout ce que contient cette salle est admirable de bon goût et remarquable d'exécution. C'est la fabrique de Monte-Carlo qui produit ces merveilles, faites plutôt comme modèles que pour la vente. On sent que cette fabrique est soutenue et dirigée par des gens qui cherchent à faire de l'art plutôt que du commerce.

En face de l'entrée, une autre porte conduit à la serre. Impossible de décrire tout ce qu'on a amoncelé là de plantes rares ; c'est un coin des délicieux jardins de Monte-Carlo. Nous ignorons les noms de toutes ces plantes ; nous en sommes enchanté car les savants ont

affublé ces choses si gracieuses et si poétiques de noms tellement barbares et baroques qu'il est préférable de ne pas les retenir et de se borner à les admirer sans s'occuper de leurs appellations scientifiques.

Pavillon de Saint-Raphaël

Le pavillon de Saint-Raphaël est à côté de celui de Monaco. C'est le premier qu'on aperçoit à droite, en entrant, et c'est certainement l'un des plus réussis.

Construit d'après les plans de *M. Ravel*, de Saint-Raphaël, ce pavillon, avec son portique à l'entrée, ses deux statues de chaque côté et sa galerie circulaire intérieure, rappelle un peu le style grec. Il a deux étages et se termine par une ravissante terrasse italienne.

A l'intérieur sont exposés des échantillons de tous les produits de la ville et des environs : miel, pipes de bruyère, marbres, etc. Un fabricant de bouchons, *M. Bernard*, y a même installé un mannequin dont tous les vêtements sont formés de bouchons. Au milieu, à la place d'honneur, un très beau plan

en relief donnant une vue d'ensemble de Saint-Raphaël à vol d'oiseau, avec toutes les différences de niveau et les moindres plis de terrain. C'est une œuvre de patience, de con-

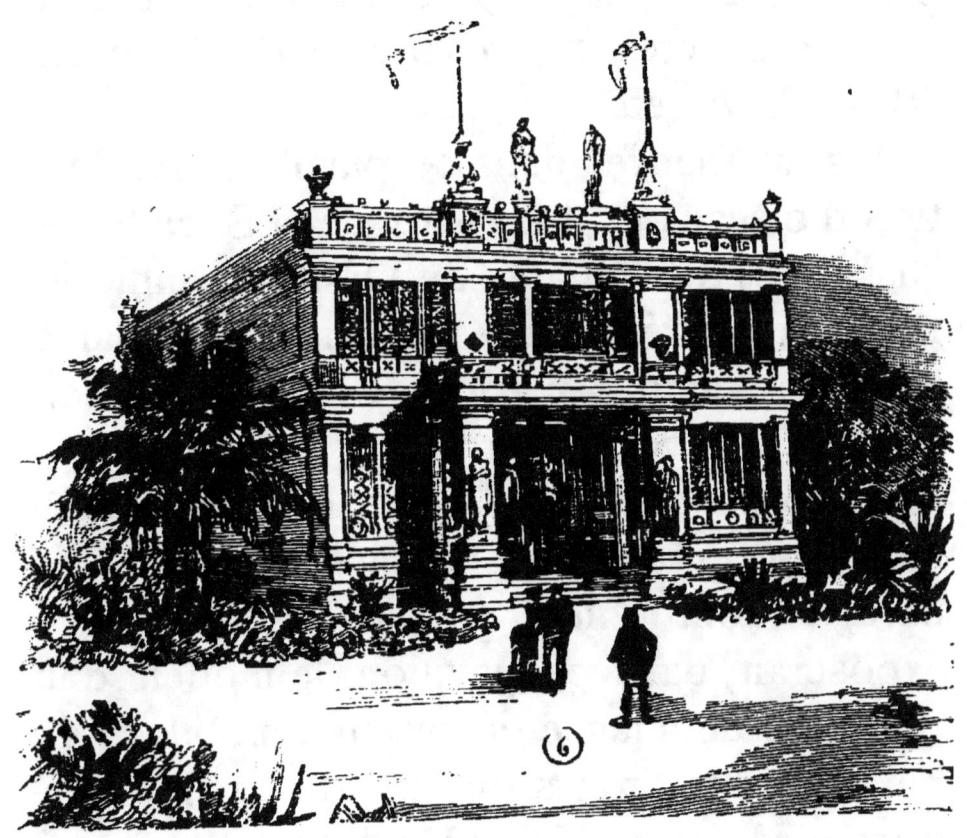

Pavillon de la ville de Saint-Raphaël.

science et surtout de science ; auteur, *M. Aublé,* ingénieur de Saint-Raphaël et de l'Exposition. Il y a un autre plan en relief, c'est celui de M. Ravel, représentant fidèlement divers monuments et travaux exécutés par la Société des terrains de Valescure.

En outre, MM. Aublé et Ravel ont envoyé de grands plans topographiques de Saint-Raphaël et des environs, de Valescure et de Saint-Aygulf, plus une belle collection de plans d'architecture dressés par eux et d'autres architectes du pays : *MM. Houtelet, Otto, Curet*, etc.

A voir encore, dans ce pavillon, l'exposition d'oiseaux et d'animaux de la Société des chasses et des régates de l'Esterel; enfin des tableaux représentant des sites de Saint-Raphaël peints par Riou, Hardon, Papelen, Baudin, Bouyer et Bird.

On nous a dit aussi que le *comte d'Osmont*, propriétaire à Saint-Raphaël-Valescure, et dont le nom est bien connu à Nice, exposerait, dans ce pavillon, le modèle d'un wagon d'ambulance à essieux mobiles. Le but de cette invention est de faciliter les transbordements des blessés et, par conséquent, de leur éviter des souffrances. Nous ne pouvons manquer de citer et de féliciter un grand seigneur qui emploie ainsi ses loisirs.

Parmi les villes du littoral qui ont voulu avoir leur pavillon à l'Exposition, Saint-Raphaël, croyons-nous, est la moins impor-

tante quant à sa population, mais c'est celle dont l'augmentation proportionnelle est la plus considérable. Alors que d'autres restaient presque stationnaires, Saint-Raphaël s'est plus que doublée, en très peu de temps, grâce à une administration municipale active, convaincue, entreprenante.

Ce n'est pas ici le moment de dire tout le bien que nous pensons de ce charmant petit pays ; d'ailleurs, un de ses plus éminents châtelains s'en est acquitté en maître, dans l'article spirituel que nos lecteurs trouveront à la troisième partie ; nous leur en recommandons tout particulièrement la lecture.

III

VISITE AUX PAVILLONS

ET AUX KIOSQUES PARTICULIERS.

Kiosque du Figaro

Le kiosque du *Figaro* arrive d'Amsterdam par mer. Il a été démonté pièce par pièce, emballé dans 81 caisses, et transporté à Nice sur un navire hollandais. Le voyage ne l'a pas détérioré, car sa réédification a pleinement réussi. Il se trouve au bout de l'allée principale, à droite, en face de la cascade. C'est une charmante réduction de la façade de l'hôtel du *Figaro*; il n'y manque rien, pas même la statue, également réduite, de Figaro, dans l'attitude que tout Paris connaît et semblant dire : « Je taille encore ma plume et demande à chacun de quoi il est question ? » L'entrée de cet hôtel miniature est

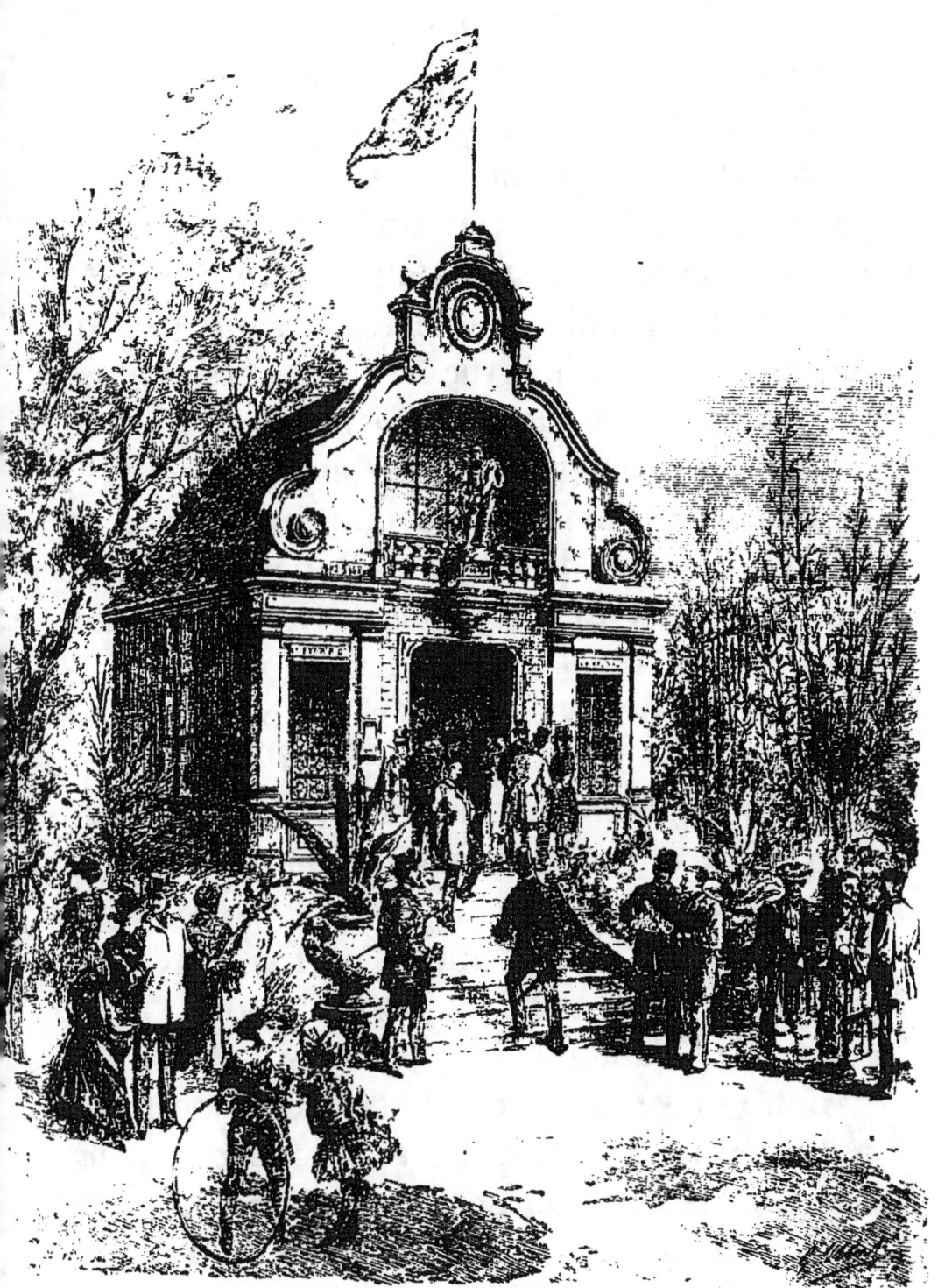

Pavillon du *Figaro*.

ouverte à tous, et l'on est sûr d'y être toujours cordialement reçu. Tout y est petit, mais tout y est coquet, agréable à l'œil, engageant. On arrive par un escalier de huit petites marches, à une petite salle de dépêches, qui rappelle exactement, sauf les dimensions, celle de la rue Drouot. On distribue au visiteur, un petit *Figaro* imprimé chaque jour, par une petite machine Marinoni, installée dans une petite imprimerie, à côté de la salle des dépêches. Ce petit *Figaro*, qui donne chaque jour les petites nouvelles de Paris et de Nice, est déposé sur une petite table où il est mis à la disposition de tous les visiteurs, grands et petits. Il n'est pas, jusqu'au représentant du journal, M. Bouin, qui ne soit proportionné à tout le reste. C'est sans doute, pour cela, qu'il a été choisi; mais, hâtons-nous d'ajouter que, s'il est petit par la taille, il est grand par l'obligeance et l'amabilité.

Cette petite salle est évidemment destinée à être le lieu de réunion et de rendez-vous des journalistes de passage à Nice. C'est là qu'on viendra échanger ses idées, chercher les nouvelles et s'imaginer qu'on n'a que deux pas à faire pour être *au Boulevard*.

Villa Modèle

Cette villa se trouve derrière le pavillon de Grasse : architecte, M. Letorey. Bâtie moitié en ciment, moitié en briques, elle rappelle beaucoup les charmantes villas anglaises et restera là comme spécimen d'un genre de construction malheureusement presque abandonné à Nice. Il devrait y être interdit d'élever des maisons plus hautes que celle-ci, et chacune devrait avoir son jardin de palmiers, d'orangers, d'oliviers, etc. ; de cette façon, Nice conserverait son cachet de distinction et d'originalité, c'est-à-dire ce qui était son grand attrait pour les étrangers. Si l'on continue, avec cette manie de grandes maisons à cinq ou six étages, qu'on élève de tous côtés, avec cette rage de détruire tous les jardins où il reste encore un peu d'air, de soleil et de verdure, Nice ressemblera bientôt à toutes les autres villes, et fera fuir tous ceux qui ont l'habitude de venir chercher, chez elle, ce qu'on ne trouve pas ailleurs.

Kiosque des Tuileries et Briqueteries de Marseille

Armand Etienne et C^{ie}

Ce ravissant petit pavillon est en face du *Figaro*, à côté de Cannes. Il est construit tout en tuiles et briques, et renferme des spécimens et des échantillons de tout ce que peut faire la Société qui l'a fait édifier. Nous avons remarqué des vases et des bustes en terre cuite qui nous ont paru d'une exécution parfaite. Mais ce qui est le mieux, sans contredit, c'est le kiosque lui-même, et tous les visiteurs sont unanimes à le trouver très réussi de forme et parfait d'exécution.

Serre de M. Comte de Marseille

Cette serre se trouve derrière le pavillon du *Figaro*. Mais, dira-t-on, pourquoi une serre dans ce pays-ci, avec ce radieux soleil? M. Comte, l'exposant, a pour excuse qu'il est fabricant de serres. La sienne, en effet, nous paraît très bien aménagée, très bien comprise.

mais était-ce utile d'y enfermer ces plantes grasses, ces cactus, ces palmiers ? Croyez-vous qu'ils ne vivraient pas très bien en pleine terre ? Vous en avez mis, d'ailleurs, quantité hors de votre serre, et vous voyez qu'elles ne s'en portent pas plus mal. Vite, M. Comte, rendez l'air et la lumière à ces pauvres plantes qui ne demandent qu'à s'épanouir au soleil.

Faïences de Creil et Montereau

En quittant la serre de M. Comte, et suivant le sentier, on arrive à un petit kiosque contenant l'exposition des poteries et faïences de Creil et Montereau. Nombreux et charmants objets, remarquables par l'élégance de la forme et le fini de l'exécution.

Serre Arto

En face se trouve une autre serre, celle de la maison Arto. Il paraît que c'est une bonne fabrication et qu'on se sert beaucoup de

serres dans le Midi, car nous en trouverons encore d'autres derrière le palais. Disons, comme Calchas : « Trop de serres ! trop de serres ! »

Pavillon des marbres de la Roya

Toujours dans la même partie, et en se rapprochant du pavillon Tunisien, on trouve l'exposition des marbres de la Roya, qui est fort belle. Avec des marbres semblables, on ne peut faire que des monuments, des palais et des châteaux. Les spécimens de construction qui sont présentés aux visiteurs de l'Exposition, répondent bien à l'idée qu'on se fait pour l'emploi de ces marbres. Le portique avec colonnes et la galerie à ciel ouvert sont d'un style véritablement large et grandiose.

L'Aquarium

L'Aquarium, construit par M. Ravel, est situé dans la même partie que les marbres de la Royat, et se voit d'ailleurs de loin, signalé

par deux longs oriflammes placés de chaque côté d'un triomphant Neptune qui, armé de son sceptre, ne manque ni de vigueur ni de hardiesse. A ses pieds, deux sirènes paraissent le considérer avec admiration.

La façade est très réussie avec ses deux fontaines surmontées de chevaux marins, son

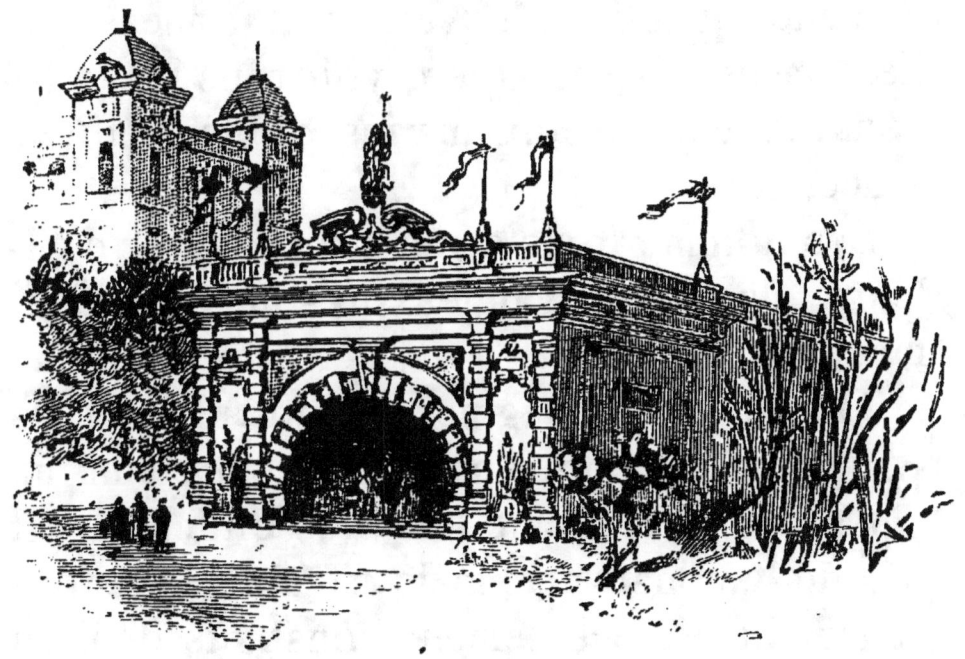

L'Aquarium.

entrée en forme de voûte formée de stalactites naturelles; enfin, ses cartouches et ses trophées d'attributs de marine.

L'Aquarium est dû à une entreprise particulière, et l'on paye 50 centimes pour y pénétrer; le tourniquet est établi sous la voûte dont nous venons de parler.

Avant même d'être entré, on aperçoit en face de soi, dans un grand bassin ménagé au milieu des rochers, deux gigantesques tortues de mer qui se livrent à leurs ébats, sous l'œil pacifique du gardien.

Arrivé dans l'intérieur, on se trouve au milieu d'une vaste grotte, dans les parois de laquelle quantité d'ouvertures, fermées par des glaces, laissent apercevoir tous les poissons et les animaux marins de la Méditerranée.

Les nommer tous serait trop long et, d'ailleurs, ils sont changés presque constamment.

On ne peut s'imaginer les difficultés et les peines qu'on a pour monter et entretenir un aquarium intéressant. Le plus difficile n'est pas de le construire, mais d'établir le renouvellement et l'écoulement constants de l'eau de mer dans des conditions normales, régulières et fixes. « Pour que les poissons vivent, nous disait l'organisateur de l'Aquarium, il faut aller prendre l'eau de mer à six kilomètres au large. Nous la prenions d'abord à une petite distance de la côte, mais tous nos poissons mouraient empoisonnés ! »

L'approvisionnement en poissons est aussi

chose très délicate. La pêche se fait au moyen d'une drague et d'un bateau à vapeur, et tout ce qu'on prend d'intéressant est soigneusement transporté à terre dans de grands baquets pleins d'eau de mer. Malgré toutes ces précautions, il en meurt beaucoup, et il faut les remplacer continuellement. Une chose curieuse arrivée à l'Aquarium, c'est qu'un jour, ou plutôt une nuit, tous les poissons ont été volés. Il a fallu fermer jusqu'à ce qu'on ait pu renouveler le stock. Comme il devait être affamé, le malheureux qui s'est fait une bouillabaisse avec des chats de mer, des chevaux marins, des pieuvres et autres animaux plus extraordinaires les uns que les autres !

Au fond, la grotte forme un petit réduit où l'on est entouré de poissons de tous côtés ; il y en a même au plafond, de sorte qu'avec un peu d'illusion, on peut se croire transporté au fond des mers et se figurer un instant qu'on est devenu soi-même phoque ou monstre marin.

En résumé, l'Aquarium est intéressant ; il vaut bien la peine d'une et même de plusieurs visites.

Pavillon Tunisien

Le pavillon, ou palais Tunisien, est devant la galerie des machines, à côté de l'Aquarium. — Édifié sur des plans envoyés de Tunis, il a bien le style et l'aspect des constructions de ce pays. En entrant, on se trouve dans une vaste rotonde, avec haute coupole, qui occupe le milieu de l'édifice, et qui est toute garnie de plantes.

L'aile droite renferme le musée de la Régence : tableaux, photographies et figures genre Grévin, présentant les types des diverses races de cette partie de l'Afrique.

Dans l'aile gauche, on a installé un bazar où se trouve des articles authentiques de Tunisie. En outre, des indigènes exécutent, sous les yeux du public, les broderies et autres travaux dans lesquels ils excellent.

Sur les cloisons et les murs, des tapis orientaux, des trophées d'armes et des vases anciens.

Enfin, tout dans la construction l'installation de ce palais rappelle le style mauresque.

Il n'a pas tenu à *M. Raymond Valensi*,

Pavillon Tunisien.

président du conseil municipal de Tunis, et *M. Carlavan*, ses intelligents organisateurs, qu'il n'eût une couleur encore plus locale. M. Carlavan avait rapporté des animaux très curieux, un chacal, un flamand, un tigre même ; ils sont morts pendant la traversée — du mal de mer ! Les hommes ont mieux résisté, et il en a ramené plusieurs, arrachés à grand'peine à leur sol natal. Il voulait mieux, et avait engagé des pourparlers pour amener aussi des types de la race féminine, mais on l'a charitablement averti de renoncer à cette idée, sinon qu'il serait massacré avant d'avoir pu s'embarquer. Il n'a pas insisté, et cela se comprend.

Malgré cette déception, le pavillon Tunisien est une des curiosités de l'Exposition, et on ne doit pas manquer de le visiter.

A voir encore dans cette partie du parc :

Devant le pavillon Tunisien, les porphyres de Darmond, très curieusement taillés et disposés en mausolée ;

Le long de la galerie des machines, un kiosque rustique à deux étages extrêmement réussi et pittoresque ;

Un peu plus loin, un abri rustique couvert où l'on peut se reposer quelques minutes.

Puis revenant sur ses pas, on voit :

Les appareils à gaz instantané de la maison Wilhelm de Marseille ;

La maison rustique, avec specimens de sapins, de la scierie de Saint-Martin-Lantosque ;

Le kiosque de la Société céramique d'Apt ;

Les grilles et ouvrages de serrurerie artistique de Mme Vve Pinay ;

Le pavillon de la Société de Conte-les-Pins ;

Celui de la Société des ciments français et des portland dont la cohésion résiste à un tirage de 1500 kilos ;

A l'entrée, contre l'annexe n° 1 *bis*, la splendide marquise de Serroire frères, de Nice.

Ne pas oublier de jeter un regard d'admiration sur le petit jardin qui se trouve en face du kiosque rustique dont nous venons de parler et du service des travaux. Ces orangers, dont les fruits dorés se détachent sur le vert des feuilles, ce bassin couvert de plantes aquatiques et ce ruisseau qui serpente au milieu du gazon, tout cela produit un effet très heureux et très réussi. Tous nos compliments à M. Bouyer, l'auteur de ce petit coin de paradis.

Il reste encore plusieurs kiosques particu-

liers, dans le parc de l'Exposition, du côté du palais et au bout du plateau sur lequel il est élevé. Nous les visiterons lorsque nous aurons fait l'ascension de la colline ; mais, auparavant, nous devons parler de la cascade qui est le *clou* de l'Exposition.

IV

LA CASCADE

et les Statues

En entrant dans l'Exposition, la première chose qui frappe le visiteur c'est l'aspect imposant et pittoresque de la cascade qui se trouve juste en face de lui. Les eaux s'échappent, en bouillonnant, de trois larges arceaux symétriques d'où elles s'élancent, rebondissantes, au milieu de trois rangs de rochers, pour se perdre, un moment, sous les pins et les arbustes et retomber, ensuite, d'une hauteur de plus de 20 mètres dans un vaste bassin, demi-circulaire. Ce bassin est entouré d'un élégant balcon de pierre sur lequel on peut s'accouder en rêvant et lorsque, le soir, la lumière électrique fait chatoyer les eaux de scintillements argentés et qu'en levant les yeux on aperçoit, au-dessus de

soi, ce palais des Mille et une Nuits, on se croirait transporté dans le pays des fées et des magiciens.

Quand il fut question, pour la première fois, de cette cascade, personne ne voulait y croire et l'on prit cela pour une plaisanterie. Mais lorsqu'on vit que ce projet était sérieux, que les travaux étaient commencés et que les ingénieurs manifestaient, par des actes, leur intention de l'exécuter, il n'y eut pas, dans le pays et dans certains journaux, assez de moqueries et d'invectives contre eux. « Une cascade sur cette colline? Mais, avec quoi la ferez-vous? — « Drôle de cascade que celle qui ne verra jamais l'eau couler sur ses roches desséchées! » Les ingénieurs laissèrent dire et, en moins de trois mois, terminèrent l'œuvre colossale que l'on peut admirer aujourd'hui. Non seulement l'eau y vient, mais elle y vient en abondance et ses « obscurs blasphémateurs », ne voulant point s'avouer vaincus, en sont réduits à des critiques de détail aussi mal fondées et aussi ridicules que les premières.

En résumé, la cascade est une œuvre exceptionnelle, au point de vue de la rapidité de son exécution, curieuse et pittoresque, au

point de vue de l'effet et, enfin, utile et nécessaire pour occuper le devant de la colline sur le plateau de laquelle l'Exposition a été construite et relier cette partie au parc qui s'étale à ses pieds.

De chaque côté de la cascade part un grand escalier, à marches larges de un mètre, qui mène le visiteur à l'entrée du palais. Cet escalier, bordé d'une balustrade semblable à celle du bassin de la cascade, forme une double courbe des plus gracieuses, d'un aspect très agréable à l'œil.

En haut nous arrivons à une plate-forme au milieu de laquelle s'élève le groupe de notre ami *Astruc* dont nous donnons une reproduction.

L'apparence de ce groupe est des plus harmonieux : la ville de Nice distribuant des fleurs a un aspect noble et gracieux à la fois et l'ensemble forme une œuvre très réussie qui fait le plus grand honneur à son auteur. Le Var et la Vésubie, placés de chaque côté du groupe, en complètent très heureusement la pensée et l'effet.

V

CHEMINS DE FER

FUNICULAIRES

Les escaliers dont nous venons de parler sont, comme nous l'avons dit, très bien dessinés et très gracieux, mais ils sont un peu fatigants : nous n'en conseillons pas l'ascension aux personnes malades. Heureusement que, pour celles-là, et pour celles qui n'aiment pas la fatigue, il y a les charmants petits chemins de fer funiculaires, (c'est-à-dire à traction de chaînes) qui, pour 15 ou 20 centimes, élèvent en une minute les voyageurs au sommet de la colline.

Le système de ce chemin de fer est de l'invention de la grande maison de construction Decauville, également inventeur du petit chemin de fer portatif, et mérite d'arrêter un moment l'attention de nos lecteurs.

Les voitures où se placent les voyageurs reposent sur un caisson à plan incliné établi de telle façon que, quelle que soit la pente, la voiture reste toujours horizontale. Ceci à

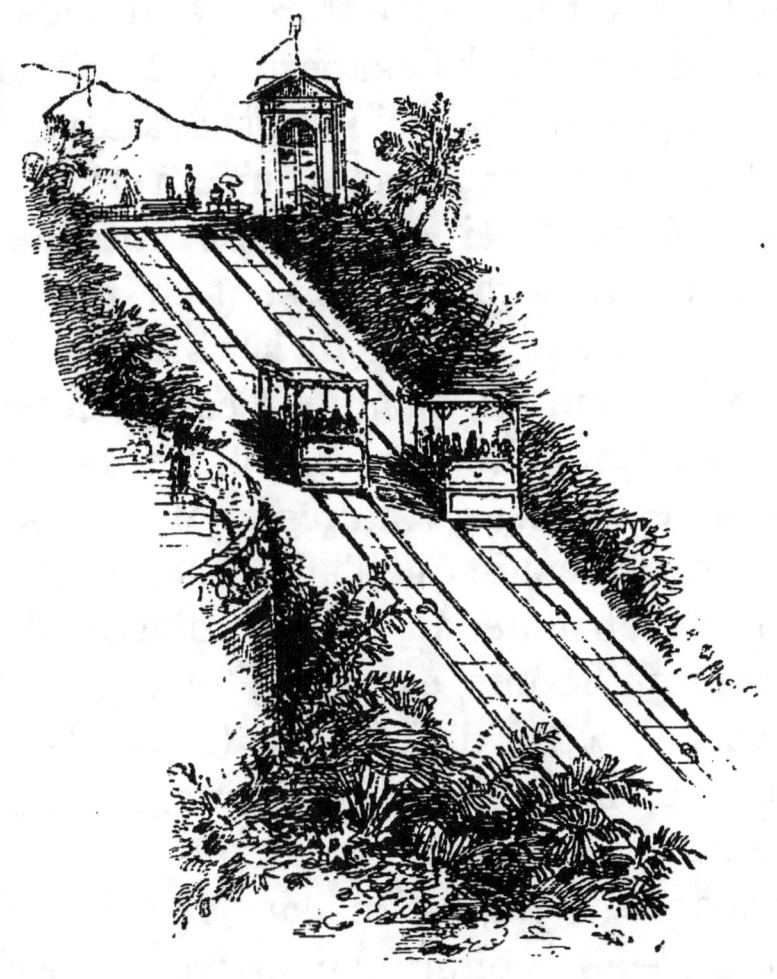

la différence de la *ficelle* de la Croix-Rousse, à Lyon, où les voitures suivent la pente même de la colline, ce qui est fort incommode.

Il y a toujours deux voitures fonctionnant

à la fois, l'une monte pendant que l'autre descend et voici comment on les met en mouvement : les deux voitures sont reliées entre elles par un long câble, composé de fils de fer galvanisés, d'une force éprouvée par une tension trois fois supérieure à celle qu'il doit supporter ; ce câble passe autour d'un treuil auquel est adapté un frein d'une grande force. Ceci étant établi, lorsque les voyageurs à faire monter sont en place, on introduit dans le caisson de la voiture, qui se trouve en haut, la quantité d'eau nécessaire pour déterminer le mouvement de descente, et comme les deux voitures sont reliées par un câble, à mesure que l'une descend, l'autre monte. Bien entendu que le caisson de la voiture qui monte est vide, puisque c'est justement cette différence de poids qui amène le mouvement d'ascension et de descente.

A chaque voyage, d'ailleurs, le caisson ou réservoir de la voiture qui arrive en bas se vide de lui-même, au moyen d'un petit mécanisme des plus simples.

Ce chemin de fer en miniature a le plus grand succès et rend de très grands services. Il ne présente aucun danger, à cause du frein

qui permet de régler la vitesse de la descente et, pour le cas de rupture du câble, ce qui est improbable, on a installé, dans la voiture

— Qu'est-ce que ça veut dire, mon chéri, un chemin, de fer *funiculaire*?
— Ça vient du mot latin *funis*, qui veut dire *corde*.
— Ah! Et *culaire*?
— Eh bien, ça veut dire qu'on y est assis.

même, des freins indépendants qui suffisent pour empêcher tout accident.

Disons cependant, pour les personnes timorées qui répugnent à monter dans les

funiculaires, qu'il y a d'autres moyens d'arriver au palais.

D'abord, l'escalier dont nous venons de parler, puis, à gauche et à droite du bassin de la cascade et à côté du grand escalier, on découvre deux petits sentiers, en pente douce, qui sont très agréables et beaucoup moins fatigants. Nous recommandons surtout celui de gauche ; rien de pittoresque comme les bosquets et les ombrages qui entourent la *maison des ingénieurs*. Cette maison fait rêver, elle paraît faite plutôt pour les rêveries et les mystères du *honney moon* que pour les calculs algébriques et les dessins de plans. C'est un véritable nid enfoui au milieu de la verdure et qui rapelle la *maison close* d'Alphonse Karr ; celle-là, aussi, est close, par un écriteau qui en défend l'entrée aux profanes ; cela ne vous étonnera plus, lecteur, quand vous saurez que là est le laboratoire de M. L. Bouyer, ingénieur des plantations, et gendre d'Alphonse Karr ; c'est de famille !

Montez toujours le sentier et admirez, en passant, ces pelouses si artistement parsemées de plantes exotiques de toute espèce et de rosiers en pleine floraison, vous

arrivez bientôt à la grande terrasse d'oliviers, située à la gauche de la façade du palais et au milieu de laquelle s'élève le kiosque de la musique (voir le plan). Tout autour se trouvent les cafés et restaurants.

VI

RESTAURANTS ET CAFÉS
DE L'EXPOSITION

Grand Café Restaurant Catelain

On aperçoit d'abord le *grand café Restaurant Catelain* qui occupe tout un côté de la terrasse de la musique. — Catelain est le roi des restaurateurs : c'est le chef d'une famille qui, de père en fils et de neveux en cousins, nourrit tout Paris depuis plus d'un siècle. La famille Catelain est propriétaire ou associée d'une grande partie des restaurants de Paris et Emile Catelain, celui de l'Exposition, a tenu, pendant vingt ans, le célèbre restaurant du Helder. Riche à millions, Catelain ne songeait pas à mal et était venu à Nice pour y passer tranquillement son hiver, au soleil, lorsque son mauvais génie le fit tomber un jour sur un ami, qui lui conseilla de prendre les restaurants de l'Exposition, alors en adju-

dication. Il se laisse persuader, obtient la concession et se trouve, du jour au lendemain, à la tête d'une affaire des plus importantes. Adieu le repos, la tranquillité, les douces promenades au bord de la mer et les bonnes soirées au coin du feu! Le pauvre Catelain est obligé, à présent, de se consacrer à ses établissements et comme il a l'amour-propre de son nom et de sa réputation, qu'il ne peut pas souffrir qu'on serve chez lui la moindre chose qui ne soit parfaite, le voilà tenu, pendant cinq mois, de travailler comme un jeune qui veut faire fortune.

Plaignez Catelain, le restaurateur malgré lui; mais, lecteurs et lectrices, profitez de ses malheurs et... de sa bonne cuisine. Il n'y a encore que chez lui, où vous pourrez être servis comme dans les premières maisons de Paris. Son Café-Restaurant occupe une surface de douze cents mètres carrés; il se compose de deux grandes salles qui contiennent trois cents personnes chacune; l'une, celle qui est à l'extrémité du côté de la mer, est affectée au restaurant à la carte. C'est là qu'on peut faire les dîners les plus fins à des prix relativement modérés. De l'autre côté, est installé le restaurant à prix fixe : déjeuners à 4 fr. et

2 fr. 50, dîners à 6 fr. et 3 fr. Il y en a donc pour toutes les bourses et chacun peut s'offrir, suivant ses ressources, un excellent repas chez Catelain. Allez-y, chers lecteurs, et votre estomac reconnaissant nous votera des remerciements ; surtout ne manquez pas de vous recommander de votre guide et vous verrez que vous serez traités en amis de la maison.

Grande Brasserie Francfortoise

Avec le grand Café-Restaurant, Catelain a encore une Grande Brasserie qui occupe six cents mètres, dans la section étrangère. Cet établissement a le titre de *Grande Brasserie francfortoise*, parce que la bière qui y est servie provient de la célèbre Brasserie Stein, de Sachsenhausen, près Francfort, appartenant actuellement à *MM. Henninger et fils*, dont le représentant, à Paris et à Nice, est *M. Keller*. Cette Brasserie est une des plus anciennes qui existent. Sa bière a été introduite à Paris, en 1861, et elle a fait le succès de la brasserie allemande du faubourg Montmartre. En 1878, à l'Exposition Universelle, elle fut

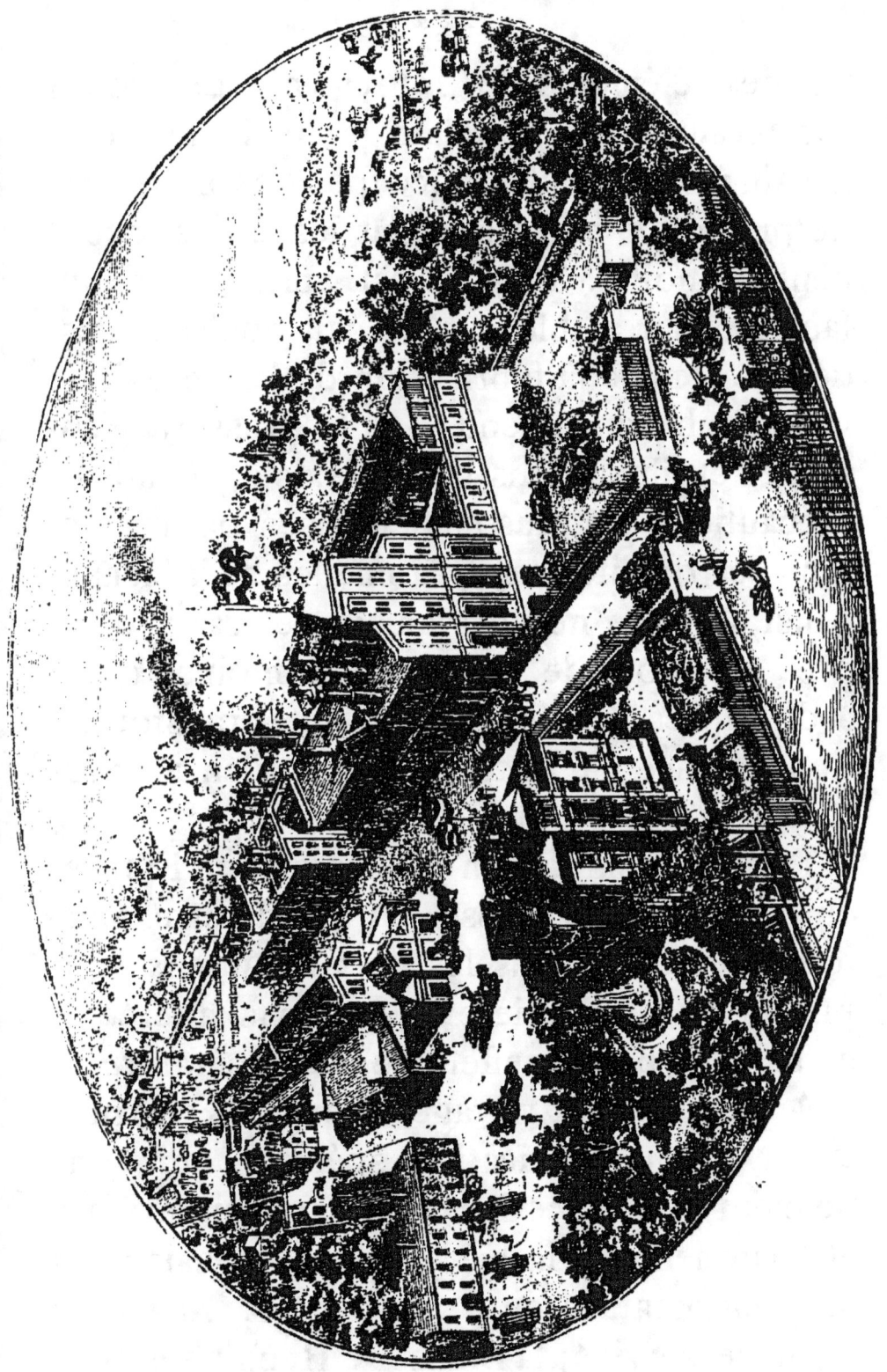

Usine de MM. Henninger et fils, près Francfort.

un des éléments de la réussite des deux restaurants que Catelain y avait installés. L'usine de Francfort occupe une superficie de près de 6 hectares dont les caves prennent la moitié. Tout y est aménagé d'une façon remarquable, car on sait que rien n'est délicat comme la fabrication de la bière — de la bonne bière s'entend — et la Brasserie Henninger et fils, depuis qu'elle existe, prend les précautions les plus méticuleuses pour maintenir les qualités exceptionnelles de la sienne. Ainsi, la bière ne sort jamais des caves qu'après un séjour de six mois, au moins, c'est-à-dire après qu'elle a subi la lente transformation amenée par le temps et que rien ne peut remplacer.

Pour le transport en Allemagne, en France, en Belgique, en Suisse, en Angleterre, partout enfin, les soins les plus minutieux sont pris pour que la bière ne soit pas altérée et ne subisse pas les effets de la température.

Ainsi on la fait voyager dans des wagons-caves, d'une fabrication spéciale, qui contiennent de la glace dans leur partie supérieure et maintiennent la bière, en toute saison, à une température de 3 à 4 degrés. Rien que pour ce service, la Brasserie Henninger con-

somme cinq cent mille quintaux de glace par an. C'est grâce à toutes ces précautions et à ces soins que la bière de Henninger ou de Keller est toujours limpide, fraîche, agréable et très saine ; goûtez-la et vous nous en direz des nouvelles. Ce n'est plus du jus de buis ou des infusions de plantes de toute espèce, excepté de houblon, comme toutes ces bières qu'on sert trop souvent en France et qui sont de véritables poisons ; la bière Keller, au contraire, est comme un velours ; elle est excellente pour la santé et M. Keller, que vous pouvez voir à la Brasserie, en est une preuve bien vivante. — Nous ne lui reprocherons qu'une chose, c'est de trop bien se porter ; il boit trop de sa bière !

Buvette des Brasseries de la Méditerranée

En ce qui concerne les bières fabriquées en France, faisons une exception pour celle des *Brasseries de la Méditerranée*, de Marseille. Cette Société a installé une buvette, en face le restaurant Catelain, et l'on peut y déguster la bière, prise à un tonneau d'une ca-

pacité de trente-cinq hectolitres. Cette bière est fabriquée à la grande usine de Marseille qui occupe près de deux cents ouvriers. Elle est légère, mais très agréable au goût et ses qualités sont très appréciées par les connaisseurs.

Brasserie Française

A la gauche de la buvette dont nous venons de parler on voit la *Brasserie Française* des frères Barralis de Nice. — C'est un établissement très coquet, très bien tenu et qui vaut la peine d'une visite ; nous le recommandons également à nos lecteurs.

Chocolat Drillon

A côté, est installé le kiosque du fameux chocolat granulé de *Drillon*. — En une minute on fait devant vous, et l'on vous sert, une tasse fumante de délicieux chocolat. Comme goûter, pendant la musique, rien de plus agréable et d'exquis.

Kiosque Erven Lucas Bols

Avant de quitter la terrasse de la musique, faisons aussi une visite au joli pavillon de *Erven Lucas Bols* tenu par une jeune Hollandaise aussi engageante que ses liqueurs. — Erven Lucas Bols est le rival de Wynand Focking et l'on dit qu'il arrivera à égaler son concurrent, par l'importance de ses affaires. Pour nous, peu nous importe, n'est-ce pas, lecteurs ? Ce qui nous intéresse c'est la qualité de ses liqueurs, et, après une petite séance de dégustation, au pavillon Erven Lucas Bols, vous serez convaincus que les liqueurs de cette maison sont les meilleures que vous ayez jamais bues. Nous vous recommandons surtout son *Curaçao blanc*.

Kiosque des Gauffres

Il reste encore sur cette terrasse un établissement à signaler aux mères économes et aux enfants sages, c'est le petit comptoir installé à l'entrée, sous les oliviers : on peut y manger des gauffres délicieuses et boire

d'excellents sirops. Un goûter à bon marché, comme vous voyez. Nous sommes persuadé qu'il y aura toujours foule.

Restaurant Hongrois

Pour finir le chapitre des cafés et restaurants, quittons la terrasse de la musique et prenons à gauche ; passons devant le tir mécanique Suisse, descendons cinq ou six marches et arrivons à la *Czarda*, ou *Restaurant Hongrois*, où nous attirent les sons d'une musique harmonieuse : ce sont les tziganes qui se font entendre et jouent avec la maëstria qui les distingue généralement. En les écoutant vous pouvez goûter les mets hongrois ou boire du tokaï, comme à Buda-Pesth.

Café-Concert Turc

En continuant notre promenade, repassons devant la Brasserie Francfortoise de Catelain, dont nous avons déjà parlé et dirigeons-nous vers le *Café-concert Turc*.

Une musique étrange, un bruit de crécelle et des chants ressemblant plutôt à des cris, nous indiquent que nous approchons. Prenons notre billet à la porte et entrons. Le milieu de la salle est vide, mais des divans sont installés tout autour avec de petites tables devant. Dans le fond, et sur une espèce d'estrade, sont accroupis quatre ou cinq musiciens armés de tambourins et d'instruments bizarres; ils chantent en s'accompagnant et produisent un bruit étrange qui ne ressemble, d'abord, à rien de bien harmonieux. Cependant, malgré cette première impression, asseyez-vous et demandez un *narghilé* à l'une des brunes odalisques qui viennent vous servir : je ne sais si c'est l'illusion ou l'influence du tabac oriental, mais on finit par trouver ce bruit agréable; on se laisse bercer mollement à cette cadence régulière et l'on se croit presque transporté dans le pays des houris promises par Mahomet à ses fidèles.

Bar Anglais et Américain

En plus du Restaurant et de la Brasserie, que nous venons de décrire, Catelain a encore

trois établissements dans l'Exposition : 1° un *Bar américain* dans le passage qui se trouve au milieu des magasins de vente en face le Jardin français et le Pavillon des vins. Là, on peut se faire servir toutes les boissons américaines fabriquées et mêlées par un vrai barman, c'est-à-dire les *coblers, cock-tails, eggnoggs, sours, flips*, etc., etc. ; 2° un *Bar anglais*, à l'entrée de la section anglaise, tenu comme tous les vrais Bars de Londres et où l'on peut manger un morceau sur le pouce : jambon, sanwdich, fromage, etc. ; 3° enfin, un buffet, dans le parc, près de l'entrée principale.

LE PALAIS

I

LA FAÇADE — LES TOURS —
LES ASCENSEURS

Le palais de l'Exposition s'élève sur le plateau d'une colline de 23 mètres de haut. Il se compose d'un long bâtiment principal auquel viennent se joindre, perpendiculairement, plusieurs galeries accessoires qu'on a été obligé d'élargir et d'agrandir, dans tous les sens, à cause du nombre sans cesse croissant des exposants. Malgré tout, ces diverses constructions forment un ensemble bien homogène et d'un goût parfait. La façade, spécialement, est digne de remarque et d'éloges, avec ses galeries ouvertes, son immense portique formant vestibule, au milieu, et ses pavillons de chaque côté, surmontés d'un dôme élégant et d'un très bon style.

Les arceaux de la galerie du 1ᵉʳ étage sont soutenus par de grandes colonnes de marbre rouge du plus heureux effet; de nombreux cartouches et ouvrages de sculpture sont ajoutés le long de cette façade et un balcon

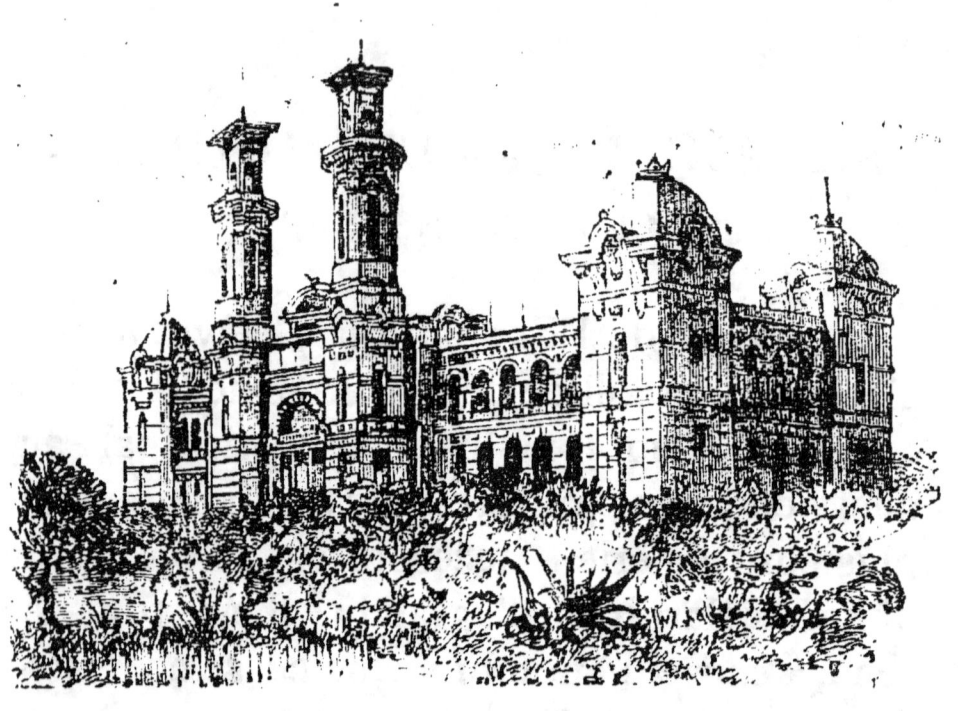

de pierre court d'une colonne à l'autre. Au centre, de chaque côté du portique qui avance sur la terrasse, s'élèvent deux tours, merveilles de grâce et de hardiesse, qui donnent à cette façade un cachet tout particulier.

C'est dans ces tours que les ascenseurs Heurtebise élèvent les visiteurs jusqu'à un

gracieux campanile d'où l'on jouit du magnifique panorama qui se déroule au pied de la colline.

Le palais, d'après les plans primitifs, devait être construit en briques et maçonnerie, mais c'était une dépense trop considérable pour une construction provisoire et l'on a adopté le système de la charpente avec un revêtement de maçonnerie.

Ainsi, tout ce palais superbe, qui semble vouloir défier les années, n'est qu'un immense échafaudage composé de pièces de bois de toute grandeur et de toute espèce, fortement reliées entre elles, selon toutes les règles de l'art. Il est d'une solidité parfaite, mais enfin ce n'est qu'un échafaudage qu'on pourra démonter pièce par pièce. Les charpentes ont été entrelacées de pannelages et de latis, puis le maçon les a recouvertes de plâtre et de moulures, enfin le peintre de fresques italiennes est arrivé, à son tour, et a donné au tout ce charme et cet aspect particuliers au pays, dont on ne se rend compte qu'après un examen attentif.

Au-dessus du portique, les armes de la ville de Nice soutenues par deux Renommées.

Les ailes sont terminées par quatre pavil-

lons carrés, surmontés d'un dôme de forme élégante, dont le couronnement et les ornementations sont dorés et d'où s'élancent les paratonnerres.

Enfin de nombreuses statues sont placées devant cette façade et en égayent agréablement les lignes.

En résumé, comme palais d'exposition, c'est un des plus gracieux, des plus riches et des plus réussis que nous ayons jamais vus, et nous répéterons en terminant ce que nous avons déjà entendu dire plus de cent fois : Il est bien dommage que ces constructions, si bien placées et d'une architecture si heureuse, n'aient pas été construites de façon à pouvoir demeurer d'une façon définitive sur la belle colline où elles ont été édifiées.

Nous avons dit, ailleurs, que les plans de ce palais si réussi sont l'œuvre de M. *Sallé*, architecte de l'Exposition.

II

VESTIBULE. — ATRIUM
LIVRE D'OR

On entre au Palais par un vestibule dans lequel aboutissent les deux grands escaliers qui conduisent aux galeries du premier étage. Là se trouvent l'entrée des ascenseurs et les bureaux de l'*Agence générale française*, chargée du Catalogue, de la publicité dans l'intérieur de l'Exposition, annonces sur les murs extérieurs, etc.

On y trouve aussi, mis en vente, des médailles commémoratives et des vues de l'Exposition, le Catalogue officiel et enfin *Nice-Exposition*.

Par les grandes ouvertures de ce vestibule, on arrive à l'atrium où l'attention est immédiatement attirée par un merveilleux lustre en bronze doré.

Ce lustre, de dimensions et de proportions des plus harmonieuses, est une véritable œuvre d'art; il est éclairé actuellement par la lumière électrique, mais on peut aussi l'éclairer au gaz. Dans un théâtre, il ferait, nous semble-t-il, un effet splendide, et nous serions étonnés qu'il s'écoulât longtemps avant qu'il eût trouvé acquéreur.

Le *Livre d'or*, d'abord installé dans l'atrium, a été reporté dans la nef centrale, au milieu de l'allée principale. C'est un magnifique volume, richement relié, sur lequel les visiteurs inscrivent leur nom avec une plume d'or. A la fin de l'Exposition, ce volume sera déposé aux Archives de la ville.

En échange, on peut recevoir un diplôme ou certificat constatant le jour de la visite et sur lequel se trouve une très jolie vue de l'Exposition. C'est un charmant souvenir à emporter et nous engageons tous les visiteurs à ne pas l'oublier.

III

BEAUX-ARTS

Les salles des beaux-arts sont des plus remarquables; c'est un vrai Salon de Paris, une bonne année. Il y a environ 2500 à 3000 œuvres exposées et presque toutes de première valeur.

La section française, seule, comprend sept salles, contenant ensemble 1500 tableaux, et l'espace a été tellement restreint qu'on a été obligé de placer au quatrième ou au cinquième rang des toiles signées de noms connus.

Cela faisait le désespoir de M. Prétet, Commissaire des beaux-arts, chargé du classement des tableaux : à chaque instant il était sur le point de se passer, au travers du corps, le double mètre avec lequel il présidait à ce travail, aussi difficile que délicat.

Il s'en est acquitté à la satisfaction de tous. Ajoutons que c'est en grande partie aux

efforts et au dévouement de Carolus Duran, le maître illustre, président du jury, et de son élève, Gustave Laroze, qu'est dû l'empressement des artistes français à concourir à l'Exposition de Nice.

La sculpture est classée dans deux salles, et la gravure, avec les dessins, aquarelles, etc., en occupe également deux.

Pour la section étrangère, il y a deux salles composées de tableaux de peintres italiens, deux autres contenant les tableaux belges et une dernière où l'on a placé les œuvres d'artistes appartenant à d'autres pays.

Cette section a été installée et organisée par les soins de M. R. de Gatine, qui est lui-même un artiste d'avenir et représente dignement la jeune école du paysage.

SECTION FRANÇAISE

M. Prétet, Commissaire des Beaux-Arts
a l'Auteur.

Vous voulez, cher ami, que mon nom figure dans *Nice-Exposition?* C'est bien aimable à vous, mais mon embarras est grand et vous serez déçu.

Que vous dire, en effet, sinon que l'Exposition des Beaux-Arts est extrêmement importante et choisie, que tous les maîtres se sont donné rendez-vous à Nice en y envoyant leurs meilleures œuvres?

Parler peinture! Y pensez-vous? J'admire et ne critique point. La peinture, croyez-moi, est une rude bête, et, pour en parler, il faut tout le toupet de notre ami Roger Desvarennes.

Qui rit le dernier, ami, qui avez annoncé un préambule?... Vous, ou

Louis Prétet?...

Réponse de l'auteur

Vous demandez, mon cher ami, qui rira le dernier et vous croyez que c'est vous : erreur étrange! vous oubliez les lecteurs de *Nice-Exposition*, qui riront, eux aussi, en lisant votre spirituelle lettre et votre façon machiavélique de vous tirer d'un mauvais pas et d'une promesse à moitié remplie.

D'ailleurs, si votre préambule est aussi écourté que les jupes de la charmante danseuse de Comerre[1], les coups d'œil de Roger Desvarennes sont assez allongés pour y suppléer et vous sauver de cette impasse.

Remerciez-le donc, ami Prétet, pour le concours qu'il vous a... prêté !

Votre tout dévoué,

F. d'Ustrac.

1. Voir page 261.

COUPS D'ŒIL RAPIDES

La part trop étroite qui nous est faite ici, pour parler art, nous oblige à ne nous occuper que des artistes qui ont bien voulu nous adresser le croquis de leurs œuvres. C'est avec le plus grand regret que nous nous tairons sur nombre de maîtres contemporains dont les œuvres figurent aux salons de l'Exposition Internationale de Nice.

Carolus Duran
Portrait de Mme F. M.[1]

Sur un fond riche et puissant, se détache, élégante et toute de charmes, une jeune femme aux traits fins, à la physionomie distinguée.

Tout est à louer dans cette œuvre de maître : le ton des chairs, l'arrangement des étoffes et le modelé de la tête et des mains.

[1]. Un retard imprévu nous prive du plaisir de reproduire ce charmant portrait.

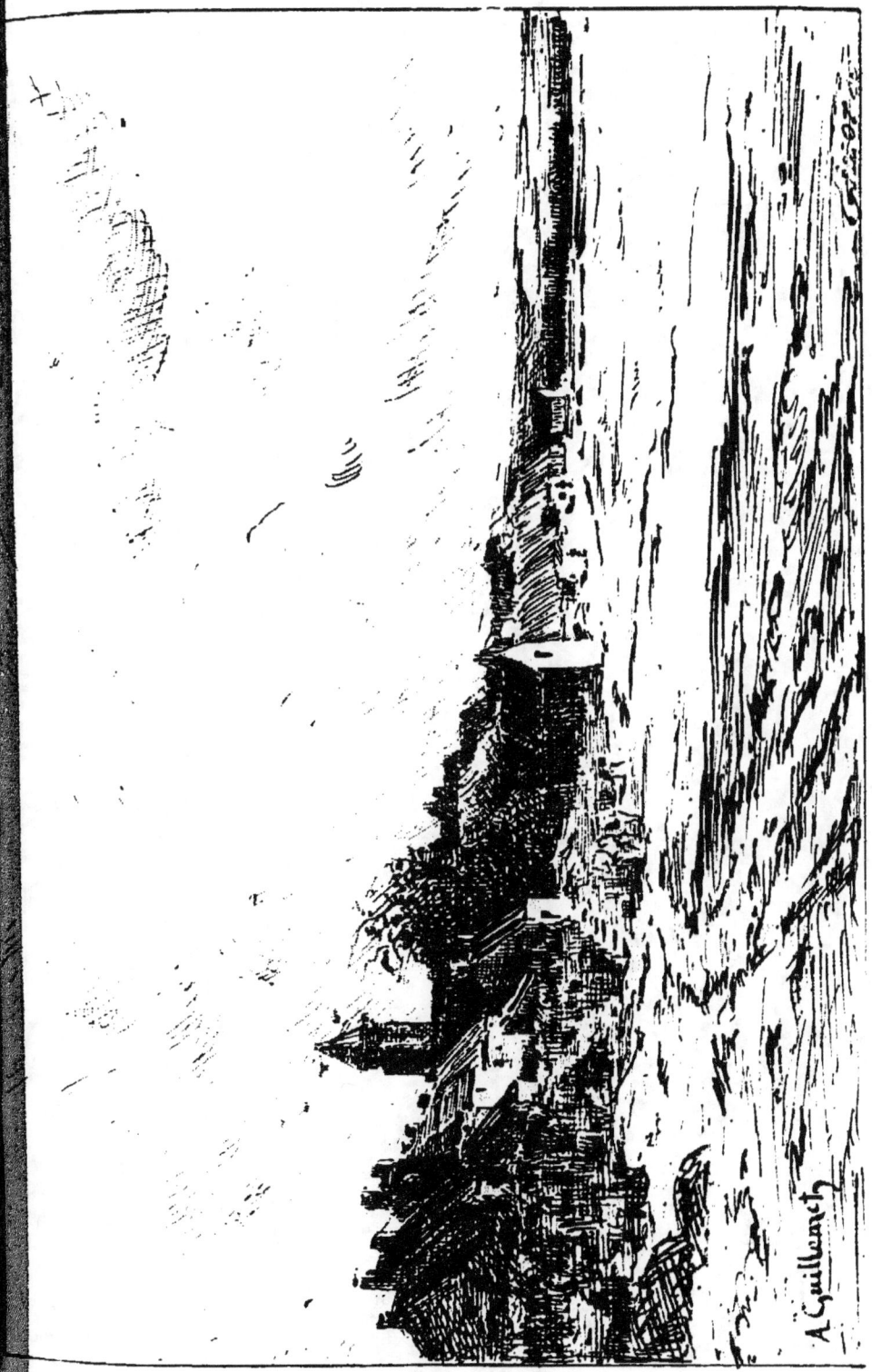

Saint-Juliac, par Guillemet. Page 243.

Le maréchal-ferrant, par Paul Soyer. Page 243.

Guillemet
Saint-Juliac.

Un village normand, accroupi sur la grève ; un beau ciel plein de nuages qui courent, chassés par un vent d'humeur fort maussade, courbant les arbres ; de pittoresques maisonnettes, couvertes de chaumes aux tons blonds et verts ; des sables fins ; des rochers gris sur lesquels se brisent des lames frangées d'écume ; un coup de soleil vigoureux ; de l'air partout et tellement sain, que l'on s'attarde volontiers au bord de cette mer à l'onde d'émeraude.

Décidément M. Guillemet est aussi poète que spirituel.

Paul Soyer
Le Maréchal Ferrant.

L'auteur de la *Grève des Forgerons*, qui a eu tant de succès au dernier Salon de Paris, a envoyé à l'Exposition de Nice un robuste travailleur et il le montre dans son atelier. Le bonhomme allume sa pipe. A ses pieds, une bouteille et un verre vides expliquent suffi-

samment le ton enluminé du visage de son brave maréchal-ferrant.

Nous retrouvons dans cette petite toile les qualités ordinaires de M. Soyer : de la sincérité et de la science.

Toudouze
La Coquette.

Une élégante, retour du bal, ôte de ses cheveux les fleurs qui l'ont parée. A demi déshabillée, elle se regarde avec amour dans son miroir. La pose est gracieuse, l'arrangement charmant. Les accessoires sont traités de main de maître.

Le seul reproche que nous adresserons à M. Toudouze, sera de ne pas avoir su éviter la monotonie dans les tons blonds de la robe de bal.

Zuber
Troupeau de Moutons.

Nous avons un grand faible pour ce paysagiste. Dans sa toile il nous conduit au milieu

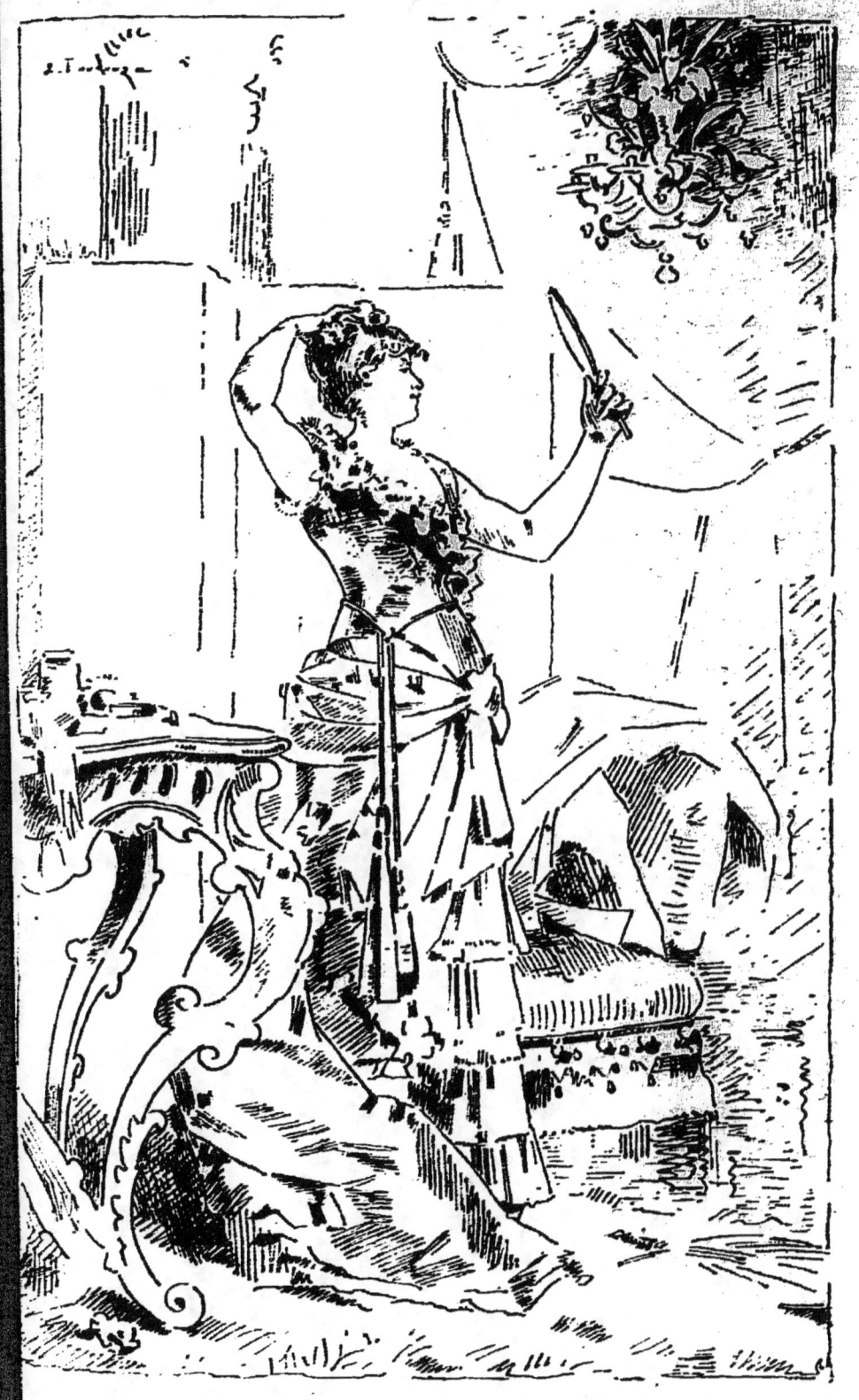

La Coquette, par Toudouze. Page 244.

Troupeau de moutons, par Zuber. Page 244.

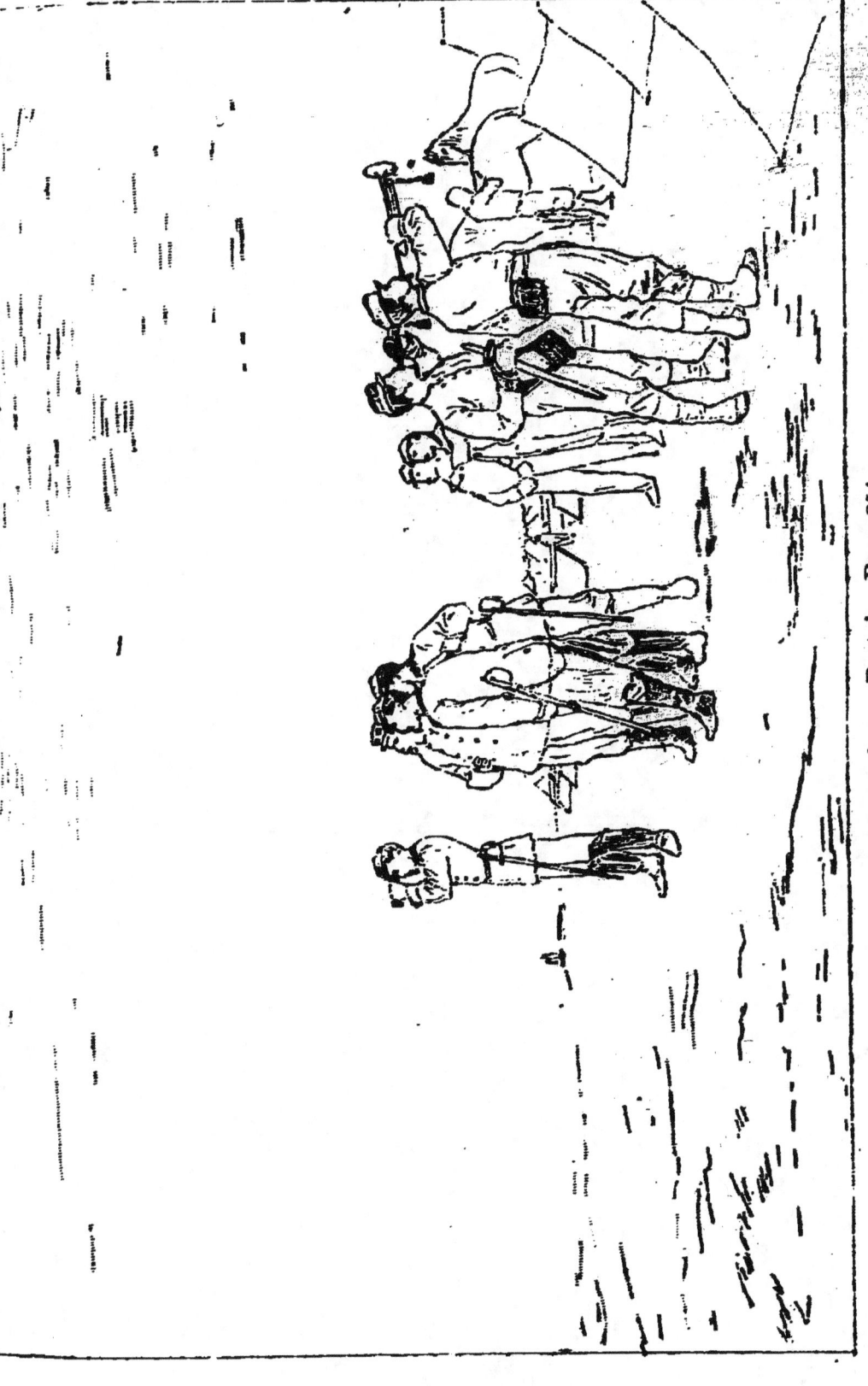

Le Rappel, par Protais. Page 251.

d'une prairie émaillée de fleurs. Au premier plan, un berger, couvert d'un grand et rustique manteau et appuyé sur un long bâton, surveille, avec sollicitude, un troupeau de moutons.

Au second plan, une vieille cabane qui doit servir de refuge à la gent moutonnière, les jours d'orage. Dans le fond, la plaine immense, joignant un ciel nuageux. Il se dégage de cette toile un tel sentiment de réalité que l'on croit entendre les animaux brouter.

Protais
Le Rappel.

Une scène militaire. Comme toujours, la plus grande observation. Que le maître doit aimer et connaître les soldats pour arriver à les rendre avec autant de vérité !

En étudiant la toile de M. Protais et en y admirant les qualités de dessin, nous regrettons que les jeunes peintres manifestent une tendance à se priver de l'orthographe de l'art.

La toile de M. Protais est très regardée et nous sommes le premier à en être heureux.

Jean Béraud
Concert des Ambassadeurs.

Le peintre par excellence des mœurs parisiennes. Nous sommes au concert des Ambassadeurs. Les arbres éclairés au gaz donnent un ton vert-noir, pourtant très vrai. Dans le fond, sur la scène, six femmes sont assises en rond, dans des toilettes chatoyantes. Une septième, debout devant la rampe, chante à bouche que veux-tu? une chanson canaille, si nous en jugeons par l'attitude et les gestes de la virtuose. Devant elle, le public.

Puis, assis sur une terrasse dominant la scène, deux personnages attablés : une jeune gommeuse et, en face d'elle, un attaché d'ambassade qui semble étudier les relations internationales à travers la fumée bleue d'un cigare havanais.

Moreau de Tours
Une extatique au moyen âge. — Épreuve du Crucifiement.

Une femme couchée sur un tréteau en croix, les mains ensanglantées et clouées, la tête

Concert des Ambassadeurs, par Jean Béraup. — Page 252.

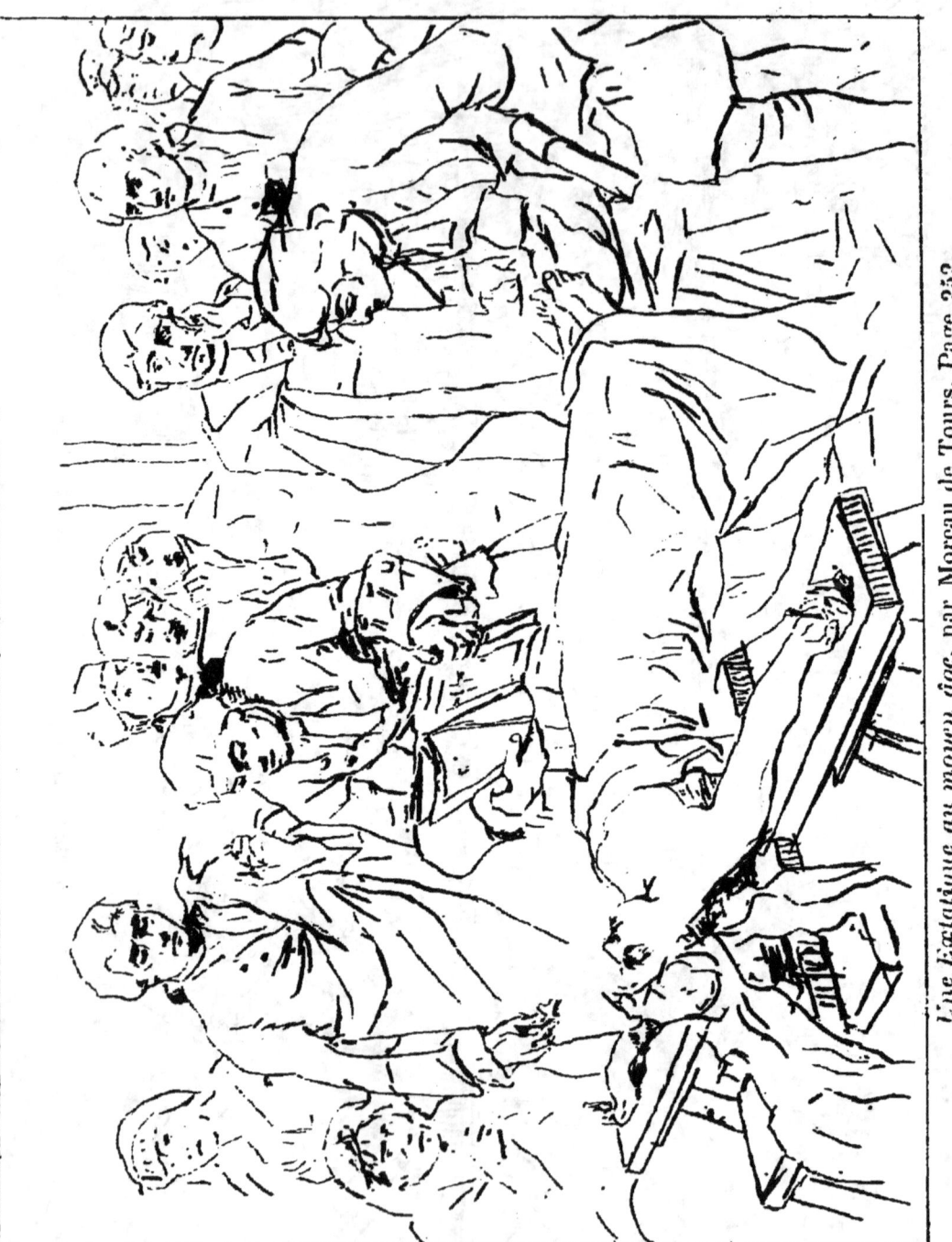

Une Extatique au moyen âge, par Moreau de Tours. Page 252.

L'Averse, par Rapin. Page 259.

couronnée d'épines, regarde avec passion l'image du Christ que lui présente un seigneur, aussi convaincu qu'elle sans doute, mais pourtant moins courageux.

La patiente voit Dieu, évidemment ; huit personnages sont groupés autour d'elle, et, dans le fond, trois prêtres chantent des litanies.

Il y a dans cette grande toile des recherches consciencieuses. Chaque personnage est très étudié ; les physionomies expriment bien les différentes sensations qu'ils éprouvent en face d'un spectacle aussi étrange.

Un petit reproche, néanmoins. Ce tableau tourne un peu trop au noir. M. Moreau n'emploierait-il pas trop le bitume ?

Rapin
L'Averse.

Quoi de plus consciencieux et de plus sincère que cette œuvre de M. Rapin ? Nous sommes dans la Manche, à Osmonville. Au fond, un village qui s'étend au pied d'une colline, puis une immense prairie. Au premier plan, un étang. Le ciel est couvert, orageux. Un effet de lumière extraordinaire ; la pluie

vient de cesser et le soleil, qui reparaît, traverse de ses rayons les nuages encore amoncelés.

L'eau de l'étang, qui reflète le ciel bouleversé, est traitée par un délicat; il y a là des tons d'une finesse extrême. La qualité maîtresse de ce tableau est dans les oppositions. A côté des colorations puissantes, le peintre nous montre des douceurs inouïes. Le tout est rendu avec une vérité que, seuls, les artistes qui font d'après nature peuvent atteindre. Plus on regarde l'œuvre de M. Rapin, plus on l'aime. Il faut s'arrêter devant cette toile, y pénétrer. On est récompensé de ce moment d'attention.

COMERRE
La Danseuse.

Nous sommes devant un défi. Une danseuse habillée de mousseline blanche, en corsage à la Sévigné, les deux poings sur les hanches, attend le moment de rentrer en scène. Nous disons *rentrer*, car à ses pieds un bouquet de fleurs témoigne qu'elle a déjà paru et moissonné des applaudissements.

La Danseuse, par Léon Comerre.

A *Biskra*, par Gabriel Ferrier. Page 265.

Quoi qu'on en dise, M. Comerre a fait là un tour de force dans les harmonies blanches. Tout est blanc dans ce tableau, sauf le maillot, légèrement teinté de rose.

Nous préférons de beaucoup la nouvelle voie dans laquelle vient d'entrer M. Comerre, à sa première manière.

Gabriel Ferrier
A Biskra.

Le peintre nous transporte en Algérie et nous met en relation avec le type africain : une famille, composée de la mère et de cinq enfants, descend un chemin pierreux. Le soleil inonde cette scène pleine de couleur locale. Tout est chaud dans cette peinture : une œuvre des plus sérieuses de l'Exposition de Nice. Les physionomies profondément étudiées et vivement rendues sont si vraies que tous les voyageurs qui ont traversé cette contrée sont pénétrés d'admiration pour le peintre du soleil.

Edouard Frère
Le Cidre du Pauvre.

Rarement M. Édouard Frère a été mieux inspiré qu'en nous montrant cet intérieur de ferme où une bonne femme et trois charmants enfants sont occupés à écraser des pommes dont ils extraient le jus qui doit constituer leur boisson pendant l'hiver. La vieille grand-mère est calme et mélancolique ; on sent que depuis longtemps les illusions l'ont quittée. Les bambins, au contraire, gais, insouciants et rieurs, mettent une ardeur extrême à accomplir leur tâche destructive.

Quelle palette délicate que celle du maître d'Écouen ! Comme on sent qu'il a passé sa vie au milieu de ces braves gens de la campagne ! Avec quelle poésie vraie il les peint ! Dans cette ravissante petite toile, chaque chose est à sa place, les accessoires semblent être d'un bon flamand. Les tons bruns du fond sont d'une finesse et d'un fondu remarquables.

Il y a surtout le petit Gabriel, car nous le connaissons, ce gentil enfant, tout glorieux de son utilité ; aussi, comme il a été bien sage, il aura jeudi, lorsque grand-père réunira à sa

Le Cidre du pauvre, par Edouard Frère. Page 266

Caravane de pèlerins allant à la Mecque, par Théodore Frère. Page 273.

Le Fardier, par Charles Frère. Page 273.

table les artistes d'Écouen, non pas de ce cidre, mais de certain gâteau dont il raffole.

Théodore Frère
Désert arabique.

Une immense caravane vient vers le spectateur.

Un peu plus, nous la verrions sortir du cadre.

M. Théodore Frère a habité longtemps le pays qu'il a retracé; il a été pénétré des beautés de ces soleils couchants dont il a gardé un religieux souvenir. De la caravane, il se dégage un parfum oriental qui retient.

Charles Frère
Le Fardier.

Tous frères dans cette famille de Frère! Quoique plus gros, Charles n'en est pas moins poète (pas à l'heure des repas, cependant). Nous sommes au matin, il a beaucoup plu dans la nuit, et les trois vigoureux per-

cherons qu'il nous montre attelés à un far dier ont de la peine à gravir un petit coteau; les roues du chariot défoncent le terrain et creusent de profondes ornières (dans lesquelles le peintre tombe souvent quand il traite de religion et de politique).

L'herbe du grand pré de gauche, encore mouillée, est d'un ton vert tendre, qui séduit même les fanatiques du midi, habitués à leur végétation si différente.

Si M. Édouard Frère aime les paysans, son fils, le gros Charles, aime les chevaux. Quelle allure il a donnée à ces bêtes qui, nous en sommes certain, bâties comme elles le sont, arriveront bientôt en haut de la côte!

LUMINAIS
Cavalier Louis XIII.

Nous sommes en automne; tout est roux, mais d'un beau roux. Beaucoup de feuilles ont résisté au vent d'octobre. Un cavalier monté sur un superbe cheval normand, apparaît au sortir d'un bois. Etrange physionomie que celle de ce seigneur, qui est suivi de son domestique, dont l'air rustique ajoute à la

Cavalier Louis XIII, par Luminais. Page 274.

L'Attente, par Smith Hald. Page 282.

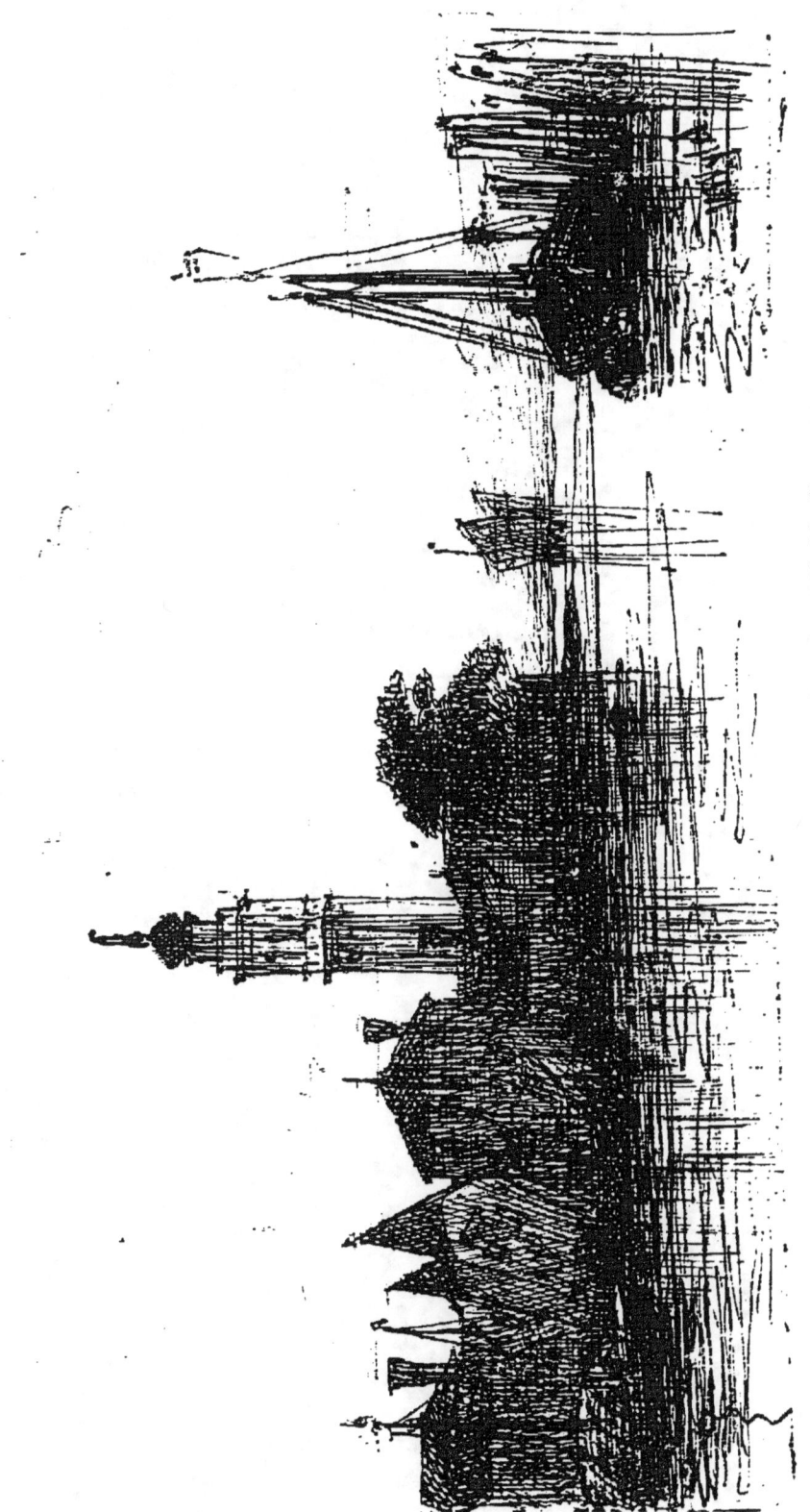

Souvenirs des environs de Venise, par Wyld. Page 282.

distinction du principal personnage. Maigre, sombre, drapé dans un manteau brun, coiffé d'un feutre à plume, il avance au galop de son cheval ; les yeux fixés dans le vague sont d'une expression indéfinissable. Cet homme a quelque chose de fatal. Volontairement ou invontairement, nous le craignons.

Comme dans toutes les œuvres de M. Luminais, le dessin est très cherché. La composition savante, la peinture sobre. Enfin un vrai Luminais.

YORK

Paysage.

Une exquise étude, prestement enlevée et dessinée avec la précision de ce renommé graveur. Un ciel d'une finesse et d'une vérité extraordinaire. De l'eau qui frissonne ; de l'herbe qui pousse, et un bouquet d'arbres qui s'agite, doucement caressé par une légère brise. Tout cela bien vu et bien enlevé dans la pâte.

Smith Hald
L'Attente.

Au bord de la mer, une brave femme et ses marmots suivent attentivement la marche des bateaux de pêcheurs qui rentrent; il est certain que l'un d'eux porte le chef de la famille. Comme on l'attend avec impatience ! Et comme il va être pressé avec amour !

Cette toile qui a figuré au salon de Paris de l'an dernier est revue ici, avec plaisir. Nul mieux que M. Smith Hald ne rend la poésie mélancolique de l'Océan.

Wyld
Souvenirs des environs de Venise.

M. Wyld n'avait nul besoin de nous dire que nous étions à Venise, tellement est vrai et local l'effet qu'il nous montre. Son ciel empourpré est resplendissant. Quelle harmonie et que d'air dans ce charmant petit tableau !

Paysage, par York. Page 282.

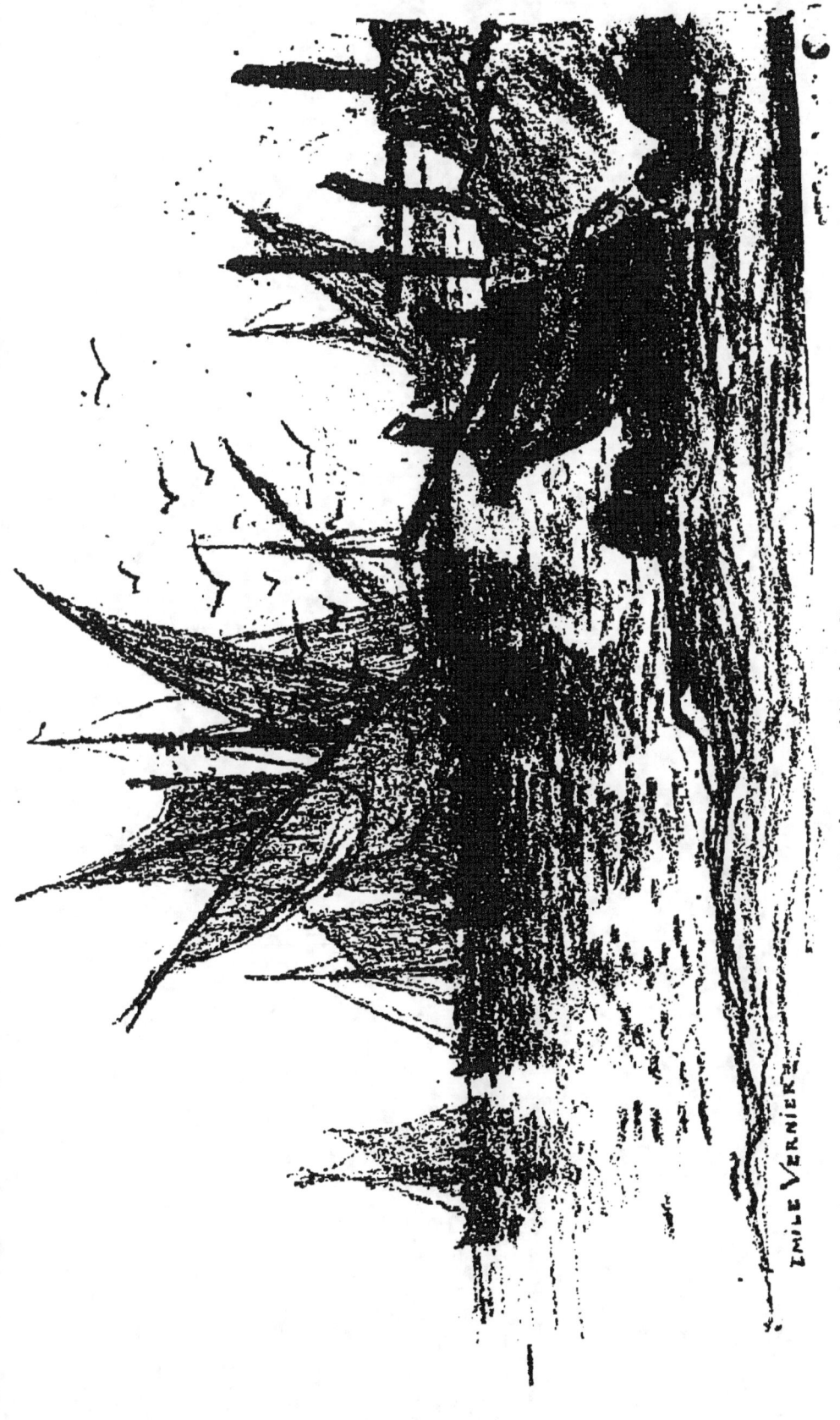

Marine, par Vernier. Page 289.

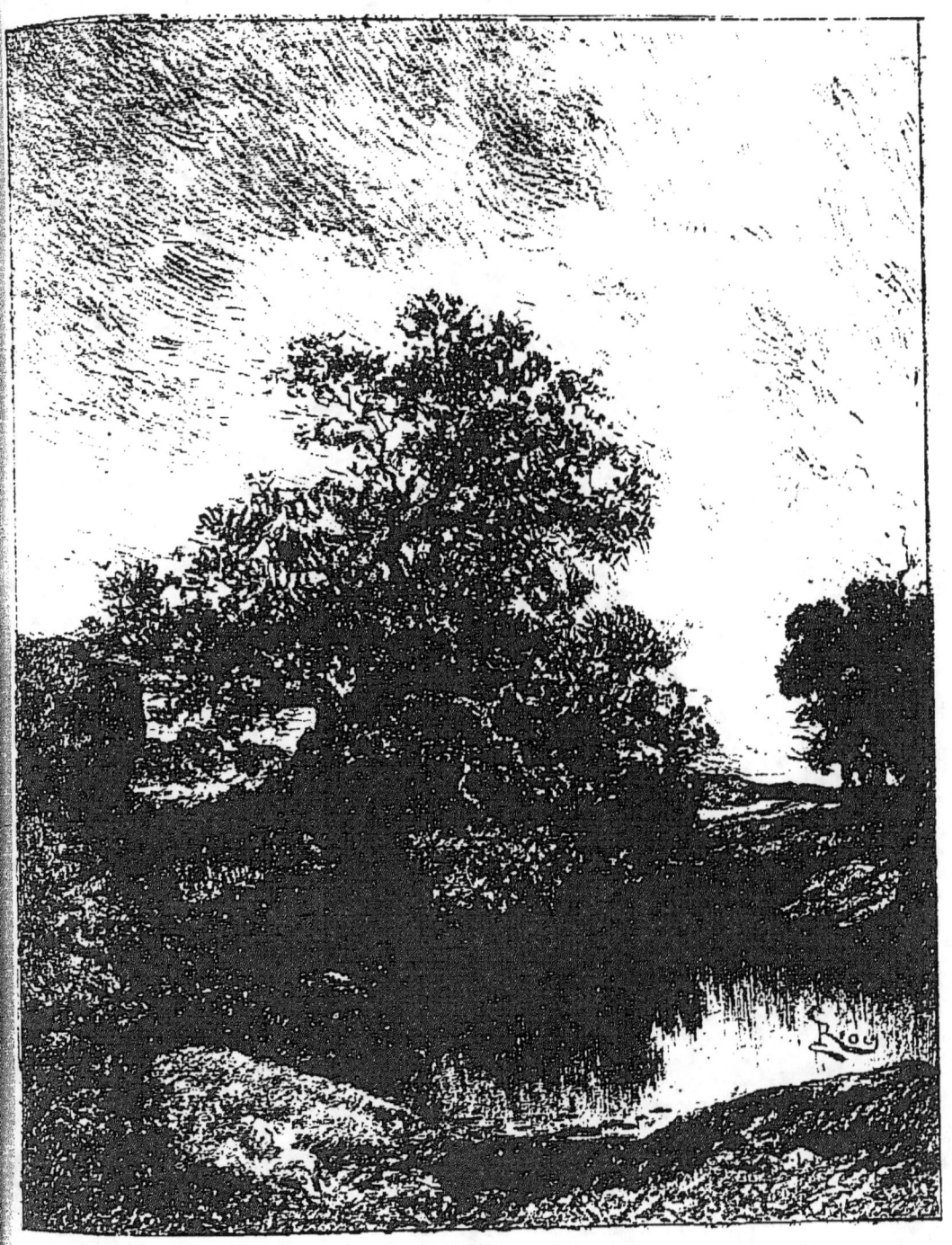

La forêt de Fontainebleau, par Riou. Page 289

ÉMILE VERNIER
Bateaux.

Dire que M. Vernier est un excellent peintre de marines n'est pas une nouvelle. Ce Franc-Comtois, qui a quitté ses montagnes pour illustrer les rives bretonnes, nous fait passer un moment fort agréable devant son tableau. Ses chaloupes ont une fière allure. M. Vernier attaque de front la lumière et s'en rend maître. Tout est clair dans sa peinture; ajoutons à cela un dessin serré et correct; une pâte ferme, de l'air et du charme.

RIOU
La forêt de Fontainebleau.

Une mare dans laquelle se reflète un ciel sombre, orageux; un bouquet d'arbres qui nous rappelle Rousseau, des terrains bruns et chauds.

Il se dégage de l'œuvre de M. Riou un *je ne sais quoi* de sérieux et de grave qui ne séduit peut-être pas le public banal, mais qui est très apprécié des artistes et des connaisseurs.

AUGUIN
Le Clain.

C'est aux environs de Poitiers que nous conduit M. Auguin, dans cette verte et fraîche vallée du Clain si aimée des touristes. Auguin nous rappelle Courbet dont il a beaucoup de qualités. Un seul reproche que nous adresserons au peintre saintongeais est peut-être d'abuser des mêmes motifs.

MARIE LEAUTEZ
Paysage.

Si dans l'œuvre de Mlle Leautez il n'apparaissait pas de l'inexpérience, nous la féliciterions sans réserve. En effet, à côté de tons un peu crus il y a de grandes qualités d'observation et certaine hardiesse de coloris qui nous font bien augurer de l'avenir de cette jeune artiste.

* *

Nous ne voulons pas terminer ce rapide coup d'œil, sur les salles des beaux arts, sans

Le Clain, par Augun. Page 290.

Paysage, par Mlle Leautez. Page 290.

adresser nos plus sincères compliments à l'homme intelligent et expérimenté qui a classé les œuvres figurant à l'Exposition Internationale de Nice, avec un goût et un art infinis. Est-il besoin de dire que nous voulons parler de M. Louis Prétet le commissaire national, comme l'a si bien qualifié l'ancien ministre des beaux arts, M. Antonin Proust, à l'exposition de Niort, en 1882 ?

ROGER DES VARENNES.

En dehors des tableaux dont il vient d'être parlé, dans l'intéressant article qui précède, il y a encore quantité d'œuvres de maîtres méritant d'être l'objet d'un compte rendu sérieux et approfondi ; la hâte obligée avec laquelle ce volume doit être rédigé nous force, à notre grand regret, de remettre cette étude à notre prochaine édition.

Nous ne pouvons, toutefois, nous empêcher de signaler encore à l'attention de nos lecteurs les belles toiles suivantes :

MM. Armand-Dumaresq, *Chacun son tour.*
Astruc Zacharie, *Danseuse italienne.*
— *Galanterie mal reçue.*
Adrien Marie, *Offrande au Printemps.*
Barrias, *Bain de mer en famille.*
Bastien Lepage, *Décrotteur anglais.*
— *Bouquetière anglaise.*
Beaumetz, *les Libérateurs.*
Benjamin-Constant, *le caïd Tahamy.*
Benner, *les trois Grâces.*
Berne-Bellecour, *les Survivants.*
Bonnat, *Portrait.*
Bonvin, *Intérieur de Cloître.*
Carolus-Duran, *la Vision.*
Carrier-Belleuse, *un Salon de modes.*
Clairin, *Marchands au Caire.*
Courtois Gustave, *Quatre Tableaux.*
Couturier, *Marche forcée.*
Dantan, *la Maison du Pêcheur.*
Desbrosses, *Paysage.*
Detaille, *Scène militaire.*
Duez, *Jeune Femme en bateau.*
— *Pêcheuse de moules.*
— *Marée basse.*
Frappa, *Curé et Garde-Champêtre.*
Falguière, *Salomé.*
Flameng, *Marine.*

MM. Feyen-Perrin, *le Printemps*.
Guilmard, *l'île Sainte-Marguerite*.
De Gatines, *Un matin aux Champs*.
— *Falaises de Villerville*.
Giacomotti, *le Modèle au repos*.
Girardet, *Une Partie de Tonneau*.
Guignard, *une Razzia*.
Guillaumet, *le Cheval mort*.
Gervex, *Rêverie*.
Henner, *Barra*.
— *Religieuse en prière*.
Henner, *Deux Portraits*.
Harpignies, *Paysage*.
Harmand, *le Volontaire d'un an*.
Langlois, *Entrée au Dépôt de la Préfecture*.
L'Hermitte, *chez l'Épicier*.
Morot, *Christ en croix*.
Pelouse, *Paysages*.
Robert-Fleury (Tony), *Ophélie* et *Carmélite*.
Robert (Paul), *Andromède et Portrait*.
Roll, *le vieux Carrier*.
Toulmonche, *Une jolie Histoire*.
Veyrassat, *l'Escorte au Caïd*.
Vuillefroy, *Vaches normandes*.
Vayson, *le Berger et la Mer*.
Yon, *Embouchure de l'Orne*.

SCULPTURE

Les œuvres des sculpteurs français, au nombre d'environ 200, sont placées partie dans l'atrium et partie dans les galeries du réz-de-chaussée du Palais, côté droit.

Nous avons remarqué particulièrement :
Zaccharie Astruc, l'*Enfant marchand de masques*, épreuve en bronze ;

Falguière, la *Diane*, plâtre ;

Barrau, la *Poésie française* ;

Barrias, le *Bernard-Palissy* ;

Rodin, le *Saint Jean*, bronze ;

Delaplanche, l'*Ensommeillée* et l'*Innocence*, marbre et plâtre ;

Guilbert, le *Thiers* du monument de Nancy ;

Leduc, le *Baiser équestre* ;

Aubé, la figure allégorique *le Corail* ;

Léosanti, son *Job* en plâtre ;

Mathurin Moreau, un buste intitulé *Poésie* ;

Roulleau, une *Victoire...* ;

Etc., etc.

Baigneuse surprise. Tableau de Paul Baudry, gravé par A. Morse.

Gravure — Dessins — Aquarelles

Faute de place dans la section française, on a installé les gravures, dessins, aquarelles, fusains, etc., au rez-de-chaussée, dans la galerie latérale de droite, du côté des sections étrangères.

Parmi les graveurs, nous trouvons les noms de Bracquemond, Gaillard, Morse (un burin remarquable et remarqué, mais un peu oublié pour cause de trop de modestie), Chauvel, Courtry, Aranda, Laguillermie, Mathet, Maxime Lalanne, Milius, Walkener, Desboutins, etc.

Signalons aussi deux très beaux fusains de Feyen-Perrin.

Au milieu de très jolies aquarelles et dessins, nous distinguons ceux de Allongé, Appian, G. Béthune, Pauline Carolus Duran, Duez, Duverger, Gabriel Ferrier, Paul Flandrin, Geoffroy, Girardet, Adrienne Hamon, Heibuth, Lambert, Leclaire, Lemercier, Malivoire, Renouard, Rivoire, Tissot, Velay, Emile Vernier, Vibert, Wyld, Ziem et Zuber.

SECTIONS ÉTRANGÈRES

L'exposition des Beaux-arts des pays étrangers devait être classée comme elle est indiquée sur notre plan, c'est-à-dire comprendre toutes les salles à droite de l'atrium. L'encombrement de la section française a obligé le jury à la faire déborder sur les sections étrangères et c'est pour cela que la première salle, du côté de celles-ci, comprend encore des tableaux d'artistes français.

Les sections étrangères commencent donc aux salles suivantes : deux sont occupées par la Belgique, le reste par l'Italie et les peintres appartenant aux autres nations.

L'intéressant compte rendu qui suit est dû à un jeune et sympathique artiste parisien qui se prodigue toutes les fois qu'il s'agit de faire quelque chose par amour de l'art.

BELGIQUE

La section belge comprend environ 200 toiles C'est une section très réussie et nous en félicitons l'organisateur plein de goût et d'expérience, M. Portaëls, directeur

de l'Académie des beaux-arts de Bruxelles, qui est un peintre de grande valeur et un professeur éminent. M. Van Brée, secrétaire, l'a dignement secondé dans sa tâche et en a grandement facilité l'accomplissement.

L'école belge est en très bonne voie et marche avec la jeune école française, au point de vue du réalisme. Les principales œuvres exposées appartiennent à ce genre.

Les *Marchands de craie* de M. Léon Frédéric sont une œuvre d'une excellente impression dans la tonalité grise, bien personnelle et d'un beau sentiment. L'ouvrier et les deux enfants assis à sa droite sont d'un dessin, d'une expression et d'une vérité exquises, le tout très simplement traité; nous aimons moins les deux femmes dont les physionomies sont un peu grimaçantes.

Les *Trieuses de sucre candi*, de M. François Halkett sont un des plus forts tableaux de figure de cette salle; les quatre personnages, éclairés par la lumière du jour sur laquelle ils se détachent, sont d'un vu et d'un rendu parfaits.

Une œuvre de M. Emile Charlet, représentant trois jeunes ouvrières autour d'une table avec un *Bouquet anonyme,* possède de

grandes qualités de lumière, de coloris et de grâce.

De la même école M. de la Hoese, qui déploie beaucoup de talent dans son *Atelier de de couture* ou la *Chaise brisée* et dans son *Attente*.

Encore un réaliste, mais sans poésie, M. J. Magué qui est un jeune. Sa *Rixe* est bien vue, bien *rendue*, et pleine de mouvement.

Nos compliments à M. Portaëls pour le *Houx* (*Qui s'y frotte s'y pique*) une jolie tête parfaitement traitée, et pour sa *Marianne* qui est un excellent portrait ; à M. Léon Herbo, pour sa *Coquette*, jolie brune aux yeux noirs, fort gracieuse et d'une exécution agréable.

Très émouvant le grand tableau de M. Evariste Carpentier, *Sous la Terreur*.

Les tableaux de genre, dans lesquels les Belges excellent, sont en majorité dans ce salon ; en tête nous citerons M. Alfred Hevens qui nous charme avec trois toiles d'une délicatesse, d'un sentiment exquis : au *Bord de la mer*, représentant une jeune femme un peu maniérée, la *Rêverie*, d'une tonalité gris bleu très finie et les *Papillons*, œuvre très puissante et pleine de charme.

M. Willems, qui s'est fait une réputation justement méritée, nous montre les *Bulles de savon,* une œuvre fine et gracieuse, mais c'est de l'art froid par le fini et la correction.

M. de Jonghe, dont on admire souvent les œuvres à Paris, a peint une *Dévotion,* jeune femme en prière, à l'église, avec sa petite fille. Ce sont deux portraits bien traités par un pinceau habile et délicat avec simplicité.

M. Hennebiq expose un bon tableau dans lequel les nombreuses figures sont bien éclairées, étudiées avec soin et variété.

Charmante la *Rieuse* de M. Jan Van Beers dont les ouvrages deviennent du petit art par l'exagération du fini; c'est trop joli. Il en est de même pour sa tête de jeune femme en chapeau.

Le *Collègue* de M. D. Oyens est une petite toile qui possède de grandes qualités de ton, de touche et de vie.

Le *Commissionnaire* est loin de valoir l'autre; il est crânement peint, mais lourd. L'*Amateur* et le *Train* de M. Van Gëlder, un jeune celui-là, sont deux tableaux très largement traités, bien vus, et amusants. Nous signalerons, dans le second, une tendance impressionniste que ne nous déplaît pas, à condition

que l'exécution soit un peu plus soignée. C'est bien mignard, bien gentil ce *Poste de soldats belges* assis sur un banc, au soleil, par M. Léon Abry; mais le manque de lumière et d'effet rappelle la photographie coloriée.

Nous remarquons un *Atelier de sculpture* par M. Lagye; un petit tableau très bien exécuté de M. Impens; une *Coquette*, chromolithographie par M. Bauguiet; la *Rue Royale à Bruxelles* de M. Walkiers.

Le paysage est représenté, d'abord, par M. de Kugff, un vaillant, un délicat, qui sait joindre la poésie à la vérité. Son tableau *Environs de Bruges* est un beau paysage, bien conçu et bien peint. Un petit bijou sa petite toile avec des bœufs. Puis, par M. Van der Hecht, qui expose une *Vue de Hollande* d'une belle ordonnance, rendant parfaitement le caractère du pays; et un *Paysage d'hiver* d'une expression excellente, finement vu, vivement exécuté et construit.

M. Collart a envoyé trois paysages absolument semblables qui font partie de l'art décoratif sur faïence; c'est du métier, de l'art appris, plein de savoir et bien composé, à la terre de Sienne : aucun sentiment, aucune émotion devant la nature

Pas assez vus non plus les paysages de M. Schampheleer, qui doit travailler plus à l'atelier que d'après nature. Nous distinguons encore de bons paysages de MM. Asselbergs et J. Coosemans, un beau morceau de rochers et terrains de M. Lefebvre; une note de neige bien esquisée de M. Vogel.

La marine a pour peintre distingué M. Clays dont les œuvres sont bien vibrantes, pleines d'art et de lumière; dont les ciels sont finis, les eaux transparentes; et qui expose le *Port d'Ostende* et un *Clair de lune*. Malheureusement, avec un talent exquis, l'artiste ne cherche plus et fait de l'art qui devient du métier. M. Montgomery a une excellente marine; quant à celles de MM. François et Auguste Musin, elles sont faites de chic.

Les animaliers ont pour représentants MM. de Haas, Alfred de Wervée, de Pratère, Tschaggay, Van Leemputen, etc.

M. de Haas nous donne des *Vaches au pâturage* d'une jolie coloration, bien modelées et d'un dessin parfait.

Un coloris brillant et une grande vigueur d'exécution sont les qualités maîtresses du tableau les *Deux Amis* de M. de Werwée.

Les *Anes au pré* de M. de Pratère sont un

solide morceau de peinture, d'une coloration puissante et d'une forte exécution.

Citons encore une ravissante étude de *Cheval à l'écurie* de M. Tschaggeny, des chiens de M. Van den Eyken; des moutons de M. Van Leemputen.

Puis, une bien jolie toile, les *Raisins,* de M. H. Bellis, les *Fleurs* de Mlle de Bièvre, et les *Primevères* de Mme Putzeys.

En somme, excellente exposition qui fait honneur aux artistes belges et à leur pays.

ITALIE

Peinture

La section italienne occupe deux salles, situées immédiatement après la Belgique, et contenant environ 300 toiles.

C'est toujours avec le plus profond respect que nous parlons de l'Italie qui est la patrie des arts. Nous ne pouvons penser à elle sans songer aux Michel-Ange, aux Léonard de Vinci, aux Raphaël, Paul Véronèse, Titien, Primatus Corrège et tant d'autres, ces chefs d'école du seizième siècle, si justement célèbres.

N'oublions pas que, en France, la renaissance de la peinture a eu lieu sous l'inspiration des peintres italiens appelés par François Ier, que l'école Flamande a puisé, en partie, sa force, dans les exemples que lui fournissait l'Italie, et qu'enfin l'école Anglaise, qui a eu ses heures de gloire au dix-huitième siècle avec les Regnold, les Gainsborough, et, au dix-neuvième siècle, avec les Turner, John Crôme, etc., a été formée par des Flamands, tels que Rubens et Van Dyck, qui avaient étudié les maîtres italiens et par des Français, tels que Mignard, Monoye, Desportes, Watteau et Van Loo; au quatorzième siècle, l'Espagne fait appel aux artistes italiens pour décorer les édifices religieux et les palais.

Le dix-neuvième siècle est moins favorable à l'art Italien. Plusieurs artistes de talent n'ayant pas exposé, nous ne pouvons que juger les œuvres présentes, provenant de Turin, Milan et Florence, sans les considérer comme la représentation, dans toute sa force, de l'art moderne en Italie.

M. Morbelli a envoyé un tableau fort bien traité et bien vu : *l'Asile des derniers jours*. Cette toile qui compte un grand nombre de

personnages bien étudiés, est pleine de vérité et d'une impression très juste. C'est certainement une des meilleures œuvres du salon italien.

M. J. Carlini peint bien la Douleur sur une physionomie d'un beau sentiment, d'une facture simple mais un peu sèche. Sa *Marchande de poissons* est une jolie tête de femme.

M. de Nittis, qui s'est fait à Paris une réputation méritée, par ses sujets parisiens, sa finesse de ton et sa manière impressionniste, nous montre *Une soirée*, dans laquelle la lumière d'un salon joue agréablement sur des épaules nues, et des habits noirs. Très réussie la jeune femme vue de dos au premier plan, la silhouette en est exquise.

Autres silhouettes, bien parisiennes et bien amusantes, dans le pastel intitulé : *Aux Courses*.

Les *Orphelins*, de M. Carnevali, possèdent de grandes qualités de sentiment et de rendu; les deux figures, grandeur nature, sont des portraits d'un dessin correct.

Encore deux bonnes figures bien traitées et pleines d'humour dans le *Barbier* de M. Kinaldi.

Nous voyons avec plaisir deux tableaux

d'histoire de M. Michis ; une œuvre gracieuse et d'un joli ton : *Les deux jeunes filles*, de M. Robert Fontana, une *Méditation* de M. G. Costa, qui nous représente une belle Orientale, aux yeux noirs, d'un dessin correct mais d'une peinture molle. C'est un impressionniste-idéaliste. — M. Quarenghi qui, dans sa *Leçon de musique*, enveloppe bien deux amoureux dans les nuages ; peut-être trop : un peu plus, on ne les verrait pas du tout.

Bien discutable la grande toile : *Méditation* de M. Sivedomeski.

Grandes qualités de composition dans les *Jeux romains* de M. Sciuti.

Le tableau de genre est en majorité. Nous citerons de M. Mazotta le *N'y touchez pas* et les *Haricots brûlent*, qui sont des œuvres très poussées et d'un bon coloris ; *l'Enfant de mon fils*, de M. Milesi, qui est largement traité, bien composé, mais pas assez de ton.

Un Intérieur d'atelier au couvent de M. V. Volpe, peint sur une toile très grosse, laissant voir comme un canevas de tapisserie.

Les Curieuses de M. Fenazzi ; *un Dimanche à l'Exposition* de M. Lancerotto qui a envoyé un sujet intéressant et bien rendu.

Un Intérieur de cour avec enfants, d'une exécution agréable par M. G. Capone.

M. V. Caprile déploie beaucoup de talent dans deux toiles d'un coloris agréable : *Vente d'eau minérale; le Rat dans le tonneau.*

Du tout petit art, l'art lie de vin, le tableau de M. Bortignoni : *Scènes de buveurs* d'un ton violacé.

Les *deux Enfants aux pigeons*, de M. Lerena, sont solidement peints, avec une tonalité très juste.

Nous citerons encore un joli tableau de M. Da Pozzo et une très belle aquarelle : *Intérieur d'église;* de bons tableaux de figure de M. Guiliano et de Mlle Pillini ; *Un Bazar de tapis* de M. De l'Orta.

— Il y a plusieurs bons paysages dans la section Italienne. — Nous remarquons : le *Puits*, de M. Del'Orta, excellent morceau, bien vu et d'une jolie coloration ;

Un paysage du Midi, d'une grande puissance de lumière, et un ravissant *Sous-Bois* très frais, d'un fini et d'une exécution habile, de M. Leto.

Deux Vues de Genève dénotent un œil fin de leur auteur, M. Pompeo Mariani, qui nous intéresse vivement avec une série d'études

rapportées d'un voyage en Orient. En faisant trop fin et trop minutieux on manque de souplesse; c'est le cas de M. Farneti avec son petit paysage qui a cependant des qualités. M. Belléoni, emploie trop le couteau dans ses *Pâturages* qui sont puissants d'exécution.

Un impressionniste, M. Rapetti, peint des *Anes au soleil*, dans la note du midi.

Nous revoyons avec plaisir le *Quai d'Asnières pendant l'inondation*, qui a déjà été à Paris, par M. Liardo : c'est un charmant tableau d'une note grise très fine.

Les meilleures marines sont celles de M. Sala qui, avec sa Vue de Venise, est intéressant et obtient beaucoup d'air et de lumière; de M. Galter qui est un peu sec avec un tableau fin et lumineux; de M. Ciardi avec ses lagunes à Venise.

Les fleurs ont pour interprète M. Bucchi, qui sait donner leur vie et presque leur parfum à la toile.

Encore un mot pour la nature morte de M. Calvini et pour l'*Étalage d'une Boucherie*, qui n'est certes pas un morceau agréable à voir, mais bien peint, bien étudié et parfaitement exécuté, par M. Belleani.

Sculpture

Les œuvres des sculpteurs italiens sont placées à la gauche de l'atrium, sous les arcades du rez-de-chaussée du Palais.

Elles s'élèvent au nombre de 75 environ, et sont très remarquables. Les artistes italiens ont réellement des aptitudes particulières pour la sculpture; ils n'atteignent pas toujours les grandes lignes des maîtres classiques, mais leur ciseau fouille le marbre comme si c'était de la terre glaise. On voit qu'ils le connaissent, qu'ils vivent avec lui et savent le secret de lui faire rendre leur pensée. Leurs statues ont un entrain, une vie, un mouvement que beaucoup de nos artistes doivent leur envier.

AUTRES NATIONS

Nous avons consacré un compte rendu particulier à la section belge et à la section italienne, à cause de l'importance et de la quantité des œuvres envoyées par ces deux pays. Nous avons maintenant à citer les œuvres principales des artistes d'autres nations.

L'*Espagne* est représentée par plusieurs toiles intéressantes : M. Ximenez Prieto expose deux jolis tableaux de genre : *les Érudits* et *Une tasse de thé*. Le premier est une miniature charmante ; le second, plus important, est très délicat, très travaillé, et tellement poussé qu'il en a l'aspect du marbre.

M. Arcos, un jeune de beaucoup de talent, qui se fait remarquer aux Salons annuels de Paris, est inférieur à lui-même dans deux toiles insignifiantes : *l'Artiste* et un petit tableau de genre avec une fillette d'un joli ton. La scène espagnole intitulée : *Pincés*, de

M. Pescador Soldaña, est très finie, mais un peu lâchée.

Bien lumineuse la *Plage au soleil*, qui a figuré au Salon de 1882, par M. Roig-Soler, mais il y a trop de pots; on dirait le déménagement d'une poterie.

La *Fille des champs*, de M. V. Vila, est bien en valeur et d'une jolie silhouette, mais le paysage est un peu sec.

Sans classement de nationalité, nous citerons, de M. Baskircheff un bon tableau, simplement peint, dans une tonalité grise et bien traitée, représentant *Jean et Jacques*, deux petits campagnards dont les figures sont bien étudiées.

De M. Bukovac, Autrichien, une *Monténégrine au rendez-vous*, dont le caractère et l'expression ne laissent rien à désirer, solide morceau de peinture, grandeur nature. De M. Warens Kiolot, une œuvre bien vue, très juste de ton et de mouvement, qui appartient à l'école réaliste.

De M. Suchorowski, un portrait de jeune fille qui perd de ses qualités par une exécution molle.

Charmant le duo de M. Bürgers: un enfant qui joue de la flûte de concert avec un ber-

ger en plâtre ; il ne manque qu'une petite musique mécanique derrière la toile. Du même, une forge, qui est une œuvre vigoureuse. Nous remarquons encore un bon portrait de femme, bien peint, de M. F. Bératon. Nos compliments à M. Weber pour ses *Buveurs* et le *Préféré*, deux tableaux de genre, largement peints et d'une expression exquise.

Un des meilleurs tableaux de genre des salles étrangères est certainement la toile de M. Souza-Pinto, dont le titre : *la Culotte déchirée*, a figuré déjà au Salon de 1883 et à l'Exposition triennale. Nous ne connaissons rien de plus parfait dans ce genre. Comme c'est intéressant, bien composé, d'un dessin exquis, et d'une exécution habile, dans le bon sens du mot ! quel modelé et quelle expression de physionomie ! Les accessoires sont aussi merveilleusement traités.

Il est bien gentil, mais trop joli, le petit tableau de M. J. Darmanin. Malgré les grandes qualités de dessin et de ton, c'est du tout petit art.

Signalons un *Petit Pâtissier* de M. Menta.

Un Norwégien, qui a pris une place fort honorable dans nos expositions, a envoyé trois toiles intéressantes : *Un retour de Vêpres*

d'un beau sentiment et bien calme. Deux femmes montent un chemin sur la falaise en tournant le dos à la mer : dans le fond, un clocher et des barques de pêche.

Beaucoup d'air, de lumière, de finesse et de transparence dans le : *Au bord de la mer ;* les figures sont bien en valeur et d'un dessin gracieux.

Nous aimons moins le *Cimetière*, qui ne possède aucune des qualités des autres toiles : le paysage manque d'intérêt, quoique richement traité.

Nous connaissons tous les œuvres si fines, si originales, de M. Boggs, qui a de jolis gris dans sa palette. Beaucoup de vie et de mouvement dans sa *Plage de Grand-Camp :* ses deux autres marines sont aussi très bien peintes.

M. Mesdag, un fidèle des Salons de Paris, nous montre deux marines intéressantes, solidement peintes, avec beaucoup d'effet et de mouvement. Ensuite, notre attention est attirée par plusieurs paysages intéressants, tels que ceux de M. Bodmer, qui ne cherche plus et s'en tient à ce qu'il sait; de M. Walter Gay avec une bonne étude de la forêt de Fontainebleau; de Argentin, des maisons dans un

sol bien aride; de M. Tholen, de M. Stengelin, une immense vue décorative de Hollande avec un moulin, qui gagnerait à être beaucoup plus petit.

Nous ne goûtons pas beaucoup le pain à cacheter de M. J. Vayreda avec son *Lever de lune* dans la campagne.

M. J. Wenglein est un paysagiste en chambre; il voit en terre d'ombre.

M. Othon de Thoren, un des meilleurs peintres de l'Autriche. Ses *Vaches au pâturage* sont d'une exécution magistrale et d'un dessin parfait.

Citons, pour terminer cette revue si rapide, un excellent tableau de moutons très bien traités et groupés par M. Zügel; les fleurs de M. Ayrton, d'une exécution fraîche et originale; enfin la nature morte de Mlle Litvmoff, une jeune Russe qui ne manque pas de talent.

<div style="text-align:right">R. DE G.</div>

IV

L'ART RÉTROSPECTIF

L'Exposition des arts rétrospectifs promettait d'être très belle. De tous côtés, on a envoyé des antiquités de divers genres et des plus curieuses. Tout cela est arrivé et serait prêt à être mis sous les yeux des visiteurs de l'Exposition, mais le nombre des exposants est devenu trop grand. La place qui était destinée à cette section a été envahie, peu à peu, par d'autres, et aujourd'hui, on en est encore à chercher une salle pour ces objets rares et précieux.

Force nous est donc de faire comme eux et d'attendre qu'ils soient sortis de leurs caisses.

M. C. Sipriot, de Nice, a eu, lui, une idée héroïque. Il a ouvert lui-même son Exposition de l'art ancien, dans ses galeries, avenue de la Gare, n° 21.

Nous croyons devoir porter ce fait à la connaissance des amateurs, en les engageant à aller visiter la belle collection de M. Sipriot, qui est composée des objets suivants :

Tableaux gothiques et belles œuvres des écoles italiennes, flamandes, espagnoles et autres. — Bronzes étrusques, romains et français. — Ivoires. — Manuscrits. — Miniatures. — Bois sculptés du dix-huitième siècle. — Étoffes anciennes, velours, franges, dentelles, etc.

Riche collection de tapisseries, époque Louis XIV, sujets variés, par séries de trois à six ; entre autres, les quatre Saisons de Coppel ; les Triomphes de Louis XIV, par Lebrun ; Danses et fêtes champêtres, par Téniers ; des fêtes également, par Watteau ; le Triomphe de César ; enfin une incomparable série biblique de six tableaux ; le tout d'une conservation parfaite. Cette exhibition particulière sera, pour les étrangers curieux de belles choses, une des plus fortes attractions, et ajoutera pour sa part un puissant intérêt à l'Exposition.

V

LES
SECTIONS INDUSTRIELLES
FRANÇAISES

Si l'on avait pu suivre la classification officielle pour placer les exposants, nul doute que cela n'eût été préférable et plus commode pour les recherches, mais c'était impossible, tant à cause des changements qui arrivent, forcément, dans l'organisation d'une exposition de cette importance, que par suite de l'insuffisance des emplacements disponibles. Il faut aussi tenir compte de la nécessité de disposer les vitrines de façon à ne pas créer des oppositions trop dures, de placer les plus belles bien en vue, et de satisfaire aux réclamations fondées ; tout cela constitue un travail des plus délicats, à cause

des exigences de chacun, et nous sommes heureux de pouvoir féliciter MM. Halphen et Frantz Caze de la manière adroite et habile avec laquelle ils se sont tirés de toutes ces difficultés.

Pour visiter le Palais le moyen le plus simple est de se tracer un itinéraire à soi-même, un plan à la main.

Voici, pour la commodité de nos lecteurs, celui que nous avons adopté.

Entrer par la porte principale, traverser le vestibule, l'atrium (voir II, même partie) et descendre, par un escalier de six ou huit marches, dans la nef centrale.

Remarquons, d'abord, de chaque côté de cet escalier, la belle exposition de fruits rares, primeurs, etc., de *Mlles Clavier* de Nice. Il est tout à fait exceptionnel de voir des fruits semblables, en plein hiver, et l'on se demande d'où peuvent venir toutes ces merveilles.

CÉRAMIQUE

La première partie de la nef centrale est toute consacrée à la céramique : c'est une

des parties les plus réussies et les plus remarquables de l'Exposition.

Nous voyons d'abord, au milieu, les vitrines de MM. :

Boutet, de Nice, vases et objets divers.

Masse, de Golfe Juan, —

Guérin et Cie, de Limoges, porcelaines fines.

Mauger, de Paris, charmantes statuettes en terre cuite.

A droite, derrière les précédents :

MM. *Fargue* et *Hardelay*, *Houry*, Paris.

Faïencerie de Gien — très belles plaques de faïences pour ameublement — à voir le portrait de jeune fille peint sur faïence.

MM. *Boussard*, Paris, fleurs en porcelaines.

Saint-Gobain, glaces et verres.

En face ce dernier exposant et en revenant à la grande allée, on aperçoit les remarquables modèles exposés par la maison bien connue sous le nom de *Grand Dépôt de porcelaines et cristaux*, rue Drouot, 26, à Paris, et rue Saint-Ferréol à Marseille.

Nous ne saurions mieux comparer *M. Bourgeois*, propriétaire, et *M. Gibert*, directeur de cette importante maison, qu'à des éditeurs qui, toujours à l'affût de ce que produisent

les meilleurs artistes, s'empressent de leur commander les plus belles œuvres au prix des plus grands sacrifices.

Pour s'en convaincre il suffit de s'arrêter un instant devant cette belle collection de porcelaines, de cristaux, de faïences et de grès artistiques. On ne pourra s'empêcher d'admirer successivement les derniers modèles exécutés, pour le *Grand Dépôt*, par la Cristallerie de Baccarat et surtout le charmant service Henri II, en cristal taillé en relief, d'une valeur de 475 francs.

Puis ces charmantes faïences à paysages à fleurs et à oiseaux, ces porcelaines françaises décorées et peintes dans les ateliers de la maison, par ses artistes attitrés, Léonce et Mallet.

Que dire de ce service à fond bleu, à bande or gravé ? Sèvres n'a rien produit d'aussi riche en ce genre.

Arrêtons cette énumération en citant encore les vases de grès sculptés, peints et décorés, création toute récente, due à de nouveaux procédés de *MM. Haviland*.

N'avons-nous pas raison de comparer *M. Bourgeois* à un habile éditeur, ne reculant devant aucun sacrifice pour montrer, au monde entier, les plus beaux produits de la

céramique obtenus, au dix-neuvième siècle, en France ?

A côté de M. *Bourgeois* se trouvent :

MM. *Imberton*, Paris, émaux sur verre ;

Lafront, Paris, vases avec fleurs ;

Paul Jullien, Paris, miroirs avec fleurs.

Dans l'allée latérale de gauche, adossée aux panneaux :

MM. *Barluet et C*ie, usine de Creil et Montereau, très belles faïences ;

*Vieillard et C*ie, Bordeaux, faïences artistiques ;

Lévy et *Chartrain*, de Paris, vases qui semblent sortir de la manufacture de Sèvres.

Ameublement de Luxe

Cette partie de l'Exposition, de l'avis de tous, est aussi une des mieux installées et dans laquelle il y a le plus d'objets dignes de retenir l'attention.

MM. *P. Soyer*, de Paris, émaux d'art.

Naulot Riballier, Paris, meubles de luxe.

*Bailly et C*ie, Tours,

MM. Majorelle, Nancy, meubles de luxe.
Drouard, Paris, —
*Hamot et C*ie, Paris, —
Pérol frères, Paris, —
Conseil, Paris, —
Braquenié, Paris, tapis d'Aubusson.

La maison Braquenié tient toujours la première place pour l'importance du chiffre d'affaires et pour l'exécution parfaite de ses tapis. Il y a, dans sa vitrine, deux tableaux, faits en tapisserie qu'on jurerait peints à la main.

Cette maison est la seule ayant obtenu un grand prix, à l'Exposition de 1878, pour les tapisseries d'Aubusson.

MM. Giroux, Paris, objets d'art.

Lemoine, Paris, coquette et gracieuse exposition, notamment la chambre à coucher en bois de rose et incrustations de cuivre.

Dans la nef latérale de gauche :

MM. Tucker, lits et meubles en pitch-pin ; — *Julien Simon*, — *Pilhouée*.

Dulud, cuirs de Cordoue et de Venise

Viardot, très beaux bahuts en ébène.

*Krieger Damon et C*ie, de Paris.

Vêtements et Tissus

Au milieu de cette galerie se trouve un passage qui conduit aux magasins de vente. Près de là est installée la *Compagnie Russe* de fourrures et manteaux de Paris. A côté *Marchais*, de Paris, fleurs naturelles et fleurs des champs.

Ensuite, *Grebert-Borgnis* et *Revillon* frères, manteaux et fourrures. — *Paulin-Veissière*, confections d'enfants si jolies que cela donne envie d'avoir des enfants, rien que pour les habiller de ces vêtements. — *Bonamy* et *Ducher*, tailleurs militaires. — La veuve *Jazienska*, de Nice, a un talent particulier pour faire un corset qui

« Maintient les forts,
« Soutient les faibles,
« Et ramène les égarés. »

Il faut voir les corsets de la vitrine de Mme Jazienska ; chacun a été baptisé d'un nom particulier. — Ainsi il y a l'Archiduc, le Merveilleux, l'Élégant, le Gracieux, l'Amazone, le Marie-Stuart et le Mascotte, avec des fleurs d'oranger..., naturellement !

Chapellerie

Près de là se trouve *Léon Léon* le fameux chapélier.

Arrêtons-nous un instant devant sa vitrine. Il n'est pas un Parisien qui ne connaisse Léon et sa mirobolante signature qu'on rencontre partout, sur tous les murs. Ce nom attire et fascine le passant: « Léon, Léon, allez chez Léon, achetez les chapeaux de Léon; cela crève les yeux: on est forcé de lire ce nom, de se le graver dans la mémoire, et un jour ou l'autre, d'aller porter sa tête rue Daunou. Une fois là, on est pris et l'on devient, de gré ou de force, le client de la maison. C'est que le chapeau de Léon, monté sur liège, a une véritable supériorité à cause de sa légèreté. Au lieu d'un fardeau, fatigant et gênant, comme la plupart des chapeaux de soie, celui de Léon se sent à peine, c'est une vraie caresse pour la tête. Donc, jusqu'à ce qu'on ait supprimé cette affreuse coiffure, nous engageons les personnes qui aiment à être légèrement *chapotées*, à donner une commande à Léon, soit à Nice, à l'Exposition; soit dans ses magasins

de Paris, rue Daunou, à l'entrée du boulevard des Capucines.

Parfumerie

A côté de Léon, nous remarquons la vitrine de *Feraud*, parfumeur, place Masséna, à Nice, qui expose de nouveaux parfums de sa composition. Nous aurons occasion de reparler de cette excellente maison, si connue à Nice, en visitant le magasin de vente qu'il a installé sous les promenoirs et où l'on peut trouver tous les produits exposés dans sa vitrine, et les acheter séance tenante, c'est-à-dire articles de brosserie et parfumerie fines, tabletteries, glaces, objets en ivoire et en écaille, etc.

Cannes, Parapluies — Photographie Coffre-Forts

Tout au fond de cette salle, on voit la cordonnerie, puis les cannes et parapluies de *Mme Charpenne*, de Nice.

Il reste à visiter la galerie latérale qui est de l'autre côté de la nef centrale, le long de la carrosserie.

A côté de l'escalier, les photographes ont installé leur exposition, puis, en suivant l'ordre de notre plan, nous trouvons les chocolats et la confiserie — représentée principalement par la maison *Escoffier*, de Nice; après le *Syndicat des huiles de Salon*, le chocolat *Choquart-Meunier*, etc.

Voir aussi les *coffres-forts*, spécialement ceux de *Fichet, Petit-Jean*, etc., de Paris. — Quand on a des coffres-forts pareils, on peut être bien tranquille : le tout est d'avoir l'argent à y mettre.

Machines a coudre

A quelques pas, la vitrine de *M. Vigneron* (Compagnie française de machines à coudre), toujours entourée par les admirateurs de la *machine à coudre électrique*, fonctionnant seule et sans bruit. Les machines de cette maison, pour être françaises, n'en sont pas moins bonnes, et il y en a de tous les prix,

depuis 364 jusqu'à 90 fr. pour les machines à main. La meilleure, pour les familles, est, sans contredit, la machine n° 3, qui présente les avantages suivants :

La grande bobine est remplacée par la nouvelle navette cylindrique, sans enfilage; par suite tous les réglages que nécessitent les crochets ou bobines sont supprimés, ainsi que la casse des aiguilles.

La machine *H. Vigneron*, n° 3, en dehors de tous les travaux de couture ordinaire, *plisse, reprise et brode sans guide.*

Elle est reconnue la plus simple, la plus douce et la plus expéditive; elle fait 1500 points à la minute.

Depuis 1880, quatre grands diplômes d'honneur, et à Bordeaux, en 1882, le 1er prix, la plus haute récompense, 1re médaille d'or. — 1883. Exposition universelle d'Amsterdam, le plus grand succès est pour les machines *H. Vigneron*, qui font honneur à l'industrie française, car la plupart des autres marques sont de provenance allemande, et malgré les différents noms qui leur sont donnés, on reconnaît facilement, à l'usage, leur origine et l'infériorité de leur fabrication.

La maison de vente à Paris, est située, 70, boulevard Sébastopol, et 97, rue des Petits-Champs.

Marbrerie — Instruments de musique Meubles

En face, voir l'exposition de la grande marbrerie de Bagnères-de-Bigorre.

Puis les instruments de musique, les pianos *Gaveau*, de Paris, etc.

Au bout de cette galerie, nous trouvons encore quelques vitrines de meubles, entre autres les maisons *Robcis*, avec ses délicieux paravents en verres peints; *Bonneville*, *Charreyre*, de Nice, la *Compagnie du Linoleum* de Paris.

Carrosserie

Pour finir la visite de toute cette première partie du Palais, on peut se rendre à la *Carrosserie*, soit en tournant à droite dans le transept, soit en revenant sur ses

pas, jusqu'à la porte qui se trouve au milieu. La carrosserie, cette industrie si française, si parisienne surtout, est une des premières, parmi les grandes industries de Paris, qui aient tenu à être dignement représentées à Nice.

Cette industrie, d'ailleurs, n'a pas beaucoup à redouter la concurrence étrangère. On ne copie pas une voiture comme on copie un dessin; c'est un objet d'une fabrication trop compliquée. Il y a tant de détails dont le moindre ne peut être négligé, et les vrais amateurs s'y trompent si rarement aujourd'hui! Ils savent vite reconnaître si une voiture est harmonieuse dans ses lignes et bien proportionnée dans ses formes; enfin, si le fini en est irréprochable. Toutes ces qualités, la carrosserie parisienne les possède, et en particulier les voitures exposées par la *maison Belvalette frères*.

Depuis la première Exposition universelle de Londres, en 1851, les frères *Belvalette* n'ont pas manqué au devoir qu'ils se sont imposé de représenter la carrosserie parisienne dans toutes les expositions, et toujours ils y ont obtenu les succès les plus éclatants. Aussi, c'est avec une réelle satis-

faction que nous les retrouvons à Nice, où l'un d'eux, comme chef du groupe 27, a procédé à l'organisation et à l'installation de l'exposition si remarquée de la carrosserie et de la sellerie. Si, comme nous l'espérons, cette industrie obtient à Nice le succès qu'elle a eu à Amsterdam, c'est, en grande partie, aux efforts constants et au dévouement de M. Huret-Belvalette que ce résultat sera dû. Il s'est produit, en effet, à Amsterdam un fait assez curieux que les journaux ont constaté, c'est que toutes les voitures parisiennes exposées ont été vendues sur place, et que pas une n'est revenue à Paris ; nul doute qu'un fait semblable ne se produise à Nice, et qu'un grand nombre de commandes ne soient faites, en outre, à tous les exposants de ce groupe intéressant.

A côté de MM. Belvalette frères, les principaux carrossiers de Paris sont représentés : *Rothschild et fils, Bail frères, Bail jeune, Geibel, Mühlbacher, Felber, Moussard, Kellner*, etc. N'oublions pas *Camille, Desgrais, Clément, Lebois*, pour les selles et harnais.

Pour les départements et l'étranger, nous voyons des noms de fabricants qui font tous leurs efforts pour lutter avantageusement avec

les Parisiens. Ce sont : *MM. Bergon*, *Fanrax* (de Lyon), *Guérin* (de Grenoble), *Bellioni* et *Tamborini* (de Milan).

Tous les genres de voitures sont là : depuis la petite charrette anglaise jusqu'à l'immense mail-coach ou l'omnibus d'hôtel ; en outre, on peut voir une collection complète de bicycles et tricycles de tous genres et de toutes formes. En somme, exposition très intéressante et très réussie.

Transept

De nombreuses ouvertures conduisent au transept qui est une des plus attrayantes parties de l'Exposition.

Librairie — Papeterie — Imprimerie

A droite, au fond, se trouvent la Librairie, la Papeterie et la Reliure.

Voici les principaux exposants de cette classe, dans l'ordre où ils se présentent au regard :

D'abord l'*Imprimerie Nationale*, directeur *M. Doniol*, ancien préfet de Marseille et de Nice, qui a tenu à faire, dans cette ville où il compte tant d'amis, une Exposition remarquable et digne en tous points du grand établissement qu'il dirige.

Après l'Imprimerie nationale citons :

Visconti, le libraire le plus connu de Nice, qui expose des volumes remarquables comme exécution typographique et comme dessins.

Malvagno-Mignon, de Nice également, expose des chefs-d'œuvre d'impression et des spécimens très intéressants, par exemple, la collection complète des programmes illustrés du théâtre de Monte-Carlo ainsi que ceux de toutes les grandes fêtes qui ont eu lieu à Nice, depuis plusieurs années.

Autres vitrines à signaler, celles de *Marpon et Flammarion*, *Charpentier*, *Engel* et la Librairie de l'art.

A côté, la vitrine de la *maison Lahure* nous rappelle une triste perte, celle de M. A. Lahure, l'un des propriétaires de cette importante maison, et chef du groupe de l'imprimerie.

Il était jeune, sympathique, travailleur, aimé des siens et de ses amis, et il a été em-

porté en quelques jours ! Son frère, resté seul à la tête des affaires, avec son beau-frère, *M. Bauche*, saura maintenir l'ancienne réputation de cette vieille maison.

Cette imprimerie est la première à appliquer toutes les innovations et occupe plusieurs centaines d'ouvriers. C'est elle qui a imprimé les affiches artistiques de l'Exposition et qui imprime aussi les billets de la Loterie de l'Exposition. Enfin, c'est chez elle qu'est édité *Nice-Exposition*.

Orfèvrerie et Bijouterie

Cette classe commence à la suite de la librairie, toujours à droite du salon d'honneur. — La première vitrine qu'on rencontre est celle de *l'Alfénide*, couverts genre Ruoltz, puis la fameuse maison *Christophle*, dont l'exposition sera sans doute très réussie, mais qui n'expose jusqu'à présent que des caisses.

Plus loin nous trouvons :

Taburet et *Cardeilhac*, orfèvrerie en argent.

Giraudon, articles de luxe en peau de requin.

Mme Correaux, ivoires.

Duvelleroy et *Alexandre* avec leurs éventails si gracieux et si aristocratiques.

A gauche du salon d'honneur :

D'abord un pavillon d'une hauteur extraordinaire, tout garni de velours, c'est celui de *Boucheron*, le fameux bijoutier du Palais-Royal, à Paris. Dans une des baies latérales de son kiosque est une statue d'enfant, grandeur presque naturelle, en argent massif, tenant dans ses mains un énorme coquillage couvert d'une garniture d'or et de pierreries.

Une exposition également très artistique est celle de *M. Bourdier*, de Paris (rue de la Michodière). Ses bijoux ne sont plus des articles de commerce, c'est de l'art tout pur. Il y a, notamment, des colliers à faire rêver les femmes les moins coquettes, et une veilleuse, avec ornements en or massif et pierreries, qui est une petite merveille. Citons aussi une perle noire extraordinaire, grosse comme une grosse noisette. Voilà des lots tout indiqués pour la loterie de l'Exposition — s'il y en a une, ce que nous ignorons, n'étant pas dans le secret des dieux, — mais comme il

n'y a pas d'Exposition sans loterie, il est probable que Nice aura aussi la sienne[1].

Nous ne devons pas oublier *MM. Debut et Coulon* (ancienne maison Samper) et *H. Duron*.

Quant à la maison *Sandoz*, nous n'avons pas pu voir sa vitrine montée, mais nous sommes persuadé qu'elle sera riche, élégante et de bon goût. — C'est, en effet, l'une des deux ou trois maisons ayant à Paris le monopole de la clientèle aristocratique par excellence. Ce qui distingue tout spécialement les joyaux qui sortent de la maison Sandoz, c'est le cachet et l'originalité. La matière n'est plus rien dans ces objets; le travail et l'art sont tout. Aussi la parvenue, la femme du marchand enrichi, ira rarement chez Sandoz parce qu'elle n'en aurait pas pour son argent, au poids. La véritable élégante, au contraire, la femme du monde, y vient toujours parce qu'elle sait qu'elle trouvera là des bijoux artistiques et inédits. C'est Sandoz, par exemple, qui a inventé ce merveilleux bracelet-serpent s'enroulant sept fois autour du bras sans

1. Nous apprenons, au dernier moment, que cette loterie vient d'être autorisée au capital de 4,000,000 de francs, dont 800,000 fr. pour achats de lots et 400,000 fr. de lots en argent.

jamais se briser. M. Sandoz, du reste, ne fabrique pas que des bijoux et sa maison est encore l'une des premières pour l'horlogerie de précision : chronomètres, montres de marine, etc.

Ornements d'Eglise

A gauche du passage conduisant au salon d'honneur on remarque la *maison Biais aîné*.

Fondée en 1782, par le grand-père du directeur actuel, la *maison Biais aîné* n'a pas cessé, depuis cette époque, c'est-à-dire depuis plus de cent ans, la fabrication et la vente des ornements d'église dans toutes ses branches. Cette importante maison, qui n'a ni succursale ni dépôt, a développé l'ornement d'église depuis les produits les plus modestes, destinés aux plus modestes sanctuaires, jusqu'aux objets les plus riches et de l'art le plus élevé. Les longues relations de la maison Biais aîné avec l'univers catholique, ses succès dans toutes les Expositions universelles et nationales, le titre de fournisseur qu'ont daigné successivement lui accorder LL. SS. les deux vénérables pontifes Pie IX

et Léon XIII sont, pour son immense clientèle, les meilleures garanties.

Il appartenait à la maison Biais aîné de représenter l'art religieux à l'Exposition de Nice et d'y apporter des spécimens inédits et sous toutes les formes de l'ornement d'église à notre époque. Un élégant et riche pavillon aux armes de S. S. Léon XIII et de la Ville de Paris, renferme la belle exposition de M. Biais aîné, et un employé est spécialement chargé de remettre aux visiteurs une notice très complète, sur cette exposition, et de leur donner tous les renseignements et indications qu'ils peuvent désirer concernant la chasublerie, la broderie, l'orfèvrerie, le bronze, l'ameublement, etc. Le siège de la maison Biais aîné est à Paris, rue Bonaparte, n° 74.

BRONZES

En approchant vers la sortie du transept nous trouvons les Bronzes représentés par MM. *Jappy*, *Jules Graux*, *Hottot*, de Paris, et *Monnier*, de Nice.

M. *Durenne* expose de grandes pièces

PAVILLON DE LA MAISON BIAIS AINÉ

telles que fontaines, statues, etc.; — *M. Bouché frères* et *A. Bouché*, des bronzes d'art; — *M. Parvillers*, des bronzes d'éclairage; — et *M. Desmarets*, des garnitures de foyer, etc.

A l'extrémité du transept on peut sortir du Palais par une salle qui conduit aux magasins de vente et aux brasseries; mais, avant, il convient de jeter un coup d'œil d'admiration sur le splendide vitrail qui se trouve au-dessus de cette porte et représente *Apollon conduisant le char du soleil*. C'est éclatant, trés bien éclairé, artistement fait et d'un effet merveilleux. Il est impossible qu'un sujet si bien approprié à la ville de Nice, et qui personnifie ce qui fait son grand attrait et sa richesse, ne soit pas acquis par elle, pour un des monuments qu'elle doit avoir en projet.

Draperies

Ne quittons pas la section française sans faire tous nos compliments à MM. *Lattès frères* de Nice pour leurs draperies et leurs vélums blancs et roses.

Tout cela est arrangé avec un art et un goût exquis. C'est frais, coquet et élégant.

Ce n'était pas, du reste, un travail facile que celui de faire et de disposer tous ces vélums, puis de les suspendre sur des cordelières à cette hauteur, au milieu des travaux qui étaient continués, en même temps, et venaient souvent détruire l'ouvrage commencé. Bref, on peut dire que MM. Lattès frères ont bien mérité de l'Exposition.

Nous en dirons autant de *M. Boisselier*, qui a fait exécuter tous les panneaux décoratifs de l'intérieur. Quand on entre, on croit se trouver dans un palais seigneurial, avec ces arceaux, ces galeries et ces colonnes de marbre de tous côtés : ce n'est qu'en examinant de près qu'on s'aperçoit que c'est simplement peint sur toile. Ces peintres décorateurs d'Italie sont étonnants ; ils arrivent à des effets et à des résultats qui surprennent tous les artistes, et cela avec une rapidité extraordinaire. Ils n'ont d'ailleurs aucune prétention au grand art et traitent simplement à tant le mètre carré ! Avec 4 ou 5 francs par mètre, vous pouvez faire peindre toute votre maison de peintures à fresque véritablement curieuses ; c'est pour cela qu'il est important de citer et de recommander M. Boisselier.

VI

SALON D'HONNEUR

Le salon d'honneur a son entrée dans le transept en face la grande allée principale. Il se trouve entre les sections françaises et les sections étrangères, comme un intermède entre deux actes d'une représentation intéressante, et sert de trait d'union entre les deux parties du palais. C'est là qu'on conduit les grands personnages qui visitent l'Exposition et c'est là qu'on vient les saluer. On y arrive par un perron de six marches. La première chose qui frappe, en montant cet escalier, c'est le magnifique vase exposé par la *maison Parfonry*, de Paris. Ce vase, de très grandes dimensions, est en marbre sculpté, avec ornements de bronze représentant des serpents qui, en s'enroulant les uns aux autres, forment une anse de chaque côté. C'est une œuvre très réussie et très artistique qui fait grand honneur à

M. Parfonry. La belle cheminée de marbre blanc qui est à gauche fait également partie de l'exposition de cette importante maison (voir page 553).

Les tapis et tapisseries d'Aubusson ont été fournis par la *maison Braquenié*.

Les meubles, et spécialement le grand bahut d'ébène avec émaux en médaillons, par *M. Lemoine*.

Les bronzes et les petites tables avec ornements de bronze par *M. Dasson*.

Les fauteuils de fantaisie par *M. Menu*; enfin les sièges applications par *M. Hentenstein*.

Nous ne croyons pas devoir insister; ces noms, c'est-à-dire ceux des premières maisons de Paris, dans chaque genre, en disent assez pour faire comprendre ce qu'est le salon d'honneur. Celui qui aurait l'idée d'acheter tous ces articles, en bloc, serait certain d'avoir un des plus beaux salons qui existent, mais un nabab seul pourrait s'offrir ce luxe, et par le temps présent les vrais nababs sont rares.

La loterie permettra sans doute d'y suppléer en achetant toutes ces merveilles pour les heureux gagnants.

VII

LES
SECTIONS INDUSTRIELLES
ÉTRANGÈRES

En arrivant aux sections étrangères par l'escalier du salon d'honneur, on aperçoit en face de soi une chaire monumentale sculptée par *Goyers*, exposant belge. C'est un magnifique morceau de sculpture industrielle et un chef-d'œuvre de patience.

Pour visiter les sections étrangères, le moyen le plus simple est de voir chaque nation une à une, dans l'ordre où elle se présente sur le plan.

ANGLETERRE

La section anglaise est installée immédiatement à droite, en tournant le dos au salon

d'honneur. C'est là que se trouve le *bar anglais* dont nous avons déjà parlé.

Nos principaux exposants anglais sont :
Rimmel, le parfumeur. — *Jones*, dentiste. — *Montini, Lathond*, coraux. — *Morton*, couteaux. — *Mintons*, majoliques. — *Stidder et Cie*, appareils pour W. C. — *Doulton*, de Londres, qui fabrique des appareils de toilette, lavabos mécaniques, etc., et des poteries pour tuyaux et cheminées. — *Jennings*, appareils de bains avec douches complètes. — *Howe*, machines à coudre. — *Harris*, dentelles d'Angleterre et fils. — *Compagnie la Maltine*, extrait de Malt. — *Sutton*, graines et plantes. — *Nicholls*, produits chimiques et spécialement un spécifique contre les moustiques. — Enfin le modèle du projet de tunnel sous la Manche, exposé par la *Compagnie du South-Eastern*.

BELGIQUE

La Belgique se trouve de l'autre côté du passage principal, en face de l'Angleterre.

A côté du *Bittermann*, espèce de bitter belge, on aperçoit deux statues en cire, genre Grévin, représentant le roi Léopold et Gari-

baldi, attention délicate pour les Niçois, Garibaldi, on le sait, étant né à Nice.

Nous remarquons, ensuite, les meubles sculptés de *Goyers*, de Louvain, auteur de la chaire dont nous avons parlé en commençant, les plats et vases en cuivre repoussé d'*Arens*, d'Anvers, ceux de la *veuve Labaër* de la même ville, des fabricants ou importateurs de cigares et cigarettes, etc.

N'oublions pas non plus de parler de *Candeil* pour sa confiserie, de *MM. Tordo et Verleysen* pour leurs étains en feuilles, et de *M. Linden*, président de la Société continentale d'horticulture, pour ses belles plantes.

Nous compléterons cette nomenclature dans notre prochaine édition, car tous les exposants belges n'étaient pas encore installés quand nous sommes passé et il nous est impossible d'en rendre compte.

BRÉSIL

On a intercalé, dans la Belgique, les exposants du Brésil. Ainsi *Mlles Natté*, de Rio-de-Janeiro, exposent des fleurs faites en plumes naturelles. Ces demoiselles sont arrivées à

des résultats très curieux en n'employant absolument que des plumes venant des oiseaux de leur pays, de ces oiseaux aux brillants plumages qui donnent toutes les couleurs de l'arc-en-ciel et permettent d'imiter toutes les fleurs.

Les autres Brésiliens, dont le nombre n'est pas moindre de 200, exposent exclusivement des cafés. Le Brésil cherche à faire accepter ses cafés concurremment avec ceux de la Martinique et ce commerce augmente chaque jour très rapidement. On importe, en effet, chaque année, des quantités énormes de café du Brésil et c'est le même qu'on nous détaille, ensuite, sous le nom de moka ou de zanzibar.

Les Brésiliens voudraient qu'il n'en fût plus ainsi et prétendent que le café du Brésil a des qualités suffisantes pour lui permettre de se présenter ouvertement partout.

HOLLANDE

La Hollande est également intercalée dans la section belge à cause du petit nombre d'exposants qu'elle présente.

Ils sont presque tous fabricants de liqueurs

fines et de première réputation. Tels sont les *Wynand Fockink*, les *Ter Bruggen*, les *Erven Lucas Bols*[1], etc.

Signalons aussi la maison *Van der Veld* qui a eu le courage d'apporter ses tulipes.

AUTRICHE

Située du même côté que la Belgique et y faisant suite, l'Exposition de l'Autriche-Hongrie est un véritable régal des yeux. En y arrivant, on est d'abord émerveillé de toutes les différentes couleurs qu'on aperçoit de loin. Ce sont les articles et verres de Bohême qui produisent cet effet. La maison *Moser* de Karlsbad a spécialement une quantité remarquable de cristaux gravés ou en émail doré et émaillé. Il y a aussi la maison *Rupp*, de Nice, dont la fabrique est en Bohême, puis *Bakalowits* Söhne pour les verres de table.

Après les cristaux de Bohême, voici d'autres produits bien viennois. Par exemple, la maroquinerie et ce qu'on appelle *articles de*

[1]. Voir le kiosque de dégustation des liqueurs de M. Erven Lucas Bols sur la terrasse de la Musique (2ᵉ partie, IV).

Vienne, exposés par *Benezeder*, puis les pipes et porte-cigares en ambre et écume de mer par *Johann Korolin*, les parures en filigrane d'or et d'argent, par Schonbrunner. A côté, la célèbre toile dite « *Superator* » du Dʳ *Bachruch*, de Vienne, qui préserve tous les objets de tout danger d'incendie. Une expérience a été faite à Nice à ce sujet et le résultat en a été tellement convaincant que nous croyons devoir mettre sous les yeux de nos lecteurs le procès-verbal qui a été dressé au moment de cette expérience.

Expérience sur le « Superator »

Les soussignés certifient les faits suivants :
Le 10 novembre 1883, à 3 heures de l'après-midi, une expérience a été faite à Nice pour constater l'efficacité de la toile dite « *Superator* » comme moyen préservatif contre l'incendie. Cette expérience a eu lieu en présence de M. Félix Martin, commissaire général de l'Exposition internationale de Nice; de M. Aublé, ingénieur en chef, et des différents chefs de service de ladite Exposition; de M. Vigan, ingénieur en chef du département des Alpes-Maritimes, et des autres

ingénieurs et architectes; de M. Bermond, adjoint et représentant du maire de Nice, et d'un grand nombre d'autres personnes de la ville.

On avait, préalablement, construit deux maisonnettes en bois, hautes de 4 mètres, d'une longueur et d'une largeur de 3 mètres chacune, dont l'une était remplie de morceaux de bois et de copeaux saturés de pétrole et de goudron. Celle-ci était isolée de la seconde par une espèce de grand paravent formé de châssis en bois, recouverts avec la toile d'amiante, dite « *Superator* ».

Quand on mit le feu à la première maisonnette, la chaleur devint immédiatement si intense que les assistants durent reculer d'une trentaine de pas, pendant que dans l'autre cabane la chaleur montait seulement de 2° (de 20° à 22°) et un thermomètre placé derrière le paravent et touchant la toile « *Superator* » n'arrivait pas à 35°.

Dans la cabane où on avait mis le feu était une armoire en bois, recouverte de la toile « *Superator* » et dans l'intérieur de laquelle on avait placé des journaux et d'autres papiers. Au bout de vingt minutes d'un feu intense, les poutres de la toiture s'écroulèrent au milieu des flammes, et dix minutes

après, on considéra que l'expérience devait être concluante ; alors l'ordre fut donné aux pompiers d'éteindre le feu. On visita aussitôt l'armoire et l'on constata qu'elle n'avait pas été atteinte par le feu, que les divers papiers étaient intacts. On a remarqué aussi, pendant l'incendie, que les flammes arrivaient à toucher le paravent en toile « *Superator* » placé entre les deux cabanes et que cependant celui-ci n'en avait nullement souffert. Tous les assistants ont été unanimes à reconnaître que cette expérience prouvait d'une façon évidente le pouvoir du « *Superator* » d'arrêter un incendie et de protéger complètement les objets qui en étaient recouverts.

Les soussignés certifient volontiers la vérité des faits qui précèdent et en délivrent le présent certificat pour valoir ce que de droit.

Fait à Nice, le 15 décembre 1883.

Le Commissaire général
de l'Exposition internationale de Nice,
Félix MARTIN.

L'Ingénieur en chef
de l'Exposition internationale de Nice,
P. AUBLÉ.

L'Ingénieur en chef
du département des Alpes-Maritimes,
VIGAN.

L'Adjoint,
Représentant du maire de Nice,
BERMOND.

Nota. — Pour plus amples renseignements, on peut s'adresser à M. le D^r BACHRUCH, Hegelgasse, 21, Vienne (Autriche), ou à l'agent de la compagnie, dans l'Exposition internationale de Nice, section autrichienne, qui tiendra des échantillons à la disposition des visiteurs.

A côté du *Superator*, on trouve *M. Mesenich*, de Vienne, qui expose des jouets mécaniques très ingénieusement faits. La bataille d'ours spécialement est très amusante.

Un peu plus loin est l'exposition de MM. *Portois et Fix*, de Vienne, grands fabricants de meubles, qui n'occupent pas moins de 1200 ouvriers. Leur maison est une des plus importantes d'Autriche, et ils sont les fournisseurs habituels de la cour impériale. Ils auraient pu, comme leurs confrères, envoyer à Nice une collection de meubles riches, artistiques, d'un travail exceptionnel et d'un prix également exceptionnel ; de ces meubles enfin qui ne sont pas d'une vente courante, et qu'on ne fait que pour les expositions. Ils ne l'ont pas voulu et ont pensé que le public leur saurait gré

d'exposer, purement et simplement, les produits qui sortent habituellement de leurs ateliers, ceux qui sont d'une vente journalière, afin de donner une idée exacte de leur fabrication.

Ce qu'il faut examiner dans leur exposition, c'est la solidité, le fini et surtout le prix de revient de leurs meubles. MM. Portois et Fix, en effet, peuvent livrer une chambre à coucher semblable à celle qu'ils exposent, à des prix extrêmement modérés et inférieurs à ceux de la plupart de leurs concurrents, et cela grâce à leur outillage spécial et à leur débit exceptionnel. Voilà ce qu'il y a d'intéressant dans leur exposition, et voilà ce qui fait son mérite et son intérêt particuliers.

Citons encore, dans cette section, *MM. Kohn*, de Vienne, pour ses fleurs imitées; *Riedel et Herman*, pour leurs articles divers et leurs bijoux fabriqués en morceaux de câble électrique; *Elbogen*, pour sa liqueur qui est un véritable nectar, et *Stellmacher*, pour ses fleurs en porcelaine.

« J'en passe et des meilleurs », dont l'installation n'était pas achevée.

JAPON ET CHINE

Les exposants japonais et chinois ne sont pas nombreux — cela se conçoit — mais leur qualité compense leur petite quantité. Ils se trouvent à gauche et à droite de l'allée principale, entre l'Autriche et l'Angleterre.

Le Japon est représenté par la maison *Marunaka*, dont l'exposition ressemble véritablement à un musée. Il faudrait un volume pour décrire tout ce qu'il y a, dans cet étroit espace, de porcelaines et de bronzes japonais, parfaitement authentiques, du caractère le plus artistique et le plus pittoresque. Les amateurs de bibelots et les collectionneurs tombent en arrêt en apercevant toutes ces merveilles, et chacun reste tout étonné en constatant qu'il peut obtenir là, à très bon compte, des objets qui coûteraient quatre fois plus cher à la salle des ventes. Il y en a, d'ailleurs, pour tous les goûts et pour tous les prix. A ceux qui aiment les choses chères et rares, nous recommandons un admirable vase en bronze, avec incrustations de cuivre, qui a coûté dix ans de

travail, et dont Marunaka ne veut pas se dessaisir à moins de 60 000 francs, ou bien la paire de potiches en porcelaine, avec composition de bronze, le comble de la difficulté, paraît-il; ou, encore, la pendule de bronze avec cadran en émail cloisonné.

Il y a, en outre, un nombre considérable de potiches, d'urnes et de coupes de tous genres et de toutes dimensions; des tasses à café si mignonnes et si artistiques, que le moka doit y paraître dix fois meilleur; des émaux cloisonnés en quantité, des secrétaires à tiroirs innombrables et des objets divers en bronze, tout couverts de chimères et de dragons fantastiques. Une grande partie de ces bibelots a été achetée, dès le premier jour, par des artistes. Ainsi, nous avons remarqué le nom de Carolus Duran sur une paire de chandeliers des plus étranges. En somme, exposition très réussie, digne d'une longue visite de tous les connaisseurs.

Pour ceux qui désirent emporter immédiatement leurs acquisitions, Marunaka a installé un magasin de vente sous les promenoirs extérieurs, en face le café Turc.

La Chine a pour représentants *MM. Ta-*

Mine et Cie, de Pékin, dont l'exposition se compose surtout d'articles anciens. Signalons tout spécialement un grand vase brûle-parfum, en vieux bronze, sur lequel serpentent et s'enroulent les animaux les plus extraordinaires, et une table très rare, avec incrustations de nacre. A côté, *Tien-Pao,* également de Pékin, a installé un lit chinois en laque sculpté, tout à jour, qui mérite une visite, c'est le cas de le dire, puisque ce lit est en réalité toute une chambre dans laquelle on peut aller et venir.

ALLEMAGNE

La section allemande vient immédiatement après l'Angleterre et le Japon, à droite de l'allée du milieu.

Parmi les exposants allemands, nous ne voyons à signaler que les suivants :

MM. *Kaps,* de Dresde, pour leurs pianos qu'un artiste vient faire entendre l'après-midi.

Davids et Cie, de Hanovre, pour leurs paravents en bois, qui se roulent et se déroulent comme une feuille de papier, système

très pratique, très ingénieux, et surtout économique.

Mayer, de Bade, pour ses gracieux bijoux en fleurs des Alpes. Voir son magasin de vente dans la section française, près la pâtisserie.

Jean-Marie Farina et son eau de Cologne.

Henninger et fils, de Francfort, et leur célèbre bière, dont nous avons parlé à nos lecteurs, en visitant la brasserie francfortoise.

Enfin M. *A. Portal*, de Sarrebourg (saluons un Lorrain), qui expose les verres de montre et les bobèches en verre de son usine.

SUISSE

La Suisse fait suite à l'Allemagne, du même côté. Les principaux produits exposés sont les articles d'horlogerie, bois sculptés et boîtes à musique. — Voici les noms des exposants qui nous paraissent attirer l'attention :

MM. *Glaton*, de Genève, bijouterie et horlogerie.

Schwoob et frère, de Genève, mêmes articles.

Bunzli, dentelles de Saint-Gall.

Mauchain, de Genève, articles en bois sculpté; à signaler: son ours de grandeur naturelle, ses jardinières et ses tables à transformation.

Chopard, de Berne, pendules et chalets suisses, fourneaux et calorifères de Sursée.

Société de Zou, ustensiles de table et de cuisine en tôle plaquée de nickel.

Heller, de Berne, boîtes à musique et très bel orchestrion qui remplit la vaste nef de l'Exposition de ses harmonieux accords, tous les après-midi.

Vanner, de Montreux, sièges et meubles en jonc.

Wanzenried, de Thoune, articles de céramique.

Compagnie télégraphique de Neufchâtel, pendules électriques.

ESPAGNE

L'Espagne est à gauche, en allant vers le fond du palais, à la suite de l'Autriche et

devant la Russie. Cette section est signalée de loin, du reste, par la splendide vitrine de *Ferrer y Vidal* de Barcelone. Cette vitrine très haute, toute blanche et or, a été apportée de Barcelone par l'exposant et ne revient pas à moins de 20 000 francs à son propriétaire, grand fabricant de tissus et sénateur en Espagne. C'était un simple ouvrier, qui a singulièrement grandi, ce qui n'est pas étonnant, si l'on en croit la chanson, « car il est espagnol. »

Une vitrine que les dames s'empresseront de visiter, c'est celle de :

Manuel Abiach, de Valence, à cause de ses ravissantes dentelles espagnoles, de ses *pandovas* et éventails à faire rêver.

En voyant tout cela on se représente une Andalouse au teint bruni, la tête à moitié enveloppée dans sa mantille, jouant savamment de l'éventail en écoutant les refrains amoureux que vient chanter sous ses fenêtres un *caballero* mystérieux.

Tout à fait à gauche de cette section, contre le mur, la *Société des terrains de Nipe — Cuba —* expose les produits de son territoire et un grand plan représentant la situation de cette colonie agricole et industrielle.

Le reste des exposants espagnols comprend quantité de négociants en vins, eaux-de-vie et eaux minérales.

Naturellement les vins muscats de Malaga, et autres de même nature, tiennent la première place.

N'oublions pas, non plus, trois ou quatre exposants d'armes damasquinées. Grâce à eux il est facile à chacun de devenir possesseur d'une bonne lame de Tolède.

RUSSIE

Immédiatement après l'Espagne on trouve la section russe. Voici la liste des principaux exposants :

MM. *Kharitonenko* de Soumy, conseiller d'État, Commandeur. Sucres bruts et raffinés, farines et gruaux.

Alafousoff, de Saint-Pétersbourg, conseiller des Manufactures, Commandeur. Cuirs de Russie, fil de lin.

*Khlebnikoff et C*ie, de Moscou et Saint-Pétersbourg, Commandeur, fournisseur de S. M. l'empereur de Russie. Orfèvrerie, argent, or et émail.

Soudiroff (Wladimir), de Touchino. Draps, castors, satins et tricots.

Pawloff-Serguéï, de Moscou. Etoffes et velours rouges.

Bandemer Arnold, de Moscou, tissus en soie.

Hichine (Joseph), de Moscou. Étoffes en velours, en satin et brocatelle apprêtées.

Starchinoff (Georges), de Wolokolamsk. Couvertures de lit demi-soie.

Brocard et Cie, de Moscou (fournisseurs de S. A. I. la Grande-Duchesse Marie-Alexandrowna, princesse d'Édimbourg). Parfumerie.

Stinikoff et fils, de Moscou, planchers en bois.

Pitchouguine Matwéieff, de Moscou. Or et argent en feuilles.

Koupermann et fils, de Moscou. Objets en maillechort argentés et dorés.

Rojnoff fils, de Moscou. Commandeur, dentelles et châles.

Aguéeff, de Moscou. Bottes et bottines d'homme.

Wolfschmidt, à Riga. Kummel et autres liqueurs.

Troussoff, de Tiumen (Sibérie). Limo-

nades de fruits et liqueurs de fruits de la Sibérie.

Zlobine, de Kozloff. Tabac à fumer et à priser.

Société des Moulins à vapeur de Moscou. Farines et gruaux.

Marks, éditeur, à Saint-Pétersbourg. Livres et journal *Niwa*.

Bernstein, à Ostrolenka. Objets en ambre et argent.

Woerfel, de Saint-Pétersbourg. Objets en bronze, malachite, lapis-lazzuli, etc.

Djavad-Alieff, de Saint-Pétersbourg. Bijouterie en turquoises.

Mme Mathieu (Marie), à Saint-Pétersbourg. Broderie ancienne, soie et or et objets en bois laqués et dorés.

Paschow, de Stari-Krim. Belle collection de cuirs de Russie.

ITALIE

L'Italie occupe toute la largeur du palais, au fond, et se trouve surélevée de près d'un mètre. Pour y arriver, il faut monter les

quelques marches qui se trouvent au bout de la grande allée du milieu et de là on domine toute la nef.

C'est la plus nombreuse et la plus intéressante des sections étrangères et, malgré la date rapprochée de l'Exposition de Turin, plus de trois cents exposants italiens ont tenu à honneur de représenter leur pays à Nice.

Voici les noms des exposants que nous pouvons signaler aux visiteurs.

En face, en arrivant :

MM. *Mossa*, de Gênes, curieux travaux et bijoux en filigrane d'or et d'argent.

A gauche de l'escalier :

Boncinelli, Florence, bijoux de toutes sortes.

Calderoni, Milan, bijoux de toutes sortes.

Zara, Milan, meubles.

Bazzanti, Florence, marbres sculptés.

Righetti, Milan, statues en terre cuite.

Montelatici, Florence, mosaïques de Florence, tables en marbre et lapis-lazzuli, etc.

Marchini, Florence, objets en paille d'Italie.

Arrivé au bout, on trouve l'exposition de cartouches de la *dynamite Nobel*.

En apercevant ce mot de dynamite le pre-

mier mouvement des visiteurs est de fuir au plus vite; mais qu'on se rassure, ces cartouches sont de simples spécimens de bois et le brave surveillant qui s'en est ému et a adressé à ce sujet un rapport à la police peut les approcher sans courir aucun danger!

L'usine de la *Société anonyme de la Dynamite Nobel*, à Avigliana, fondée en 1873, occupe, dans cette ville, une superficie de plus de 15 hectares et donne du travail, pendant toute l'année, à plus de 350 personnes.

Les progrès réalisés dans la fabrication des explosifs par l'usine d'Avigliana sont nombreux et de la plus haute importance.

Pour s'en rendre compte il suffit de remarquer que c'est à Avigliana que le brevet Nobel de 1876, sur la gélatinisation de la nitroglycérine, a trouvé son application la plus étendue. La vérité, en effet, est que depuis bientôt trois ans, dans les grandes entreprises minières ou de travaux publics du royaume d'Italie, l'emploi de l'ancienne dynamite à la guhr (25 kicselguhr et 75 nitroglycérine liquide) a été complètement abandonné.

Les diverses dynamites, formées à l'aide de la nitroglycérine gélatinisée, ont en effet montré une force et une stabilité physique et

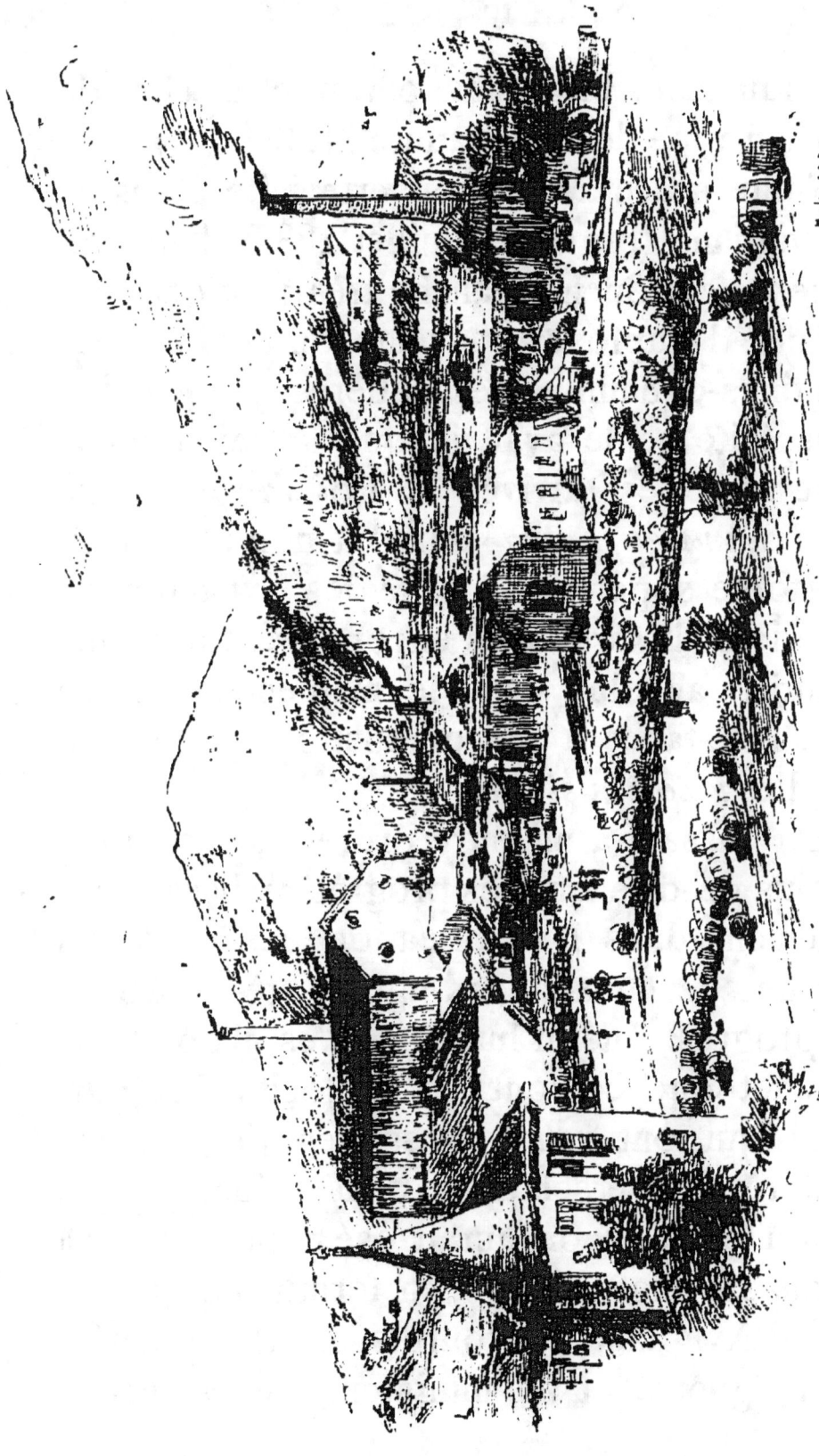

Usines et établissements de la fabrique de dynamite Nobel à Avigliana près Turin (Italie).

chimique sensiblement supérieures à celles de l'ancien type de la dynamite Nobel.

Enfin, grâce à la découverte faite à l'usine d'Avigliana (brevet 1ᵉʳ juillet 1882) d'un système de cartouche étanche très pratique, qui permet d'employer dans la composition des gélatines-dynamites des matières que leur hygroscipicité seule avait jusque là fait rejeter, cette usine est arrivée à produire une série de *dynamites extra* qui ont non seulement une force supérieure à celle des dynamites de la série ordinaire, mais encore présentent une sécurité absolue dans le maniement et une telle résistance à la combustion qu'on peut les dire *incombustibles*.

Et, passant à un autre ordre d'idées, il est permis de dire que les progrès réalisés si rapidement dans la fabrication des explosifs ont fait de ceux-ci des agents très précieux du progrès général humain. N'est-il point vrai en effet que ce sont les explosifs d'aujourd'hui qui ont rendu possibles des travaux d'intérêt universel d'une telle difficulté que c'est à peine si on aurait osé y penser il y a cinquante ans ? Disons, en terminant, que l'usine d'Avigliana est fournisseur du ministère de la guerre et du ministère de la marine

pour le fulmicoton et les explosifs à base de nitroglycérine.

En revenant à droite par l'autre allée latérale, on remarque :

MM. Butoni, Sansepelcro. Pâtes alimentaires, macaronis, raviolis, etc.

Bellentani, Modène, jambons et saucissons de Bologne de la plus belle apparence ; on en mangerait et l'on serait bien attrapé, car ce sont des spécimens en carton-pâte.

A côté se trouve l'exposition de la fabrique de Lits et Meubles en fer creux, de *Checchi, Scagliarini et Cie,* de Bologne.

Nous devons une mention toute spéciale à cette usine installée, il y a 5 ans à peine, très modestement et presque sans capitaux, par deux obscurs ouvriers, braves et laborieux bien qu'illettrés, de *S. Giovanni in Persicetto (Bologne) : Clémente Checchi et Radalfo Scagliarini.*

Par un pur hasard, le capitaine d'artillerie, *N. Bernardo Pasimiro Sasia,* entra, en 1880, en relations avec eux et leur fit faire deux lits dont il fut très satisfait. Il fut surtout particulièrement frappé de la supériorité du travail et de la beauté du vernissage qui réunissait au brillant le plus parfait une solidité

à toute épreuve et résistait même aux chocs, — particularité qui ne se rencontre que rarement dans les produits de toutes les autres fabriques similaires.

M. Sasia pensa qu'il pourrait être bien plus utile à son pays comme industriel que comme capitaine en temps de paix. — Il demanda et obtint son congé, et le 24 mars de l'année courante entra dans la maison en qualité d'associé.

Prenant alors la direction générale et administrative des affaires, M. Sasia employa tous les capitaux dont il pouvait disposer et tous ses efforts afin d'imprimer à cette industrie le développement dont elle pouvait être susceptible dans le pays et à l'étranger.

M. Sasia a aujourd'hui la satisfaction de voir ses efforts couronnés de succès et son idéal se réaliser. — En moins de 9 mois en effet, et avec des capitaux assez restreints, les résultats acquis se résument comme suit :

1° Le nombre d'ouvriers a été quadruplé ; — 2° Depuis plus de 5 mois, aucun de ses ouvriers ne pratique plus *la grève du lundi.* A l'exception du repos du dimanche et des fêtes, pas un ne manque à une seule heure de son travail ; — 3° La supériorité des pro-

duits de l'usine est si bien connue tant en Italie qu'au dehors, qu'il devient presque impossible de satisfaire aux nombreuses commandes qui affluent de toutes parts. — En effet, tandis que le nombre de lits journellement en fabrication n'est jamais inférieur à 400, voire même à 500, les magasins se trouvent sans cesse dépourvus de marchandises disponibles.

En se décidant donc à concourir à l'Exposition de l'Iria, cédant aux vives et patriotiques instances du secrétaire de la section italienne — la Maison Cheechi, Scagliarini et Cie a surtout voulu remplir un devoir national. Mais elle s'y présente avec son simple contingent des mêmes produits qu'elle livre journellement au commerce. Le jury des récompenses saura faire part des circonstances et se dire que les objets de luxe, s'ils sont agréables à l'œil, ne sont pas les plus commerçants et qu'il est peut-être plus naturel pour une fabrique d'exposer les objets de vente courante.

Après cette maison, on trouve :

Ferniani de Faenza, faïences d'art et majoliques, puis au milieu, *Rigotti* de Gênes, filigranes d'or et d'argent.

De l'autre côté de l'escalier, c'est-à-dire du côté droit de la section italienne, signalons :

MM. *Tradico*, de Milan, meubles sculptés en bois.

Frilli, Florence, statues assez belles en merveilleux marbre de Carare.

Quartara, Turin, très beaux bahuts sculptés.

Criscuollo, Naples, coraux de toute espèce.

Ugolini, Florence, mosaïques italiennes.

Borrelli, Zappo, Eventails et articles écaille.

Mora, Bergame, très beaux meubles sculptés et, en particulier, une grande glace réellement exceptionnelle avec ses longues feuilles d'acanthe sculptées en plein bois. — Il y a aussi un buffet en noyer sculpté qui est admirable — des chaises et articles de toutes sortes imitant à s'y méprendre les anciens meubles si recherchés des collectionneurs. En voyant de pareilles imitations ces derniers doivent arriver à douter de l'authenticité de tout ce qu'ils possèdent, car il n'est pas possible d'établir une différence. La main d'œuvre doit être bien bon marché à Bergame si nous en jugeons par les prix auxquels M. Mora laisse les meubles artisti-

ques qu'il expose. Telle glace de chêne avec cadre et figures sculptés en plein bois, dont il ne demande que cent francs, en coûterait cinq cents chez nos brocanteurs. Nous engageons nos lecteurs à profiter de cette bonne occasion.

GALERIE DU TRAVAIL

A droite de la section italienne on trouve une porte qui conduit à la *galerie du travail*, où l'on travaille surtout de la langue. C'est le côté bazar de l'Exposition, la salle où l'on a réuni tous ces petits marchands dont nous avons parlé et dont les étalages rappellent les petites boutiques du jour de l'an à Paris.

Voici la nomenclature des articles de nature bien différente qu'on peut trouver dans cette salle, à peu près dans l'ordre où ils sont placés :

Objets lumineux et phosphorescents.

Cannes de poche.

Linge américain en caoutchouc.

Crayons pour enlever la migraine et les névralgies.

Mouchoirs brodés à la machine sous les yeux de l'acheteur.

Microscopes faisant voir les animaux les

plus extraordinaires dans une goutte d'eau.

Poupées parlantes et mécaniques.

Couteaux et instruments à peler, à nettoyer, à hacher, etc.

Verres gravés à l'émeri en présence des visiteurs.

Mustapha-el-dib.

Pantographes pour reproduire un dessin sans savoir dessiner.

Eau pour enlever les taches.

Articles d'Orient et d'ailleurs.

Ocarinas — Moules à cigarettes, etc., etc.

Parmi les jouets signalons deux petits lutteurs en bois qu'on fait mouvoir avec un fil et qui se livrent aux efforts les plus héroïques. On dirait Arpin, le Terrible Savoyard, contre Marseille, le Rempart du Midi ; c'est nouveau et assez amusant.

En sortant par la porte qui ramène au

transept, arrêtons-nous un instant devant *Mustapha-el-dib* qui est assis au milieu de sa vitrine, comme un dieu hindou, et reste impassible avec son regard fin et sa physionomie toujours souriante. Il fait le commerce des bois odorants et spécialement des parfums et essences de Turquie.

VIII

LES SALLES DU I^ER ÉTAGE

On monte aux salles du premier étage soit par les ascenseurs, soit par les escaliers ménagés à gauche et à droite de l'atrium.

Ces salles n'étant pas complètement installées, au moment où nous les avons visitées, notre compte rendu sera forcément très succinct.

Dans tous les cas elles valent certainement une visite, ne serait-ce que pour la vue dont on jouit des grandes ouvertures qui donnent sur la terrasse et qui sont formées par des colonnes de marbre, avec balcons de pierre. Des lustres, composés de lampes Edison, sont placés au milieu de chaque arceau et produisent un effet merveilleux lorsque tout est allumé.

D'après le plan, le premier étage de *l'aile gauche*, en entrant au palais, est réservé à l'enseignement et comprend surtout des cartes géographiques.

Enseignement.

Le Ministère de l'intérieur et le *Ministère des travaux publics* exposent chacun une série de cartes très intéressantes et d'une très belle exécution. — Nous trouvons aussi là les modèles de MM. *Hengel et fils* et *Armengaud* et de nombreux spécimens de matériel pour les écoles. Il y a jusqu'à des fusils pour les écoliers et un laboratoire complet de chimie.

Hygiène. — Eaux minérales.

Passons du côté droit consacrée à l'hygiène. Toutes les eaux minérales sont placées au bout de cette galerie, depuis St-Galmier jusqu'aux eaux de l'Atlas (lisez Belleville) et nous plaignons les membres du Jury qui devront déguster tout cela; d'autant plus qu'il y en a beaucoup de purgatives!

Produits pharmaceutiques.

En continuant, dans la galerie latérale, on trouve les produits pharmaceutiques et les appareils d'hydrothérapie et de gymnastique

médicale. L'association des dames françaises, pour secours aux blessés, s'est aussi installée là.

A l'entrée de cette salle se trouve le *phonophile* qui rend la voix aux chanteurs et la parole aux orateurs, produit très précieux comme vous voyez.

Chirurgie.

Le poète n'a-t-il pas dit : *utile dulci*, joindre l'utile à l'agréable, et ne faut-il pas qu'à côté de ces mille objets d'art qui flattent nos goûts et nos passions, nous ne jetions aussi un coup d'œil en passant à tout ce qui est nécessaire à nos besoins ou indispensable au soulagement de nos infirmités.

Parmi les hommes qui contribuent le plus utilement à appliquer l'art, l'industrie et la science au soulagement de l'humanité souffrante, il convient de citer *M. G. Wickham*, chirurgien-herniaire, dont l'exposition est des plus intéressantes. Que le lecteur me pardonne de lui dire quelques mots de cette industrie si utile et si recommandable qui consiste à fabriquer d'ingénieux appareils avec lesquels on remédie aux imperfections corporel-

les de notre nature, souvent imparfaite, et aux maladies dont nous sommes souvent atteints.

Quels immenses services rendent ces bandages hypogastriques auxquels l'habile chirurgien est parvenu à donner une élasticité et une légèreté remarquable? et ces ceintures abdominales en tissu élastique, si nécessaires avant et après le travail de la gestation chez la femme, et ces bas en caoutchouc vulcanisé qui obvient avec tant de succès aux accidents dont sont sujettes les personnes malheureusement affligées de varices ?

Il est inutile d'ajouter que la Faculté de médecine fait le plus grand cas des bandages de M. Wickham. En 1855, le jury de l'Exposition universelle, composé de MM. Rayer, Nélaton et Demarquay, décernait à M. Wickham, 16, rue de la Banque, Paris, une médaille de 2e classe; ceux des Expositions de Paris 1867 et 1878 lui décernaient une médaille d'argent de 1re classe. A Amsterdam, M. Wickham était honoré d'une médaille d'or

Telles sont les récompenses obtenues par cet industriel, récompenses qui l'ont recommandé comme chef de groupe aux administrateurs de l'Exposition de Nice.

IX

LES PROMENOIRS EXTÉRIEURS
et Magasins de Vente

Les promenoirs ou galeries couvertes, situés tout le long de l'aile sud, sont complètement séparés du Palais et peuvent être éclairés lorsque l'Exposition ouvre ses portes le soir. On peut y arriver de plusieurs côtés, soit en longeant la façade du palais, sans y entrer, et descendant les six ou sept marches qui sont à gauche, soit en sortant du palais par le transept, du côté gauche. C'est un des côtés les plus gais et les plus pittoresques de l'Exposition. Tout en se promenant devant ces magasins, comme sous les galeries du Palais-Royal, les visiteurs entendent la musique qui joue à quelques pas; en face sont le jardin français et le pavillon des vins; plus loin, le restaurant hongrois, la brasserie étrangère, le café turc que nous avons déjà décrits en

parlant des cafés et restaurants (le Parc, chap. VI).

Les locataires de ces petites et coquettes boutiques exhibent tout ce qu'ils ont de mieux pour attirer l'acheteur. On y vend de tout : depuis les étoffes les plus riches jusqu'à des instruments de cuisine à bon marché, depuis les articles du luxe le plus raffiné jusqu'aux vulgaires camelots de la rue du Temple.

Toutefois, ce sont les *articles d'Orient* qui dominent et, sous ce nom, on comprend tout ce qui a une apparence turque, africaine ou marocaine : les uns sont authentiques, les autres viennent de Paris et de partout, sauf de l'Orient, et il faut savoir distinguer, les plus chers n'étant pas toujours les plus précieux. M. Elias Cattan, dont le magasin est à l'entrée du pavillon des vins à droite, peut, croyons-nous, fournir des articles d'une réelle authenticité et il en a de tout genre et de toute espèce. Ces Turcs sont étonnants et l'on peut s'attendre toujours avec eux à quelque chose de nouveau.

Parmi ces magasins il faut citer comme étant les plus gentiment arrangés et les plus curieux à visiter :

Celui de *M. Feraud*, le coiffeur-parfu-

meur de la place Masséna, qui a mis là tout ce que la chimie la plus habile peut distiller d'essences délicieuses et de parfums suaves et distingués. On y trouve aussi tous les objets de toilette et de brosserie fine, glaces, articles d'écaille, etc. ; enfin il ne manque qu'un salon de coiffure, et nous regrettons que Feraud ne l'ait pas installé là ; il y aurait eu foule pour se faire raser ou coiffer avant d'entrer chez Catelain.

A deux pas plus loin, celui où se trouvent les *Souvenirs de l'Exposition*, magasin que nous avons déjà recommandé à nos lecteurs et où ils trouveront tous les objets de fantaisie les plus gracieux et les plus nouveaux, spécialement :

Mosaïque de Nice, Bibelots en porcelaine, véritable papier à lettres anglais, Parfumerie Alphonse Karr, patronnée par un spirituel autographe du maître. En allant acheter là, lecteurs, les cadeaux que vous ne manquerez pas d'envoyer à vos parents ou amis, n'oubliez pas de montrer votre *Nice-Exposition* et nous vous garantissons, grâce à ce talisman, accueil empressé et prix modérés, deux choses qui ne sont pas à dédaigner dans une Exposition.

Le *Bar américain* et la *Pâtisserie* sont installés un peu plus loin, le long d'un passage donnant entrée dans le Palais. Nous avons déjà parlé du Bar américain et nous n'y reviendrons pas. Quant à la *Pâtisserie Escoffier,* nous recommandons cet établissement à nos lectrices. Elles peuvent acheter là une boîte de fruits confits comme Escoffier seul sait les faire ou un sac de bonbons et, en même temps, *escoffier* quelques petits gâteaux, accompagnés d'un ou plusieurs verres de vin d'Espagne. Les dames étant empêchées d'aller seules aux cafés ou aux brasseries, nous conseillons, à celles qui se trouveraient en rupture de mari, une courte et même une longue station à la Pâtisserie; on trouve aussi des glaces. Escoffier a sa vitrine d'exposition dans la nef centrale, tout près de la porte d'entrée, et soutient, haut et ferme, le drapeau de la confiserie de Nice.

Plus loin, contre le transept et faisant face aux visiteurs, est le grand magasin de *Bacri,* de la rue de Richelieu, chez qui l'on trouve les plus beaux tapis de Smyrne et les plus riches étoffes de Turquie. De l'autre côté, après avoir dépassé la porte d'entrée du transept, se trouvent les magasins de la sec-

tion étrangère, parmi lesquels il y a lieu de signaler les jolis articles de *M. Marunaka.*

C'est un vrai Japonais — ce qui n'est pas rare — qui vend de véritables articles du Japon, ce qui est plus rare qu'on ne le croit. Les plus riches articles sont, d'ailleurs, dans le Palais où il a une exposition des plus remarquables que nous avons déjà signalée et qui est un véritable petit musée.

Visitons encore, en face de ces derniers magasins, le magnifique pavillon de la maison Van Houten, d'Amsterdam.

Pavillon Van Houten

C'est un des plus jolis pavillons de l'Exposition. Il est de forme octogonale, avec larges ouvertures garnies de tentures de velours.

La grande salle publique qui se trouve au milieu est ouverte au public, qui est admis à déguster gratuitement le célèbre *Cacao Van Houten,* dont le dépôt général, à Paris, est en face du palais de l'Élysée.

Ce produit est universellement connu en

Europe, et si M. Van Houten a dépensé plus de vingt mille francs pour son installation à l'Exposition, c'est uniquement pour maintenir l'ancienne réputation de sa maison et établir la supériorité de ses produits.

En France, on n'a pas encore l'habitude de l'emploi du cacao en poudre, mais à l'étranger, spécialement en Angleterre et en Allemagne, on ne se sert pas d'autre chose pour les déjeuners du matin.

Rien n'est plus commode, en effet, que d'avoir une excellente tasse de chocolat en une minute, en versant simplement un peu d'eau bouillante sur le cacao Van Houten. Naturellement, la contrefaçon et la fraude ont inventé toutes sortes de produits similaires ; mais il n'entre souvent pas un atome de cacao dans ces produits, et, quand on les cuit, on n'obtient qu'une espèce de bouillie farineuse.

Au contraire, le cacao Van Houten se distingue par sa pureté parfaite, par sa richesse en principes nutritifs, ses propriétés digestives et bienfaisantes, par son arome délicat et par l'économie qu'il permet de réaliser, puisqu'un volume de ce cacao représente au moins un volume double des

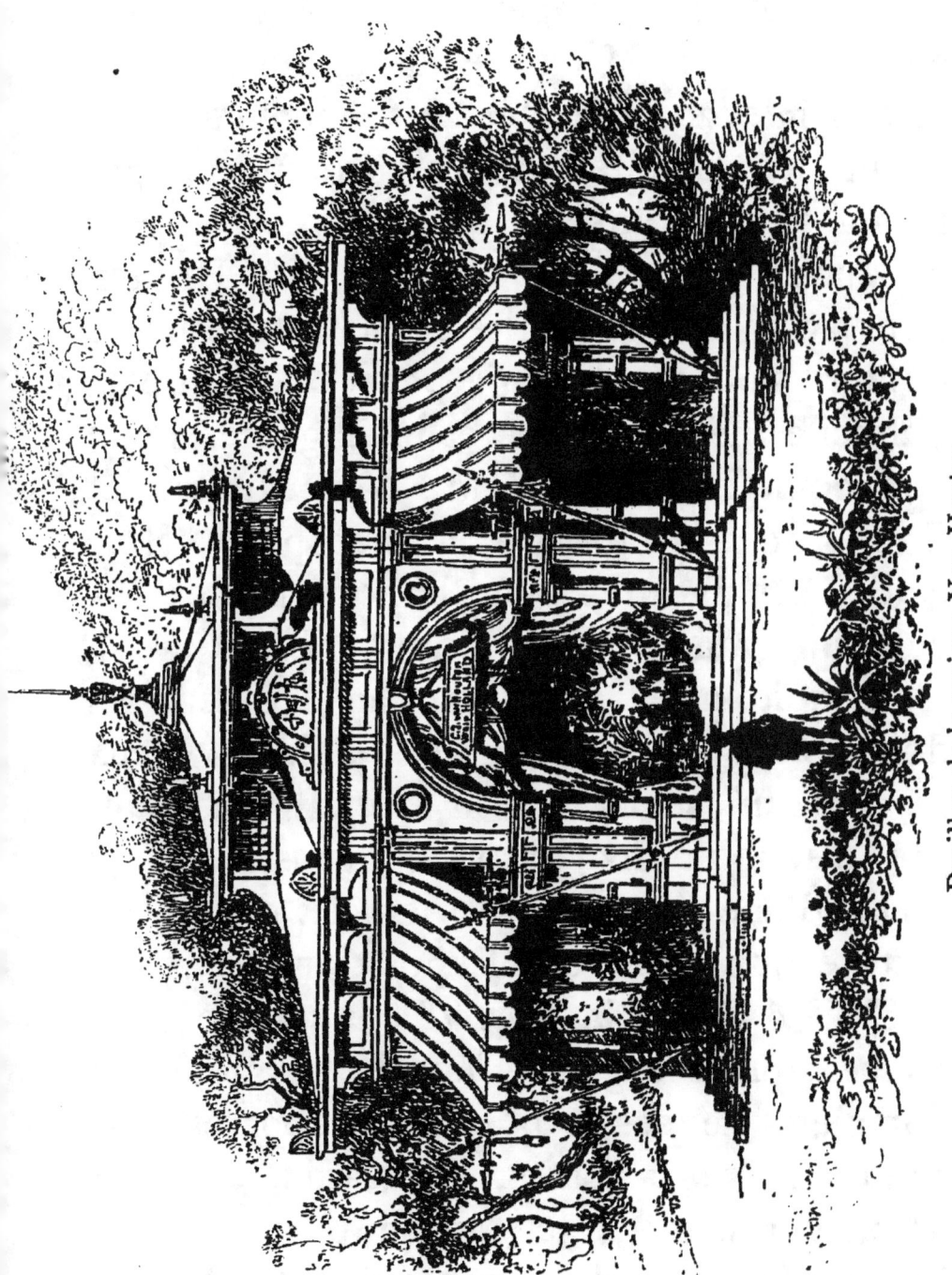

Pavillon de la maison Van Houten.

préparations ordinaires décorées de noms plus ou moins pompeux. Il n'est donc pas étonnant que M. Chevalier, membre de l'Académie de médecine, ait hautement reconnu les qualités de ce produit et patronné son emploi.

Il suffit d'entrer au pavillon Van Houten pour voir préparer le cacao et pour le goûter, sans avoir rien à payer. Voilà de la publicité bien comprise et intelligente. Tous nos compliments à MM. Van Houten et Zoon, dont la fabrique, à Weesp, en Hollande, est une des plus importantes et occupe un grand nombre d'ouvriers.

En quittant le pavillon Van Houten, on doit visiter le délicieux petit bois de vieux oliviers qui se trouve en face. Il y a quantité d'expositions particulières semées çà et là, d'une façon très originale, dans cette pittoresque partie de l'Exposition.

C'est d'abord la *Société de secours aux blessés* qui a organisé une installation très complète de ses voitures et appareils de toutes sortes : tentes, brancards, hamacs. ambulances, etc., etc. On ne peut pas aller jusqu'à dire que cela donne envie d'être blessé, mais, à coup sûr, il est rassurant de voir les

mesures de précaution et tous les soins pris par cette infatigable Société en faveur de ceux qui tomberont sur le champ de bataille.

Qui vous dit, à vous qui nous lisez, que ce ne sera pas votre frère, votre fils ou vous-même ? Donc favorisons et aidons une Société qui poursuit un but si utile et si éminemment humanitaire.

Dans les environs de cette intéressante exposition on voit encore plusieurs serres ; puis, sous de vastes hangars, des instruments aratoires et appareils de constructions de toute espèce. Citons notamment la *maison Decauville* et ses petits chemins de fer portatifs qui ont été si utiles pour tous les terrassements qu'ont exigés les travaux de l'Exposition et la *Société des hauts-fourneaux et fonderie de Terni* (Italie), installée tout au bout de cette partie reculée de l'Exposition et à l'extrémité des hangars dont nous venons de parler. Un mot sur cette importante maison.

L'usine de la *Société des hauts-fourneaux et fonderie de Terni*, MM. Cassian Bon et Cie, est située à côté de la station des chemins de fer romains et méridionaux qui se bifurquent à Terni.

La vallée de la Nera (rivière qui traverse la ville de Terni) est une des plus pittoresques d'Italie; la rapidité du cours de cette rivière a permis d'établir de nombreuses industries auprès de cette ville : le Gouvernement y possède la plus importante manufacture d'armes à feu du royaume.

La rivière Velino se précipite dans le Nera un peu au-dessus de Terni et forme la célèbre cascade des Marmore, dont la chute d'eau a cent vingt mètres de hauteur.

Les hauts-fourneaux et fonderie de Terni s'occupent principalement de la fabrication de tuyaux pour eaux et gaz et de tous les objets qui s'y rapportent; elle entreprend les travaux de pose des conduites.

Les fonderies produisent 24000 tonnes, annuellement, et emploient 1300 ouvriers, tant aux usines qu'aux travaux de pose. Leur force motrice hydraulique est de 500 chevaux.

Cette industrie est florissante en Italie, pays chaud, où mettre les eaux des nombreuses sources, à la portée de tous, est un bienfait que cherchent à réaliser toutes les administrations municipales.

L'établissement de Terni peut rivaliser avec

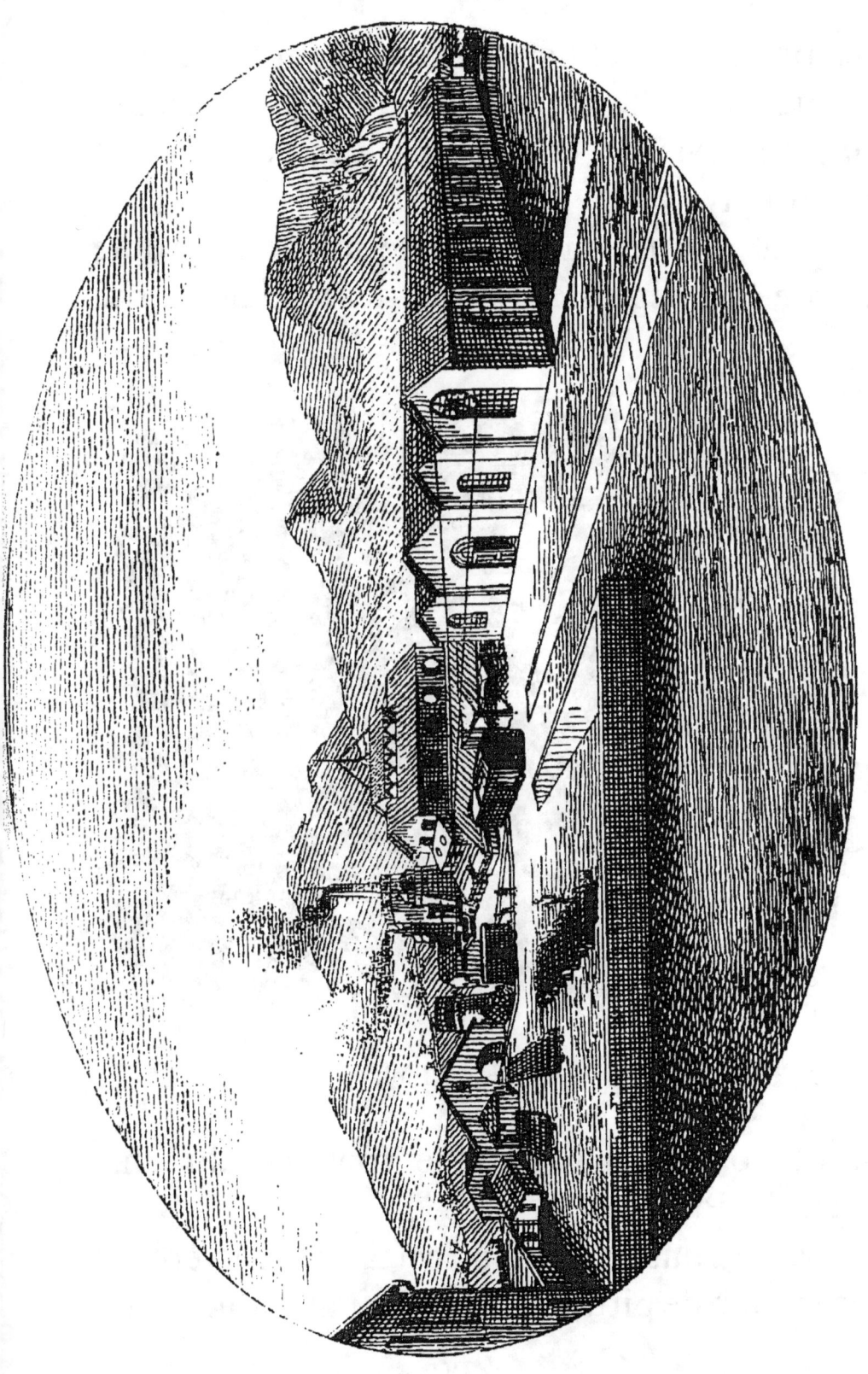

Société des Hauts-Fourneaux et Fonderie de Terni (Italie).

les premiers établissements faisant cette spécialité : la belle exposition de la Société des hauts-fourneaux et fonderie de Terni en est une preuve.

Pour revenir prenons une jolie allée toute bordée de sapins qui va en descendant et qui

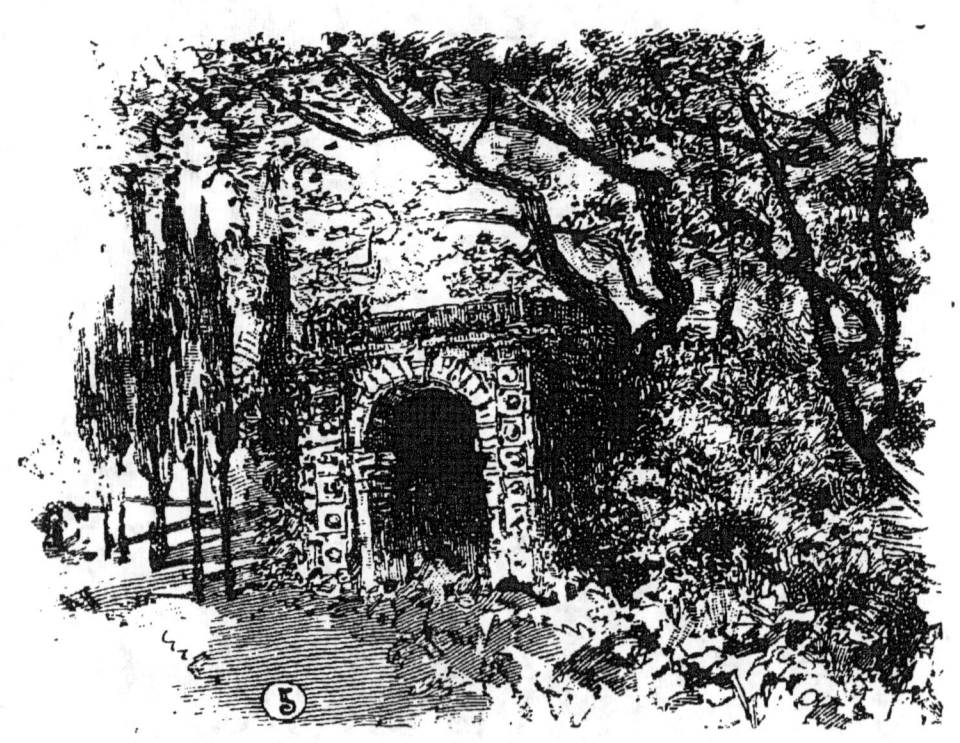

Fontaine du Piol.

nous conduit à l'ancienne fontaine du château du Piol.

Cette fontaine a un certain caractère et beaucoup de pittoresque. Elle fait l'admiration

de tous les artistes, qui savent seuls dénicher ces coins-là, moins pour son style architectural que pour sa situation au milieu des arbres verts, des ronces et des plantes de toutes sortes qui l'envahissent. A côté, se trouvent des reproductions exactes de *dolmen* de Bretagne, si bien imités qu'on les jurerait placés là depuis des siècles.

Repassons devant le pavillon Van Houten, le café Turc, la brasserie étrangère et arrêtons-nous sur la terrasse située entre ce dernier établissement et la Czarda ; on jouit, de là, d'un coup d'œil magnifique sur les collines environnantes et la mer. Cette terrasse est coupée en deux par un escalier qui conduit à un immense jardin d'orangers, véritable jardin des Hespérides — où l'on peut se promener et même cueillir, de sa main, quelques-uns de ces fruits d'or chantés par le poète — s'il en reste toutefois, car les amateurs ont été nombreux et les orangers n'ont pas été longs à être dévalisés, au grand désespoir de leur propriétaire.

Après la Czarda, il y a encore plusieurs magasins de vente et le pavillon des vins dont nous parlerons plus bas au chapitre des annexes.

En remontant l'escalier qui ramène à la façade du Palais, arrêtez-vous un instant au

Tir mécanique suisse.

Ce petit établissement est installé très coquettement. Les armes sont à air comprimé et font par conséquent très peu de bruit; elles se chargent très vite et sont très justes. En outre, les cibles se composent de toutes sortes d'appareils automatiques et mécaniques très amusants. Plusieurs espèces d'animaux produisent, lorsqu'on fait mouche, des sons imitant leurs cris naturels; tels sont l'ours, le chien, le mouton et le chat. Un spahis sonne de la trompette, un chasseur joue de la trompe, un musicien ambulant fait résonner 4 ou 5 instruments à la fois, etc., etc. Nous recommandons spécialement aux amateurs de tranquillité la cible intitulée : plaisirs du mariage; aux chasseurs, le sanglier mobile, et aux bons tireurs, la petite mouche avec capsule qu'on ne peut atteindre qu'en faisant passer la balle par un trou qui est juste de sa grandeur. En somme, on peut se divertir là pendant un bon quart d'heure, à peu de frais.

X

LES
GÉNÉRATEURS DE VAPEUR
A L'Exposition de Nice

Mon cher Monsieur d'Ustrac,

Voici les notes succinctes que je vous ai promises pour votre *Nice-Exposition* dont le succès est certain auprès du public, qui ne se contente pas de la distraction que lui fournit une visite à une Exposition universelle. Je regrette que le temps et la place me fassent défaut pour ajouter à ces notes celles qui sont relatives aux moteurs à vapeur, aux producteurs d'électricité et aux appareils mécaniques d'une certaine importance. Je maintiens ma promesse pour une deuxième édition de votre livre qui présente un intérêt artistique, littéraire et indicatif que réunissent très rarement les publications de ce genre.

A. Ortolan,
Ex-Mécanicien en chef de la marine.

La puissance mécanique est résumée, à l'Exposition de Nice, par une force de mille chevaux-vapeurs dont les générateurs ou chaudières ont été fournis par trois constructeurs, deux Français, *MM. Belleville et Léon Droux*, et un Belge, *M. de Næyer*.

La batterie la plus puissante est installée en haut de la galerie des machines, *chaudières Belleville*, elle représente 800 chevaux comptés pour une vaporisation de 15 litres d'eau par heure et par cheval nominal, ce qui est une excellente mesure industrielle déterminée par M. Belleville, également éloignée du *trop* et du *pas assez* que les constructeurs évitent si difficilement, en prenant des données plus accommodées aux exigences de leurs systèmes de générateurs qu'à la vérité comparative.

Générateurs inexplosibles de Belleville

Les générateurs inexplosibles Belleville ont forcé la résistance et gagné pleinement la confiance des ingénieurs et des mécaniciens : ces expressions sont absolument exactes de par les faits. Nous avons été nous-même un

critique sévère et convaincu d'un système qui nous paraissait beaucoup trop promettre et présenter, en somme, dans l'application plus d'inconvénients que d'avantages. Dans notre compte rendu de la section des Chaudières à l'Exposition universelle de 1867[1] nous avons fait des réserves que nous reconnaissons aujourd'hui avoir été trop sévères. Notre participation officielle aux essais des chaudières de l'aviso *le Voltigeur* nous a parfaitement convaincu de la grande valeur pratique des générateurs inexplosibles Belleville. Nous aurons l'occasion de fournir des explications techniques et des données numériques qui justifieront cette appréciation absolument exacte : les *générateurs inexplosibles Belleville, modèle* 1877, se sont imposés à la confiance des ingénieurs et des mécaniciens, après trente années de lutte contre des obstacles de toute nature.

C'est avec une légitime satisfaction d'amour-propre national que nous voyons figurer à l'Exposition de Nice les chaudières si éminemment françaises de J. Belleville.

[1]. Voir le Compte rendu général de l'Exposition universelle de 1867, publié par la librairie E. Lacroix.

Nous nous permettrons de les recommander à l'attention intelligente des curieux peu intéressés aux questions industrielles. Leur agencement ingénieux, leur fonctionnement assuré, la sécurité aussi complète que possible de leur emploi, dans les cas réputés les plus dangereux dans la génération de la vapeur à très haute pression, tout cela est d'un intérêt très grand auquel sont également associés l'esprit de curiosité et la question économique au point de vue industriel.

La vue du dessin en perspective ci-annexés de la chaudière Belleville suffira pour en faire comprendre le dispositif ingénieux. Nous attendrons les résultats des essais sérieux auxquels seront soumises les deux batteries qui figurent à l'Exposition, pour préciser par des chiffres les avantages comparatifs que présente le modèle actuel, dit de 1877.

Le générateur *inexplosible Belleville* mérite cette qualification; premièrement, parce que, étant composé d'une série de tubes cylindriques de petit diamètre en communication les uns avec les autres par des boîtes de raccord de très petites surfaces, la résistance de l'ensemble à la rupture, par la pression de la vapeur, est numériquement plus de cinq

fois plus grande que celle des chaudières à bouilleurs cylindriques de moyen diamètre, mixtes ou tubulaires qui représentent les deux types le plus en usage ; secondement, parce que le très faible volume du réservoir d'eau atténuerait de beaucoup la gravité d'une explosion, s'il s'en produisait, comme la faible charge de poudre dans une arme à feu atténue les dangers d'une déchirure du canon.

Chaudières de Næyer

Les chaudières de *M. de Næyer* se composent de deux corps, l'un à deux, l'autre à trois foyers. Elles sont établies dans l'annexe n° 3, située à gauche de la façade du Palais de l'Expositon, dans la partie basse ; elles sont destinées à fournir de vapeur les *pulsomètres*, appareils élévatoires de l'eau groupés dans un petit bâtiment, à gauche du bassin de la cascade. Leur puissance de vaporisation correspond à 250 chevaux-vapeur.

Le système de Næyer présente beaucoup d'analogie avec le système Belleville dont l'invention est antérieure de dix ans, environ, aux modifications importantes brevetées en Bel-

gique. Le rayonnement de la grille et le premier parcours des flammes chauffent des tubes remplis d'eau comme dans le système Belleville, avec cette différence principale, que dans le corps tubulaire, entièrement placé au-dessus du plan d'eau, la vapeur monte directement vers le collecteur supérieur et que, la réserve d'eau se trouvant relativement plus grande, la gravité des explosions en est notablement augmentée.

Une batterie de 600 chevaux-vapeur a fourni à satisfaction toute la force motrice à l'Exposition d'Amsterdam en 1883. C'est là une circonstance très favorable à la chaudière de Næyer qui, d'ailleurs, jouit d'une bonne réputation.

Chaudière Léon Droux

La chaudière exposée par *M. Léon Droux*, ingénieur, et construite aux chantiers du Rhône, à Lyon, est placée dans l'annexe n° 3, en voisinage des chaudières de Næyer. Elle représente 200 chevaux; elle alimente de vapeur la machine Heusser-Bermond qui met en action le dynamo générateur de la lumière électrique, système Jablochkoff.

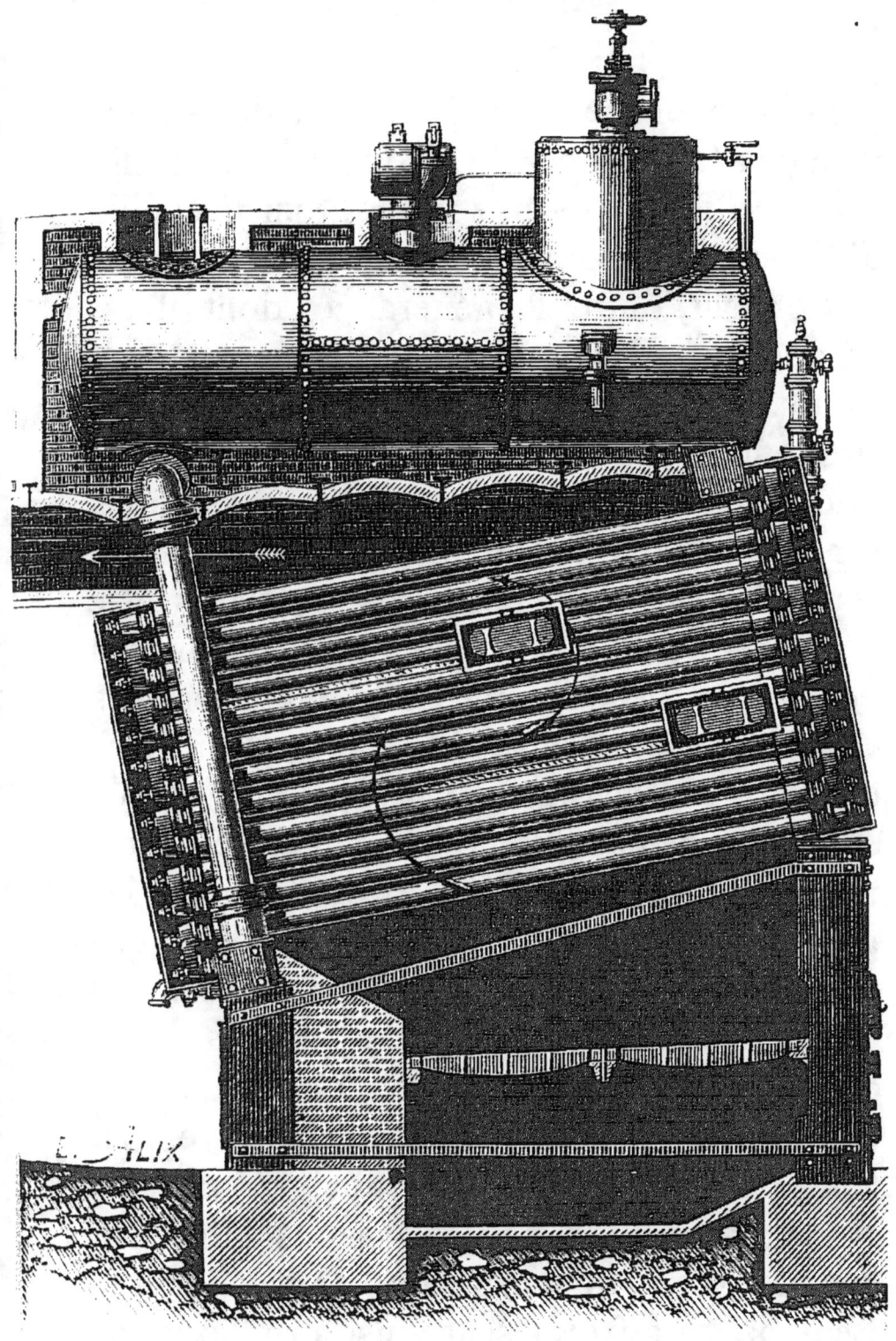

Section longitudinale d'une chaudière simple
(Système de Nœyer).

Le premier spécimen de la chaudière dont il s'agit a fonctionné à l'Exposition universelle de 1878. Les exposants reçurent une médaille d'or pour l'ensemble de leur exposition qui comprenait, outre le générateur dont il est ici question, deux générateurs à foyers intérieurs. Depuis cette époque, l'expérience s'est prononcée sur la valeur du type exposé à Nice; elle l'a classé parmi les meilleurs des types mixtes. L'inventeur s'est proposé de réunir les avantages des foyers intérieurs avec ceux des petits corps cylindriques, tout en échappant aux inconvénients inhérents à ces deux systèmes. L'ensemble est contenu dans un corps de maçonnerie; la partie métallique comporte d'abord un corps cylindrique court renfermant le foyer; au sortir du foyer les gaz se répandent et se mélangent dans une grande-chambre à parois réfractaires ayant pour résultat de rendre la combustion plus complète; puis la fumée circule en léchant une série de tubes verticaux en tôle, rivés par leurs deux extrémités à des tubes horizontaux en communication les uns avec les autres par des tuyaux extérieurs au corps de maçonnerie. Les gaz se refroidissent ainsi au plus grand avantage de la formation de la vapeur qui est

sèche, très sèche, sans atteindre le surchauffement si préjudiciable à la conservation des surfaces frottantes des cylindres et des pistons des machines motrices.

Par ailleurs, la chaudière exposée par M. Léon Droux est un modèle de travail de main-d'œuvre de tôlerie, particulièrement en ce qui concerne la réunion des tubes verticaux avec les petits bouilleurs horizontaux.

La question de génération de la vapeur est sans contredit une des plus importantes, aujourd'hui que les moteurs ou machines qui utilisent la vapeur sont arrivés à un degré de perfection bien voisin du dernier *mieux possible*. Quand on songe que dans la pratique courante 1 kilogramme de houille moyenne ne vaporise au plus que 8 litres d'eau dans les meilleurs types de chaudière, alors qu'il pourait vaporiser 12 litres si tout le calorique produit était utilisé à la vaporisation, on peut espérer de nouveaux progrès. Il y a encore dans le fonctionnement et le rendement de ces appareils bien des points osbcurs, il est vrai, mais les progrès réalisés depuis dix années sont d'une très grande importance. Ils sont résumés dans les trois types décrits ci-avant. D'autres types se disputent la prééminence

au nom de théories plus ou moins exactes.
C'est à la pratique à trancher la question, c'est
aux expériences comparatives faites à l'occasion des Expositions qu'il appartient de préparer la solution de tous ces problèmes d'un
si grand intérêt économique, au point de vue
de l'industrie mécanique. Aujourd'hui l'industrie mécanique est devenue un des éléments
indispensables à la lutte pour l'existence,
au rachat de la servitude de l'homme par les
résistances que fait la matière à son bien-être
matériel et moral.

LES PULSOMÈTRES

Une des curiosités de l'Exposition universelle de 1878 était le *pulsomètre* de *Hall*,
appareil à élever l'eau, sans piston comme
dans les pompes ordinaires, sans palettes ou
cloisons de turbine comme dans les pompes
rotatives. A l'Exposition de Nice ces appareils
ont été mis largement à contribution pour remonter du bassin inférieur au déversoir supérieur une grande partie de l'eau de la grande
cascade[1].

[1]. L'habile ingénieur en chef de l'Exposition de
Nice a réalisé dans la construction de cette cascade

Trois ingénieurs constructeurs ont fourni des pulsomètres perfectionnés d'après leur système, *MM. Koerting frères, Charles Wolff et Boivin*. La supériorité relative de ces systèmes n'est pas ici en cause et nous admettrons qu'ils se valent, en somme, par l'ensemble des qualités de chacun d'eux. Ceci dit, voici des indications très sommaires sur le principe du fonctionnement de ces curieux appareils.

Le pulsomètre, vu de face, consiste en deux chambres en fonte, en forme de poire, qui se resserrent dans le haut et dont l'entrée est ouverte ou fermée par une languette commune avec le tuyau de vapeur commun; la communication et la séparation de chacune des chambres avec l'eau à aspirer pour la refou-

une conception d'une valeur de premier ordre au point de vue décoratif. La chute de la nappe d'eau est d'un effet magnifique dans le vaste tableau qu'elle complète. L'œuvre matérielle est très hardie d'exécution, étant données les difficultés que présentaient un terrain se dérobant sous la moindre pression et la disposition naturelle du cours d'eau à conduire au déversoir de première chute.

Nous souhaitons en fort bonne et fort nombreuse compagnie que l'œuvre de l'ingénieur Aublé ne disparaisse pas avec les constructions d'un caractère éphémère qui l'entourent.

ler après, sont obtenues alternativement par les clapets dit d'aspiration, en caoutchouc. Au-dessus de ces clapets, se trouvent les clapets de refoulement, ils laissent passer l'eau à élever dans le tuyau de décharge.

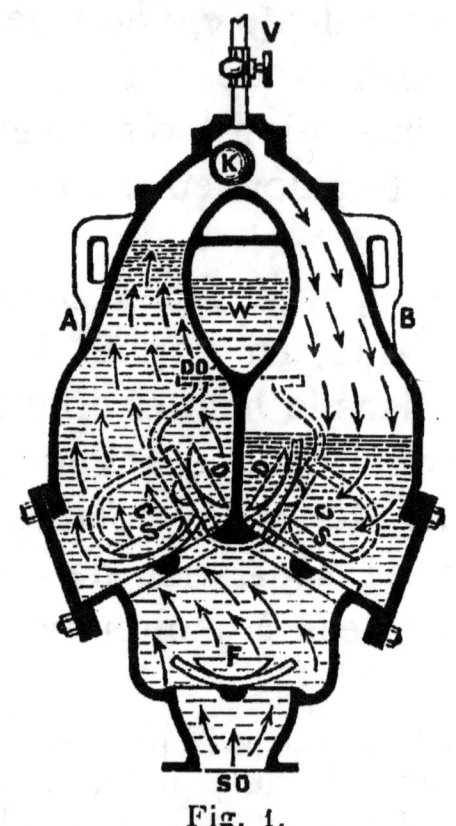

Fig. 1.

La vapeur entre dans le pulsomètre par le robinet situé dans le haut, passe dans l'une des chambres, en fermant l'autre avec la languette, exerce une pression sur l'eau contenue dans cette première chambre et la chasse au dehors par les clapets de refoulement:

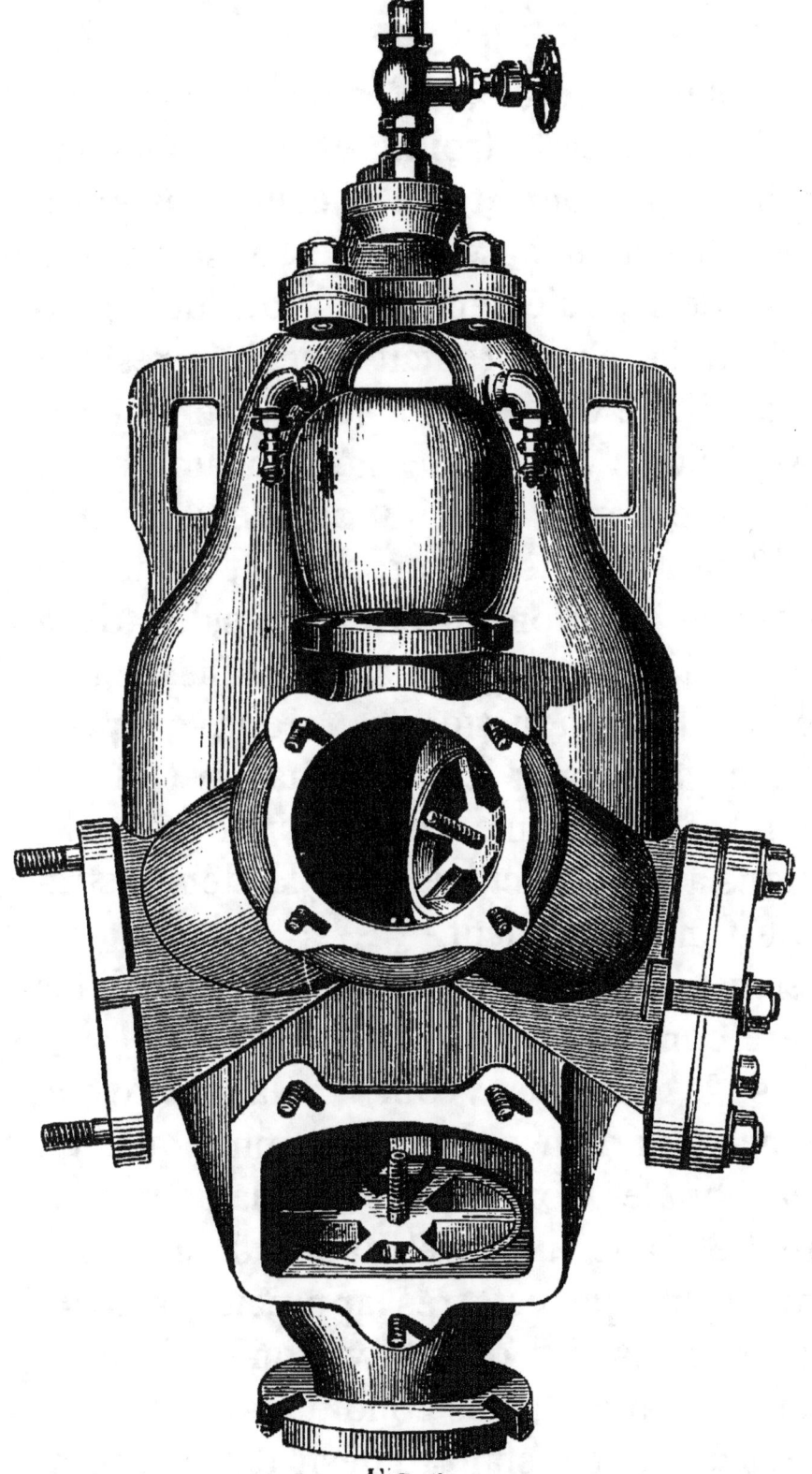

Fig. 2.

à un moment donné, la vapeur, sans se mêler à l'eau, se refroidit et se condense vivement au contact de l'eau d'injection menée par un tuyau spécial et prise dans le conduit de refoulement. Le vide ainsi produit dans la chambre fait que la pression atmosphérique qui agit sur le liquide à élever pousse celui-ci dans cette même chambre en soulevant le clapet d'aspiration. Pendant que ces différents effets se produisent dans une chambre et au moment où la pression de la vapeur qui y a pénétré s'est suffisamment abaissée, la languette se retourne, pour ouvrir à la vapeur l'autre chambre où se produiront les mêmes effets que dans celle que nous avons spécifiée pour la démonstration du fonctionnement.

L'élévation de l'eau se produit donc d'une manière continue.

Dans le système Wolff, la languette est remplacée par un obturateur sphérique, dit clapet à boulet, comme l'indique la figure. La figure 2 est une vue en élévation d'un pulsomètre Wolff, qui est très apprécié dans les diverses industries où l'élévation de l'eau se présente dans certaines conditions.

Nous avons satisfait au désir de beaucoup

de visiteurs de l'Exposition en donnant les explications qui précèdent et que nous nous sommes efforcé de rendre compréhensibles pour les personnes peu familiarisées avec les questions de vapeur et de mécanique.

Lorsqu'une application nouvelle et curieuse de la vapeur met en émoi, pour ainsi parler, la curiosité publique, comme ce qui est arrivé pour le pulsomètre de Hall à l'Exposition de 1878, l'occasion d'une autre Exposition n'est pas à laisser passer sans satisfaire cette curiosité.

Dans un très grand nombre de cas de la pratique, les pulsomètres remplacent les pompes pour l'élévation des eaux, avec cet avantage, que les circonstances peuvent rendre très grand, qu'il n'est pas besoin d'un mécanicien pour déterminer et surveiller le fonctionnement de l'appareil et qu'il peut être placé là où il y aurait impossibilité absolue de placer une pompe.

Les perfectionnements apportés à leur installation, et particulièrement par les trois ingénieurs constructeurs qui ont fourni les pulsomètres de l'Exposition de Nice, ont beaucoup amélioré le rendement de ces appareils,

c'est-à-dire diminué très notablement la dépense de vapeur. Nous pouvons préciser suffisamment cette dépense en citant ces nombres, moyenne indiquée par les constructeurs : dépense de 1 kilogr. 500 de vapeur pour élever 1000 litres d'eau à 10 mètres de hauteur.

<div style="text-align:right">A. ORTOLAN.</div>

XI

LES GALERIES
DES
MACHINES

Les indications ci-après sont moins succinctes que celles d'un catalogue ou d'un guide à vol d'oiseau ; elles permettront mieux aux visiteurs d'utiliser leur promenade dans la galerie des machines.

Si des omissions ou des indications très brèves sont constatées par les intéressés, nous protestons contre toute intention malveillante et nous donnons pour cause l'omission ou l'insuffisance des renseignements, par suite de l'absence des exposants ou de leur représentant, au moment de notre visite, ou une installation non commencée à ce même moment.

Dans la 2e édition de *Nice-Exposition* nous nous efforcerons de combler les lacunes de l'édition actuelle.

Nous procéderons suivant l'ordre d'emplacement de choses exposées, en descendant la galerie.

Abréviations :

D, droite de la galerie,
M, milieu de la galerie.
G, gauche.

Au départ, les générateurs inexplosibles Belleville. Voir ci-avant leur description.

M. Trois petites machines alimentaires, dites petits-chevaux, d'une force moyenne de six chevaux-vapeur. Moteurs à vapeur sans arbre de couche et sans bielle, pouvant servir parfaitement de pompe de refoulement, pour les usages industriels et pour les cas d'incendie. Elles alimentent jusqu'à la pression de 30 atmosphères. Voir fig. 1.

C'est par des dispositions très ingénieuses que sont obtenus les mouvements des tiroirs et la rétrogradation du piston. Question d'un grand intérêt pour les mécaniciens.

M. Régulateur détendeur *Belleville* pour limiter la pression de la vapeur. Fig. 2.

M. Locomobiles inexplosibles *Belleville* de

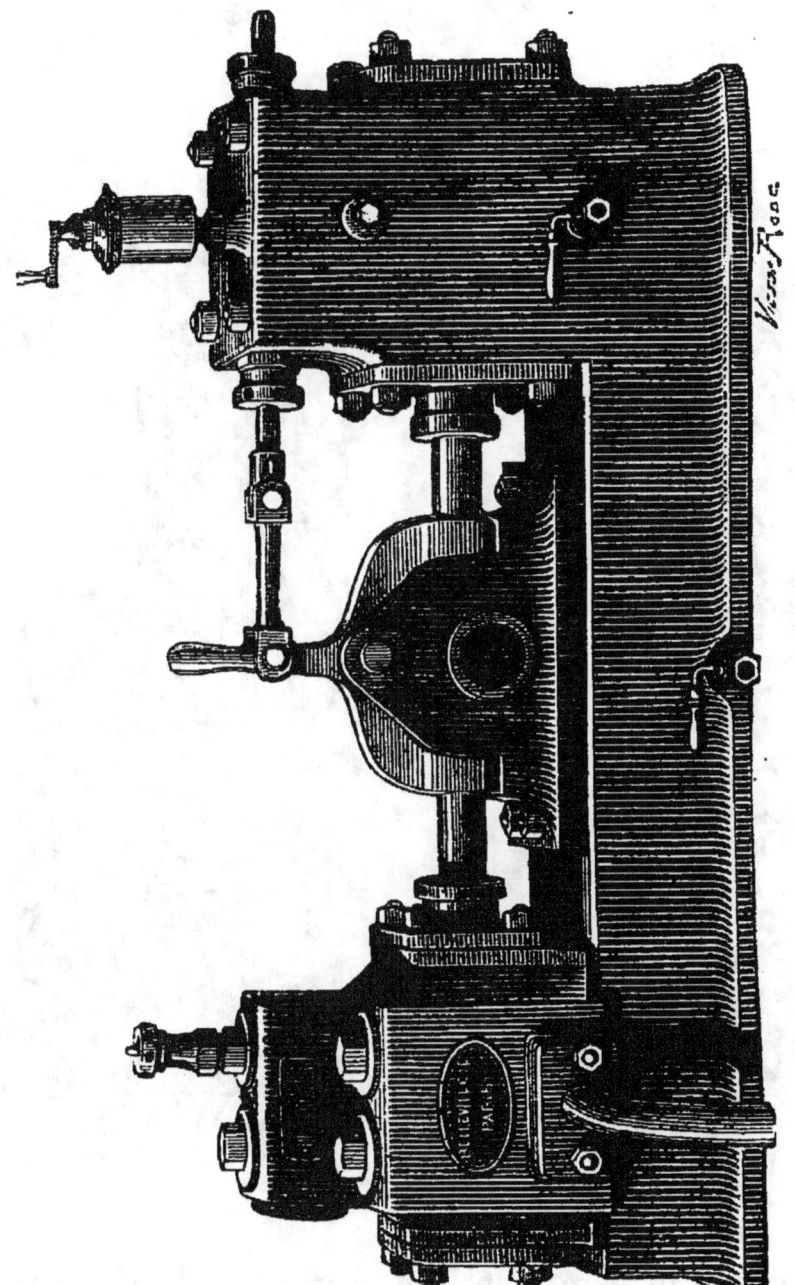

Fig: 1. Pompe à vapeur alimentaire Belleville.

cinq à seize chevaux. Voir ci-avant page 414 ce qui a été dit au sujet des générateurs inexplosibles.

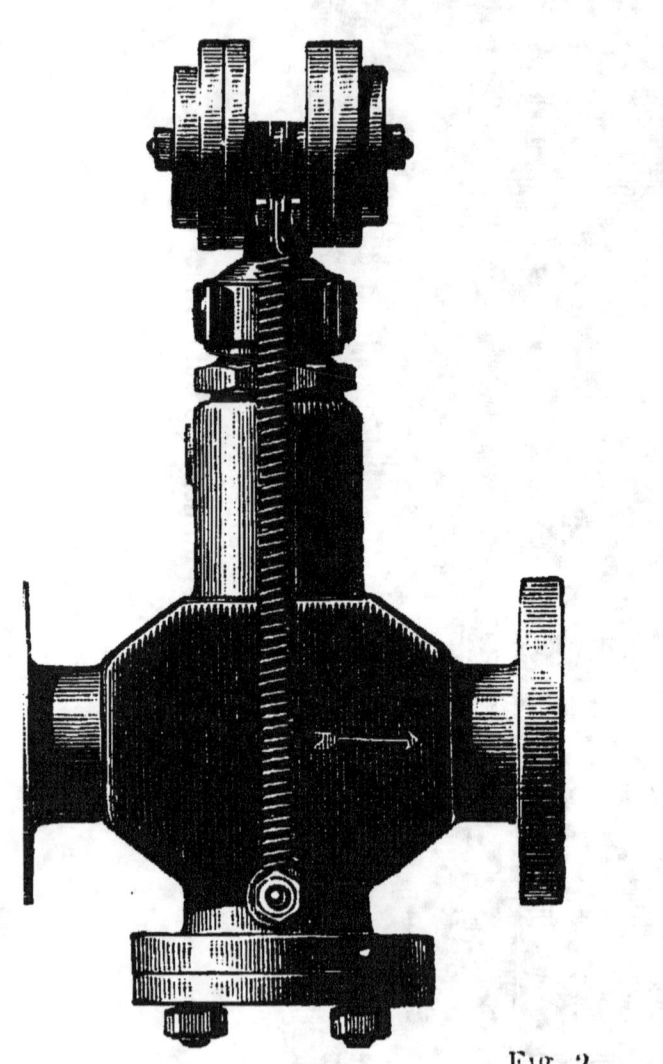
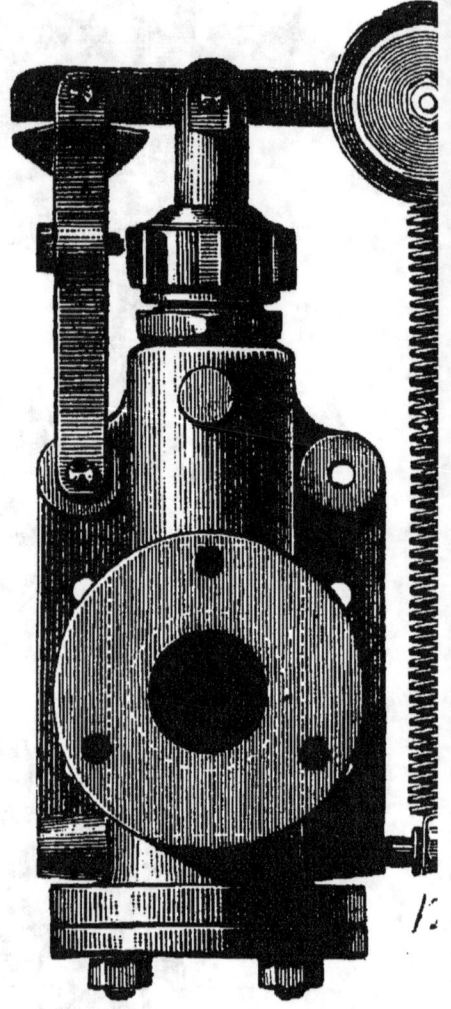

Fig. 2.

Le petit volume de l'ensemble et la disposition verticale du cylindre Fig. 3 sont heureusement combinés dans ce type. Les modè-

les de cinq et huit chevaux sont démontables par fractions de faible poids pour permettre

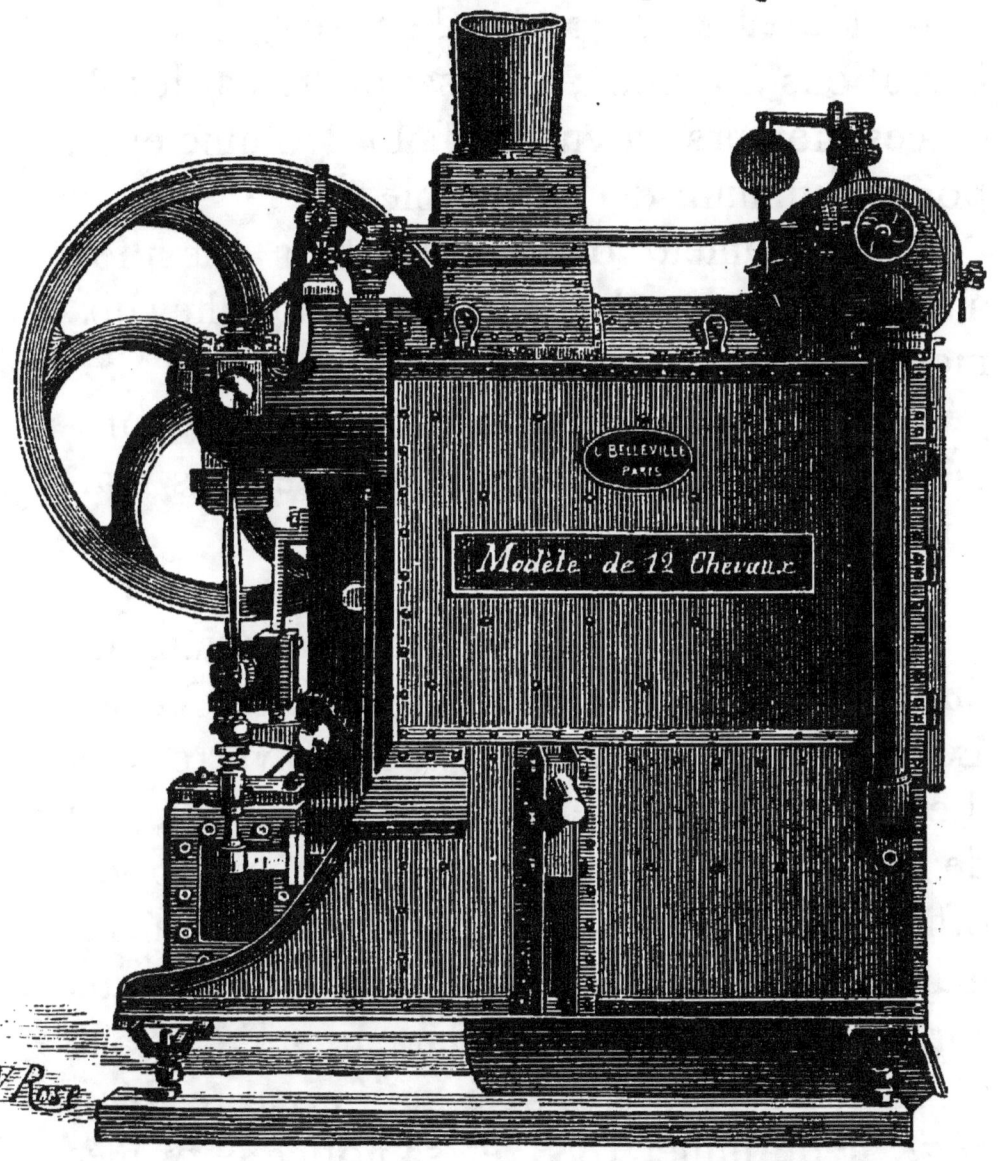

Fig. 3.

leur transport à dos d'homme ou à dos de mulet dans les contrées inaccessibles aux voitures. Solution unique d'un problème très

intéressant pour les exploitations minières et autres.

M. Moteurs complets, disposés pour embarcations à vapeur; réalisation remarquable de ces moteurs en vue du faible volume et du poids minimum de l'ensemble.

G. Spécimen d'un générateur inexplosible *Belleville* de quarante-cinq chevaux, montrant la disposition d'ensemble de ces générateurs. Ce modèle est réglementairement applicable, même à l'intérieur des maisons habitées.

M. Graisseur automoteur de la Société des huiles minérales russes, *Ragosine et Cie.* — Le débit est visible dans le tube en verre V et il est réglé à volonté. L'économie de l'emploi de cet appareil est accusée, dans un rapport officiel, égale à 50 pour 100. Voir un travail remarquable de M. Guérin, ingénieur des arts, sur le graissage dans la vapeur et les graisseurs automoteurs, inséré au journal *le Génie civil,* nº de juillet 1883, et sa notice imprimée chez Chaix.

Les figures 4 et 5 se rapportent au graisseur automoteur à débit visible. La vapeur condensée dans le serpentin S^1 tombe par le tuyau

T^2 dans le fond du récipient A rempli d'huile (fig. 4) et chasse de ce récipient le même volume d'huile qui traverse le tube en verre V et aboutit par C^1 au tuyau de vapeur (fig. 5). La poussée de l'huile par condensation de la vapeur a également lieu dans le graisseur Consolin, dont on peut voir deux spécimens sur les appareils d'électricité Edison, dans le pavillon spécial à droite du Palais, en haut.

Les graisseurs Ragosine, d'une main-d'œuvre achevée, sont construits par MM. Broquin, Muller et Roger, Paris.

M. Mastic calorifuge de *M. Buser.* Démonstration de la puissance réfractaire par l'observation faite sur le refroidissement de l'eau chaude renfermée dans une bouillotte nue et dans une bouillotte garnie de calorifuge. L'expérience a accusé du 12 au 15 pour 100 la perte de chaleur d'une chaudière à tôle nue, sur une chaudière recouverte de calorifuge Buser.

M. Machine fixe horizontale de vingt-cinq chevaux, construite à Marseille par *Paget* et *Lagier.* Ensemble robuste, groupement de dispositions avantageux; détente Meyer, régulateur d'un excellent système.

M. Machine à condensation, horizontale, à

bielle directe, système *Heusser* et *Bermond* de Lyon.

L'application intelligente du tiroir cylindrique et d'un obturateur de détente de même forme suffirait pour donner une valeur de nouveauté importante à ce moteur; il faut y ajouter la disposition très originale d'un régulateur qui détermine la détente. Condenseur à surface. La machine Heusser et Bermond mérite d'attirer l'attention du visiteur compétent en moteurs à vapeur.

Les mêmes exposants ont une machine d'un système différent, mais également très original, dans l'annexe n° 3, où sont établies les chaudières de *De Naeyer* et de *Léon Droux*. Elle fonctionne pour donner le mouvement à une machine Gramme. C'est un système Compound de vingt-cinq chevaux sur les pistons, à condenseur à surface et marchant au régime de 180 tours par minute. A recommander à l'attention des ingénieurs et des mécaniciens.

D. Exposition importante de *M. Pommier*, chaudronnier à Marseille, d'appareils de distillerie fixes et amovibles, et pompes rotatives à main. A signaler une étuve portative pour la désinfection, procédé du *D^r d'Albinoir*

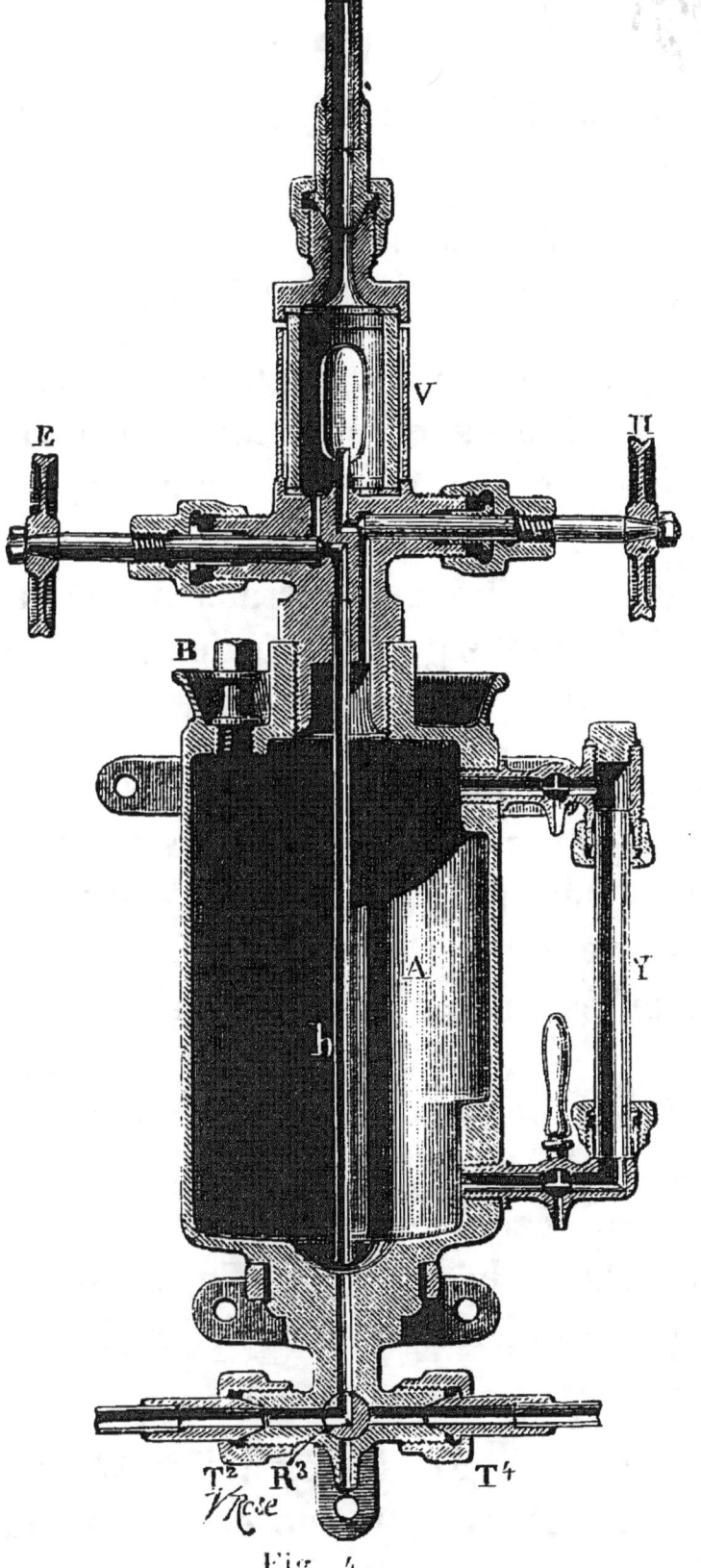

Fig. 4.

et un appareil de chauffage des vins, système *Pasteur*.

M. Locomobile, système *Lobin*, d'Aix. Ensemble gracieux et de bonne exécution.

G. Graisseurs *De La Coux*, universellement employés et réalisant le desideratum des appareils de cette nature : débit uniforme quelle que soit la hauteur de l'huile dans le graisseur.

Spécimens d'huiles minérales de bon aspect pour graissage, signalés par des récompenses aux Expositions.

G. Exposition de bel aspect des spécimens d'Oléonaphtes, huiles minérales russes de la Société Ragosine et Cie de Moscou. Seul concessionnaire, *André fils*, Paris. Ces hydrocarbures ont été les premiers employés, en France, au graissage des mouvements mécaniques, depuis ceux des moteurs de très grande puissance jusqu'aux métiers de filature et aux machines-outils. A noter l'emploi réglementaire du n° 0 dans la marine nationale, par décision ministérielle du 21 septembre 1881.

D. Moteur à gaz, système *Forest*. Réalisation satisfaisante du moteur pour usages

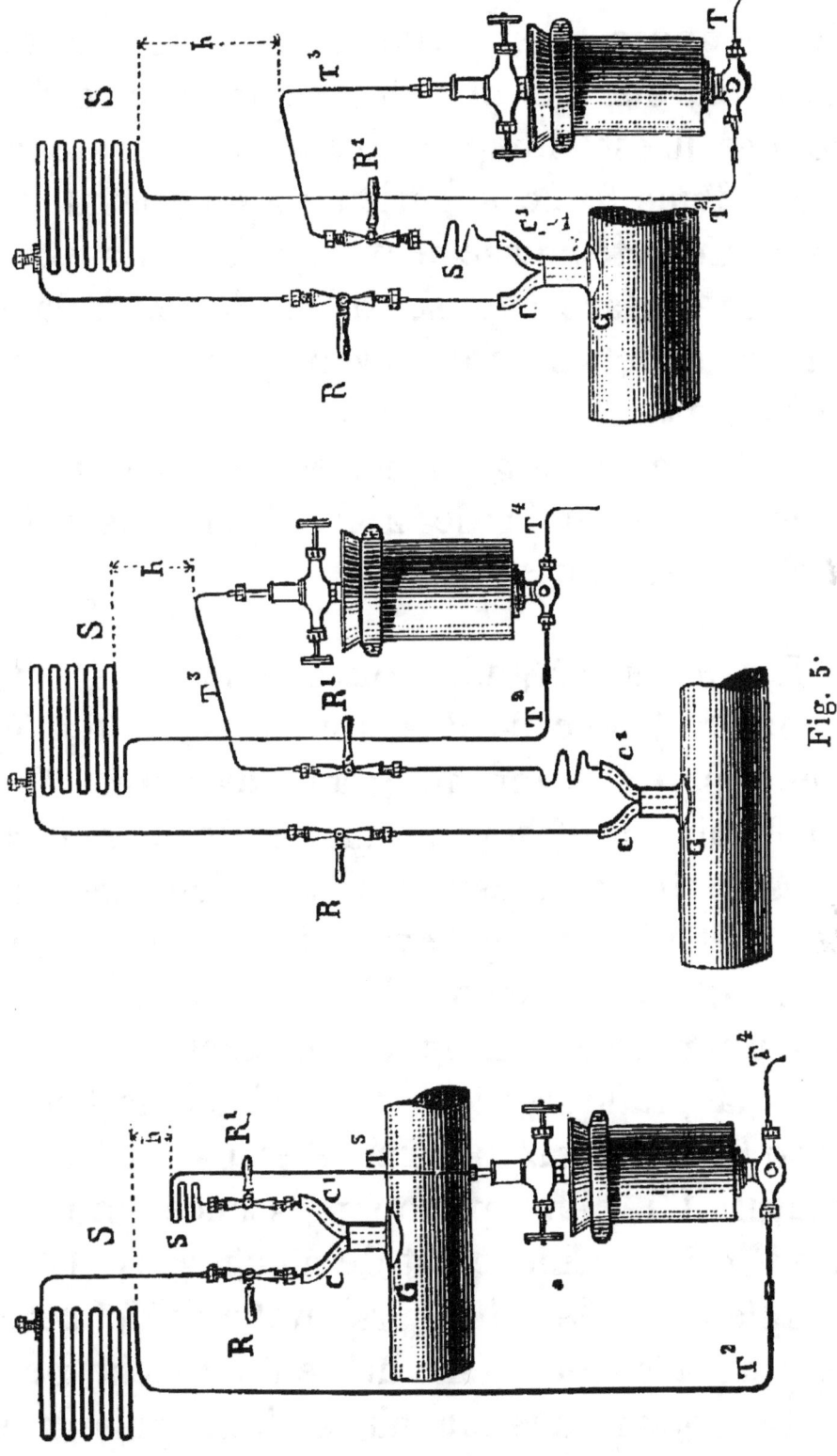

Fig. 5.

domestiques, n'exigeant pas de circulation d'eau autour du cylindre pour le refroidir, comme il est indispensable avec les moteurs à gaz d'une force supérieure à un cheval vapeur. Ce refroidissement est obtenu avec la grande surface exposée à l'air libre, formée par les collets nombreux venus de fonte avec le cylindre.

La force en kilogrammètres de ces moteurs intéressants varie de 4 à 75, soit de 1/5 à 1 cheval vapeur.

D. Moteurs à gaz. Nouvelle machine *Otto* de la Cie Française des moteurs à gaz (fig. 6). Ces appareils eurent un grand succès en 1878 au Palais du Champ de Mars. Ils travaillent sous de fortes pressions et silencieusement; à cet effet, le mélange explosif est comprimé avant d'être enflammé. La consommation de gaz pour les grands modèles (50 chevaux) est dans la pratique courante environ de 800 à 1000 litres de gaz par heure et par force de cheval. La plus grande puissance pour le modèle à 1 cylindre est de 25 chevaux. L'accouplement de plusieurs moteurs de cette puissance sur le même arbre de couche permet d'obtenir des machines d'une puissance

totale de 100 chevaux. — Les plus petits modèles sont de 1/2 cheval. Les spécimens qui figurent à l'Exposition de Nice sont bien établis, la main-d'œuvre est très satisfaisante.

Fig. 6. — Moteur à gaz Otto.

M. Machine à vapeur de vingt chevaux, de *M. Thiolier*, de Saint-Chamond (Loire). Rien de particulier, si ce n'est un volant d'une dimension qui est anormale, en apparence.

D. Compteur d'eau de la *Compagnie Kennedy*, représentant M. Émile Kern, ingénieur civil, Paris. Cette question du compteur d'eau exerce depuis longtemps l'esprit ingénieux des chercheurs de solution dans la mécanique appliquée aux services publics et aux usages domestiques. Le compteur Kennedy, très ingénieusement installé, peut invoquer comme preuve de sa valeur près de trente années de pratique dans les différents services des villes et des particuliers. La partie la plus

originale et la plus ingénieuse c'est le mouvement initial de la minoterie et du compteur du débit, qui consiste en un cylindre où se meut un piston sur lequel *roule* une bague en caoutchouc qui fait garniture. Le modèle à cylindre de verre qui figure parmi les spécimens exposés par la Compagnie Kennedy est très ingénieusement disposé pour laisser voir cette partie essentielle du mécanisme.

D. Kœrting frères, à Paris. — Spécimen de nombreux appareils d'élévation des eaux, d'injection pour alimentation des générateurs de vapeur et d'appareils et installations de chauffage des ateliers, des appartements. Voir page 407, la mention du pulsomètre système Kœrting.

L'*injecteur universel*, système Kœrting, est une très ingénieuse combinaison des effets de deux injecteurs simples, placés à côté l'un de l'autre et combinés dans un même corps. Le premier aspire l'eau et la refoule avec une certaine pression dans le second qui la chasse dans la chaudière en augmentant cette pression. L'avantage marquant sur les injecteurs simples est la simplicité de la manœuvre

qui réussit sans tâtonnement : *tirer le levier jusqu'au bout.*

Les différents systèmes de chauffage exposés par M. Kœrting sont bien combinés. Les surfaces chauffantes sont très grandes par la disposition des tuyaux à ailettes.

G. Deux moteurs à gaz de 10 chevaux, système *Otto*, de la Compagnie française, exposés par l'usine à gaz de Nice. Ils fonctionnent pour mettre en mouvement le manège qui actionne les différentes machines et outils rangés sur le côté gauche de la galerie.

G. Bois sculptés et tournés pour les usages industriels, et façonnés très artistiquement. Exposition de *M. Duclerq*, qui attire l'attention des gens de goût.

M. Machines pour tuilerie, exposées par *M. Chambrette-Bellon*, à Bèze. Mérite l'attention sérieuse des personnes compétentes.

M. Guillette, constructeur, à Auxerre. Trois machines importantes pour le travail du bois. A recommander.

M. Tiersot, à Paris. Outils pour ama-

teurs. Collection très variée de machines à découper le bois; élégantes et fonctionnant avec précision, à pédale ou mues par une machine. Scieries alternatives à ruban, etc. Exposition qui est faite pour tenter les amateurs et les ouvriers de découpage des bois.

G. Presses hydrauliques à parfums, système très simple et très robuste, exposées par *M. Rougier*, de Grasse.

D. Pompes à incendie, exposées par *M. L. Guinard*, de Lyon. Réputation bien acquise. Demander un prospectus explicatif.

M. École d'arts et métiers d'Aix. L'intérêt varié que présente cette exposition, qui a un caractère officiel, sollicite le visiteur; elle vise la démonstration, pour ainsi dire, de l'enseignement professionnel des élèves, depuis la confection d'un boulon jusqu'à celle des moteurs complets et des objets d'art. A citer comme modèle achevé d'un moteur horizontal la machine de 8 chevaux. L'excellente disposition du mécanisme et le travail de main-d'œuvre hors ligne font de cet appareil un objet d'art, en même temps qu'un

excellent moteur. Mêmes observations pour la petite machine à pilon, du type adopté par la marine nationale, pour les embarcations à vapeur.

M. Sur la machine horizontale de l'École d'Aix, remarquer le *graisseur à percussion* exposé par *MM. Baudel* et *Gurtler*, de Marseille. Excellent appareil qui entre à peine dans la voie du succès. Le brevet en est tout récent.

M. M. Corcelet-Bernard. Cisaille et poinçonnage d'un bon arrangement.

D. Wolff, Paris. Exposition d'un très grand nombre d'instruments accessoires des moteurs à vapeur et moteurs hydrauliques. A titre de curiosité, regarder avec attention le petit modèle de pulsomètre garni de vitres, qui permettent de voir son fonctionnement. Le pulsomètre Wolff jouit d'une bonne réputation. Plusieurs spécimens fonctionnent dans le local spécial situé à droite et au niveau du bassin inférieur de la cascade. L'exposition Wolff doit être étayée d'un album ou prospectus assez explicatif pour en faire comprendre toute l'importance.

D. Courroies en coton américain de *Gandy*. Résultats presque incroyables de résistance ; adhérence qui évite le glissement. Voir les spécimens qui font communiquer les poulies des machines motrices avec le manège placé en sous-sol.

M. M. *Decourt*, constructeur-mécanicien, à Essonne et Marseille. Minoteries. — Sasseur, système *Jouven*. — Exposition à étudier avec profit par les personnes compétentes.

D. Machine à vapeur, système *Thiolier*, de Saint-Chamond, Loire (Voir ci-avant, au nom du même exposant), s'écarte peu des dispositions habituelles à ce type de moteur horizontal.

D. Nemelko L., à Simmering, près Vienne (Autriche). Machine à décortiquer et nettoyer le blé et autres graines pour usage alimentaire. Appareil fort curieux. A lire avec intérêt le prospectus en plusieurs langues.

G. Pompes rotatives *Broquet*, constructeur, Paris. Système à pignons. Dispositions ingénieuses affirmées par le succès.

M. Pompes à incendie et bélier hydrau-

lique exposés par *M. Batifoulier*, de Besançon. A étudier sur dessins; présentent un intérêt réel.

M. MM. *Plissonnier et fils*, à Lyon, exposent des machines agricoles de dispositions bien comprises. A noter une locomobile verticale.

D. Demaux et fils, à Toulouse. Machine à sécher instantanément les blés. Le dispositif paraît bien remplir le but; l'appareil est bien construit.

G. Varloud. Appareils de chauffage et d'éclairage par le gaz fabriqué par le système de l'exposant, avec le mélange de vapeurs d'hydrocarbure et d'air. Si les résultats répondent à l'aspect des appareils, le système Varloud doit être excellent.

M. Machines à coudre, à plisser et à repasser de la Compagnie française. Exposition très intéressante qui sollicite la visite des Dames et l'attention des chefs des grands établissements de couture.

M. Ardon, de Marseille. Machines à coudre d'un système bien compris.

M. Ateliers *Fraissinet*, à Marseille. Exposition d'une nouveauté de grande valeur dans la fabrication des produits chimiques : Appareil pour la production du sulfate d'ammoniaque, par un système très économique. Treuil et moteur de petite puissance, système à condenseur à surface, ce qui constitue un appareil d'une disposition fort ingénieuse et d'un rendement très économique. Spécimen de chaudière à foyer intérieur ; le travail de chaudronnerie en est très soigné.

D. Tranchant, à Marseille. Appareils de distillerie et alambics pour les vins, marcs et plantes. Dans la partie la plus haute de la galerie des machines, à côté des machines à gaz, M. Tranchant a une exposition fort remarquable d'appareils en chaudronnerie, de tuyauterie, etc.

M. Société française de fonderie et laminage de cuivre. Exposition, sous vitrine, d'échantillons très beaux de fils de cuivre, de feuilles d'épaisseur très faible, etc.

G. Muller, à Ivry. Belle exposition de produits céramiques pour constructions et industries, et particulièrement de creusets en

plombagine. Pièces de toute forme en matière réfractaire.

M. Lobert et *Pojasino*, à Nice. Appareils de chauffage et de ventilation d'une disposition bien comprise.

D. Sauvaire frères, à Marseille. Appareils de chauffage et fourneaux pour cuisine, de bel aspect.

D. Kœrting frères. Disposition d'un grand appareil de chauffage pour vaste local; surfaces chauffantes multipliées par les carneaux à ailettes. (Voir ce même nom ci-avant au sujet des poêles à ailettes.)

D. Insolateurs de la Compagnie d'utilisation de la chaleur solaire. Expériences curieuses de chauffage de l'eau, de cuisson des aliments par les appareils insolateurs.

D. Roche, à Saint Étienne. Grand fourneau de cuisine d'un type particulier. Bonne disposition, construction solide et élégante.

A l'extérieur de la galerie des machines.

Kœrting frères. Un pulsomètre et sa chaudière, sur chariot en fer. Installation d'une

très grande commodité pour les circonstances où l'établissement des pompes et d'un moteur à vapeur est difficultueux ou impossible; peut rendre d'excellents services dans les travaux agricoles.

A. Baron, à Marseille. Une machine à chaudière verticale, pour actionner des outils ou des machines agricoles ; elle actionne un hache-paille. Spécimen de bonne construction.

Wilhelm, à Marseille. Appareil à fabriquer le gaz d'éclairage et de chauffage, instantanément, à froid. Installation simple et de bonne exécution.

Doulton, à Londres. Poterie en grès pour emploi industriel et pour décoration artistique. Échantillons de fort belle apparence.

Teissier et *Delmas*, Paris. Matériel accessoire de cave, tel que bouche-bouteille, robinets automatiques, et diverses installations de cette catégorie, très ingénieusement combinées. A voir avec intérêt par les promeneurs.

Matériel agricole de la Société française, à Vierzon. Exposition de quelques grandes

machines de travail agricole : batteuse locomobile à grand travail, élévateur et concasseur ou casse-pierre sur chariot, etc. Cette dernière machine est, sans contredit, remarquable à tous égards; les autres sont bien conçues et bien exécutées. Exposition d'un grand intérêt agricole et pour travaux vicinaux.

Noël, à Paris. Pompes pour tous usages. Si, comme il faut l'admettre, les récompenses élevées, qui ont été décernées aux expositions, affirment la valeur comparative des choses exposées, les pompes Noël s'imposent à la confiance.

DES APPAREILS FUMIVORES

La question de la suppression de la fumée des chaudières à vapeur a une double importance de premier ordre : l'hygiène publique, l'économie du combustible. Deux systèmes fonctionnent à l'Exposition : *système Belleville*, établi sur les générateurs inexplosibles de cet inventeur, au haut de la galerie des machines.

Il consiste, *grosso modo*, en une admis-

sion de vapeur dans le foyer sur le point le plus convenable, pour produire mécaniquement le mélange, le brassage des gaz de la combustion, et par suite, une combustion plus parfaite et la non-formation de la fumée noire et abondante.

Système Orvis, établi sur la chaudière des Chantiers du Rhône, exposée par M. L. Droux

Fig. 7.

(annexe n° 3, en bas et à gauche du palais de l'Exposition). Le fumivore Orvis est d'une efficacité très satisfaisante ; la démonstration en est faite sur la chaudière précitée. Il consiste en une espèce de giffard d'air, par lequel de l'air et de la vapeur sont projetés sur un point déterminé du foyer, et produisent mécaniquement le brassage du gaz, en même temps que l'accélération du tirage dans le

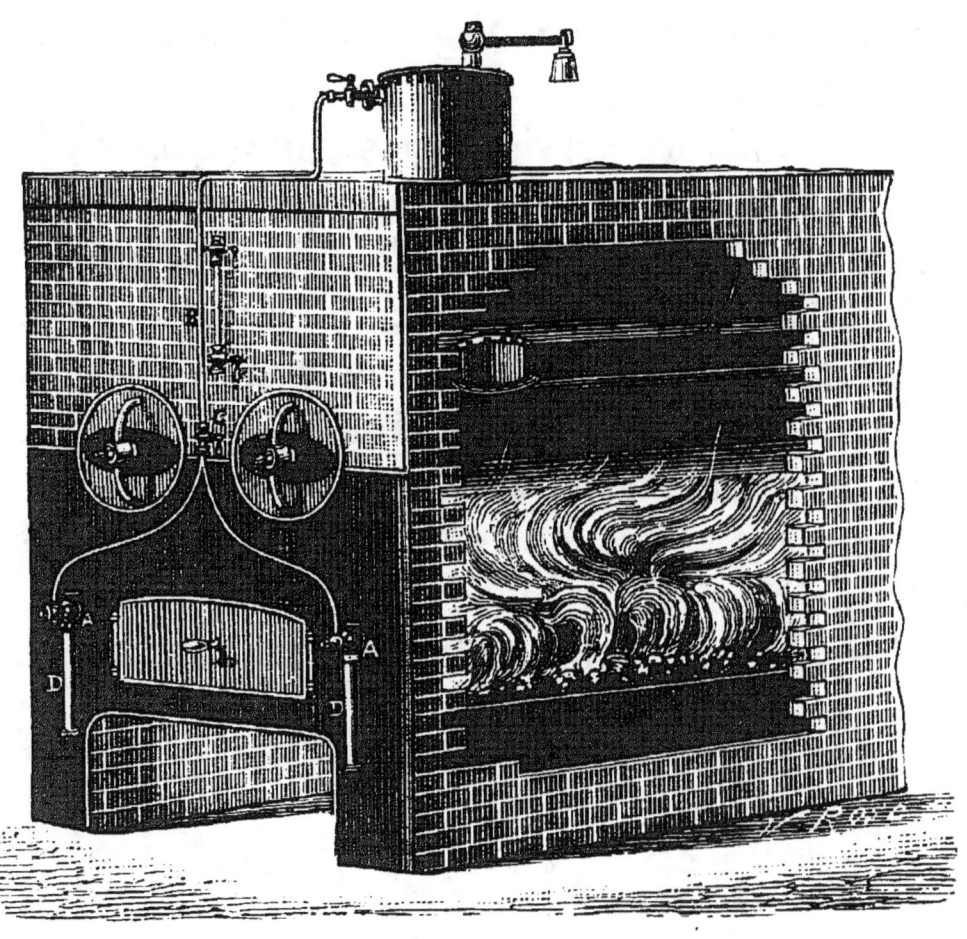

Fig. 8. — Installation du fumivore Orvis.

foyer. La figure 7 de détail, page 436, et l'installation extérieure en AA, DD, de l'appareil sur la chaudière, fig. 8, donneront une idée d'une invention bien digne d'attirer l'attention.

Le fumivore Orvis est incontestablement, jusqu'à ce jour, l'installation la plus simple et la plus logique pour éviter de *produire la fumée dans le foyer* des chaudières, dont la disposition et les dimensions sont normales. L'économie de combustible qu'il procure est à vérifier par une pratique prolongée. Dans tous les cas, son action n'occasionne pas de surcroît de dépense : c'est l'opinion des ingénieurs et des mécaniciens qui l'emploient.

LES ANNEXES

Annexe n° 1, à droite de l'entrée principale.

Cette annexe, immédiatement à main droite, en entrant dans l'Exposition, se divise en deux parties : l'une, la plus rapprochée de la porte d'entrée, comprend tous les *Produits alimentaires*, c'est-à-dire : conserves de toute espèce, pâtes alimentaires, pains d'épice, miels, bonbons, etc. Signalons les truffes de *Daudens* de Paris, les meilleures truffes qu'on puisse manger, *experto crede Roberto*, bien en chair, bien grasses, veloutées au palais et savoureuses au goût, enfin parfaites. Ce sont ces truffes qui ont été servies aux banquets donnés chez Catelain, et tous les estomacs reconnaissants ont unanimement constaté leur excellence.

La moitié seulement de cette annexe est consacrée aux produits alimentaires.

L'autre moitié, celle qui va jusqu'à la se-

conde entrée de l'Exposition, est réservée à l'horticulture et aux concours auxquels elle donne lieu, et comme il s'agit de produits sans cesse renouvelés nous n'avons pas à en parler ici. Cependant signalons certains objets qu'on y a fait entrer sans autre raison que celle de n'avoir pas d'autre place. Par exemple les statues, vases et autres articles en terre cuite de la maison *Guichard frères* de Marseille, les marbres de *Sospel*, des échantillons de chaux, de ciments, de bouchons et de bougies. Les exposants de ces deux derniers produits ont élevé de véritables monuments, mais ils ne pourraient guère répéter ce que disait Horace :

Exegi monumentum ære perennius,

car celui de M. Vidal est en liège et celui de la Compagnie des stéarines françaises en cire.

A voir dans cette annexe, environ au milieu, la remarquable Exposition d'un naturaliste de Paris — toutes espèces d'animaux buvant, mangeant, courant, se battant, se bousculant, le tout fait avec beaucoup d'habileté et une verve endiablée. Tous nos compliments à cet exposant.

Annexe n° 2, à gauche de l'entrée principale.

Exposition
de la C^{ie} Paris-Lyon-Méditerranée

Cette exposition est non seulement d'un bel aspect, mais elle est composée de machines, de wagons, d'appareils destinés au service de la voie, tels que signaux, manœuvre des aiguilles, application de l'électricité à la télégraphie, d'une très grande importance et d'un fini qui charme l'œil du curieux et fait applaudir les mécaniciens et les connaisseurs du matériel infini du service de la traction et de la voie.

On ne peut pas passer indifférent à côté des deux locomotives, qui sont sur rail, à l'entrée de l'annexe n° 2. La première, à gauche, est un type tout nouveau qui peut remorquer, à la vitesse de 70 kilomètres, 14 voitures de types variables, donnant environ 180 tonnes. Donnée numérique à noter et qui prouve les soins et les précautions pris dans la construction de ces magnifiques

machines : *le fer y travaille à moins de 6 kilogrammes.*

Les roues ont 2 mètres de hauteur et leur poids de 14 tonnes assure une adhérence suffisante sur les rails, pour la vitesse prévue et pour l'entraînement des voitures. Le poids de la machine seule est de 43 tonnes. Elle a été construite dans les ateliers de la Compagnie P.-L.-M., qui étudie elle-même la disposition d'ensemble et les détails de tout son matériel.

La deuxième machine à droite est destinée à la traction des trains de marchandises de 5 à 600 tonnes, à une vitesse assez grande. Les roues n'ont que 1 mèt. 50 de diamètre. Le travail des pièces est fini avec moins de luxe que dans la précédente, mais il n'en est pas beaucoup moins remarquable.

Sept voitures de différents modèles sont rangées derrière la locomotive de gauche. Quelques-unes réunissent toutes les améliorations, tout le confortable qui ont été successivement appliqués, à titre d'essai, sur des voitures de différents types.

Visiter en détail les trois salons, d'un arrangement artistique, où le luxe d'installation

est aussi étonnant pour les dimensions restreintes des appartements que sont nombreuses les commodités que peut souhaiter un voyageur exigeant.

L'exposition de la Compagnie P.-L.-M., il faut le répéter, est d'un très bel aspect et d'une très grande utilité pour aider les études des ingénieurs, en même temps qu'elle donne pleine confiance aux nombreux voyageurs qui parcourent la voie exploitée par cette puissante Compagnie.

<div style="text-align:right">A. Ortolan.</div>

Annexe n° 3 (faisant suite à l'annexe n° 2).

Cette annexe est consacrée à la *métallurgie* et aux industries qui s'y rattachent. Ainsi on y voit les produits de hauts fourneaux, des charbons, des minerais et du matériel d'exploitation de mines. Très intéressant pour les ingénieurs et les gens compétents ; très peu intéressant pour le public profane.

Au fond de cette annexe se trouvent les générateurs de vapeur dont il est question dans l'article de M. Ortolan.

Pavillons des Vins

En face des magasins de vente, côté sud. Ce pavillon comprend les échantillons de plus de 3oo exposants; il serait trop long et fastidieux de citer les noms de tous ces exposants. Ce qu'on peut dire c'est que, à peu de chose près, tout ce qui a un nom dans le commerce des vins de Champagne, vins de Bordeaux, cognacs, etc., se trouve représenté dans ce pavillon.

Au fond, à droite, on peut déguster, gratuitement ou avec rétribution facultative, tous les produits exposés. On ne peut se figurer tout ce qu'il existe d'élixirs et de liqueurs de toute espèce, d'amaras ou amaros, de bitters suisse ou autres, de bodegas, enfin de liquides d'une composition quelquefois un peu étrange ou originale; mais il est vrai que notre siècle est original et qu'il faut l'être pour réussir.

Un exposant qui, à notre avis, a trop visé à l'originalité et qui a dépassé le but c'est celui qui a inventé une boisson baptisée le *krack*, et qui ajoute encore : *apéritif stimulant!* C'est un comble, car le krack n'a

jamais stimulé que les boursiers.... à lever le pied ; — non, le krack n'est pas heureux et nous serions étonné si cette liqueur avait du succès.

Pavillon Algérien

Le pavillon algérien est sur le plateau, à droite du palais, adossé à la terrasse du château du Piol.

Ce pavillon devait d'abord être une œuvre d'architecture spéciale, ayant un cachet algérien tout particulier ; mais l'Algérie s'est décidée un peu tard à prendre part à l'Exposition de Nice et l'on a dû renoncer à ce projet. Dans ces conditions on a installé les produits algériens à la place qu'ils occupent actuellement.

Ces produits se composent d'articles de toute espèce, spécialement de laines, de soies, d'huiles, de vins et d'étoffes algériennes.

Après les produits d'Algérie on a placé dans cette annexe tout ce qu'on ne pouvait pas installer ailleurs. Ainsi une très belle et

très longue yole de course de *Tellier aîné* de Paris, puis les installations de la Société générale des téléphones, les appareils télégraphiques de plusieurs sociétés, l'avertisseur électro-automatique, et sur la partie de cette salle qui est en élévation quelques exposants de la classe des vins qu'on n'avait pas pu placer dans le pavillon de cette classe.

Dans le pavillon algérien est placé le Trophée de la *Société centrale de Secours aux naufragés*. Dire que cette société a sauvé jusqu'à ce jour plus de trois mille personnes et sauvé ou secouru plus de six cents bâtiments, qu'elle n'a pour ressources que les dons des personnes charitables qui s'intéressent à la vie des marins, c'est inviter les visiteurs de l'Exposition à venir autour des troncs disposés sur le Trophée pour recueillir les offrandes.

PAVILLON
DE LA SOCIÉTÉ EDISON
Lumière électrique

Le pavillon de la Société Edison est une des curiosités de l'Exposition et présente un grand intérêt pour les industriels et les ingénieurs. On peut y admirer tout à l'aise et voir fonctionner ce merveilleux système de machines qui alimentent 1500 lampes électriques répandues dans les galeries du palais. Cette installation constitue l'application la plus importante d'éclairage électrique qu'on ait faite en France jusqu'à ce jour; grâce aux lampes Edison, l'Exposition peut être aussi fréquentée pendant la soirée que pendant le jour et l'on peut y donner, la nuit, des fêtes à l'éclat et à la gaieté desquelles la lumière Edison contribue puissamment par ses tons chauds et brillants et par les effets décoratifs auxquels elle se prête.

En Amérique, cette lumière est employée non seulement comme en France, dans un grand nombre d'établissements industriels, magasins, banques, journaux, gares, cafés, théâtres, mais même par les particuliers. Nous sommes persuadé, d'ailleurs, qu'elle est destinée à se substituer, en très peu de temps, à tous les anciens procédés d'éclairage : gaz, pétrole, huile, dans les usines, fabriques, imprimeries, magasins, salles de réunion, villas, châteaux, hôtels, partout enfin où l'on peut disposer, sur place ou à proximité, de la force motrice convenable. Du reste toute force motrice est bonne pour cela : machine à vapeur, à eau, à gaz, etc.

L'avantage de la lumière Edison sur tous les autres systèmes est évident. C'est une lumière fine qui ne vacille pas comme les autres, au moindre courant d'air, puisqu'elle est enfermée dans des tubes de verre. Elle est d'un ton doré agréable et d'un éclat doux qui ne fatigue pas la vue ; elle n'élève pas la température des locaux où elle se trouve, elle ne vicie pas l'atmosphère, ne dégage ni fumée ni gaz détruisant les peintures et les tentures ; elle est indépendante des variations atmos-

phériques et ne perd pas son pouvoir éclairant avec l'altitude.

Produite en vase clos, brûlant dans l'eau comme dans l'air, au milieu de la ouate, de la paille et des matières les plus inflammables, elle ne laisse pas, comme le gaz, sous la menace perpétuelle de l'incendie, de l'explosion ou de l'asphyxie. On peut donc affirmer la sécurité la plus absolue et les conditions hygiéniques les meilleures, elle est sans rivale sous ce double rapport et ne peut être comparée à aucun autre mode d'éclairage. Il faut remarquer en outre, qu'elle ne scintille pas et ne varie pas sans éclat, qu'elle brûle silencieusement sans qu'on ait à s'en occuper pendant de longs mois et ne nécessite aucun mécanisme ni mouvement d'horlogerie susceptible de dérangement. Enfin que sa divisibilité est extrême et permet de remplacer non seulement les plus petits becs de gaz, mais même les lampes à huile, les bougies, etc.

L'intensité lumineuse des lampes Edison varie de 1 à 100 bougies et pour celles de 4 à 6 bougies on peut les employer simplement avec des piles. C'est-à-dire que ces lampes sont mises ainsi à la portée de tout le monde. De plus des usines centrales per-

mettent de fournir la lumière Edison à domicile comme le gaz.

En résumé, cette lumière n'a qu'un adversaire à combattre : *la routine*. Mais ce n'est qu'une question de temps et un jour viendra où tout le monde aura ses lampes Edison chez soi.

Edison a installé de vastes ateliers Ivry-sur-Seine, pour la construction de ses lampes à incandescence, ses générateurs d'électricité, ses conducteurs et ses moteurs à vapeur. La fabrication de la lampe est des plus curieuses. La partie constitutive de l'appareil est une fibre de bambou carbonisée, rendue incandescente par le passage du courant électrique. Edison, avant de trouver dans le bambou cette fibre fine comme un cheveu, a essayé à peu près toutes les plantes du globe. La lampe comprend deux pièces de verres distinctes : l'une destinée à supporter la fibre et à donner passage aux fils ; l'autre, sorte de globe de la dimension d'un gros œuf, sert à maintenir la fibre carbonisée incandescente, dans un milieu raréfié à un millionième d'atmosphère.

Ce serait une erreur de croire que le prix de revient de la lumière Edison dépasse celui du gaz, de l'huile ou du pétrole.

C'est tout le contraire qui a lieu, et cela est prouvé non seulement par les calculs théoriques, mais encore par la pratique et l'expérience de tous ceux qui emploient cette lumière.

A Paris on peut s'en rendre compte aux établissements suivants :

Hôtel de Ville	500	Lampes.
Banque de France	150	—
Gare Saint-Lazare	150	—
Hôtel Continental	60	—
Magasins du Louvre	60	—
Maison Boissier	110	—
— Lahure	80	—
— Hachette	80	—

etc., etc.

Il y a aussi de nombreux ateliers et établissements dans les autres villes, mais c'est à l'Exposition de Nice, comme nous l'avons dit, qu'aura été réalisée la plus importante application, jusqu'à ce jour, du système Edison.

Pour les théâtres spécialement cette lumière offre divers avantages et il y a cinq grandes salles de spectacles qui l'ont adoptée en Europe. Ce sont ceux de Brünn, Prague, Stuttgart, Munich et Milan. L'Opéra de Paris a

aussi traité avec la Compagnie, et la lumière Edison y sera très prochainement installée. Comme cette lumière supprime absolument tout risque d'incendie, il est probable que tous les théâtres l'auront adoptée avant qu'il s'écoule longtemps.

Pour conclure nous engageons vivement nos lecteurs à venir à l'Exposition lorsqu'elle est ouverte le soir : c'est un spectacle qui en vaut véritablement la peine.

TROISIÈME PARTIE

NICE
ET SES ENVIRONS

I

Renseignements Complémentaires

Nous avons donné, au commencement de ce volume, des renseignements généraux rédigés spécialement au point de vue de l'Exposition. Nous ne reviendrons pas sur ces renseignements, mais nous ajoutons ici ceux qui n'avaient pas pu avoir leur place, au milieu des autres, et qui forment, avec eux, l'ensemble de toutes les indications nécessaires aux voyageurs qui viennent à Nice.

Voitures de Louage[1]

Les loueurs de voitures sont nombreux à Nice. Une petite voiture à deux ou trois places, avec deux poneys à conduire soi-même (le cocher habituel est sur un siège

derrière,) coûte de 5 à 10 francs l'heure, suivant arrangement. Un coupé ou victoria, à un cheval, se paye environ 500 francs par mois; un landau à 2 chevaux, de 600 à 900 francs, plus le pourboire du cocher qu'il est bon de débattre à l'avance.

Les *chevaux de selle* sont loués de 8 à 12 francs pour la matinée ou l'après-midi, et de 250 à 350 francs par mois.

1. Voir le tarif des *voitures de place* au commencement du volume : Chapitre préliminaire.

Hotels et Restaurants

Les hôtels sont très nombreux à Nice, à cause de l'affluence des étrangers en hiver, mais la plupart n'ouvrent pas pendant l'été, sauf ceux dont la clientèle est plutôt commerciale, comme l'hôtel des Etrangers et l'hôtel de l'Univers, qui restent ouverts toute l'année. Les hôtels de Nice sont généralement bien tenus. La cuisine y est bonne. Les prix sont à peu près les mêmes que dans les hôtels des principales villes d'Europe; c'est-à-dire assez élevés pour les hôtels de premier ordre; c'est la conséquence de la cherté des approvisionnements et du peu de durée de la saison.

Les plus beaux hôtels sont ceux qui se trouvent dans la nouvelle ville : avenue de la Gare, promenade des Anglais, quartier Carabacel et quai Saint-Jean-Baptiste.

Voici par ordre alphabétique la liste des principaux :

Hôtel d'Albion, boulevard du Bouchage.
— **des Alpes,** 43, avenue de la Gare.
— **des Anglais,** promenade des Anglais.

Hôtel d'Angleterre, place du Jardin Public.
— **Beau-Rivage,** 1, quai du Midi.
— **Bristol,** 18, boulevard Carabacel.
— **Carabacel,** 5, avenue Desambrois.
— **Central,** 45, avenue Beaulieu.
— **Continental,** promenade des Anglais.
— **Cosmopolitain,** quai Saint-Jean-Baptiste.
— **de l'Elysée,** 115, rue de France.
— **des Empereurs,** 34, boulevard Dubouchage.
— **des Etrangers,** 6, rue du Pont-Neuf.
— **d'Europe,** 11, avenue de la Gare.
— **d'Europe et d'Amérique,** 16, boulevard Carabacel.
— **de France,** 9, quai Masséna.
— **de Genève,** petite rue Saint-Étienne.
— **de Grande-Bretagne,** place du Jardin-Public.
— **Grand-Hôtel,** 9, quai Saint-Jean-Baptiste.
— **des Iles-Britanniques,** 2, boulevard Longchamps.
— **d'Interlaken,** 13, rue d'Angleterre.
— **Jullien,** 11, avenue Beaulieu.
— **du Littoral,** 37, boulevard du Bouchage.
— **de Londres,** 17, boulevard Carabacel.
— **Longchamp,** 8, rue Longchamp.
— **du Louvre,** 2, boulevard de la Buffa.
— **du Luxembourg,** 9, promenade des Anglais.
— **Maison-Dorée,** 16, rue Garnieri.
— **Masséna,** 19, quai du Midi.
— **de la Méditerranée,** 25, promenade des Anglais.
— **du Midi,** 17, avenue Durante.
— **de la Métropole,** 46, rue de France.
— **Mignot,** 4, rue Grimaldi.

Hôtel **National**, 62, avenue de la Gare.
— **de Nice**, 34, boulevard Carabacel.
— **de la Paix**, 13, quai Saint-Jean-Baptiste.
— **Paradis**, 6, boulevard Longchamp.
— **de Paris**, 8, boulevard Carabacel.
— **Pavillon Croix-de-Marbre**, 29, promenade des Anglais.
— **Platel**, 4, place Masséna.
— **des Princes**, 13, rue des Ponchettes.
— **Prince de Galles**, 23, avenue de la Gare.
— **Raissan**, rue Saint-Etienne.
— **de la Réserve**, boulevard de l'Impératrice de Russie.
— **Richemont**, 7, avenue Durante.
— **de Rome**, 31, promenade des Anglais.
— **Roubion**, 36, avenue Beaulieu.
— **Royal**, 6, rue Grimaldi.
— **de Russie**, 4, avenue Durante.
— **Saint-Barthélemy**, villa Arson, Chemin de Saint-Barthélemy.
— **Splendid-Hotel**, 28, boulevard de la Buffa.
— **Suisse**, 9, rue des Ponchettes.
— **de l'Univers**, 2, rue du Temple.
— **Victoria**, 19, boulevard de la Buffa.
— **Vitali's-Hotel**, chemin de Cimiez.
— **Wetsminster**, 27, promenade des Anglais.
— **Windsor**, place Saint-Barthélemy.

En dehors des Hôtels proprements dits, il y a encore à Nice, pour ceux qui veulent y séjourner quelque temps, des pensions qui sont moins dispendieuses que les hôtels. Les

prix dans ces pensions varient de 7 à 15 francs par jour. — Telles sont :

Pension Anglaise, 77, promenade des Anglais.
— **Anglaise**, chemin de Cimiez.
— **Batavia**, 64, rue de France.
— **de Genève**, Petite-Rue-Saint-Etienne.
— **Internationale**, 47, rue Saint-Etienne.
— **Lampiano**, 36, rue de France.
— **Métropole**, 46, rue de France.
— **Mignot**, 4, rue Grimaldi.
— **Milliet**, 2, rue Saint-Etienne.
— **des Palmiers**, 21, boulevard de la Buffa.
— **Pavillon Croix-de-Marbre**, 29, promenade des Anglais.
— **Rivoir**, 31, promenade des Anglais.
— **Rose-Torelli**, 100, rue de France.

Villas, Maisons et Appartements meublés.

Les visiteurs, venus à Nice pour y passer l'hiver, trouvent avantageux comme prix et comme manière de vivre, surtout quand ils sont accompagnés de leur famille, de louer soit une villa, une maison, ou un appartement meublés. La location de villas et d'appartements meublés constitue une des prin-

cipales sources de revenus pour un grand nombre d'habitants de Nice. La quantité de logements meublés, villas ou appartements, à louer au commencement de chaque saison, est considérable. On est à peu près sûr d'en trouver dans quelque quartier qu'on désire habiter. Les locations ne se font qu'à la *saison*; c'est-à-dire pour environ six mois, du 1er novembre au 30 avril. Après le mois de janvier, cependant, quand les chances pour les propriétaires, de louer à la saison, sont diminuées, il est possible de trouver quelques appartements à louer au mois.

Les prix de location, naturellement, varient beaucoup, suivant le quartier, les dimensions de l'appartement, l'étage, l'exposition. A cause de ces raisons diverses, il est difficile de donner, même approximativement, un aperçu des prix. Ceux-ci mêmes diminuent à mesure que la saison avance vers sa fin. Dans quelques quartiers sur la rive gauche du Paillon, on peut trouver de petits appartements meublés de 400 à 600 francs; des appartements de familles de 1000 à 2000 francs. Dans la ville moderne, sur la rive droite, les prix sont sensiblement plus élevés. De 300 à 800 francs pour une

ou deux chambres de 2000 à 6000 francs pour appartements complets. Pour villas, les prix varient de 4000 à 10 000 francs, et même au-dessus. Ajoutons toutefois qu'on peut trouver dans un certain nombre de rues peu passagères ou éloignées des principales voies, des chambres et appartements meublés à des prix au-dessous de ceux que nous venons de citer. De même pour les petites villas ou maisonnettes à quelque distance de la ville.

Pour les locations, on peut s'adresser à des agents. La commission de ceux-ci est habituellement payée par le propriétaire du local loué. On ne saurait trop recommander aux visiteurs d'avoir les conditions de location soigneusement décrites dans un engagement signé de part et d'autre; de bien convenir à qui doit incomber le payement de l'eau, du gaz, du blanchissage, etc.; d'avoir, *en prenant possession*, un inventaire minutieusement dressé si l'on veut éviter, à l'expiration du terme de location, des réclamations et un compte de *surplus* à payer. Les frais de cet inventaire seront à la charge du propriétaire.

Restaurants

La cuisine des principaux restaurants de Nice est très bonne, et le service y est parfaitement fait.

Les prix, il est vrai, y sont élevés. Cependant quelques-uns de ces restaurants servent des repas à un *prix fixe* de 5 à 6 francs. Les principaux restaurants sont au jardin public et dans l'avenue de la Gare. Un d'eux, de première classe, est au bord de la mer au delà du port.

La plupart des hôtels reçoivent les étrangers à leur table d'hôte, où le prix du dîner est aussi de 5 à 6 francs, vins non compris.

Il existe, en outre, un assez grand nombre de restaurants de deuxième et de troisième ordre, dont les prix sont très modérés.

On trouve aussi plusieurs *établissements de cuisine bourgeoise,* ou restaurateurs qui portent à domicile aux particuliers et aux familles. Le prix de ces repas, servis à domicile, est d'environ 2 à 3 francs par personne, pain, vin et dessert non compris.

Liste des principaux restaurants de Nice :

Maisons de 1ᵉʳ ordre :

Maison Dorée.
London-House ;
Restaurant Français ;
— du Helder ;
— d'Europe ;
— de la Réserve ;
— du Jockey-club ;

Maisons de 2ᵉ ordre :

Restaurant National ;
— des Gourmets ;
— Bouillon Duval.

En outre les voyageurs trouveront à l'Exposition deux grands restaurants tenus par Catelain, de Paris. A l'un, le service se fait à la carte, cuisine de premier ordre comme dans les grands restaurants de Paris ; à à l'autre, on sert à prix fixe des déjeuners à 2 fr. 50 et 4 fr., des dîners à 3 et à 6 francs.

Lire à la deuxième partie, chapitre VI, des renseignements détaillés sur tous les restaurants, cafés et brasseries de l'Exposition.

Tramways

Le service des tramways a lieu de huit heures du matin à huit heures du soir. Le prix des places est de 20 à 35 centimes, selon la distance parcourue. Le point de correspondance de ces voitures est à la place Masséna d'où rayonnent les lignes suivantes :

A la *Gare* et à *Saint-Maurice*, par l'avenue de la Gare prolongée et la route de Saint-Barthélemy ;

Au *quartier de la Californie*, par la rue Masséna, la rue de France, le pont Magnan, la route du Var, passant au quartier de Sainte-Hélène et de Cawas ;

Aux *Abattoirs*, par la rue Gioffredo, la rue Defly, le pont et la place Garibaldi, la rue Victor, la place Risso et la route de Turin ;

Au *Port*, par le Pont-Neuf, le boulevard du Pont-Neuf et la rue Cassini.

Ces lignes correspondent les unes avec les autres et des *bulletins de correspondance* permettent d'utiliser le service de deux lignes, avec réduction de prix.

Omnibus

Des lignes d'omnibus, les *Tram-Omnibus*, parcourent les mêmes itinéraires que ceux des tramways indiqués ci-dessus. Prix unique : 10 centimes.

L'omnibus du chemin de fer dessert tous les trains et transporte les voyageurs à domicile.

Les autres lignes d'omnibus sont :

Du *boulevard du Pont-Vieux* à *Cimiez*, neuf heures et onze heures du matin ; deux heures et demie et quatre heures et demie du soir. — De Cimiez, huit heures et dix heures du matin ; une heure et quatre heures du soir : 50 centimes.

Du *boulevard du Pont-Neuf* à *Monaco et Monte-Carlo* (breaks), par la nouvelle route, dix heures et demie du matin et une heure du soir ; de Monte-Carlo, dix heures du matin et trois heures du soir. — Trajet en 2 heures : 2 francs.

Du *boulevard du Pont-Neuf* à *Saint-Laurent du Var*, 50 centimes ; à *Cagnes*, 70 centimes ; à *Vence*, 1 fr. 50 c. ; à *la Colle*, 1 franc.

Du *boulevard du Pont-Vieux*, place Saint-François, à *Villefranche, Beaulieu,* 40 centimes ; Saint-Jean, 60 centimes.

Voitures publiques et Diligences

De Nice à :

Puget-Théniers : départ le soir à huit heures, 3 francs. — Bureau, quai place d'Armes, 89 ; départ à sept heures et demie et à neuf heures du soir ; 2 francs. — Autre bureau, boulevard du Pont-Neuf, 34 ; coupé, 75 centimes en plus ;

Saint-Sauveur, 2 francs ;

Saint-Martin, Lantosque, desservant *Levens, Duranus, Lantosque, la Bollène, Belvédère, Roquebillière* et *Berthemont* : départ à neuf heures du soir ; 2 fr. 50 c. ; coupé, 50 centimes en plus. — Bureau, 34, boulevard du Pont-Neuf ; trajet, environ dix heures.

Fontan, par *Sospel* : départ à cinq heures et à neuf heures du soir ; coupé, 5 francs ; intérieur, 4 francs.

Tende, coupé, 9 francs, intérieur, 7 francs ; trajet, dix heures et demie.

Coni, coupé, 16 francs, intérieur, 12 francs; trajet, dix-sept heures.

Le bureau de la ligne Fontan, Tende, Coni est rue de l'Aqueduc, boulevard du Pont-Vieux.

Trinité-Victor, Drap, Contes, l'Escareire, etc. : départs quotidiens le matin et le soir. — Bureau, 4, boulevard du Pont-Vieux.

Chemin de Fer

La région possède seulement deux lignes : celle de Marseille à Vintimille, qui suit le littoral et la ligne d'embranchement de Cannes à Grasse.

Les heures de départs des trains sont changées, sauf quelques très rares modifications, deux fois par an. Le service d'hiver commence vers le 1er novembre et celui d'été vers le 1er juin.

Des horaires sont distribués gratuitement par beaucoup d'établissements, publiés par les journaux locaux, et d'autres, plus complets, sont en vente chez les libraires.

Des départs fréquents ont lieu pour les stations avoisinantes.

L'heure du chemin de fer — heure de Paris — retarde de vingt minutes sur celle de Nice. Plusieurs cadrans d'horloges publiques portent, en plus des deux autres indiquant l'heure de Nice, une troisième aiguille spéciale indiquant l'heure de Paris. Le canon qui, sur la colline du château, tonne à midi, correspond à l'heure locale.

Bateaux a vapeur

Des services maritimes réguliers mettent Nice en communications avec les ports de la Provence, de la Corse et d'Italie.

La *Compagnie générale Transatlantique* a une agence sur le quai Lunel n° 16, au Port. Elle fait le service d'une ligne entre *Marseille, Nice, Ajaccio* et *Propriano* :

Nice à *Marseille*, les mercredis soirs à sept heures : première classe, 22 francs ; troisième, 12 francs.

Nice à *Ajaccio*, les dimanches soirs, à huit heures : première classe, 22 francs ; troisième, 12 francs. *Ajaccio* à *Propriano*, 6 francs en plus.

La *Compagnie Fraissinet* a ses bureaux

aussi sur le quai Lunel. Elle a un service entre *Agde, Cette, Marseille, Nice, Gênes, Bastia* et *Livourne*.

Nice à *Marseille*, les dimanches matins à neuf heures : 16 francs, 11 francs et 8 francs.

Nice à *Gênes*, les vendredis, à six heures du soir : 16 francs, 11 francs et 8 francs.

Nice à *Bastia*, les mercredis, à cinq heures du soir : 30 fr. 50 c., 20 fr. 50 c. et 15 fr. 50 c.

A *Livourne* même bateau (de Nice) 45 francs, 30 francs, 16 fr. (nourriture comprise pour la première et la deuxième classe).

La Compagnie insulaire de navigation à vapeur, F. Morelli et Cie, a été chargée du service postal de la Corse depuis le 1er août 1883. Les bateaux partent :

De *Nice* pour *Bastia* et *Livourne* les mercredis à cinq heures du soir (arrivée à Calvi à une heure cinquante-sept minutes du matin, à Ajaccio à dix heures trente minutes du matin, à Bonifacio, le lundi à trois heures trente minutes du soir).

De *Nice* pour *Marseille*, les dimanches à dix heures du matin (arrivée à Marseille le soir, à dix heures vingt minutes).

Le temps ou la saison pouvant amener quelques changements dans les heures de

départs ci-dessus indiquées, il est d'une bonne précaution de se renseigner aux bureaux mêmes.

Des bateaux à vapeur spéciaux font des excursions les dimanches et jours de fête, et quelquefois en semaine, de Nice aux localités voisines : Villefranche, Beaulieu, Saint-Jean, Monaco ou Antibes, Cannes, etc. Des avis spéciaux, indiquant les jours et heures des départs et les prix, sont publiés dans les journaux locaux.

Des bateaux de plaisance, à voiles ou à rames, pour promenades en mer, peuvent être loués au port de Nice, et à celui de Villefranche. Les prix, selon les embarcations, doivent être débattus et convenus à l'avance avec les bateliers.

Postes et Télégraphes

Nice possède trois *bureaux de poste*. Le principal, en attendant qu'il soit transféré dans son nouveau local sur le Paillon, est rue Saint-François de Paule, 20 ; les deux succursales sont, 9, rue Macarini, près la place

Grimaldi, et place Garibaldi, 8. — Ces bureaux sont ouverts jusqu'à neuf heures du soir. Des boîtes supplémentaires sont dans les principales voies de la ville. Les levées dans celles-ci (la dernière a lieu à sept heures du soir) précèdent de quelques heures celles faites aux bureaux de poste. Les levées pour Paris et les pays-étrangers ont lieu quatre fois par jour. Dans l'hiver il y a quatre distributions quotidiennes. Il existe une boîte à la gare, où les lettres peuvent être mises jusqu'à dix ou quinze minutes avant le départ des trains. Les timbres-poste sont en vente dans ces bureaux et chez tous les débitants de tabacs (lettres, 15 centimes pour Nice et la France; 25 centimes pour les pays étrangers; 15 grammes. Imprimés, France et étranger 5 centimes par 50 grammes).

Les *bureaux du télégraphe* sont rue du Pont-Neuf, 14 (ouverts jour et nuit); rue Macarini, 9, et place Garibaldi, 8; locaux des bureaux de poste (ouverts jusqu'à neuf heures du soir); et à la gare (France, 5 centimes par mot: autres pays suivant les tarifs).

Préfecture et Mairie

La Préfecture est rue et place de la Préfecture, près la promenade du Cours, dans les anciens quartiers. C'est devant le bâtiment qu'elle occupe que sont construites pendant les fêtes du carnaval, des tribunes semi-circulaires, où les places sont louées, devant lesquelles défile le *Corso*.

Pendant l'hiver, le préfet y donne des soirées, des réceptions et quelques grands bals où la colonie étrangère est libéralement invitée et largement représentée. Les invitations sont obtenues en se faisant présenter ; ou, si l'on est étranger, par l'intermédiaire de son consul. Les membres des principaux cercles sont invités.

L'Hôtel de Ville ou mairie, est situé rue de l'Hôtel-de-Ville, dans la rue Saint-François de Paule, non loin du bureau de poste. C'est à un bureau de la mairie que sont centralisées les déclarations que sont tenus de faire, dans les vingt-quatre heures, les propriétaires d'hôtels, de villas et d'appartements meublés, des noms de leurs locataires. Ces déclarations sont enregistrées sur un registre

ad hoc qui constitue une *liste de visiteurs.* Des *listes hebdomadaires* des visiteurs sont publiées dans les journaux de Nice, et une récapitulation de ces listes est publiée généralement en janvier.

C'est aussi à la mairie, dans les bureaux du commissariat central, que sont déclarés les *objets* perdus ou trouvés. On doit donc s'y adresser en cas de perte de quelque objet (de huit heures à midi, et de deux heures à six heures).

Bibliothèques

La *Bibliothèque Municipale* est rue de Saint-François de Paule, nº 2, au premier étage. Elle est ouverte tous les jours, dimanches exceptés, de dix heures du matin à sept heures du soir et de sept heures à dix heures du soir.

Il existe aussi deux autres bibliothèques publiques de moindre importance : la *Bibliothèque de l'œuvre de la Miséricorde,* rue Saint-Gaëtan, et la *Bibliothèque de l'église Notre-Dame de Nice.*

Bibliothèque de la Société centrale d'agriculture, avenue de la gare, 23. Ouverte de neuf heures à onze heures du matin et de deux heures à quatre heures de l'après-midi.

En outre, des *bibliothèques circulantes*, par abonnements, se trouvent chez les principaux libraires, spécialement chez Visconti.

Musées

Le *Musée artistique* est dans le même local que la Bibliothèque municipale, rue Saint-François de Paule, nº 2.

Le *Musée d'histoire naturelle*, 6, place Garibaldi. Il est ouvert tous les mardis, jeudis et samedis de midi à trois heures.

Collection des productions des Alpes-Maritimes, avenue de la Gare, 23, ouverte tous les jours de neuf heures à onze heures du matin et de deux heures à quatre heures du soir.

Il existe, en outre, quelques collections particulières remarquables, sur lesquelles on peut avoir quelques renseignements en s'adressant au conservateur du Musée d'his-

toire naturelle et qu'on peut visiter en adressant une demande aux propriétaires.

Sociétés diverses

Société des Beaux-Arts.—Cette Société organise chaque année, pendant la saison d'hiver, une remarquable *exposition de peinture et de sculpture.* Ces expositions ont été ouvertes annuellement, depuis quelques années, dans le local de la Société, 52, avenue de la Gare.

Société centrale d'agriculture, d'horticulture et d'acclimatation, 23, avenue de la Gare. — La bibliothèque et la salle des collections de cette Société sont ouvertes au public (s'adresser au secrétariat) tous les jours de neuf à onze heures du matin, et de deux heures à quatre heures du soir.

Société des lettres, sciences et arts des Alpes-Maritimes, 54, rue Gioffredo.

Société niçoise des sciences naturelles et historiques, 2, place de l'Église-du-Vœu.

Société de médecine et de climatologie, 54, rue Gioffredo.

Société protectrice des animaux (M. J.-C,

Harris, vice-consul d'Angleterre, président), maison Laguzzi, rue Verdi.

Club alpin français, 4, rue Croix-de-Marbre.

Club alpin international (secrétaire, M. H. Bernard, avocat), 5, rue Palermo.

Athenœum (conférences scientifiques, littéraires et artistiques), boulevard de la Buffa.

Eglises. — Services Religieux
Culte Catholique

Nice compte une quinzaine d'églises paroissiales. Nous ne pouvons mentionner que les principales :

L'église Sainte-Réparate, rue du même nom, dans la vieille ville, est la cathédrale. Les principaux services religieux y ont lieu les dimanches, à dix heures et demie du matin (grand'messe), et à deux heures et demie du soir (vêpres).

Église Notre-Dame de Nice, avenue de la Gare. — Mêmes services à dix heures du matin et à trois heures du soir, les dimanches.

Église Saint-François de Paule, rue du même nom. — Mêmes services religieux, ainsi qu'à l'*église du Vœu*, quai Saint-Jean-Baptiste.

Cultes Protestants

Église évangélique, 50, rue Gioffredo. — Service principal le dimanche, à dix heures et demie du matin. Service en italien, le dimanche, à quatre heures du soir.

Trinity Church (église épiscopale anglicane), rue de France, place Croix-de-Marbre. — Service du dimanche, à onze heures et à trois heures.

Christ Church (chapel of Ease), boulevard Carabacel, 47. — Mêmes heures de services.

Scoth Presbyterian church, rue Saint-Étienne, au coin du boulevard Longchamp. — Mêmes heures.

Saint-Michaels church, 5, rue Saint-Michel (ritualistique). — Services le dimanche, à dix heures et demie et à trois heures et demie.

American church, maison Tirauty, 1, rue Carabacel. — Ouverte d'octobre à fin mai.

Services dominicains à onze heures et à trois heures et demie. — *Sunday schood*, à neuf heures quarante-cinq minutes.

Temple Allemand

Rue d'Augsbourg, boulevard Longchamp. — Service le dimanche matin, à dix heures et demie.

Culte orthodoxe Russe

Église russe, rue Longchamp. — Vêpres le samedi, à deux heures du soir. Services le dimanche matin, à onze heures, et la veille des jours fériés, à huit heures du soir. L'église peut être visitée tous les jours, de deux à cinq heures.

Culte Israélite

Synagogue, 13, rue du Statut. — Services le vendredi soir, à quatre heures et demie, et

le samedi matin, à huit heures et demie. Services quotidiens.

Temple israélite réformé, 15, rue du Pont-Neuf. — Service quotidien à sept heures du matin et à cinq heures du soir ; le samedi, à huit heures du matin et à cinq heures du soir.

Loges maçonniques (rite écossais et rite français), 10, rue Biscarra.

Théatres

Théâtre français, 21, rue Garnieri (aboutissant à l'avenue de la Gare). — Ouvert quotidiennement pendant la saison d'hiver. On y joue le drame, la comédie, le vaudeville et l'opérette. — Des représentations extraordinaires y sont données de temps à autre par des troupes en tournée, et par quelques-uns des principaux artistes des théâtres de Paris. Le tableau de la troupe et le programme des nouveautés qui seront données pendant la saison 1884, viennent d'être publiés et font prévoir des représentations offrant les attraits les plus séduisants. Déjà, on a entendu cet

hiver Mmes Grisier-Montbazon, Paola Marié et Agar.

Théâtre de la Renaissance ou de l'*Opéra-Comique*, 7, rue Saint-Michel. — Ce théâtre n'a pas de genre particulier. On y donne actuellement des représentations d'opéra italien, jusqu'à ce que le théâtre italien, actuellement en construction, soit terminé.

Théâtre municipal italien, 4, rue Saint-François de Paule. — Ce théâtre, qui avait été incendié, est reconstruit sur de nouveaux plans et sera l'un des plus beaux monuments de la ville.

Le *Politeama Garibaldi*, le *Politeama risso* sont de petits théâtres populaires, où des troupes italiennes donnent des représentations de drames, comédies et foires.

Cirque de Nice, 10, rue Pastorelli. — Est occupé chaque hiver par l'habile troupe Allegria, dont les représentations sont intéressantes à suivre. Le spectacle y est fréquemment renouvelé; les représentations et les exercices offrent la plus grande variété, et la saison 1884 promet d'être une des plus remarquables. Pendant l'été, il est transformé en café-concert. Durant la dernière saison d'été, il a été occupé par une troupe qui y a

joué l'opéra italien, non sans un certain succès.

Athenœum. — De beaux concerts de musique vocale et instrumentale sont donnés pendant l'hiver dans la jolie salle de l'Athenœum, boulevard de la Buffa.

Concerts. — En outre, pendant la saison d'hiver, de nombreux et éminents artistes, de tous pays, chanteurs et instrumentistes, donnent des concerts variés dans la salle affectée à cet usage, que possèdent les principaux hôtels.

Cafés-Concerts

Jardin du Palmier, 6, rue du Temple. — Spectacles, concerts, représentations variées.

Café de la Victoire, place Masséna. — *Café de Paris*, boulevard du Bouchage : concert instrumental en plein air, chaque soir, pendant l'été ; la *Grande Brasserie de Nice*, 87, place d'Armes, donne aussi des spectacles-concerts variés tous les jours.

Panorama

Ce panorama, rue Saint-Philippe, près de la promenade des Anglais, est ouvert tous les jours. Sa belle toile, par Pichat, représente *Tout Paris au bois de Boulogne*. Entrée : 1 fr. 50 le dimanche.

Skating-Ring et Lawn Tennis

Rue Halévy, derrière le cercle de la Méditerranée et y attenant.

Musiques

Des concerts publics sont donnés par la musique municipale et par la musique militaire, tous les jours, excepté le lundi l'après-midi, pendant l'hiver, dans le kiosque du jardin public.

Cafés et Brasseries

Ceux-ci sont nombreux à Nice. Quelques-uns rivalisent, comme installation, avec les

cafés de Paris et de Marseille. Les principaux sont place Masséna, avenue de la Gare et boulevard Dubouchage.

Cercles

Cercle de la Méditerranée. — Promenade des Anglais et rue Halévy. Fréquenté par l'élite de la société hivernale. Très beaux salons. Élégante salle de théâtre avec plafond peint par Costa. Le conseil d'administration y donne de très beaux bals, etc., tous les mercredis, des *thés dansants*. On est admis à devenir membre du Cercle par élection. Des invitations sont faites pour les bals, concerts thés et dansants.

Cercle Masséna. — 2, avenue de la Gare, au coin de la place Masséna. Les salons sont richement meublés et confortables. Les *matinées dansantes* du samedi sont très suivies. Plusieurs grands bals y ont lieu pendant 'hiver. On obtient son admission soit par la présentation de deux membres, soit par une recommandation particulière. Le chiffre de la cotisation personnelle y est moins élevé

qu'au Cercle de la Méditerranée. Ce cercle doit être transféré au premier étage du Casino Municipal.

Cercle de l'Athénée. — 5, place Masséna. Confortablement installé. Rendez-vous des hommes de lettres, artistes et savants, salon de lecture et bibliothèque. Admission sur la présentation de deux membres ou par lettre de recommandation. Le cercle donne chaque hiver des fêtes très intéressantes et bien organisées auxquelles on est admis sur invitation.

Cercle Philharmonique. — 15, rue du Pont-Neuf. Plus spécialement fréquenté par la vieille société niçoise. Un peu sérieux. Admission sur la présentation d'un sociétaire.

Principaux Consulats

Allemagne. — De Rekowski, Vice-Consul, 36, rue Gioffredo.

Angleterre. — J. C. Harris, Vice-Consul, 11, rue de la Buffa.

Autriche-Hongrie. — 14, rue Gubernatis.

Belgique. — 13, rue Masséna.

Espagne. — 7, quai Masséna.

États-Unis. — Vice-Consul, M. Vial, boulevard de la Buffa.

Italie. — 14, rue Gubernatis,

Russie. — V. de Pattas, Consul. Villa Patton, rue Saint-Philippe.

Suisse. — Chancellerie, 16, boulevard du Pont-Neuf.

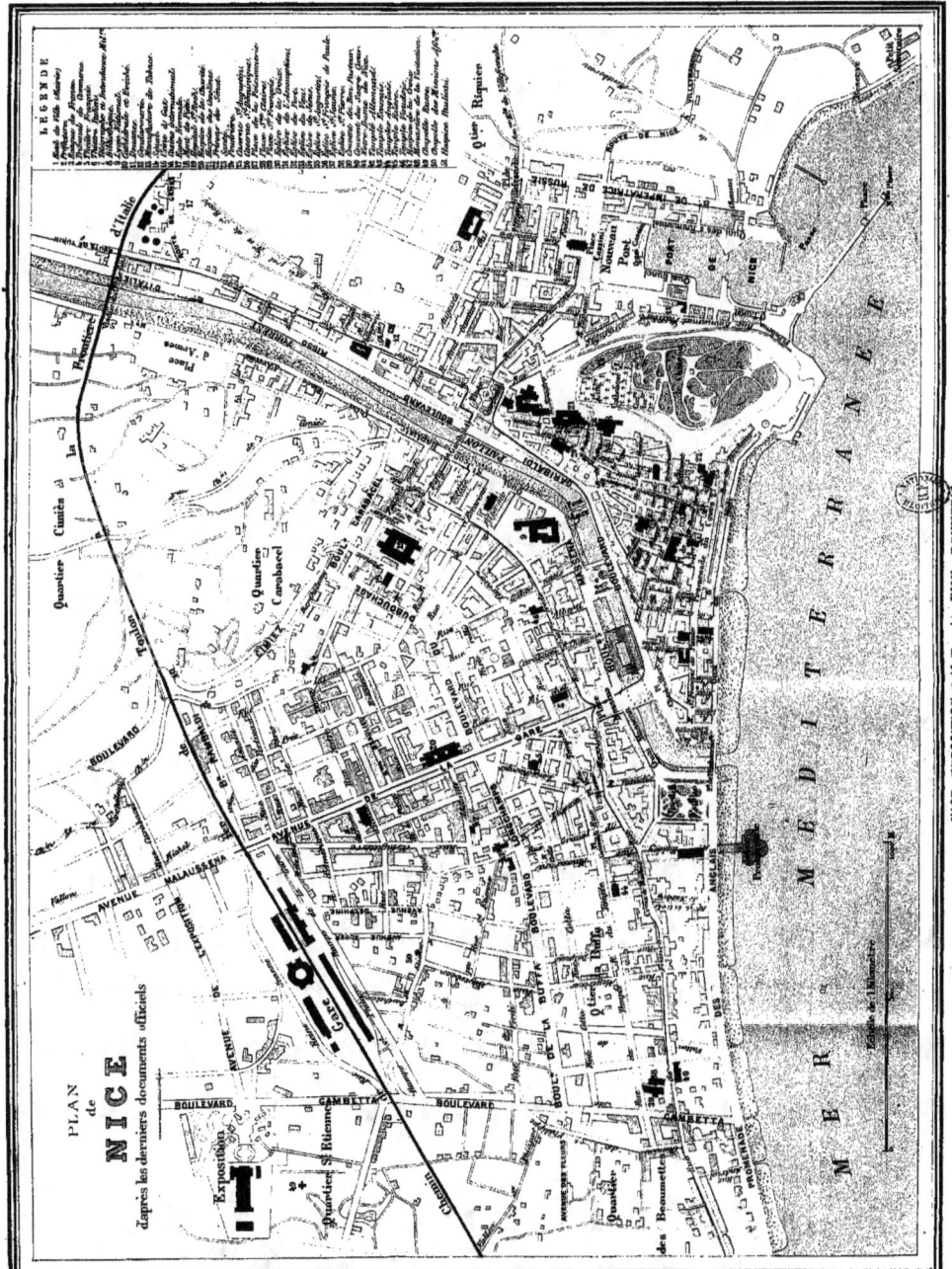

II

LA VIE A NICE

Raconter en quelques pages la vie de Nice, ses charmes, ses séductions et ses plaisirs est une entreprise bien difficile. Un volume n'y suffirait pas, encore faudrait-il y réunir le génie de Théophile Gautier, le pinceau de Fromentin et l'esprit de tous les courriéristes parisiens ! Je n'ai pas cette folle prétention ; je tâcherai seulement de présenter à ceux qui ne la connaissent pas cette ville enchanteresse, espérant n'avoir pas gâté le souvenir qu'en garderont toujours les fortunés mortels qui l'ont habitée ou l'habitent encore.

Nice est bien la reine du littoral méditerranéen ; de Marseille à Vintimille, la côte, qui tend chaque année à devenir une vaste *hostellerie*, ne présente aux regards éblouis

aucun site qui vaille la baie des Anges, et cette ville charmante couchée au pied des Alpes, à laquelle les premiers plans verdoyants d'oliviers, et les cimes neigeuses composent un cadre d'une incomparable beauté. La baie des Anges, la bien nommée, est fermée d'un côté par la pointe d'Antibes, de l'autre par la côte de Villefranche. Les flots bleus de la Méditerranée baignent la promenade des Anglais, le quai du Midi et le port, qui seul rappelle qu'il existe à Nice des intérêts commerciaux. Le reste est fait pour le plus grand plaisir des yeux, les poitrines délicates et les esprits poétiques. Nice, autrefois resserrée dans les limites étroites de la vieille ville, a depuis l'annexion pris des proportions immenses. Est-ce un bien ? est-ce un mal ? c'est une question que je réserve ; je décris simplement. — Après avoir peuplé la promenade des Anglais, l'avenue de la Gare, les boulevards et rues adjacents, de villas, et maisons de rapport, Nice, atteinte, comme toutes les villes nouvelles, de la fièvre des constructions, a escaladé les premiers contreforts des Alpes, et les a couverts de constructions charmantes, enfouies dans les cactus, les camélias et les arbres

toujours verts. Enveloppez ce tableau de la lumière éclatante d'un soleil dont aucun peintre n'a su rendre la splendeur, ajoutez-y le parfum des fleurs, les caresses d'un air printanier, figurez-vous les promenades remplies aux belles heures du jour par toutes les élégances et tous les luxes, vous n'aurez encore qu'une faible idée du charme qui s'en dégage, et de l'enivrement éprouvé par l'homme du nord, lorsque, échappant aux frimas de l'hiver, il se trouve en vingt-quatre heures transporté, du pôle glacial, dans ce paradis terrestre. La nature ne le trompera jamais, et pour moi, vieil habitué du midi, je le quitte avec tristesse, et je le retrouve avec la même joie. C'est une lune de miel sans fin! Que d'époux voudraient pouvoir en dire autant!

Mais il ne suffit pas à l'espèce humaine d'avoir constamment sous les yeux un spectacle merveilleux, il lui faut d'autres distractions, d'autres aliments à sa curiosité, et Nice, qui a tout prévu, va les lui donner. Prenons l'étranger à son petit lever, et occupons sa journée. Le soleil s'est chargé de le réveiller à coups de rayons d'or. Il se lève, déjà heureux de cette radieuse lumière qui lui met l'âme en fête. Il sort sans paletot, le réservant

pour l'heure où le soleil se couche, puis à petits pas, savourant l'air pur en gourmet, il gagne, la fleur à la boutonnière, l'ombrelle à la main, la promenade des Anglais. Si notre étranger est un clubman connu, ou un *rastaquouère* distingué, il rencontre, au bout de vingt pas, dix personnes de connaissance. La capitale a envoyé à Nice l'état-major du tout Paris, l'Angleterre et l'Amérique ses *misses* les plus blondes, la Russie ses élégantes, l'Italie et l'Autriche le dessus du panier de leurs grandes dames, l'Allemagne ses Marguerites les plus poétiques.

Notre étranger, que nous avons perdu de vue un instant, a donc rencontré, chemin faisant, la fine fleur du gratin, la quintessence de gomme des cinq parties du monde, il a salué les plus grands noms de France, les plus illustres comme les plus nobles, il a rencontré aussi çà et là quelques belles horizontales auxquelles il a adressé des sourires discrets; il a pu voir aussi quelques gentilshommes dont les blasons ne brillent qu'au bord de la mer, des grands seigneurs du tirage à cinq, et des chevaliers dont les origines sont d'avant-hier. Mais le soleil radieux couvre toute cette foule de ses rayons

bienfaisants, l'âme est en joie, disposée à l'indulgence, et notre étranger s'arrête un instant aux bains Georges, limite suprême du boulevard de Nice, où le flirtage d'impor-

— Oui, mon ami, mon médecin m'envoie à Nice ; je crois bien que j'ai la poitrine malade.
— Oh ! ça se voit : elle est enflée !

tation américaine est élevé à la hauteur d'une institution. C'est là le premier cercle de Nice, le vrai potin-club ; mais on n'y est pas méchant, et les cancans de la veille y sont vite effacés par ceux du lendemain.

Après avoir considéré un instant les jeunes

et vaillantes étrangères qui se plongent en toute saison dans les flots azurés, notre voyageur tire sa montre. Il est onze heures ; il ressent quelques tiraillements d'estomac : où déjeunera-t-il ? Grave question que je ne veux pas résoudre. Ira-t-il à l'Exposition demander aux établissements de Catelain des souvenirs du Helder ? Ira-t-il au London House, dans cette salle vitrée si gaie à l'œil, si parisienne à l'heure de midi ? Va-t-il se diriger, en passant par le quai Masséna, tout en flânant devant les séduisantes devantures de Victorine de Morgan et de Mercier, vers le Restaurant Français, le café anglais de Nice, où le célèbre Emile lui prépare, avec un délicieux sourire, un plat tout spécialement destiné à son goût ? Est-il plus modeste ? il poussera peut-être jusqu'au Garden House, de création récente, où tout est réuni pour le plaisir des yeux, la satisfaction des appétits, et.... des clients plus économes.... Il peut encore se laisser tenter par l'hospitalité des frères Ricci et entrer à la Maison dorée, ouverte toute l'année aux amateurs de bonne chère et de joyeux devis. Comme il n'a que l'embarras du choix, nous laisserons notre ami en proie à son incertitude d'où la faim le fera

sortir, comme le loup du bois ; je ne vois même aucun inconvénient à ce que prenant une de ces victorias rapides comme l'éclair (rougissez, fiacres de Paris !) il ne s'élance vers la Réserve, pour dévorer au bord de la mer bleue, en plein air, une de ces bouillabaisses rivales de celle de l'illustre Roubion, de Marseille. — Ne limitons pas le temps que notre étranger consacre à son repas, il est vraisemblable que nous allons le retrouver, vers deux heures, fumant son panatellas, et, tout en regardant les jolies femmes, scrutant d'un œil d'amateur les magasins de curiosité de l'avenue de la Gare.

Mais il interrompt sa promenade hygiénique et file vers son hôtel ou sa villa. Il en ressort bientôt; il a quitté son complet du matin, il a maintenant sa redingote à deux rangs de boutons, et a gardé son petit chapeau. N'oubliez pas, étrangers ! que le chapeau haut de forme est banni de Nice. Les grands chapeaux sont ici l'apanage exclusif des commis-voyageurs ou des bourgeois de la rue du Sentier en rupture de comptoir. Notre homme a consulté son calepin. C'est aujourd'hui le jour de réception de la baronne de Z...., de Mme X.... et de beaucoup

de marquises de Trois-Etoiles. — Il remonte en victoria, fait un petit tour à la musique, et, après un court *persil* sur la promenade des Anglais pendant lequel il donne et rend un nombre incalculable de coups de chapeau, il va faire ses visites, dans lesquelles nous ne le suivrons pas, étant discret de notre nature, comme il sied à tout bon chroniqueur. Qu'il vous suffise de savoir qu'il a rencontré, dans des villas délicieuses, des femmes charmantes, des hommes aimables, et qu'il ne saura ce soir comment faire face à toutes les invitations qu'il aura reçues. Mais il est quatre heures, le soleil baisse, les fourrures montent, le cercle de la Méditerranée, le Masséna, l'Athénée s'emplissent; on cause, on joue, et les joueurs d'écarté commencent le feu. Bientôt la grande table du bac sera garnie, la banque va être mise aux enchères, à 50, 100, 200 louis.... pour débuter, et je vois d'ici notre étranger assis devant le tapis vert, se demandant s'il doit se tenir à cinq, s'il doit *attendre sa main* ou s'il doit avoir confiance dans celle d'un vieux monsieur qui lui inspire toute confiance. Bientôt il se lève, reprend sa fourrure des mains du valet de pied, et se dirige vers une villa du boulevard

voisin. Suivons-le. Il est cinq heures et demie. On danse; c'est Biaggini ou Cartelcazzo qui dirige l'orchestre, et jusqu'à sept heures on valse et l'on bostonne avec acharnement. L'élégance des toilettes de jour s'est donné toute carrière; les femmes sont en chapeau, les hommes en redingote; ces réunions particulières à Nice sont pleines d'entrain et de laisser-aller de bon ton. Le monde n'est pas seul à recevoir de cette façon. Les trois grands cercles de Nice donnent des matinées charmantes; celles du cercle de la Méditerranée où seuls les abonnés ou membres du cercle sont admis, ont un cachet particulier d'élégance cosmopolite. Les samedis du Masséna sont également très suivis, et les danseurs n'ont que l'embarras du choix.

Notre ami, un peu fatigué des innombrables tours de valse dont il a été honoré par ses infatigables danseuses, n'a maintenant que le temps de passer son habit noir, de nouer sa cravate blanche, de mettre sa rosette multicolore, et de se précipiter dans une des maisons hospitalières où il ne peut manquer d'être prié à dîner. Si, après le cigare, la causerie ne l'intéresse pas, il finit sa soirée

soit au Théâtre-Français où les étoiles parisiennes se succèdent pour son plus grand agrément, soit aux Italiens, dans une salle microscopique, en attendant que le grand Opéra municipal soit rebâti sur ses ruines ! Il est minuit, encore un tour au bac, s'il est joueur, et notre homme va s'endormir du sommeil du juste. Voici, fidèlement résumée, l'existence du célibataire à Nice, mais ce programme n'est fait que pour les journées ordinaires, les journées de repos ! Viennent le carnaval, les courses, les batailles de fleurs, les solennités théâtrales de Monte-Carlo, les bals, et notre ami improvisé aura fort à faire pour suivre tous les plaisirs qui le sollicitent, sans en rien perdre.

Le carnaval de Nice, cent fois décrit, est une des fêtes les plus originales qui soient au monde. C'est le bal de l'Opéra en plein air ! la gaieté sans désordre, la joie sans trivialité, c'est la fête des yeux et du goût ! Le caractère particulier du carnaval à Nice, c'est que tout le monde y prend part, les jeunes, les vieux, les riches et les pauvres, les femmes du grand monde, — et les autres, tous, ce jour-là, sont égaux devant le plaisir. Les plus graves ont des masques et des faux

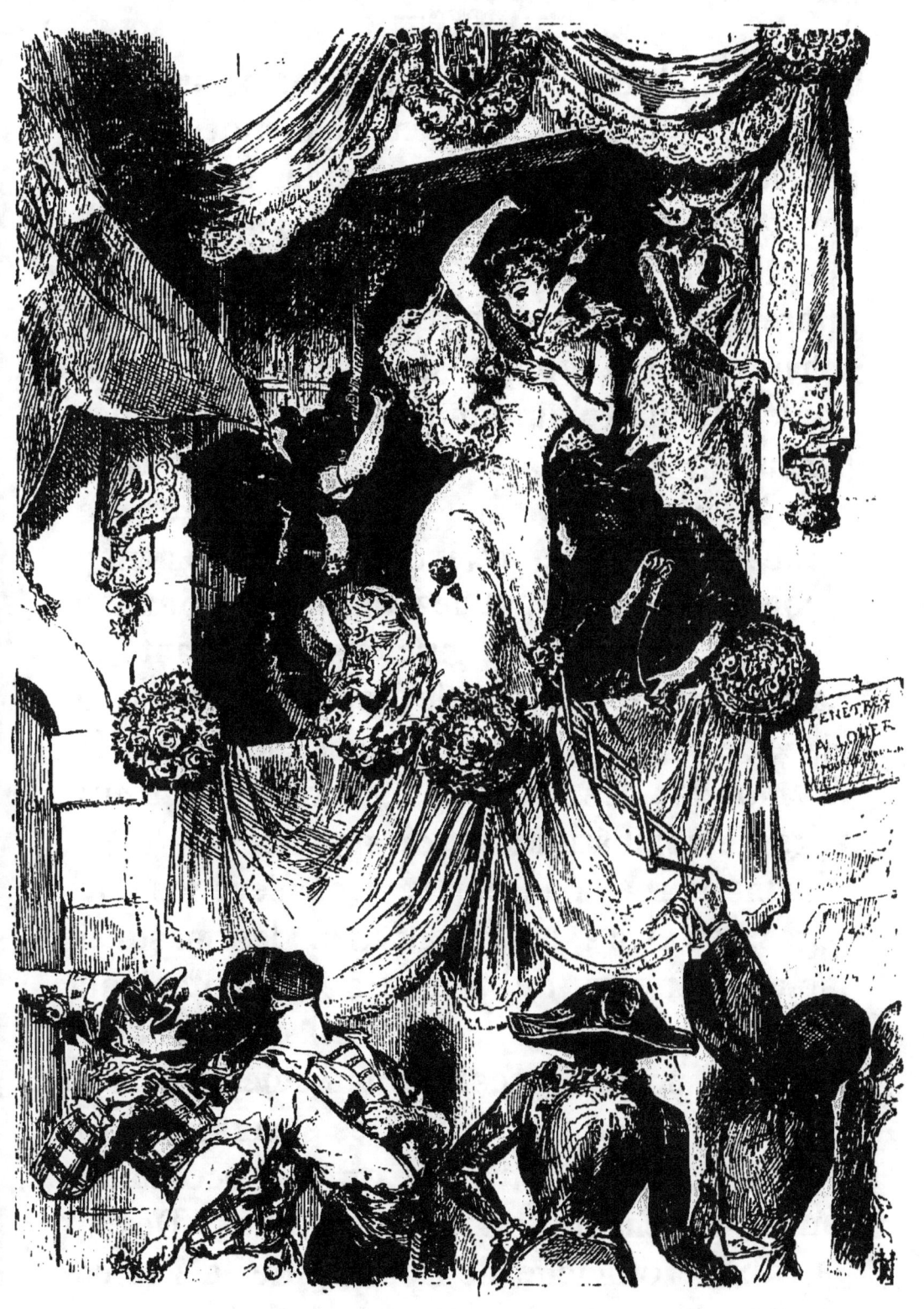
La bataille de confetti pendant le Carnaval.

nez ; on redeviendra sérieux demain, aujourd'hui c'est jour de fête ! et si le mot n'était pas risqué, je dirais que ce sont les saturnales des gens comme il faut. Chose curieuse, le peuple est aimable et poli ; — jamais une injure, ni une scène d'ivresse ; on se bat avec acharnement à coups de *confetti*, petites boules de plâtre qui rendent le masque indispensable ; au bout de deux heures, les rues sont blanches comme s'il avait neigé ; le combat fini, on se jette des fleurs ; le gamin niçois les ramasse, et les offre aux dominos féminins avec un mot gracieux ou galant. — La rue Saint-François-de-Paule, le cours, la place de la préfecture, les quais, sont bondés de monde ; les maisons, garnies jusqu'aux toits de combattants et de spectateurs.

Dans la rue, passent et repassent les cortèges, les chars, les cavalcades, les masques isolés, bariolés de couleurs éclatantes, qui fourmillent aux rayons du soleil et vous donnent une sorte d'ivresse communicative. Les propos s'échangent, les luttes s'engagent ; on se quitte, on se retrouve, on se reconnnaît, on rit, on chante, on fait mille folies ! Devant la tribune officielle de la place de la Préfecture où siègent en permanence les membres

du Comité, les groupes s'arrêtent, se livrent à une mimique désordonnée. Il s'agit de gagner les prix, dont plusieurs sont très élevés. C'est aux plus spirituels et aux plus originaux que viendront les récompenses. Le soir, on est fourbu, rompu, mais prêt à recommencer.

Le lendemain, c'est la bataille de fleurs, fête charmante qui n'a sa pareille nulle part au monde. Sur la promenade des Anglais, les voitures de toutes sortes, mails-coachs, victorias, landaus, fiacres, tapissières, véhicules innomés, s'engagent sur deux files, chargés de fleurs; — on s'observe, on se regarde, quelques escarmouches timides s'engagent, puis, peu à peu, l'air est sillonné de fleurs; ce sont, de voiture à voiture, des colloques rapides accompagnés de pluies de violettes et de roses : A la plus belle!.... Avec mon cœur, madame! — Si Sardou passe, chaque fleur qu'on lui lance est accompagnée du titre d'un de ses succès : A Fœdora! — Ne divorçons pas.... avec vous! Les femmes du monde s'enhardissent, et je ne répondrais pas qu'à la fin du jour il n'y ait lutte odorante entre le huit-ressorts de la marquise de X.... et la victoria de la petite de Valgeneuse.

Au coucher du soleil, plus d'un joli corsage a craqué.... sous le bras qui lance la fleur ; chacun remporte un délicieux souvenir de sa journée, accompagné d'une aimable courbature. Donner une faible idée de cette journée idéale, lorsque le soleil éclatant de l'hiver illumine les toilettes élégantes, les charmantes têtes des combattantes, les riches équipages, la foule animée qui remplit la chaussée, en se mêlant à la lutte, dépeindre ce spectacle radieux est au-dessus de nos forces. Seuls, ceux qui ont *assisté* à cette fête peuvent en avoir une idée juste.

Parlerai-je des courses qui transportent Longchamps aux bords de la Méditerranée? Ce jour-là on peut dire que Paris est à Nice. Le retour des courses par la route du Var et la promenade des Anglais, quand il est favorisé par le temps, vaut bien le défilé des Champs-Elysées. Je ne décrirai pas le champ de courses placé sur les bords du Var, entre la mer et le majestueux panorama des montagnes. Ceux qui n'aiment pas le sport, sont largement payés de leur voyage par les magnificences de la nature.

Mais, me direz-vous, aimables lectrices ou

lecteurs, tout cela est charmant, seulement il faut avoir cent mille livres de rente pour vivre à Nice ! Erreur profonde que je vais dissiper en quelques mots. Nice depuis dix ans s'est démocratisée. La société élégante, tous les ans plus nombreuse, au lieu de rester compacte, s'est divisée en une foule de groupes, de salons et de coteries ; puis une autre Nice s'est formée, composée de gens tranquilles, de fortune modeste, qui ont pris la douce habitude de venir chaque année réchauffer leurs rhumatismes au soleil du Midi. Tandis que l'hôtel du Luxembourg, le Grand Hôtel, le Cosmopolitain, l'hôtel de la Méditerranée, l'hôtel de la Paix, réservent leurs appartements aux princes de la finance, aux grands seigneurs ou aux joueurs heureux, il s'est fondé une foule de pensions, à la mode anglaise, où l'on peut vivre à des conditions normales. La vie n'est pas chère à Nice pour ceux qui ont les goûts simples, et chaque année le nombre augmente de ces hôtes d'hiver moins favorisés par la fortune, et que le bon marché relatif des voyages et du séjour à Nice y attire invinciblement. Pour moi, vieil habitué de *Nizza la Bella*, j'estime que le véritable charme de la ville réside dans ce que

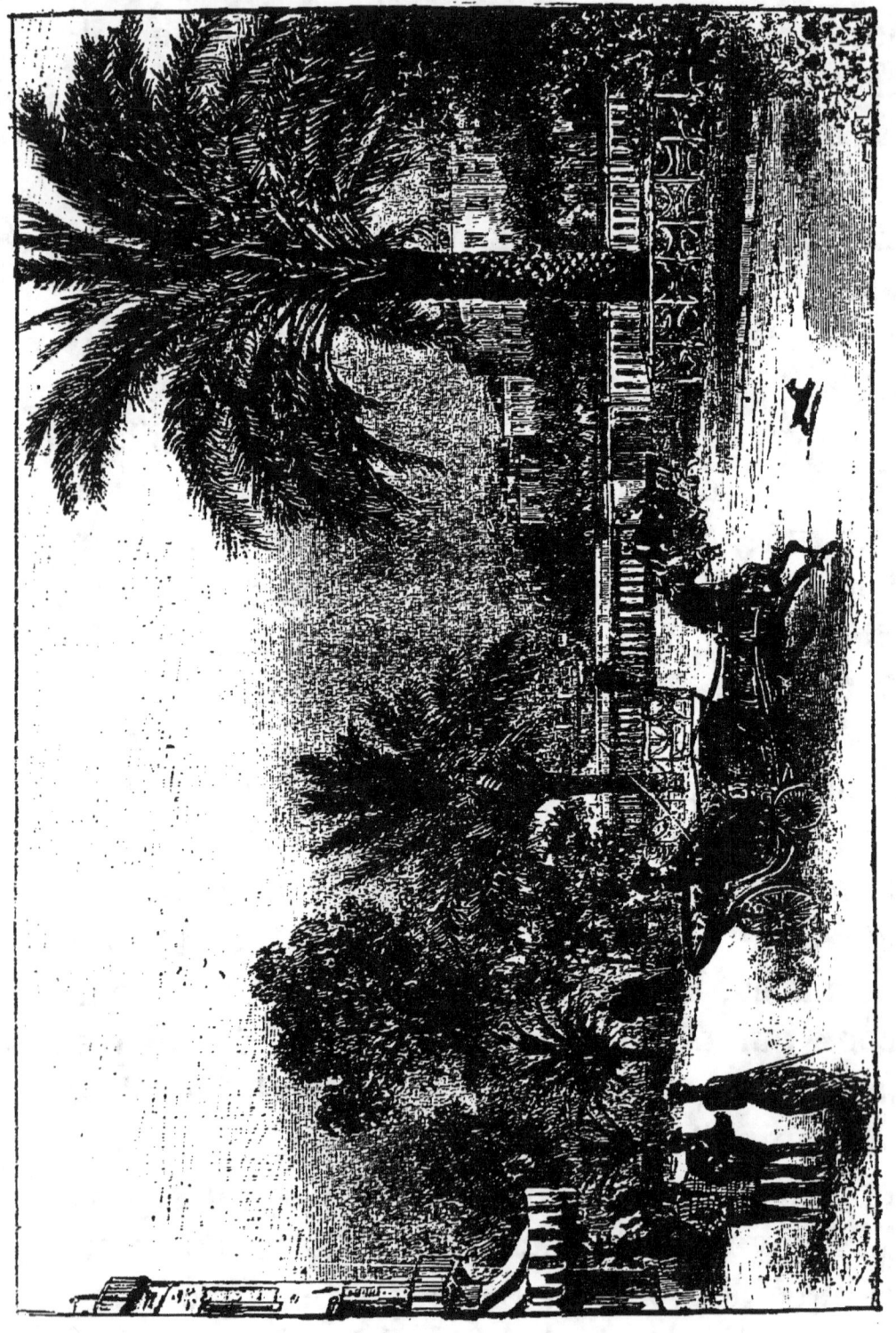

Quai Masséna à Nice.

j'appellerai les plaisirs du plein air : le soleil, la vue, les promenades idéales des environs, le carnaval, la bataille des fleurs, toutes choses qui ne réclament aucune mise de fonds. Il y a donc de la joie pour tout le monde, et tous sont égaux devant le soleil. — Vous me ferez aussi une autre objection que je pressens : vous m'avez parlé des plaisirs, mais les choses de l'esprit, les jouissances élevées, je ne les vois nulle part. Nouvelle erreur ! Il y a à Nice des conférences savantes, des cours faits par des professeurs de grand mérite ; souvent le maître des conférenciers, l'aimable M. de La Pommeraye, vient charmer le public intelligent de Nice par ses improvisations éloquentes. Pour les amateurs de musique, on a créé des concerts de musique classique. Enfin chaque goût trouve à Nice sa satisfaction : les hommes de loisirs y prennent leurs distractions favorites, les femmes élégantes n'auront jamais un théâtre plus favorable à leurs succès, les hommes d'étude y trouvent, s'ils le veulent, un repos favorable à leurs travaux, les gens modestes une existence douce et facile, les malades y reconquièrent la santé. — Enfin, l'Exposition de 1883-1884 va résumer tous ces plaisirs,

toutes ces jouissances, et donner un éclat tout particulier à la saison qui ne s'est jamais annoncée plus belle. Heureux ceux qui pourront goûter toutes ces joies ! Et *Nice for ever* !

Un Monsieur de la Promenade des Anglais.

III

LES ATTRACTIONS DE NICE
PENDANT L'EXPOSITION

L'Escadre de la Méditerranée

Une des premières attractions de l'Exposition pour la ville de Nice et pour ses hôtes d'hiver est certainement la présence dans ses eaux de l'escadre d'évolution de la Méditerranée.

Cette escadre est placée sous les ordres de l'amiral Jaurès. — Un des plus vaillants lieutenants de Chanzy en 1870. — Sénateur, ambassadeur à Madrid, puis à Saint-Pétersbourg. — Tête fine et intelligente, exprimant l'énergie, la volonté, la confiance en l'avenir.

Après trois années passées sur le plancher des..... horizontales, l'amiral a voulu repren- dre un commandement actif pour se retrem-

per dans la vie du bord. Il a, d'ailleurs, ses idées sur les améliorations urgentes qui s'imposent à la marine et il désire faire des expériences pratiques avant de proposer l'adoption de ces réformes. C'est le *Richelieu* nouvellement réarmé qui porte son pavillon.

Les six autres cuirassés sont le *Trident*, le *Marengo*, la *Revanche*, l'*Océan*, l'*Amiral-Duperré* et le *Redoutable*. Il y a en outre les deux mouches de l'escadre, l'*Hirondelle* et le *Desaix*. Ce dernier bâtiment est un ancien paquebot de l'Empereur.

Le *Trident* porte le pavillon du contre-amiral Aube, officier général d'un mérite supérieur, chez lequel le marin se double d'un écrivain distingué.

Une bonne chance nous a permis, naguère, d'assister sur le *Trident* à un incident caractéristique de la vie du bord, qui prouve que les officiers et matelots d'un bâtiment ne forment qu'une même famille.

C'était la Sainte-Barbe, patronne des canonniers; nous étions réunis avec les officiers dans le salon de l'amiral. Une députation de canonniers, leurs maîtres en tête, est introduite et vient offrir à l'amiral de magnifiques bouquets. Celui-ci, très familièrement et très

dignement à la fois, va au devant de ses marins et, les remerciant de leur attention, leur adresse quelques mots simples, patriotiques et partant du cœur. Sa petite allocution se termine presque littéralement par ces mots qne nous avons retenus :

« Maintenant, allez mes enfants, continuez à travailler et comptez sur vos officiers et sur la France, comme la France et vos officiers comptent sur vous ». Et ces braves gens se sont retirés rouges de plaisir et les larmes aux yeux.

Le soir une petite fête est organisée par les canonniers et leurs camarades, et les officiers du bord ne manquent pas d'y prendre part. Autrefois — mais les traditions se perdent — la Sainte-Barbe comportait plus de solennité — et peut-être un rapprochement plus intime entre les équipages et leurs chefs : messe en musique, repas et enfin un vrai bal où de vraies dames étaient invitées et dont les danses animées prolongeaient la fête jusqu'au matin, c'est-à-dire jusqu'à l'heure où le service et la discipline reprenaient leurs droits.

Nous ferons grâce à nos lecteurs de la description de chacun des bâtiments de l'escadre, ainsi que de l'énumération de leurs canons de

27 ou de 34 c., des torpilles, véritables poissons d'acier, longs de 6 à 8 mètres, qui peuvent percer les flancs des plus forts cuirassés, des tourelles, des fusils à répétition, canons-revolvers, mitrailleuses et autres terribles engins destructeurs.

Aussi bien n'est-ce pas pour faire montre de sa force que l'escadre est venue dans les eaux de Nice.

Elle y a été envoyée pour être présente à l'inauguration officielle de l'Exposition et faire honneur aux nombreux hôtes que Nice a conviés à prendre part à cette grande fête pacifique.

Quant à nous, nous sommes heureux de souhaiter la bienvenue à nos marins : on ne les connaît pas assez en France et cependant ils gagnent à être connus. Il est donc bon que de temps en temps on leur donne l'occasion de se faire apprécier.

Nous n'osons terminer en engageant tous nos lecteurs et toutes nos lectrices à aller visiter les bâtiments de l'escadre, de peur que le nombre des visiteurs ne devienne trop grand ; mais ce que nous pouvons assurer, en connaissance de cause, c'est qu'il est impossible d'être reçu avec autant de courtoisie et d'af-

fabilité que sur n'importe lequel des bâtiments de l'escadre de la Méditerranée.

Après être restée quelques jours en vue de Nice, l'escadre ira mouiller dans la rade de Villefranche, à côté des vaisseaux américains qui y sont d'habitude et là commencera une série de réceptions et de fêtes qui ne pourra que rehausser l'éclat de la *Season* de 1884.

LE CASINO MUNICIPAL

Une des plus grandes attractions de Nice, pour les étrangers et les visiteurs, est l'ouverture du Casino Municipal, qui a eu lieu dans le courant de janvier 1884.

Ce casino comble une lacune contre laquelle de vives réclamations étaient faites depuis longtemps. Les étrangers, en effet, n'avaient, à Nice, aucun lieu de réunion, aucun établissement analogue à ceux que l'on rencontre dans toutes les villes d'eaux et de plaisir.

Le Casino Municipal donnera satisfaction à tous les desiderata. Il est construit place Masséna, au milieu des terrains conquis sur le Paillon qu'on a très heureusement couvert.

Ce travail, important et très intelligent, sera continué jusqu'à la mer et, au lieu de l'aspect désagréable que donnait une rivière presque toujours sans eau, on aura la jouissance d'une

Le *Paillon*, un jour de crue.

ravissante promenade et de jardins délicieux, commençant au casino pour arriver à la plage même.

Ces travaux sont longs et difficiles, car ils exigent des conditions toutes particulières de solidité. Le Paillon, en effet, malgré son air tranquille et son apparence de petit ruisseau anodin, devient terrible et se change en véritable torrent, les jours de crue. A ces époques, dont on garde le triste souvenir, il roule impétueux, irrésistible, brisant les ponts et emportant tout sur son passage.

C'est pour prévenir cette éventualité que des précautions toutes spéciales ont été prises par les constructeurs du Casino Municipal.

Cet établissement, qui a un aspect imposant et harmonieux, comprend : salle de théâtre, salle de concert et de bal, cercle, café, restaurant, jardin d'hiver, enfin tout ce qu'on peut rêver pour une ville comme Nice.

Nul doute que le succès ne réponde aux efforts de ses organisateurs.

LE CARNAVAL

Voici le programme du carnaval pour cette année, ainsi qu'il a été arrêté par le comité de Nice :

Les fêtes, qui seront données dans le courant de janvier, commenceront par une grande vente de charité, qui aura lieu dans le Casino municipal, sous le patronage du comité du Carnaval. Le produit de cette fête sera versé à la caisse du bureau de bienfaisance de Nice.

Trois grandes redoutes seront organisées, dans le jardin d'hiver et le Casino municipal, par le Comité des fêtes. Ces redoutes auront lieu, deux en février et la troisième en mars, à l'occasion des fêtes de la Mi-Carême.

Dans les premiers jours de février, à dix heures du soir, il sera donné un grand bal au profit des pauvres secourus par le bureau de bienfaisance de la ville de Nice, dans la salle des fêtes du cercle de la Méditerranée, par le Comité des fêtes sous le patronage de la municipalité et de la commission administrative du bureau de bienfaisance.

Dimanche 17 février, à 2 heures précises, grande fête à la place d'Armes. — Divertissements nouveaux. — Courses variées, loteries vénitienne, japonaise, etc. — Grand tournoi.

Mercredi 20 février, à 9 heures du soir, arrivée du Carnaval de Nice et de son escorte, promenade aux flambeaux, musiques, illuminations, cavalcades, salves d'artillerie, flammes de bengale, etc.

Jeudi 21 février, première journée du grand corso carnavalesque, bataille de confetti et de fleurs. — Mascarades, chars, cavalcades, masques isolés.

Le soir, grand veglione paré et masqué, organisé par le comité.

Vendredi 22 février, grand corso de gala et bataille de fleurs sur la promenade des Anglais et sur le quai du Midi. — Le soir, représentations de gala dans les différents théâtres et le cirque.

Samedi 23 février, grande kermesse et vente de charité de jour et de nuit, au square Masséna, sous le patronage des dames et demoiselles de la ville de Nice et de la colonie étrangère.

Dimanche 24 février, deuxième journée du grand corso carnavalesque, bataille de con-

fetti. — Fleurs, mascarades, cavalcade, chars.

Le soir, grand corso aux flambeaux, illumination générale du parcours. Bataille de fleurs (le jet de confetti est interdit pour le soir).

Lundi 25 *février*, deuxième journée du grand corso de gala et bataille de fleurs sur la promenade des Anglais et sur le quai du Midi.

Distribution des bannières d'honneur aux voitures les mieux décorées. — Le soir, représentations dans les différents théâtres et le cirque de Nice.

Mardi-Gras, 26 *février*, salves d'artillerie sur plusieurs points de la ville, depuis dix heures du matin jusqu'à minuit.

Dernière journée du grand corso carnavalesque, bataille de confetti, mascarades, chars, cavalcades.

Distribution des bannières du haut de la grande tribune.

Mardi soir, illumination générale, musique sur tout le parcours, lumière électrique, moccoletti, grand feu d'artifice, bouquet de 10 000 fusées. Retraite aux flambeaux. Le Carnaval sera brûlé en effigie. — Flammes de bengales multicolores, etc.; etc.

LES RÉGATES

Nous empruntons au curieux et très intéressant volume de M. H. de Montaut : *Voyage au pays enchanté*, les intéressantes lignes qui suivent sur les régates de Nice :

Les régates de Nice sont justement célèbres. Les marins de la côte ligurienne d'abord, les Marseillais, les Lyonnais, jusqu'aux canotiers parisiens, et enfin les Italiens et les Anglais viennent s'y disputer les prix des courses nautiques.

Mais aussi quel admirable théâtre que celui où ces joutes vont avoir lieu! D'un côté, cette mer de la Méditerranée, au sujet de laquelle on a épuisé toutes les formules de la description et de l'admiration ; de l'autre, la ville de Nice avec sa banlieue d'une végétation si riche, ses étages de coteaux verdoyants, et cet amphithéâtre si beau des montagnes des Alpes, qui terminent l'ho-

rizon, avec leurs croupes si variées de couleur et d'aspect, et leurs pics gigantesques blancs de neiges. Sur la plage, sur la promenade des Anglais, sur le quai du Midi, une foule immense de spectateurs.

Au centre de cette plage, le magnifique hôtel du *Cercle de la Méditerranée;* de nombreuses tribunes regorgeant de monde, étincelantes de l'éclat de la beauté des femmes dans la diversité de leurs riches toilettes; un air de fête illuminant tous les visages. — Une musique militaire, une musique municipale, faisait assaut de belles harmonies.

Sur la mer, l'escadre de l'État, ordinairement mouillée dans la baie de Villefranche, sortant ce jour-là de ce port pour venir assister à la fête, avec ses chaloupes, ses canots, ses embarcations diverses. Les bateaux de plaisance se croisent dans tous les sens au milieu d'un fouillis de voiles et de rames; les formes variées de tous ces navires, les couleurs éclatantes des pavillons divers dont ils sont pavoisés, le mouvement continuel, la joie universelle, quel ravissant spectacle!

Mais l'heure est venue, les courses vont commencer. Deux coups de canon tirés sur

La Promenade des Anglais, un jour de Régates.

un des navires de l'escadre donnent le signal.

La lutte se divise en plusieurs classes ou séries. Il y a :

La course des yachts à vapeur ;
— des grands voiliers ;
— des petits voiliers ;
— des chaloupes ;
— des embarcations à l'aviron, etc.

On se perd dans cette nomenclature.

Tous les gagnants des prix sont salués d'immenses acclamations.

Le soir, la fête est terminée par un feu d'artifice tiré sur la rade.

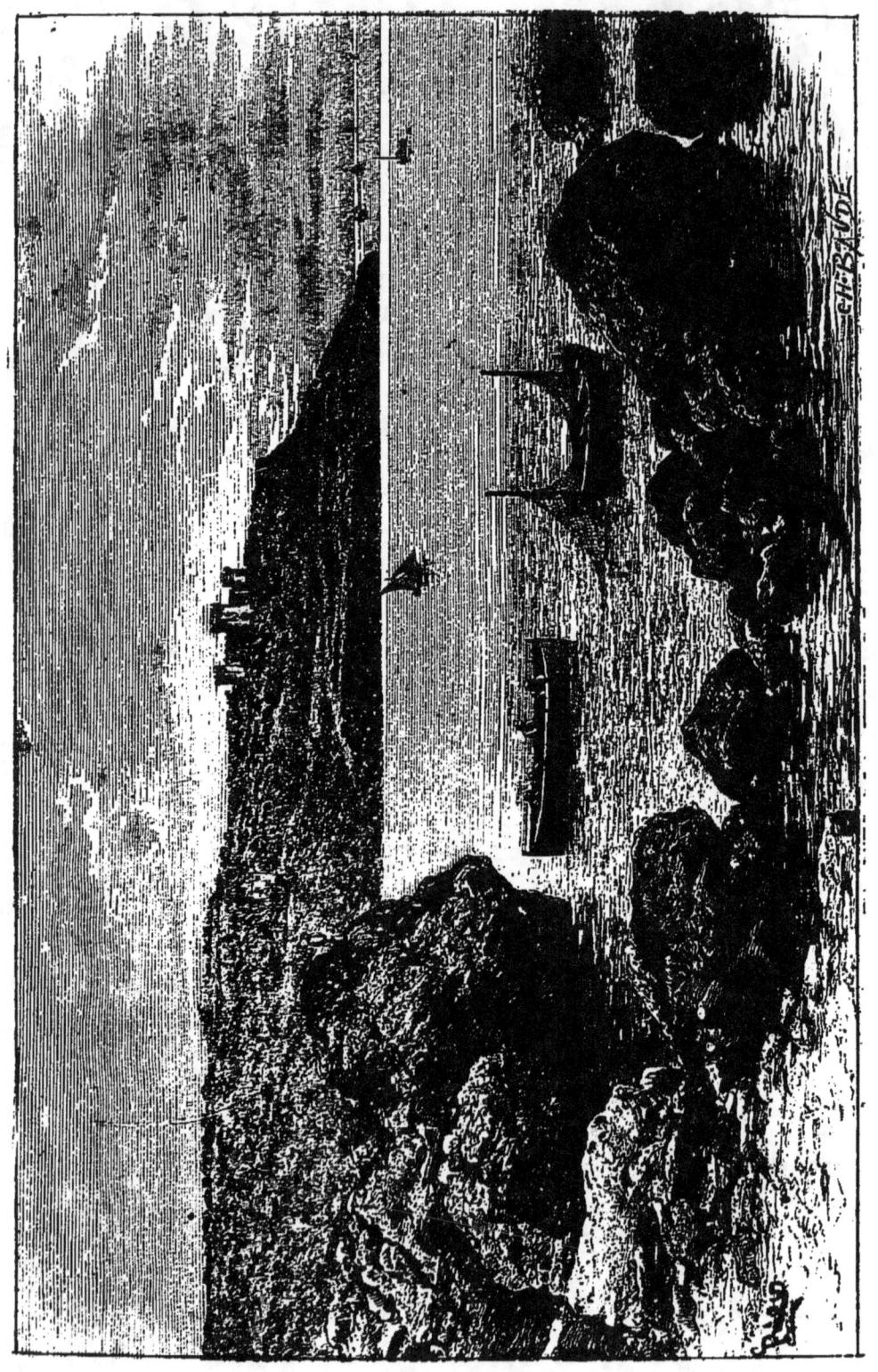

La baie des Anges, à Nice

IV
LES ENVIRONS DE NICE

SAINT-RAPHAËL

« Il y avait vingt ans que j'avais découvert Saint-Raphaël, en venant y voir mon frère, l'ingénieur Eugène Karr, qui cherchait aux environs du charbon et du fer. — J'avais été frappé de la riante, riche et sereine beauté du paysage, — la forêt descendant jusqu'à la mer, — les grandes bruyères, presque des arbres, exhalant de leurs fleurs blanches, au mois de février, un suave parfum d'amande amère qu'on sent jusqu'en mer et assez loin de la côte, — les si nombreux rossignols qui, un peu plus tard, remplissent l'air de mélodies en même temps que les parfums des genêts, succédant aux bruyères, l'embaument à leur tour, — si bien qu'il faut ici corriger et amender la composition de l'air

promulguée par les chimistes, et dire: oxygène, azote, chants d'oiseaux et parfums; — la baie, semblable à un grand lac profond, calme et bleue entre deux îlots et des rochers de porphyre rouge; — une plage sablonneuse et doucement inclinée.

« Lorsque Nice, me dis-je alors, n'aura plus de place pour moi, je viendrai à Saint-Raphaël, et ce ne sera pas ma dernière étape.

« En effet, quelques années après, Nice était devenue une grande ville. Si j'aimais les villes je serais à Paris, la seule ville réellement indispensable, — et si j'étais le maître, au lieu de pousser, comme le font les gouvernements, les villes à s'agrandir, en élargissant la zone pestiférée qui entoure toute grande ville, je ferais porter à Paris les quelques monuments d'une certaine valeur que possèdent ces villes et je rendrais leur surface à la culture des pommes de terre. — Je transportai mes pénates à Saint-Raphaël, où j'ai planté mon dernier jardin dans un pli de terrain, presque dans la mer. — Je vois avec calme l'affluence des étrangers qui viennent acheter des terrains et élever des habitations. — Je suis vieux et ne vivrai pas assez longtemps pour voir Saint-Raphaël devenir une grande ville, —

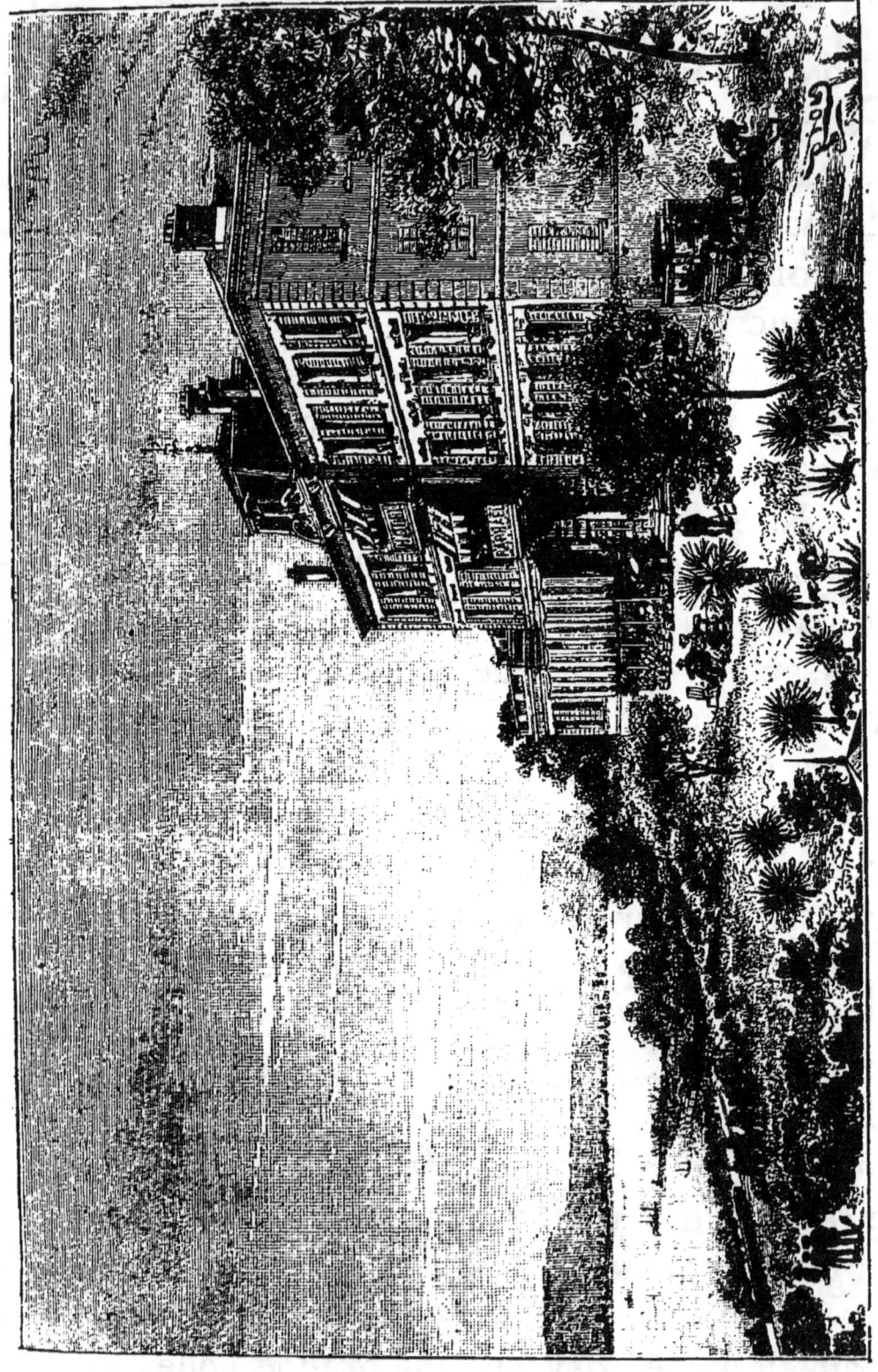

Saint-Raphaël.

sort qui le menace dans l'avenir, parce qu'il réunit deux éléments de prospérité que ne réunit aucune autre station : il est fréquenté l'été autant que l'hiver; on y vient de Draguignan, de Toulon, de Lyon et d'ailleurs prendre des bains dans une mer que sa température permet de prolonger pendant les vacances des collèges et des tribunaux. D'ailleurs arrivé le premier, j'ai choisi ma place. — Quoique d'un naturel doux et bienveillant, j'ai écrit il y a longtemps cette pasquinade sérieuse au fond :

« N'ayez pas de voisins, si vous voulez vivre en paix avec eux. »

Derrière moi, le chemin de fer; — devant moi, la mer; — à gauche le torrent de *Rebori*, — je n'avais donc qu'un côté à défendre, et il est défendu : le jardin est assez grand pour que si j'ai des voisins à droite, ce ne soient pas de proches voisins. D'ailleurs ce côté est fortifié ; grâce à la puissante et rapide végétation de nos régions, les arbres y sont déjà grands et drus plus que ne le serait une plantation de cinquante ans dans le nord et même au centre de la France ; — des eucalyptus, entre autres, si variés d'espèces, de formes, de feuillage, etc., sont, à

l'âge de dix ans, traités par ceux qui les voient pour la première fois d' « arbres centenaires ».

Je ne décrirai pas nos jardins, — il suffira de dire que ce sont des orangeries, et, dans les parties les plus abritées, des serres tempérées.

Quant à la réalité des diverses stations et refuges d'hiver sur la côte de la Méditerranée, n'écoutez pas sur leur température relative les propriétaires qui vendent et louent le soleil et la chaleur ; n'écoutez pas même les locataires qui. au bout de quelque temps de séjour, veulent faire prédominer l'endroit qu'ils ont choisi : consultez les *géraniums* — voyez si, pendant l'hiver, ils se couronnent joyeusement de leurs fleurs éclatantes, — cherchez en janvier dans l'herbe les améthystes parfumées et vivantes de la violette, — voyez si un charmant chèvrefeuille (*lonicera fragrantissima*) est, au même mois de janvier, tout constellé de ses suaves fleurs blanches, — voyez si les *iris scorpioïdes* et *stylosa* montrent leurs fleurs bleues, — si les anémones ouvrent leur riche corolle et les narcisses leurs épis d'or ou d'argent, — et les *tritelera* leurs étoiles blanches, les

tritoma leurs thyrses de la forme et de la couleur de la flamme, voyez si les *aponogetons* étalent sur l'eau leurs fleurs, coquillages blancs et noirs parfumés — voyez si vous trouvez encore au jardin quelques roses oubliées par le sécateur, — car on a à peine le temps de tailler les rosiers entre leurs diverses floraisons, — et encore doit-on les tailler très peu, car un des grands principes du jardinage de ces climats est de ne pas tourmenter, taquiner, tracasser, « embêter » les plantes.

Thémistocle n'allait pas si loin que moi, en fait de voisins ; il les acceptait à certaines conditions, et Plutarque raconte que, mettant en vente une métairie, il ajoutait aux qualités et à la fertilité du sol, qu'elle avait de « bons voisins ». — A ce point de vue, il n'est pas inutile de constater que la population indigène de Saint-Raphaël est douce, bienveillante, paisible et assez belle, ce qui n'est pas indifférent, et prouve la salubrité du climat, où les plus vieux du pays ne se souviennent pas d'avoir entendu raconter par leurs pères le passage d'aucune épidémie.

— Je ne suis ni riche ni puissant, n'ayant

jamais rien été dans rien, ni de rien, mais j'ai des amis qui occupent parfois, par accident, de hautes positions ; je me sers d'eux à l'occasion pour rendre des services et faire rendre des services. — J'aime à aimer, — j'aime un peu aussi à être aimé, mais ça m'est moins indispensable. J'ai, grâce à Dieu, laissé de bons souvenirs dans les peu nombreux endroits que j'ai habités, à Étretat, à Sainte-Adresse, et aujourd'hui, à Saint-Raphaël, j'ai reçu des témoignages d'affection que les peuples n'accordent d'ordinaire qu'aux héros, conquérants, cueilleurs de palmes, moissonneurs de lauriers et autres pestes publiques qui gaspillent leur argent et prodiguent leur sang. — Une rue d'Étretat porte mon nom, — il y a, à Sainte-Adresse, la « rue des Guêpes » et, à Saint-Raphaël, où naturellement je n'ai, vu mon âge, que quelques années à vivre, on s'est dépêché de me faire l'honneur d'inscrire mon nom au coin d'une place.

Il y a à peu près un an, à l'occasion de je ne sais quel petit service que j'avais eu le bonheur de rendre à la commune, un homme, un bourgeois, m'aborda et me dit : « Ah monsieur ! vous pouvez compter sur une

chose, et cette chose je vous la garantis, c'est que vous aurez un jour un bien joli enterrement. — Je vous remercie, lui-dis-je, mais je ne me consolerai jamais de ne pas le voir passer. »

Et, rentré chez moi, j'ajoutai quelques lignes à mon testament pour parer au pronostic. — Celui qui m'avait promis et garanti un si bel enterrement est mort il y a six mois.

Des localités que j'ai habitées, il n'en est aucune à qui j'aie rendu d'aussi grands services qu'à Nice ; — je pourrais croire que Nice l'a senti moins vivement, — mais on m'assure que la récompense pour être tardive n'en sera que plus éclatante. On attend avec impatience que je sois mort pour m'élever une statue. — Dieu veuille qu'elle ne soit pas confiée au ciseau coupable de la statue de Masséna, la plus horrible statue qui ait été commise.

Le nom du premier Napoléon a laissé des souvenirs par toute la côte. — A Nice, le général Bonaparte, à la mort de Robespierre, fut accusé de « jacobinisme » par le représentant Laporte, qui le mit en surveillance et lui intima les arrêts dans le logement qu'il

occupait sous la garde de deux gendarmes. Cette détention dura deux mois.

Au golfe de Juan, près de Cannes, Napoléon débarqua après son évasion de l'île d'Elbe ; et c'est à Saint-Raphaël, — san Rapheau, — et non à Fréjus, comme le disent la plupart des historiens, qu'il prit terre à son retour d'Égypte, et plus tard s'embarqua pour son royaume trop étroit de l'île d'Elbe.

Le territoire de Saint-Raphaël est très étendu, et d'Agay à Fréjus comprend des localités, des situations et des expositions très variées.—La plage, la côte, la plaine, la montagne et la forêt. — Boulouris, Saint-Raphaël et Valescure, — toutes localités ayant la mer pour splendide « toile de fond »; le canton de Valescure, entre autres, jouera le rôle que joue à Nice la côte de Cimiez si recherchée, avec l'avantage, pour Valescure, de la forêt de pins dont les exhalaisons sont si favorables, dit-on, pour la guérison de certaines maladies. Avant moi est venu à Saint-Raphaël Gounod, un des deux vrais grands musiciens actuellement vivants : Gounod et Verdi. — Il y a été malade, s'y est guéri, et y a trouvé quelques-unes des mélodies de la provençale *Mireille*. — Mais pourquoi, — ou du moins par quel

excès de probité peu commune chez les musiciens, — ne s'est-il pas emparé de la vraie, originale, authentique et ravissante mélodie populaire provençale *O Magali*...?

On ignore l'auteur de cet air, — père inconnu, mélodie orpheline, — Gounod aurait pu l'adopter.

Par un singulier concours, sans préméditation, M. Jules Barbier, auteur avec Carré des deux poèmes de *Mireille* et de *Faust*, — a acheté un terrain à Saint-Raphaël il y a un an. Mme Carvalho, la Mireille et la vraie et authentique Marguerite, a fait bâtir une villa à Valescure.

Gounod manque, il reviendra.

Le charmant peintre Hamon, qui avait passé une grande partie de sa vie à Naples et à Ischia, — vint il y a quelques années à Saint-Raphaël. — « Plus souvent », dit-il, que je vais retourner à Ischia. — Il choisit un terrain au bord de la mer, et y éleva un atelier et une maison. — Il y mourut prématurément au moment où il commençait à se trouver très heureux, — ce qui est défendu.

J'aime Platon, disait un ancien, mais j'aime encore mieux la vérité que Platon. — Je terminerai donc cette causerie en révélant à mes

lecteurs un danger très sérieux : Ne venez pas ici, si vous ne pouvez pas y rester, ou du moins y revenir ; ces régions de la Méditerranée ont le défaut de gâter les autres pays et de les rendre inhabitables.

<div style="text-align:right">Alphonse Karr.</div>

MONACO ET MONTE-CARLO

« Monaco, dit le guide Joanne, est une ville de 1200 habitants environ. » C'était en effet le chiffre de la population il y a 20 ans, mais en 1868, il s'élevait déjà à 1700 et, d'après le dernier recensement officiel, il atteint 9,108 habitants ! Cette population se compose pour un tiers de Français, un tiers d'Italiens, 1200 indigènes et le reste de nations diverses.

Monaco occupe une langue de terre de 3 kilomètres et demi de longueur sur 100 à 150 mètres de largeur dans une position des plus pittoresques qui existent.

« Qu'on s'imagine, dit Jean Reynaud, trois étroites ruelles courant depuis la place jusqu'à l'autre extrémité du plateau ; à l'est, un

chemin de ronde; à l'ouest, une terrasse accidentée, agréablement plantée de pins, de cyprès et d'une multitude d'aloès, de cactus et autres plantes qui y pullulent, comme chez nous la mauvaise herbe, et garnissent même l'escarpement sur toute sa hauteur en donnant au paysage un air véritablement africain. »

Le palais du prince de Monaco, à l'ouest de la ville, est une réunion de constructions de style et d'époque divers. Il est construit à pic sur le rocher et ses murailles se confondent presque avec lui. A l'intérieur la cour d'honneur forme un beau parallélogramme avec galeries à arcades de deux côtés et un bel escalier double, en marbre blanc, conduisant à une galerie à portique décorée de fresques de Carlone. Les jardins du palais qui tapissent les falaises jusqu'à la mer sont magnifiques et ont dû être conquis sur les rochers, ou établis sur les vieux bastions. C'est un envahissement pittoresque des anciennes fortifications, par les fleurs, plantes et arbustes de toutes sortes. L'effet de ces jardins suspendus et de ces terrasses échelonnées est des plus ravissants. Toute une partie de la ville, sur les rochers surplombant la mer à près de 60m. à l'endroit où étaient

les chemins couverts des remparts, est occupée par l'*avenue* et le *Jardin de Saint-Martin*. Cette promenade est des plus jolies et du jardin on jouit d'un coup d'œil très étendu.

Dans la partie basse, entre les deux promontoires de Monaco et de Monte-Carlo, se trouve le quartier de *la Condamine*. C'est un quartier tout moderne, s'agrandissant chaque jour, aux rues propres et bien tracées, bordées de jolies maisons, d'hôtels et de villas. Un *établissement de bains*, vaste et confortablement aménagé, contenant une installation hydrothérapique complète, a été bâti sur la plage. Un hôtel est joint à l'établissement, c'est l'Hôtel des Bains.

Le nord-est de la principauté est occupé par Monte-Carlo.

Monte-Carlo est la perle de la principauté de Monaco. Il est placé dans une position superbe sur le plateau connu autrefois sous le nom des *spéluguès*. Sur ce plateau qui était, il y a 20 ans environ, dénudé, abrupt, dominant des roches arides, se sont élevés de nombreuses et jolies villas, de riches et vastes hôtels, au milieu de délicieux jardins. Cet ensemble déjà splendide est dominé par la magnifique construction du Casino, appar-

Monte-Carlo.

tenant à la *Société des bains de mer et du cercle des étrangers*.

Devant l'entrée du Casino s'étend, au nord, une vaste place rectangulaire, ornée d'une jolie fontaine jaillissante. A droite et à gauche de cette place s'élèvent de très confortables bâtiments ; le célèbre *Hôtel de Paris* d'un côté ; le *Grand Café de Paris* de l'autre. Ces deux établissements ainsi que l'*Hôtel des Bains* viennent d'être affermés par la Société à M. Catelain, le concessionnaire des restaurants de l'Exposition.

Le *Casino* est un magnifique édifice construit par l'habile architecte de l'Opéra, M. Charles Garnier. Les dessins joints à cette notice pourront, mieux que toute description, donner une idée de l'élégance et de la richesse architecturale de cette construction. La partie nord du bâtiment, où est l'entrée, a été conservée à peu près telle qu'elle était à l'origine, mais c'est dans la partie sud, donnant sur la mer, et où se trouve la *salle du théâtre* ou *salle des fêtes*, que la richesse d'imagination de l'éminent artiste a suivi son cours.

L'ornementation, confiée à une pléiade d'artistes émérites, est des plus riches. Une intéres-

sante monographie du *Théâtre de Monte-Carlo*, contenant la description détaillée extérieure et intérieure du monument, de ses sculptures et des peintures qu'il renferme, a été écrite par M. Maurice du Seigneur. Et ce n'est certes pas trop d'un volume pour décrire toutes les richesses artistiques qui ont été accumulées dans ce théâtre, commencé, construit, orné, décoré, achevé et inauguré dans l'espace de moins d'une année, du mois de juin 1878 au mois de janvier 1879; un prodige d'activité. Une des nombreuses difficultés imposées à l'architecte était le raccordement de l'ancien bâtiment du Casino avec les nouvelles constructions. Cette difficulté fut habilement surmontée, et l'harmonie de l'ensemble, quoique de styles si différents, conservée autant qu'il a été possible, sans que la hardiesse et l'indépendance des conceptions de l'artiste paraissent en avoir été gênées. L'élégante façade, dans laquelle s'ouvrent trois grandes baies, est flanquée de deux tours carrées aux sveltes proportions, et dominée par un superbe dôme placé au-dessus de la salle du théâtre. De chaque côté du grand balcon, sur lequel s'ouvrent les trois arcades, sont deux groupes, la *Musique* et la *Danse*. Le premier est l'œuvre

de Sarah Bernhardt ; l'autre a été sculpté par le regretté Gustave Doré ; les autres figures emblématiques des façades latérales représentent l'*Industrie*, l'*Architecture*, la *Peinture* et la *Sculpture*. Les fantaisies décoratives de la façade principale, les ornements polychromes, forment un ensemble des plus riches et des plus brillants, en harmonie complète avec le séduisant et incomparable paysage au milieu duquel l'édifice est placé.

Cette façade se développe, sur une longueur de 60 mètres, au-dessus de la terrasse du Casino, du côté de la mer. Un perron fait communiquer cette terrasse avec l'entrée de l'édifice. Les deux tours à campaniles ont une hauteur de 38 mètres.

La décoration intérieure est aussi de toute beauté. Les quatre grandes voussures, de 15 mètres de longueur sur 6 mètres de hauteur, du plafond de la salle de théâtre, ont été peintes par MM. G. Boulanger (*la Musique*), Lix (*la Comédie*), Feyen Perrin (*le Chant*) et G. Clairin (*la Danse*). Cinq panneaux décoratifs, dus aussi à d'excellents artistes, et représentant les mêmes sujets — la *Poésie* en plus, — ornent la scène qui a une largeur de 19 mètres. Les sculptures de la salle, groupes, bas-

reliefs, motifs de décoration, etc., sont aussi très remarquables. Cette belle salle de vingt mètres carrés et haute de 19 mètres peut contenir un millier de spectateurs.

Comme complément des importants travaux exécutés au Casino, une nouvelle salle de trente et quarante, ornée de peintures représentant les différents sports, fut érigée par Charles Garnier et l'ancienne salle de concerts transformée en un vaste et magnifique vestibule ou salle des Pas-Perdus par M. Dutrou. A la hauteur du premier étage, dans cette dernière salle, court une sorte de terrasse bordée de balustrades avec des vases et candélabres, soutenue par de grandes colonnes ioniques. Deux grands panneaux de M. Jundt, la *Cueillette des olives au cap Martin* et la *Pêche à Monaco*, ornent ce riche promenoir.

Tous les attraits ont été réunis dans ce Casino. Les salons de lecture contiennent des journaux, en très grande quantité, de tous les pays du globe ; dans la salle des concerts, un orchestre sans rival, composé de quatre-vingts véritables artistes, sous la direction d'un chef émérite, M. Roméo Accursi, se fait entendre deux fois par jour. L'été, cet

orchestre donne des concerts dans un kiosque placé sur la terrasse dominant la mer. Il est difficile de décrire les douces sensations que font éprouver, par une belle et calme soirée d'été, les accords d'une suave musique, écoutée au milieu de ces jardins féeriques, de ce merveilleux paysage, avec la mer, aux mélancoliques clapotements, et le pittoresque rocher de Monaco, où quelques lumières scintillent, comme fond de tableau.

Pendant la saison d'hiver, la salle de théâtre est le rendez-vous de toutes les célébrités artistiques. Toutes les étoiles du monde théâtral, artistes dramatiques et chanteurs, M^mes Sarah Bernhardt, Patti, Miolan-Carvalho, Rosine Bloch, Judic, Théo, Jeanne Granier, MM. Coquelin, Dupuis, Faure, Ismaël, Bouhy, etc...., ont donné et donnent chaque année des représentations sur la scène du théâtre de Monte-Carlo.

Immédiatement au-dessous de la terrasse du Casino qui borde la mer, un *tir aux pigeons*, occupant un vaste et bel emplacement, est établi. C'est le tir de ce genre le mieux installé et organisé qui soit en Europe. Les meilleurs *shots* d'Angleterre et du continent y viennent tirer les *blue-rocks*. Les concours

annuels, où de nombreux prix — un de ceux-ci est de 20 000 francs — sont décernés aux vainqueurs, y attirent un grand concours d'amateurs renommés.

La beauté des *terrasses* et des *jardins* de Monte-Carlo est célèbre dans le monde entier. D'immenses travaux, ayant coûté des millions, ont accompli des prodiges et transformé l'ancien promontoire rocheux des *spéluges* en merveilleux jardins suspendus, admirablement dessinés et entretenus, où croissent en pleine terre les plantes les plus rares, les fleurs les plus belles. Des bosquets entiers de plantes tropicales émaillent les vertes pelouses ; des végétaux exotiques bordent les sinuosités des allées. Des terrasses offrant à l'admiration des visiteurs les spécimens des essences les plus variées : cédratiers, ébéniers, caroubiers, aloès, cactus, néfliers, poivriers, eucalyptus, orangers, citronniers, lauriers-roses, géraniums, résédas, etc., etc..., sont échelonnées sur les pentes descendant vers la mer. Elles longent de larges et beaux escaliers bordés de balustrades.

L'aspect de cette riche végétation, de ces superbes jardins ornés de pavillons, de

grottes, de vases, est merveilleux. Non moins féerique est le séduisant panorama que la vue découvre à l'horizon; à l'est, les collines couvertes de bosquets d'oliviers, les découpures de la côte baignées par les flots bleus; au nord, les hautes montagnes dont les sommets se perdent dans les nuages; au sud-ouest, le pittoresque rocher de Monaco.

En résumé, Monte-Carlo est un véritable Éden, et le nombre des *familles* qui viennent y séjourner chaque année, uniquement pour jouir des beautés de ce merveilleux pays est de plus en plus considérable.

(Album du Littoral.)

CONCLUSION

L'abondance des matières ne nous permet pas de faire entrer dans le cadre de ce volume le travail que nous avions préparé sur Cannes, Hyères, Antibes, Menton, pas plus que nos indications détaillées et raisonnées sur les nombreuses et intéressantes excursions que l'on peut faire autour de Nice et que nous voulions recommander à nos lecteurs, c'est-à-dire :

Le Bois et le Pont du Var.
Villefranche, Beaulieu et Saint-Jean.
Le Mont-Keuze.
Notre-Dame-de-Daguet.
Hameau et grotte de Saint-André.
Grotte et ruines de Châteauneuf.
Grotte de Falicon.
Saint-Pons.
Vallon des Fleurs.
Vallon des Hépatiques, etc., etc.

Bien d'autres lacunes, sans doute, seront remarquées dans notre ouvrage, malgré les soins que nous y avons apportés. — Nous serons reconnaissant à nos lecteurs de vouloir bien nous les signaler; nous nous engageons à tenir grand compte de leurs observations dans notre prochaine édition, dont nous nous occupons déjà et qui paraîtra très peu de temps après celle-ci. En attendant nous réclamons toute l'indulgence du public pour les fautes de l'auteur.

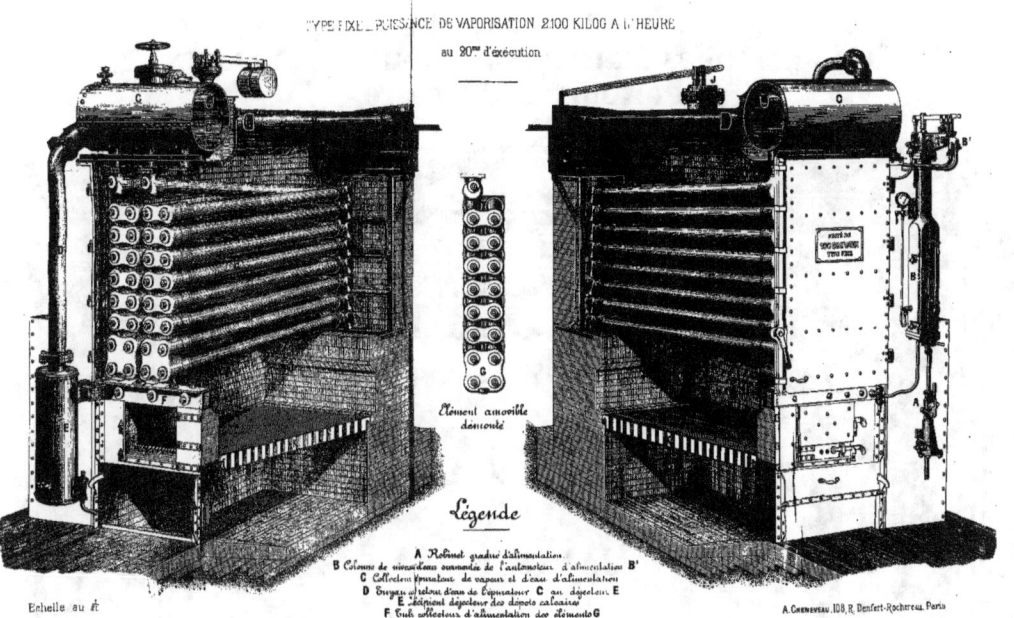

MARBRERIE SCULPTURE

ARTISTIQUE ET COMMERCIALE

Médailles d'or : Paris, 1867; Paris, 1878

USINE A VAPEUR. — SCIERIE ET TOURS MÉCANIQUES

PARFONRY ✱, N C

62, rue Saint-Sabin, 62. — Paris

SUCCESSEUR

Des anciennes Maisons J. Dupuy et Parfonry
Parfonry et Lemaire

PRIX FIXES

MARQUÉS

EN CHIFFRES CONNUS

CHEMINÉES EN MARBRE

CARRELAGES, AUTELS, TOMBEAUX

Marble chimneys, pavements, altars, tombs

Marmor Œffen, Plattenarbeit, Altære, Grabmæler

TIERSOT, Breveté S. G. D. G. A PARIS
16, RUE DES GRAVILLIERS

OUTILS, MACHINES et toutes **Fournitures** pour le Découpage des **Bois**, des **Métaux**, etc.

HÔTEL DU LITTORAL

Boulevard Dubouchage

DANS LE PLUS BEAU QUARTIER DE NICE

A proximité de l'Avenue de la Gare

B. AITELLI

PROPRIÉTAIRE

MAISON RECOMMANDÉE

PRIX MODÉRÉS

AU GRAND CONDÉ

9, quai Saint-Jean-Baptiste, 9

MAISON DU GRAND-HÔTEL

MANUFACTURE DE VÊTEMENTS
A. DEBENEDETTI

Spécialité de vêtements sur mesure
PAR LES MEILLEURS COUPEURS

VÊTEMENTS TOUT FAITS
POUR TOUTES LES TAILLES

DRAPERIES — NOUVEAUTÉS
Uniformes et Livrées

FOURNISSEUR DE LA VILLE DE NICE

SUCCURSALES

MENTON	VICHY
Avenue Victor-Emmanuel	Boulevard de l'Hôtel-de-Ville

A LA VILLE DE PARIS

Maison **LATTÈS** frères

14, Boulevard du Pont-Neuf, 14

NICE

VASTE MAGASIN DE NOUVEAUTÉS

Reconnu pour vendre meilleur marché
que les premières maisons de Paris

CONFIANCE ABSOLUE — PRIX FIXE

SOIERIES — VELOURS
HAUTE NOUVEAUTÉ EN LAINAGE
COMPTOIR SPÉCIAL DE TOILES ET BLANC
LINGE CONFECTIONNÉ
DRAPERIE POUR HOMMES et POUR DAMES

Ameublement en tout genre

FOURNISSEURS DES VELOURS ET TENTURES
DE L'EXPOSITION INTERNATIONALE

LOTERIE

DE

L'EXPOSITION INTERNATIONALE

DE NICE

Capital . . **4.000.000** fr.
Lots . . . **1.200.000** fr.

SOIT PRÈS DU TIERS DU CAPITAL

SEULE LOTERIE

DONNANT PRÈS DU TIERS DE SON CAPITAL

Prix du billet : **UN FRANC**

En vente chez tous les débitants de tabac

Lots en argent 400.000 fr.
Un gros lot de 200.000 fr.
Un gros lot de 100.000 fr.
Divers lots s'élevant à 100.000 fr.
Lots en objets achetés
 aux exposants 800.000 fr.

9794. — PARIS, IMPRIMERIE A. LAHURE

9, rue de Fleurus